内 容 简 介

随着AI技术的出现，平面设计领域也出现了利用人工智能进行创作的程序，比如Firefly、Midjourney、Stable Diffusion等。这些程序能够创作出高质量的设计作品。其中，Firefly是由Adobe公司开发的，因此在平面设计中更加容易上手。本书在编写过程中，将Firefly及Photoshop相结合，充分发挥两款工具的优势进行平面创作，给读者带来更加高效且高质量的创作体验，同时也能深化读者对平面设计的理解，进而提升设计水平。

本书采用Firefly与Photoshop相结合的形式进行编写，因此读者需要对这两款设计工具有一定的了解。全书章节安排从基础工具知识讲解开始，到商业案例的全面分析。在整个学习过程中，读者可以体会到这是一个充实、高效的学习之旅。在案例讲解过程中，不仅讲解设计工具的使用，更重要的是教授读者如何从正确的设计角度看待平面设计案例。正所谓"授人以鱼，不如授人以渔"，相信读者通过对本书的阅读和学习，可以发现当代设计的流行奥秘，从而达到快乐学习、有效学习的目的。

本书既适合平面设计师、平面设计爱好者、平面设计相关从业人员阅读，也可作为社会培训机构、大中专院校相关专业的教学参考书或上机实践指导书。

本书封面贴有清华大学出版社防伪标签，无标签者不得销售。
版权所有，侵权必究。举报：010-62782989，beiqinquan@tup.tsinghua.edu.cn。

图书在版编目（CIP）数据

AI创意商业广告设计：Adobe Firefly+Photoshop / 王红卫编著. -- 北京：清华大学出版社, 2024.7.
ISBN 978-7-302-66658-5
Ⅰ.J524.3-39
中国国家版本馆CIP数据核字第2024QF8303号

责任编辑：赵　军
封面设计：王　翔
责任校对：闫秀华
责任印制：宋　林

出版发行：清华大学出版社
网　　址：https://www.tup.com.cn, https://www.wqxuetang.com
地　　址：北京清华大学学研大厦A座
邮　　编：100084
社 总 机：010-83470000
邮　　购：010-62786544
投稿与读者服务：010-62776969, c-service@tup.tsinghua.edu.cn
质量反馈：010-62772015, zhiliang@tup.tsinghua.edu.cn

印 装 者：三河市铭诚印务有限公司
经　　销：全国新华书店
开　　本：190mm×260mm
印　　张：23.5
字　　数：634千字
版　　次：2024年7月第1版
印　　次：2024年7月第1次印刷
定　　价：129.00元

产品编号：106790-01

前/言

随着AI时代的到来，平面设计领域也迎来了一些新变化，其中最为显著的变化是出现了一些新的设计工具，比如Firefly、Midjourney、Stable Diffusion等AI创作工具。与此同时，传统的设计软件比如Photoshop、Illustrator、CorelDRAW依然备受瞩目。新型AI创作工具的功能更加强大，可以快速生成创作者想要的图形图像。然而，这些AI工具在图像及文字的细节处理能力上偏弱，而这恰是传统设计软件所擅长的。为了解决平面设计领域中新型AI创作工具与传统设计软件之间的衔接问题，笔者特地编写了本书。本书在编写过程中，采用Firefly与Photoshop相结合的形式，各取所长。例如，在海报设计过程中，可以在Firefly中直接生成背景，其他元素则可以在Photoshop中完成，最后使用Photoshop对整体效果进行调整，即可完成一个高质量设计案例的制作。同样地，在包装设计过程中，可以利用Firefly直接生成展示背景，将包装置于背景中即可完成整个设计操作。

本书全面围绕Adobe Firefly与Photoshop相结合的创作思路进行编写，以作品创作及设计思路为中心。通过发挥两款软件的优势，读者可以在传统设计思路的基础上，感受新型AI创作工具的独有魅力，找到属于自己的前沿创作思路，体会到不同的设计乐趣。

本书分为以下9章：

- 生成式AI平面设计基础知识
- 经典商务名片设计
- 艺术化插画设计
- 抖音网红类页面设计
- 电商时代广告页设计
- 主题类POP广告设计

- 精致封面装帧设计
- 经典主题海报设计
- 多类型商品包装设计

在这个崭新的AI时代，全新的创作工具已经悄然登场，为平面设计拓展出了更多的思路与方向。Adobe Firefly的强大创作功能与Photoshop的强强结合，将为我们带来更多的创作乐趣！

本书亮点

内容全面：本书围绕平面设计领域知识进行编写，几乎涵盖了所有与平面设计有关的知识，干货满满，含金量极高。

真实案例：本书中的所有案例都取自经过市场检验的真实商业案例，无论是简单的名片设计、海报设计还是复杂的多类型包装，每一个案例都经得起推敲。

贴心提示：由于本书采用Firefly与Photoshop相结合的形式进行编写，在整个创作过程中需要不断地在两种创作工具之间转换，因此本书在一些重难点之处贴心加入提示及技巧，让读者轻松学习。

视频教学：书中的每一个案例都有对应的高清多媒体语音视频教学，与纸质书搭配学习，可以达到事半功倍的学习效果。

本书还提供了素材文件，读者用微信扫描下方的二维码即可下载。

如果在学习和下载素材的过程中遇到问题，欢迎发邮件到booksaga@126.com，邮箱主题为"AI创意商业广告设计：Adobe Firefly + Photoshop"。

本书在编写过程中，由于时间仓促以及编者水平有限，难免存在疏漏之处，欢迎广大读者批评指正。

编者

2024年5月

目 / 录

第1章 生成式AI平面设计基础知识 ... 1
1.1　Adobe Firefly介绍 ... 2
1.2　Firefly功能详解 ... 2
1.3　Firefly的独特之处 ... 4
1.4　Firefly的资源库 ... 4
1.5　Firefly的应用领域 ... 5
1.6　Adobe Photoshop介绍 ... 6
1.7　Photoshop的应用领域 ... 6
1.8　在Photoshop中创建文档 ... 10
1.9　在Photoshop中打开图像文件 ... 11
1.10　在Photoshop中存储文件 ... 12
1.11　图像基础知识 ... 13
　　　1.11.1　位图和矢量图 ... 13
　　　1.11.2　像素尺寸和打印图像分辨率 ... 15
　　　1.11.3　认识图像的存储格式 ... 15

第2章 经典商务名片设计 ... 18
2.1　互联品牌名片设计 ... 19
　　　2.1.1　使用Photoshop制作名片正面图形 ... 19
　　　2.1.2　使用Photoshop添加名片文字信息 ... 20
　　　2.1.3　使用Photoshop制作名片背面图形 ... 21
　　　2.1.4　使用Firefly生成展示图像 ... 21
　　　2.1.5　使用Photoshop对图像进行编辑 ... 23
2.2　创新公司名片设计 ... 24
　　　2.2.1　使用Photoshop制作名片正面效果 ... 24
　　　2.2.2　使用Photoshop添加素材图像 ... 26
　　　2.2.3　使用Photoshop制作名片背面效果 ... 26

		2.2.4	使用Photoshop添加装饰元素	27
		2.2.5	使用Firefly制作展示图像	27
		2.2.6	使用Photoshop制作展示效果	28
	2.3	时尚传媒名片设计		29
		2.3.1	使用Photoshop制作名片正面图形	30
		2.3.2	使用Photoshop添加正面文字	32
		2.3.3	使用Photoshop制作名片背面图形	34
		2.3.4	使用Photoshop添加背面信息	36
		2.3.5	使用Photoshop绘制图标图形	37
		2.3.6	使用Firefly制作展示图像	38
		2.3.7	使用Photoshop制作展示效果	39
	2.4	科技公司名片设计		40
		2.4.1	使用Photoshop制作名片正面图形	41
		2.4.2	使用Photoshop添加文字信息	42
		2.4.3	使用Photoshop绘制细节图形	43
		2.4.4	使用Photoshop制作名片背面图形	43
		2.4.5	使用Firefly制作展示图像	45
		2.4.6	使用Photoshop制作名片展示效果	46
		2.4.7	使用Photoshop对展示效果进行处理	46

第3章　艺术化插画设计　　48

	3.1	传统喜庆节日插画设计		49
		3.1.1	使用Firefly生成主题图像	49
		3.1.2	使用Photoshop输入文字	51
	3.2	春天主题插画设计		52
		3.2.1	使用Firefly生成背景图像	53
		3.2.2	使用Photoshop制作插画主视觉	54
		3.2.3	使用Firefly制作绿叶装饰	56
		3.2.4	使用Photoshop内置AI提取素材	57
	3.3	快乐儿童插画设计		59
		3.3.1	使用Firefly生成背景图像	60
		3.3.2	使用Firefly生成人物图像	61
		3.3.3	使用Photoshop打造图像主视觉	63
	3.4	妇女节主题插画设计		64
		3.4.1	使用Firefly生成主题图像	65
		3.4.2	使用Firefly生成数字素材	67
		3.4.3	使用Photoshop处理主题图像	68
		3.4.4	使用Photoshop处理数字素材	69
		3.4.5	使用Photoshop添加文字	70
		3.4.6	使用Photoshop制作装饰效果	72

第4章　抖音网红类页面设计　　74

	4.1	趣味牛奶直播图设计		75

目 录

- 4.1.1　使用Firefly生成奶牛素材 ... 75
- 4.1.2　使用Photoshop制作主题背景 ... 76
- 4.1.3　使用Photoshop添加小装饰 ... 79
- 4.1.4　使用Photoshop内置AI处理素材 ... 80
- 4.1.5　使用Photoshop进一步处理素材 ... 81
- 4.1.6　使用Photoshop添加主题文字 ... 83
- 4.1.7　使用Photoshop添加细节元素 ... 84

4.2　直播间换新季设计 ... 86
- 4.2.1　使用Firefly生成素材 ... 87
- 4.2.2　使用Photoshop制作放射图像 ... 88
- 4.2.3　使用Photoshop打造圆点元素 ... 90
- 4.2.4　使用Photoshop制作气泡图像 ... 91
- 4.2.5　使用Photoshop内置AI处理素材 ... 93
- 4.2.6　使用Photoshop对图像进行调色 ... 93
- 4.2.7　使用Photoshop添加文字信息 ... 94
- 4.2.8　使用Photoshop添加装饰 ... 96

4.3　萌宠聚会主题页设计 ... 98
- 4.3.1　使用Firefly生成素材 ... 98
- 4.3.2　使用Photoshop制作主视觉图像 ... 100
- 4.3.3　使用Photoshop绘制装饰图形 ... 101
- 4.3.4　使用Photoshop添加文字信息 ... 102
- 4.3.5　使用Photoshop制作路径文字 ... 103
- 4.3.6　使用Photoshop制作标签 ... 104
- 4.3.7　使用Photoshop添加装饰元素 ... 106

4.4　网红青春主题购设计 ... 107
- 4.4.1　使用Firefly生成情侣素材 ... 107
- 4.4.2　使用Firefly生成森林图像 ... 109
- 4.4.3　使用Photoshop制作主题背景 ... 110
- 4.4.4　使用Photoshop添加素材图像 ... 111
- 4.4.5　使用Photoshop内置AI处理素材 ... 112
- 4.4.6　使用Photoshop制作装饰图形 ... 113
- 4.4.7　使用Photoshop添加文字信息 ... 114

第5章　电商时代广告页设计 ... 117

5.1　家用电器直通车设计 ... 118
- 5.1.1　使用Firefly制作展示图像 ... 118
- 5.1.2　使用Photoshop绘制主体图形 ... 120
- 5.1.3　使用Photoshop绘制装饰图形 ... 122
- 5.1.4　使用Photoshop添加装饰及文字 ... 123

5.2　电商蔬菜banner设计 ... 124
- 5.2.1　使用Firefly制作展示图像 ... 125
- 5.2.2　使用Photoshop制作圆点背景 ... 126
- 5.2.3　使用Photoshop绘制网格图像 ... 128

 5.2.4　使用Photoshop绘制卷边图像 ... 129
 5.2.5　使用Photoshop内置AI处理素材 .. 130
 5.2.6　使用Photoshop输入文字信息 ... 132
 5.2.7　使用Photoshop添加装饰图文 ... 133
5.3　会员日广告图设计 ... 134
 5.3.1　使用Photoshop制作主题背景 ... 134
 5.3.2　使用Photoshop添加发光效果 ... 136
 5.3.3　使用Firefly生成素材图像 ... 137
 5.3.4　使用Photoshop内置AI处理素材图像 .. 137
 5.3.5　使用Firefly打造素材图像 ... 138
 5.3.6　使用Photoshop添加图文信息 ... 139
 5.3.7　使用Photoshop制作小标签 ... 142
5.4　笔记本电脑banner设计 ... 143
 5.4.1　使用Firefly制作展示图像 ... 143
 5.4.2　使用Photoshop制作科技背景 ... 145
 5.4.3　使用Firefly生成素材 ... 146
 5.4.4　使用Firefly生成电脑屏幕图像 ... 147
 5.4.5　使用Photoshop处理素材 ... 147
 5.4.6　使用Photoshop添加文字信息 ... 149
 5.4.7　使用Photoshop绘制标签 ... 151
5.5　化妆品广告图设计 ... 152
 5.5.1　使用Photoshop制作banner背景 ... 152
 5.5.2　使用Photoshop制作立体图像 ... 153
 5.5.3　使用Firefly生成展示图像 ... 154
 5.5.4　使用Photoshop制作banner主视觉 ... 155
 5.5.5　使用Photoshop对素材进行调色 ... 157
 5.5.6　使用Firefly生成装饰素材 ... 158
 5.5.7　使用Photoshop内置AI处理素材 .. 159
 5.5.8　使用Photoshop打造细节效果 ... 160
 5.5.9　使用Photoshop绘制标签 ... 161
 5.5.10　使用Photoshop添加细节元素 ... 162

第6章　主题类POP广告设计 ... 163

6.1　摄影主题POP设计 ... 164
 6.1.1　使用Firefly生成素材 ... 164
 6.1.2　使用Photoshop为POP绘制装饰边框 .. 166
 6.1.3　使用Photoshop处理装饰图文 ... 166
6.2　商超海鲜POP设计 ... 167
 6.2.1　使用Firefly生成主题图像 ... 168
 6.2.2　使用Photoshop为POP添加文字 .. 169
 6.2.3　使用Photoshop制作小标签 ... 169
 6.2.4　使用Photoshop绘制细节图形 ... 170
6.3　欢乐一夏主题POP设计 .. 171

目 录

 6.3.1 使用Firefly生成艺术背景图像...... 172
 6.3.2 使用Photoshop处理艺术背景图像...... 173
 6.3.3 使用Photoshop添加POP元素...... 175
6.4 烘焙主题POP设计...... 176
 6.4.1 使用Photoshop打造主题背景...... 176
 6.4.2 使用Firefly生成甜甜圈素材...... 177
 6.4.3 使用Firefly生成主题字...... 178
 6.4.4 使用Photoshop添加主视觉图文...... 179
 6.4.5 使用Photoshop添加投影效果...... 180
6.5 护肤品POP广告图设计...... 182
 6.5.1 使用Firefly生成柠檬素材...... 183
 6.5.2 使用Firefly生成绿叶素材...... 184
 6.5.3 使用Firefly生成化妆品素材...... 185
 6.5.4 使用Photoshop打造主视觉...... 186
 6.5.5 使用Photoshop内置AI提取素材...... 187
 6.5.6 使用Photoshop对素材进行调色...... 188
 6.5.7 使用Photoshop绘制装饰图像...... 189
 6.5.8 使用Photoshop添加图文信息...... 191
6.6 椰奶主题POP设计...... 192
 6.6.1 使用Firefly生成椰子素材...... 193
 6.6.2 使用Photoshop制作POP背景...... 194
 6.6.3 使用Photoshop内置AI提取椰子素材...... 195
 6.6.4 使用Photoshop对素材进行调色...... 196
 6.6.5 使用Photoshop绘制立体图形...... 197
 6.6.6 使用Firefly生成椰奶素材...... 198
 6.6.7 使用Photoshop内置AI提取椰奶素材...... 199
 6.6.8 使用Firefly生成椰奶字...... 200
 6.6.9 使用Photoshop对文字进行调色...... 201
 6.6.10 使用Photoshop添加路径文字...... 202
 6.6.11 使用Photoshop补充细节...... 203

第7章 精致封面装帧设计...... 205

7.1 时尚杂志封面设计...... 206
 7.1.1 使用Firefly生成封面主图...... 206
 7.1.2 使用Photoshop制作杂志封面...... 208
 7.1.3 使用Firefly生成展示图像...... 210
 7.1.4 使用Photoshop制作封面展示效果...... 211
7.2 青春小说封面设计...... 212
 7.2.1 使用Firefly生成封面主图...... 213
 7.2.2 使用Photoshop制作封面平面效果...... 214
 7.2.3 使用Photoshop对素材图像进行调色...... 215
 7.2.4 使用Firefly生成展示图像...... 216
 7.2.5 使用Photoshop制作立体展示背景...... 218

7.3 亲子教育画册封面设计..222

- 7.2.6 使用Photoshop添加高光质感..218
- 7.2.7 使用Photoshop打造底部阴影..220
- 7.3.1 使用Firefly生成亲子图像..222
- 7.3.2 使用Photoshop制作封面平面主视觉..224
- 7.3.3 使用Photoshop绘制封面装饰图形..225
- 7.3.4 使用Photoshop添加细节元素..226
- 7.3.5 使用Firefly生成展示背景图像..226
- 7.3.6 使用Photoshop制作封面展示效果..227

7.4 自然风光介绍封面设计..229

- 7.4.1 使用Firefly生成封面主视觉图像..229
- 7.4.2 使用Firefly生成封底主视觉图像..231
- 7.4.3 使用Photoshop制作封面效果..232
- 7.4.4 使用Photoshop打造封底效果..233
- 7.4.5 使用Photoshop绘制装饰图形..234
- 7.4.6 使用Firefly生成展示图像..234
- 7.4.7 使用Photoshop制作立体展示效果..236
- 7.4.8 使用Photoshop制作书纸层次图像..238
- 7.4.9 使用Photoshop制作阴影效果..241
- 7.4.10 使用Photoshop添加投影装饰..241

第8章 经典主题海报设计..243

8.1 旅行海报设计..244

- 8.1.1 使用Firefly生成旅行图像..244
- 8.1.2 使用Photoshop制作主题背景..246
- 8.1.3 使用Photoshop添加文字信息..247

8.2 地产海报设计..248

- 8.2.1 使用Firefly生成别墅图像..248
- 8.2.2 使用Photoshop制作海报背景..249
- 8.2.3 使用Photoshop处理海报素材..250
- 8.2.4 使用Photoshop添加细节元素..251

8.3 风味牛肉堡海报设计..252

- 8.3.1 使用Firefly生成汉堡图像..253
- 8.3.2 使用Photoshop制作海报背景..254
- 8.3.3 使用Photoshop内置AI提取素材..254
- 8.3.4 使用Photoshop添加文字信息..256
- 8.3.5 使用Photoshop绘制装饰元素..258
- 8.3.6 使用Photoshop补充细节..260

8.4 时尚单品海报设计..261

- 8.4.1 使用Firefly生成模特图像..261
- 8.4.2 使用Photoshop制作海报背景..263
- 8.4.3 使用Photoshop内置AI处理素材..264
- 8.4.4 使用Photoshop添加文字信息..265

	8.4.5 使用Photoshop绘制装饰图形 ...267
	8.4.6 使用Photoshop添加细节元素 ...268
	8.4.7 使用Photoshop制作价格标签 ...270

8.5 青春服饰促销海报设计 ..272
 8.5.1 使用Firefly生成人物图像 ...273
 8.5.2 使用Photoshop制作海报背景 ...274
 8.5.3 使用Photoshop打造圆点元素 ...275
 8.5.4 使用Photoshop输入文字信息 ...278
 8.5.5 使用Photoshop添加重要信息 ...279
 8.5.6 使用Photoshop内置AI处理素材 ...281
 8.5.7 使用Photoshop进行调色 ...281
 8.5.8 使用Photoshop添加细节 ...282

8.6 甜品海报设计 ..283
 8.6.1 使用Firefly制作甜品图像 ...284
 8.6.2 使用Photoshop制作主题背景 ...285
 8.6.3 使用Photoshop内置AI处理素材 ...286
 8.6.4 使用Photoshop对素材进行调色 ...287
 8.6.5 使用Photoshop为素材添加阴影 ...287
 8.6.6 使用Photoshop添加文字 ...289
 8.6.7 使用Photoshop添加装饰元素 ...289
 8.6.8 使用Photoshop添加路径文字 ...291
 8.6.9 使用Photoshop添加细节 ...293

第9章 多类型商品包装设计 ..294

9.1 保健品手提袋设计 ..295
 9.1.1 使用Firefly生成展示图像 ...295
 9.1.2 使用Photoshop内置AI处理素材 ...297
 9.1.3 使用Photoshop输入文字信息 ...297
 9.1.4 使用Photoshop添加包装细节 ...298
 9.1.5 使用Firefly生成背景图像 ...299
 9.1.6 使用Photoshop处理展示轮廓 ...300
 9.1.7 使用Photoshop制作展示细节 ...302
 9.1.8 使用Photoshop制作绳子图像 ...303
 9.1.9 使用Photoshop添加小孔图像 ...305
 9.1.10 使用Photoshop添加阴影装饰 ...306

9.2 瓶装护发素设计 ..307
 9.2.1 使用Firefly生成主视觉图像 ...308
 9.2.2 使用Photoshop内置AI处理素材 ...309
 9.2.3 使用Photoshop添加文字 ...311
 9.2.4 使用Firefly生成展示图像 ...311
 9.2.5 使用Photoshop绘制包装立体轮廓 ...312
 9.2.6 使用Photoshop绘制瓶盖 ...314
 9.2.7 使用Photoshop为瓶身添加高亮 ...315

9.2.8 使用Photoshop为瓶子轮廓添加高光 ... 316
9.2.9 使用Photoshop为瓶身添加阴影 ... 317

9.3 碗装红烧牛肉面包装设计 ... 319
9.3.1 使用Firefly生成素材图像 ... 319
9.3.2 使用Photoshop制作包装平面 ... 320
9.3.3 使用Photoshop处理素材图像 ... 321
9.3.4 使用Photoshop为包装添加标签 ... 322
9.3.5 使用Photoshop输入文字信息 ... 323
9.3.6 使用Photoshop制作展示背景 ... 324
9.3.7 使用Photoshop处理展示图像 ... 325
9.3.8 使用Photoshop制作展示细节 ... 326
9.3.9 使用Photoshop添加阴影效果 ... 328

9.4 袋装奶油雪糕包装设计 ... 329
9.4.1 使用Firefly生成展示图像 ... 329
9.4.2 使用Photoshop绘制主题图形 ... 330
9.4.3 使用Photoshop内置AI处理素材 ... 331
9.4.4 使用Photoshop添加文字信息 ... 332
9.4.5 使用Photoshop制作立体效果 ... 334
9.4.6 使用Photoshop打造锯齿细节 ... 334
9.4.7 使用Photoshop处理立体质感 ... 336
9.4.8 使用Photoshop添加真实阴影 ... 338
9.4.9 使用Photoshop完善包装效果 ... 341
9.4.10 使用Firefly生成装饰图像 ... 341
9.4.11 使用Photoshop添加装饰图像 ... 342

9.5 盒装鲜玉米包装设计 ... 342
9.5.1 使用Firefly生成包装图像 ... 343
9.5.2 使用Photoshop设计包装图案 ... 344
9.5.3 使用Photoshop内置AI提取素材 ... 345
9.5.4 使用Photoshop绘制装饰图形 ... 346
9.5.5 使用Photoshop添加包装信息 ... 347
9.5.6 使用Firefly生成展示图像 ... 348
9.5.7 使用Photoshop对图像进行变形 ... 349
9.5.8 使用Photoshop绘制立体图形 ... 350
9.5.9 使用Photoshop制作展示细节 ... 350
9.5.10 使用Photoshop打造阴影效果 ... 352

9.6 冷藏鲜果酱包装设计 ... 353
9.6.1 使用Firefly生成展示图像 ... 354
9.6.2 使用Photoshop制作包装主视觉 ... 355
9.6.3 使用Photoshop内置AI处理素材 ... 356
9.6.4 使用Photoshop绘制装饰图形 ... 357
9.6.5 使用Photoshop添加文字信息 ... 358
9.6.6 使用Photoshop制作包装展示背景 ... 359
9.6.7 使用Photoshop打造包装展示轮廓 ... 360
9.6.8 使用Photoshop为轮廓添加高光 ... 362

AI 创意商业广告设计
Adobe Firefly 与 Photoshop

第1章

生成式AI平面设计基础知识

本章主要讲解生成式AI平面设计基础知识。随着Adobe Firefly的功能日益强大和越来越为人们所熟知，平面设计跨入了生成式AI设计时代。本章将通过讲解Adobe Firefly介绍、Firefly功能详解、Firefly的独特之处、Firefly的资源库、Firefly的应用领域、Adobe Photoshop介绍、Photoshop的应用领域、Photoshop的基础操作等内容，带领读者快速学习并掌握生成式AI平面设计的基础知识。

教学目标

- 了解Adobe Firefly
- 认识Firefly的功能
- 认识Firefly的独特之处
- 了解Firefly的应用领域
- 了解Adobe Photoshop
- 了解Photoshop的应用领域
- 掌握在Photoshop中创建文档的方法
- 掌握在Photoshop中打开图像的方法
- 掌握在Photoshop中存储文件的方法
- 了解图像基础知识

1.1　Adobe Firefly介绍

Adobe Firefly是一款独立的Web应用程序，可以通过firefly.adobe.com访问。它为用户提供了构思、创作和交流的全新方法，并且借助生成式AI显著改进了创意工作流程。Firefly的设计安全，可放心用于商业用途。除了Firefly Web应用程序，Adobe还拥有更广泛的Firefly系列创意生成式AI模型。此外，用户可以在Adobe旗舰应用程序和AdobeStock中找到由Firefly支持的各种功能。Firefly是Adobe在过去40年中所开发技术的自然延伸，其背后的驱动理念是人们能够将自己的创意想法准确地转变为现实。Adobe Firefly Web应用程序的主页如图1.1所示。

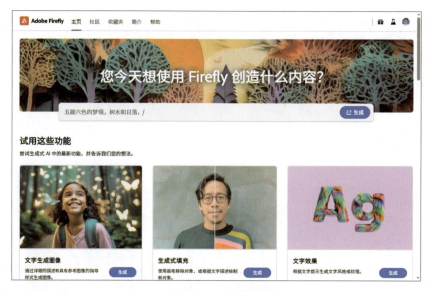

图1.1　Adobe Firefly Web应用程序的主页

1.2　Firefly功能详解

使用Firefly Web应用程序，用户可以轻松地将自己的想法转变为生动的现实，从而节省大量时间。

文字生成图像

用户可以使用文字描述要创作的图像，Firefly将自动根据文字生成图像，从现实图像

第 1 章 生成式AI平面设计基础知识

（例如肖像和风景）到更具创意的图像（例如抽象艺术和奇幻插图）。文字生成图像效果如图1.2所示。

文字效果

使用Firefly可以创作引人注目的文字效果，以突出显示信息，轻松为社交媒体帖子、传单、海报等材料添加视觉趣味。文字效果如图1.3所示。

图1.2 文字生成图像效果　　　　　　图1.3 文字效果

生成式填充

Firefly通过简单的文本提示可以移除图像的一部分、向图像添加其他内容，或替换为所生成的内容。生成式填充如图1.4所示。

生成式重新着色

Firefly通过日常语言描述，向矢量图像应用主题和颜色变体，以测试和试验无数种组合。生成式重新着色如图1.5所示。

图1.4 生成式填充　　　　　　图1.5 生成式重新着色

1.3 Firefly的独特之处

Firefly是一个基于文本的图像生成和编辑模型，可以根据用户输入的文字描述，快速而精准地生成高质量的图像内容，并且可以与Adobe旗下的各种创意软件无缝集成，为用户提供无限的创作可能。

Firefly不仅可以生成静态的图像，还可以生成动态的视频和音频。用户只需输入一些简单的文字指令，就可以改变视频中的场景、氛围、天气等，例如"把这个场景变成冬天""给这个视频加上雨声""让这个人物穿上红色的衣服"等。Firefly会立即根据用户的要求对视频进行智能化的编辑和渲染。

Firefly还可以生成矢量图形、插画、艺术作品和平面设计。用户只需输入一些关键词或者草图，就可以让Firefly生成各种风格和主题的素材。例如"生成一个近未来风格的鹦鹉""用这个手写字体做一个海报""给这个画面添加一些纹理和效果"等。Firefly会根据用户提供的信息自动创建出独特而美观的作品。

Firefly甚至可以生成3D模型和场景。用户只需输入一些描述性的文字或者上传一些参考图片，就可以让Firefly生成逼真而细致的3D对象和环境。例如"用这个时钟做一个3D模型""把我的耳机放在一个户外背包上""创建一个水下城市的场景"等。Firefly会根据用户指定的参数和细节，快速而精确地构建出3D空间。

1.4 Firefly的资源库

Firefly不仅使用了最先进的AI技术，还利用了Adobe独有的优势和资源。Firefly是基于Adobe Stock6进行训练的，而Adobe Stock是Adobe旗下的具有数亿幅高品质图像的素材库。通过将Adobe Stock作为训练数据源，Firefly可以保证生成的内容不会侵犯他人或组织的知识产权或隐私权利，并且符合专业标准和市场需求。

此外，Firefly还与Adobe Creative Cloud6无缝集成，而Adobe Creative Cloud是Adobe旗下的提供各种创意软件和服务的平台。通过与Creative Cloud集成，Firefly可以让用户在自己熟悉和喜爱的软件中轻松地使用生成AI功能，并利用Creative Cloud提供的各种工具和功能对生成内容进一步进行编辑和优化。用户还可以通过Creative Cloud与其他用户进行协作和分享，并利用Creative Cloud提供的各种分析和反馈功能来评估和改进自己的创作效果。

1.5 Firefly的应用领域

Firefly可以通过更好的模型架构和元数据、改进的训练算法以及更强大的图像生成功能生成更高质量的输出，从而更快、更轻松地实现创意构想。凭借其强大的功能，Firefly在平面创作、艺术创作、游戏设计及摄影摄像等领域都有着广泛的应用。

平面图像创作

Firefly可以通过文字生成图像功能，直接生成设计师所需要的高清素材图像，这些素材图像的显示效果与实物几乎没有区别。利用Firefly生成的平面图像效果如图1.6所示。

艺术化文字生成

Firefly可以通过输入指定的关键字生成艺术化纹理文字，生成的结果还能以透明形式呈现，方便用户下载并对文字进行再次利用。利用Firefly生成的艺术化文字效果如图1.7所示。

图1.6 平面图像效果

图1.7 艺术化文字效果

游戏图像创作

在游戏设计领域中，设计师可以利用文字生成图像功能创建游戏角色模型以及游戏场景。利用Firefly生成的游戏图像效果如图1.8所示。

图1.8 游戏图像效果

1.6 Adobe Photoshop介绍

　　Photoshop是Adobe公司推出的一款优秀的图形处理软件，其功能强大、使用方便，可供摄影师、设计师、网页和视频制作专业人士使用。该应用程序提供了无与伦比的功能和创意控件，便于用户进行图像处理及合成、视频编辑和图像分析等。

1.7 Photoshop的应用领域

　　Photoshop是平面设计中应用最广泛、功能最强大的设计软件之一。在设计服务业中，Photoshop是所有设计的基础。由于平面设计已经成为现代销售推广不可缺少的一个平面媒体广告设计方式，因此Photoshop在设计中的地位越来越高，应用范围也越来越广。Photoshop的应用主要体现在以下几个方面。

广告创意设计

　　广告创意设计是平面软件应用最为广泛的领域之一，无论是大街上看到的招帖、海报、POP，还是拿在手中的图书、报纸、杂志等，基本上都使用平面设计软件进行了处理。Photoshop在广告创意设计中的应用效果如图1.9所示。

••• 第 1 章　生成式AI平面设计基础知识 •••

图1.9　广告创意设计

数码照片处理

 Photoshop具有强大的图像修饰功能，利用这些功能，可以快速修复一张破损的老照片，也可以修复人脸上的斑点等缺陷，还可以完成照片的校色、修正、美化肌肤等。数码照片处理效果如图1.10所示。

影像创意合成

 Photoshop可以将多个影像进行创意合成，将原本风马牛不相及的对象组合在一起，还可以使用"狸猫换太子"的手段使图像发生面目全非的巨大变化。Photoshop在影像创意合成中的应用如图1.11所示。

图1.10　数码照片处理效果　　　　　　　图1.11　影像创意合成设计

插画设计

插画,西文统称为illustration,源自拉丁文illustraio,具有照亮之意。插画在中国被俗称为插图。今天通行于国内外市场的商业插画包括出版物插图、卡通吉祥物、影视与游戏美术设计和广告插画4种形式。实际上,在中国,插画已经遍布于平面和电子媒体、商业场馆、公众机构、商品包装、影视演艺海报、企业广告,甚至T恤、日记本、贺年片等。插画设计效果如图1.12所示。

图1.12 插画设计效果

网页设计

网站是企业向用户和网民提供信息的一种方式,也是企业开展电子商务的基础设施和信息平台,离开网站去谈电子商务是不可能的。使用平面设计软件不仅可以处理网页所需的图片,还可以制作整个网页版面,并为网页制作动画效果。网页设计效果如图1.13所示。

图1.13 网页设计效果

特效艺术字

艺术字广泛应用于宣传、广告、商标、标语、黑板报、企业名称、会场布置、展览会以及商品包装和装潢，出现在各类广告、报刊和书籍的装帧上，越来越被大众喜爱。艺术字是经过专业的字体设计师艺术加工的汉字变形字体，其字体特点符合文字含义，具有美观有趣、易认易识、醒目张扬等特性，是一种具有图案或装饰意味的字体变形。利用平面设计软件可以制作出许多美妙奇异的特效艺术字。特效艺术字效果如图1.14所示。

图1.14 特效艺术字效果

室内外效果图后期处理

如今，装修效果图已经不再局限于简单的房屋结构和家具摆放，随着三维技术软件的成熟和从业人员的水平的提高，现在的装修效果图基本上可以与实际装修实景媲美。效果图通常可以理解为对设计者的构思和意图进行形象化再现的形式，常见的形式包括手绘效果图和电脑效果图。在制作建筑效果图时，许多的三维场景是利用三维软件制作出来的，但其中的人物、背景以及场景的颜色等通常是通过平面设计软件后期添加的。这种做法不仅节省了大量的渲染输出时间，还使得画面更加美观、真实。室内外效果图后期处理效果如图1.15所示。

图1.15 室内外效果图后期处理效果

绘制和处理游戏人物或场景贴图

现在几乎所有的三维软件都需要借助平面软件，特别是Photoshop，进行贴图。像3ds Max、Maya等三维软件中的人物或场景模型的贴图，通常都需要先使用Photoshop进行绘制或处理，然后应用在三维软件中。比如人物的面部、皮肤贴图，游戏场景的贴图以及各种有质

感的材质效果，都是使用平面软件绘制或处理的。游戏人物和场景贴图效果如图1.16所示。

图1.16 游戏人物和场景贴图效果

1.8 在Photoshop中创建文档

本节将详细介绍Photoshop的一些基本操作，包括图像文件的新建、打开、存储和置入等，为以后的深入学习打下一个良好的基础。首先新建一个文档，具体操作步骤如下：

01 执行菜单栏中的【文件】|【新建】命令，打开【新建】对话框。

> **技巧** 按键盘中的Ctrl+N组合键，可以快速打开【新建】对话框。

02 在【预设详细信息】文本框中输入新建的文件的名称，其默认的名称为"未标题-1"，这里输入名称为"插画"。

03 分别在【宽度】和【高度】文本框中输入数值。需要注意的是，要先改变单位再输入数值，否则可能会出现错误。这里依次把宽度设置为1080像素，高度设置为1920像素，如图1.17所示。

04 在【分辨率】文本框中设置适当的分辨率，单位通常采用【像素/英寸】。一般用于彩色印刷的图像分辨率应达到300像素/英寸，用于报纸、杂志等一般印刷的图像分辨率应达到150像素/英寸，用于网页、屏幕浏览的图像分辨率可设置为72像素/英寸。

05 在【颜色模式】下拉菜单中选择图像所要应用的颜色模式。可选的模式有【位图】、【灰度】、【RGB颜色】、【CMYK颜色】、【Lab颜色】，以及【1位】、【8位】、【16位】和【32位】4个通道模式选项。根据文件输出的需要可以自行设置，一般情况下选择【RGB颜色】和【CMYK颜色】模式以及【8位】通道模式；如果用于网页制作，则选择【RGB颜色】模式；如果用于印刷，则选择【CMYK颜色】模式。这里选择【CMYK颜色】模式。

第 1 章 生成式AI平面设计基础知识

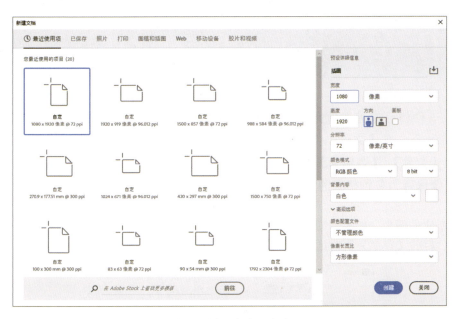

图1.17 设置宽度和高度

06 在【背景内容】下拉菜单中选择新建文件的背景颜色，比如选择【白色】。

1.9 在Photoshop中打开图像文件

在Photoshop中打开图像文件的操作步骤如下：

01 执行菜单栏中的【文件】|【打开】命令，或在工作区空白处双击，弹出【打开】对话框。

 按Ctrl + O组合键可以快速启动【打开】对话框。

02 单击要打开的图像文件，比如选择"西红柿.jpg"文件，如图1.18所示。

03 单击【打开】按钮，即可将该图像文件打开，打开的效果如图1.19所示。

图1.18 选择图像文件　　图1.19 打开的图像

1.10 在Photoshop中存储文件

当完成一件作品或者处理完一幅打开的图像时,需要将完成的图像进行存储,这时即可应用存储命令。在【文件】菜单下有两个命令可以将文件进行存储,分别为【文件】|【存储】和【文件】|【存储为】命令。Photoshop支持的文件格式很多,可以把在Photoshop中编辑的图像保存为各种格式的文件。保存文件的步骤如下:

01 保存新建的图像。如果一幅图像从未被保存过,则可以执行菜单栏中的【文件】|【存储】命令,打开【存储为】对话框进行存储,如图1.20所示。

图1.20 【存储为】对话框

> **技巧** Point out
> 【存储】的组合键为Ctrl + S。

02 在【保存在】下拉列表中选择保存文件的路径,可以将文件保存在本地硬盘、移动磁盘或其他存储设备上。在【文件名】文本框中输入要保存的文件名称。

> **提示** Point out
> 文件名称必须是合法的,即由字母、数字或中文组成,而不能包含一些特殊符号,如星号(*)、点号(.)、问号(?)等。

03 在【保存类型】下拉列表中选择文件保存格式。Photoshop默认的保存格式为后缀为"PSD"或"PDD"的图像文件。

04 设置完成后，单击【保存】按钮或按Enter键即可完成图像的保存。

05 如果图像以前保存过，现在要保存修改后的文件，则只需执行菜单栏中的【文件】|【保存】命令，或者使用Ctrl + S组合键。要保存修改后的文件而又不想影响原文件，可以使用【存储为】命令。利用【存储为】命令进行存储时，无论是新创建的文件还是已打开的图像文件，系统都会弹出【存储为】对话框，将编辑后的图像重新命名再进行存储。

【存储为】的组合键为Ctrl + Shift + S。

1.11 图像基础知识

Photoshop的基础知识主要包括位图、矢量图和分辨率。在使用软件前了解这些基础知识，有利于后期的设计制作。

1.11.1 位图和矢量图

平面设计软件制作的图像类型大致分为两种：位图与矢量图。尽管Photoshop可以置入矢量图，但是不能直接处理矢量图。不过，Photoshop在处理位图方面的能力是其他软件所不能及的，这也是它的成功的原因之一。下面对这两种图像逐一进行介绍。

位图图像

位图图像在技术上称作栅格图像，它使用像素来表现图像。每个像素都分配有特定的位置和颜色值。在处理位图图像时，编辑的对象是像素。位图图像的大小与分辨率有关，位图包含固定数量的像素。因此，如果在屏幕上放大图像比例，或者以低于图像创建时的分辨率来打印图像，将会丢失图像的细节从而导致图像呈现锯齿状。

- 位图图像的优点：能够制作出色彩和色调变化丰富的图像，可以逼真地表现自然界的景象，并且可以在不同软件之间轻松交换文件。
- 位图图像的缺点：无法制作真正的3D图像，图像缩放和旋转时可能会产生失真，同时文件尺寸较大，对内存和硬盘空间需求较高。

通过数码相机和扫描仪获取的图像都属于位图，位图及其放大后的效果如图1.21所示。

图1.21 位图放大前后效果

矢量图像

矢量图像又称作矢量形状或矢量对象，由数学对象定义的直线和曲线构成。矢量图像根据图像的几何特征进行描述，因此可以任意移动或修改，而不会丢失细节或影响清晰度。与位图不同，矢量图像与分辨率无关的，因此放大时也能保持清晰的边缘。因此，对于需要在不同输出媒体中按照不同大小使用的图稿（如徽标），矢量图形是其最佳选择。

- 矢量图像的优点：使用数学的矢量方式来记录图像内容，以线条和色块为主。例如，一条线段数据只需要记录两个端点的坐标、线段的粗细和色彩等，因此矢量图像文件所占容量较小，也容易执行放大、缩小或旋转等操作，不会失真，精确度较高，也能制作3D图像。
- 矢量图像的缺点：不易制作色调丰富或色彩变化多样的图像，绘制出来的图形不够逼真，无法像照片一样精确地描写自然界景象，此外，矢量图像不易在不同软件之间交换文件。

矢量图放大前后的效果如图1.22所示。

图1.22 矢量图放大前后的效果

> **提示** Point out
>
> 因为计算机的显示器是通过网格上的"点"显示来成像的，因此矢量图形和位图在屏幕上都是以像素显示的。

1.11.2 像素尺寸和打印图像分辨率

像素尺寸和分辨率关系到图像的质量和大小，像素和分辨率是成正比的，像素越大，分辨率也越高。

像素尺寸

要想理解像素尺寸，首先要了解像素（Pixel）。像素是图形单元（Picture Element）的简称，是位图图像中最小的组成单位。这种最小的图形单元在屏幕上通常显示为单个的染色点，像素不能再被划分为更小的单位。像素尺寸实际上就是整个图像的总像素数量。在同样大小的图像中，像素数量越大，图像的分辨率也越高，打印尺寸在不降低打印质量的前提下也可以更大。

打印的分辨率

分辨率是指在单位长度内包含的点（即像素）的数量。打印的分辨率是指每英寸图像中包含多少个点或者像素，分辨率的单位为像素/英寸（dpi）。例如，72dpi表示该图像每英寸包含72个点或者像素。因此，在知道图像的尺寸和图像分辨率的情况下，就可以精确地计算出该图像中的总像素数量。每英寸的像素越多，分辨率越高。

在数字化图像中，分辨率的大小直接影响图像的质量。分辨率越高，图像就越清晰，但文件的大小也会增加，处理时需要更多的内存和CPU时间。因此，在创作图像时，不同品质、不同用途的图像应设置不同的分辨率，以合理制作图像作品。例如，打印输出的图像分辨率需要较高的分辨率；而仅在屏幕上显示的图像分辨率可以较低。

另外，图像文件的大小与图像的尺寸和分辨率息息相关。当图像的分辨率相同时，图像的尺寸越大，图像文件的大小就越大；当图像的尺寸相同时，图像的分辨率越大，图像文件的大小也越大。

1.11.3 认识图像的存储格式

图像的格式决定了其特点和用途，不同格式的图像在实际应用中具有显著区别。根据不同的用途和需求，选择合适的图像格式至关重要。下面介绍不同格式的含义及应用。

PSD格式

著名的Adobe公司的图像处理软件Photoshop的专用格式是Photoshop Document（PSD）。PSD图像实际上是Photoshop进行平面设计的一幅"草稿图"，其中包含图层、通道、遮罩等多种设计元素，便于下次打开时继续修改之前的设计。在Photoshop所支持的各种图像格式中，PSD的存取速度比其他格式快很多，功能也非常强大。由于Photoshop的广

泛应用，这种格式自然在业界通用。

EPS格式

PostScript可以保存数学概念上的矢量对象和光栅图像数据。把PostScript定义的对象和光栅图像存放在组合框或页面边界中，就成为EPS（Encapsulated PostScript）文件。EPS文件格式是Photoshop可以保存的非自身图像格式中比较独特的一种，因为它可以同时包容光栅信息和矢量信息。

Photoshop保存下来的EPS文件可以支持除多通道之外的任何图像模式。尽管EPS文件不支持Alpha通道，但它的另外一种存储格式DCS（Desktop Color Separations）可以支持Alpha通道和专色通道。EPS格式支持剪切路径，并可用于在页面布局程序或图表应用程序中为图像制作蒙版。

EPS文件大多用于印刷以及在Photoshop和页面布局应用程序之间交换图像数据。当保存EPS文件时，Photoshop会出现一个【EPS选项】对话框，如图1.23所示。

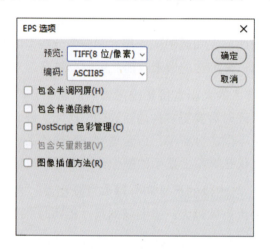

图1.23 【EPS选项】对话框

在保存EPS文件时，指定的【预览】方式决定了在目标应用程序中查看的低分辨率图像。选择【TIFF】表示可以在Windows和Mac OS系统之间共享EPS文件。8位预览提供的显示画质比1位预览提供的画质高，但文件大小也更大；也可以选择【无】。在【编码】中，ASCII是最常用的格式，尤其是在Windows环境中，但是它生成的文件也是最大的。二进制文件比ASCII格式的文件要小一些，但许多应用程序和打印设备不支持这种格式，该格式在Macintosh平台上应用较多。JPEG编码使用JPEG压缩，这种压缩方法要损失一些图像数据。

PDF格式

PDF（Portable Document Format）是Adobe Acrobat所使用的格式，在大多数主流操作系统中都能够查看这种格式的文件。

尽管PDF格式被看作保存包含图像和文本图层的格式，但它也可以包含光栅信息。这类图像数据常常使用JPEG压缩格式，同时也支持ZIP压缩格式。以PDF格式保存的数据可以通过万维网（World Wide Web）传送，或嵌入其他PDF文件中。以Photoshop PDF格式保存的文件可以是位图、灰度图、索引色、RGB、CMYK以及Lab颜色模式，但不支持Alpha通道。

TIFF格式

TIFF（Tagged Image File Format）是应用最广泛的图像文件格式之一，运行于各种平台上的大多数应用程序都支持这种格式。TIFF能够有效地处理多种颜色深度、Alpha通道和Photoshop的大多数图像格式。TIFF格式的出现是为了便于在应用软件之间进行图像数据的交换。

TIFF文件支持位图、灰度图、索引色、RGB、CMYK和Lab等图像模式。RGB、CMYK和灰度图像都支持Alpha通道。TIFF文件还可以包含通过文件信息命令创建的标题。

TIFF支持任意的LZW压缩格式。LZW是光栅图像中应用最广泛的一种压缩格式，因为它是无损压缩，不会丢失数据。使用LZW压缩方式可以大大减小文件的大小，对包含大面积单色区的图像尤其有效。但LZW压缩文件在打开和保存时需要较长时间，因为这类文件必须进行解压缩和压缩。

Photoshop在保存TIFF文件时，会提示用户选择图像的"压缩方式"，以及是否使用IBM PC机或Macintosh机的"字节顺序"。

由于TIFF格式已被广泛接受，并且可以方便地进行转换，因此该格式常用于出版和印刷业中；另外，大多数扫描仪也支持TIFF格式。这使得TIFF格式成为数字图像处理的最佳选择。当保存TIFF文件时，Photoshop将弹出一个【TIFF选项】对话框，如图1.24所示。

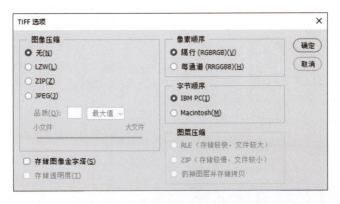

图1.24 【TIFF选项】对话框

Photoshop的存储格式还包括JPEG、GIF、PNG和BMP。

AI 创意商业广告设计

Adobe Firefly + Photoshop

第 2 章

经典商务名片设计

本章将讲解经典商务名片设计。商务名片作为商务往来中非常重要的媒介，在广告设计领域中十分常见。通过设计一张小卡片，并添加相应的公司名称、个人信息及联系方式等元素，商务名片能够清晰地表明个人或公司的身份。本章将列举互联品牌名片设计、创新公司名片设计、时尚传媒名片设计及科技公司名片设计实例。通过对本章的学习，读者可以掌握经典商务名片设计相关知识。

要点索引

- 了解互联品牌名片设计
- 了解创新公司名片设计
- 掌握时尚传媒名片设计
- 掌握科技公司名片设计

第 2 章　经典商务名片设计

2.1　互联品牌名片设计

设计构思

本例讲解互联品牌名片设计。此款名片主要强调互联的概念，因此在设计过程中选取了一个互联符号图像作为名片的主视觉，名片的整体视觉效果十分出色。最后，生成一幅办公桌图像作为名片的展示背景，整体的设计感很强。最终效果如图2.1所示。

源文件	第 2 章 \ 互联品牌名片设计正面效果 .psd、互联品牌名片设计背面效果 .psd、互联品牌名片设计展示效果 .psd
调用素材	第 2 章 \ 互联品牌名片设计
难易程度	★★☆☆☆

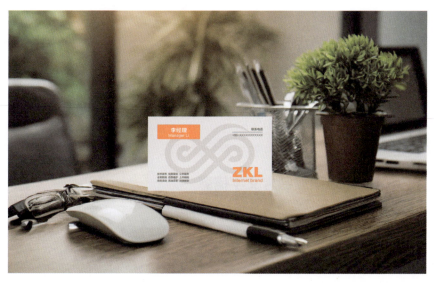

图2.1　最终效果

操作步骤

2.1.1　使用Photoshop制作名片正面图形

01 执行菜单栏中的【文件】|【新建】命令，在弹出的对话框中设置【宽度】为90毫米，【高度】为54毫米，【分辨率】为300像素/英寸，新建一个空白画布，将画布填充为灰色（R:241，G:239，B:240）。

02 执行菜单栏中的【文件】|【打开】命令，在弹出的对话框中选择"标志.psd"文件，单击

【打开】按钮，将打开的素材拖入画布中，并适当缩放以适应画布大小，如图2.2所示。

03 在【图层】面板中，选中【标志】图层，将图层混合模式更改为柔光，效果如图2.3所示。

图2.2 添加素材　　　　　　　　　图2.3 更改图层混合模式

04 选择工具箱中的【矩形工具】，在选项栏中设置【填充】为橙色（R:255，G:130，B:61），【描边】为无，在画布中绘制一个矩形，如图2.4所示。这将生成一个【矩形1】图层。

图2.4 绘制图形

2.1.2 使用Photoshop添加名片文字信息

01 选择工具箱中的【横排文字工具】，在图像中输入文字，如图2.5所示。

02 选择工具箱中的【矩形工具】，在选项栏中设置【填充】为深灰色（R:69，G:69，B:69），【描边】为无，在右上角的文字位置绘制一个细长矩形，如图2.6所示。

图2.5 输入文字　　　　　　　　　图2.6 绘制图形

2.1.3 使用Photoshop制作名片背面图形

01 执行菜单栏中的【文件】|【新建】命令,在弹出的对话框中设置【宽度】为90毫米,【高度】为54毫米,【分辨率】为300像素/英寸,新建一个空白画布,将画布填充为橙色(R:255, G:130, B:61)。

02 选择工具箱中的【横排文字工具】T,在图像中输入文字,如图2.7所示。

03 执行菜单栏中的【文件】|【打开】命令,在弹出的对话框中选择"二维码.png"文件,单击【打开】按钮,将打开的素材拖入画布中右下角位置,并适当缩小,如图2.8所示。

图2.7 输入文字　　　　　　　　　　　图2.8 添加素材

2.1.4 使用Firefly生成展示图像

01 在Adobe Firefly主页中单击【文字生成图像】区域右下角的【生成】按钮,进入【文字生成图像】页面,进入【文字生成图像】页面,如图2.9所示。

图2.9 Adobe Firefly主页

02 在页面底部的【提示】文本框中输入"办公桌上有一张名片",完成之后单击【生成】按钮,如图2.10所示。

> 提示 Point out
> 输入的文字信息量越多，生成的时间越长。

图2.10 输入文本

03 将生成页面右侧的【纵横比】设置为宽屏（16:9），如图2.11所示。

图2.11 设置纵横比

04 设置完成之后单击左侧预览图像底部的【生成】按钮，再单击生成的图像，即可看到图像效果。选择视觉效果最好的图像，单击打开，如图2.12所示。

图2.12 打开生成的展示图像

> 技巧 Point out
> 如果对生成的效果不满意，可多次单击【生成】按钮，直到得到自己想要的效果。

05 将光标移至图像中，单击右上角的【更多选项】图标，在弹出的选项中选择【下载】，将图像下载至本地素材文件夹，并重命名为"办公桌上的名片.jpg"。

2.1.5 使用Photoshop对图像进行编辑

01 执行菜单栏中的【文件】|【打开】命令，选择"办公桌上的名片.jpg"和"互联品牌名片设计正面效果.jpg"文件，单击【打开】按钮，将名片正面效果图像拖入办公桌上的名片图像中并适当缩小，如图2.13所示。互联品牌名片设计正面效果图像所在图层的名称将自动更改为"图层1"。

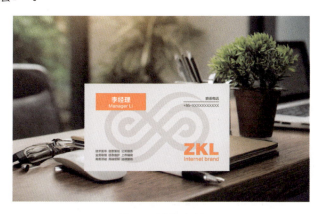

图2.13 添加素材

02 在【图层】面板中，选中【图层1】图层，将【不透明度】更改为50%，效果如图2.14所示。

03 选中【图层 1】图层，按Ctrl+T组合键对其执行【自由变换】命令，按住Alt键将图像等比缩小，完成之后按Enter键确认，效果如图2.15所示。

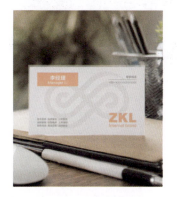

图2.14 更改图层不透明度　　　　图2.15 将图像缩小

04 在【图层】面板中，选中【图层 1】图层，将【不透明度】更改为100%，这样就完成了效果制作。最终效果如图2.1所示。

> **技巧 Point out**
> 降低图层不透明度并缩小图像之后，再将其不透明度更改至100%，这是为了方便观察缩小图像时的效果。

2.2　创新公司名片设计

设计构思

本例讲解创新公司名片设计。通过添加绿色标识图形并与简洁的文字信息相搭配，使得整个名片的视觉效果非常简洁、清爽。在制作展示背景时，采用干净整洁的背景图像，可以很好地衬托出名片的设计感。最终效果如图2.16所示。

源文件	第2章\创新公司名片设计正面效果.psd、创新公司名片设计背面效果.psd、创新公司名片设计展示效果.psd
调用素材	第2章\创新公司名片设计
难易程度	★☆☆☆☆

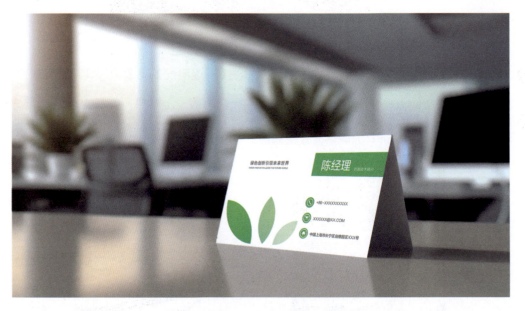

图2.16　最终效果

操作步骤

2.2.1　使用Photoshop制作名片正面效果

01　执行菜单栏中的【文件】|【新建】命令，在弹出的对话框中设置【宽度】为90毫米，【高度】为54毫米，【分辨率】为300像素/英寸，新建一个空白画布。

02　执行菜单栏中的【文件】|【打开】命令，选择"标志.psd"文件，单击【打开】按钮，将

打开的素材拖入画布左下角并适当缩小，如图2.17所示。

03 在【图层】面板中，选中【图形 2】图层，将【不透明度】更改为50%，选中【图形 3】图层，将【不透明度】更改为20%，效果如图2.18所示。

图2.17 添加素材

图2.18 更改图层不透明度

04 选择工具箱中的【矩形工具】，在选项栏中设置【填充】为绿色（R:49，G:189，B:53），【描边】为无，在画布右上角绘制一个矩形，如图2.19所示。这将生成一个【矩形1】图层。

图2.19 绘制图形

05 选择工具箱中的【椭圆工具】，在选项栏中设置【填充】为绿色（R:49，G:189，B:53），【描边】为无，在画布中的适当位置按住Shift键绘制一个正圆图形，如图2.20所示。这将生成一个【椭圆1】图层。

06 选择工具箱中的【直接选择工具】，选中绘制的正圆，按Ctrl+Alt+T组合键将正圆向下方拖动，按Ctrl+Alt+Shift组合键的同时按T键，将正圆再复制一份，如图2.21所示。

图2.20 绘制正圆

图2.21 复制变换正圆

2.2.2 使用Photoshop添加素材图像

01 执行菜单栏中的【文件】|【打开】命令，选择"图标.psd"文件，单击【打开】按钮，将打开的素材拖入画布中的正圆位置并适当缩小，如图2.22所示。

02 选择工具箱中的【横排文字工具】T，在图像中输入文字，如图2.23所示。

图2.22 添加素材

图2.23 输入文字

2.2.3 使用Photoshop制作名片背面效果

01 执行菜单栏中的【文件】|【新建】命令，在弹出的对话框中设置【宽度】为90毫米，【高度】为54毫米，【分辨率】为300像素/英寸，新建一个空白画布，将画布填充为绿色（R:49，G:189，B:53）。

02 执行菜单栏中的【文件】|【打开】命令，选择"标志2.psd"文件，单击【打开】按钮，将打开的素材拖入画布左下角并适当缩小，如图2.24所示。

图2.24 添加素材

03 在【图层】面板中，同时选中3个标志图层，将图层混合模式更改为叠加，如图2.25所示。

图2.25 更改图层混合模式

04 在【图层】面板中,选中【图形】图层,将【不透明度】更改为50%;选中【图形2】图层,将【不透明度】更改为20%;选中【图形3】图层,将【不透明度】更改为10%,效果如图2.26所示。

05 在【图层】面板中,同时选中3个标志所在图层,将其拖至面板底部的【创建新图层】⊞按钮上,复制图层。

06 按Ctrl+T组合键对复制生成的图层执行【自由变换】命令,将图形等比缩小,然后右击,从弹出的快捷菜单中选择【旋转180度】命令,完成之后按Enter键确认,效果如图2.27所示。

图2.26 更改图层不透明度

图2.27 缩小及变换图形

2.2.4 使用Photoshop添加装饰元素

01 执行菜单栏中的【文件】|【打开】命令,选择"二维码.psd"文件,单击【打开】按钮,将打开的素材拖入画布右下角位置,并适当缩小,如图2.28所示。

02 选择工具箱中的【横排文字工具】T,在图像中输入文字,如图2.29所示。

图2.28 添加素材

图2.29 输入文字

2.2.5 使用Firefly制作展示图像

01 在Adobe Firefly主页中单击【文字生成图像】区域右下角的【生成】按钮,进入【文字生成图像】页面。

02 在页面底部的【提示】文本框中输入"办公室里的一张名片",完成之后单击【生成】按钮,如图2.30所示。

图2.30 输入文本

03 将生成页面右侧的【纵横比】设置为宽屏(16:9),如图2.31所示。
04 在【内容类型】中选择【照片】,将【视觉强度】的滑块调至最左侧,如图2.32所示。

图2.31 设置纵横比

图2.32 更改视觉强度

05 设置完成之后单击左侧预览图像底部的【生成】按钮,再单击生成的图像,即可看到图像效果。选择视觉效果最好的图像,单击打开,如图2.33所示。

06 将光标移至图像中,单击右上角的【更多选项】图标,在弹出的选项中选择【下载】,将图像下载至本地素材文件夹,并重命名为"办公室背景.jpg"。

图2.33 打开生成的展示图像

2.2.6 使用Photoshop制作展示效果

01 执行菜单栏中的【文件】|【打开】命令,选择"办公室背景.jpg"和"创新公司名片设计正面效果.jpg"文件,单击【打开】按钮,将名片正面效果图像拖入办公室背景图像中,如图2.34所示,名片正面效果图像所在图层的名称将自动更改为"图层1"。

提示 打开"办公室背景"素材图像之后适当缩小图像尺寸。

图2.34 添加素材

02 在【图层】面板中，选中【图层 1】图层，将【不透明度】更改为50%，效果如图2.35所示。

03 选中【图层 1】图层，按Ctrl+T组合键对其执行【自由变换】命令，将图像等比缩小，再右击，从弹出的快捷菜单中选择【扭曲】命令，拖动变形框右侧边缘控制点将其变形，完成之后按Enter键确认，效果如图2.36所示。

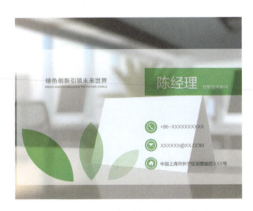

图2.35 更改图层不透明度

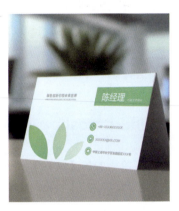

图2.36 将图像缩小及变形

04 在【图层】面板中，选中【图层 1】图层，将【不透明度】更改为100%，这样就完成了效果制作。最终效果如图2.16所示。

2.3　时尚传媒名片设计

设计构思

本例讲解时尚传媒名片设计。此款名片的设计重点在于图形的选用，通过简单直观的文字信息与图形相结合，使整个名片具有出色的视觉效果。最终效果如图2.37所示。

源文件	第2章\时尚传媒名片设计正面效果.psd、时尚传媒名片设计背面效果.psd、时尚传媒名片设计展示效果.psd
调用素材	第2章\时尚传媒名片设计
难易程度	★★☆☆☆

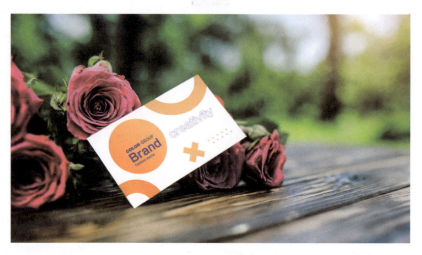

图2.37 最终效果

操作步骤

2.3.1 使用Photoshop制作名片正面图形

01 执行菜单栏中的【文件】|【新建】命令，在弹出的对话框中设置【宽度】为90毫米，【高度】为54毫米，【分辨率】为300像素/英寸，新建一个空白画布。

02 选择工具箱中的【椭圆工具】○，在选项栏中设置【填充】为黑色，【描边】为无，在画布靠左侧位置按住Shift键绘制一个正圆图形，如图2.38所示。这将生成一个【椭圆1】图层。

图2.38 绘制正圆

03 在【图层】面板中，选中【椭圆1】图层，单击面板底部的【添加图层样式】*fx*按钮，在菜单中选择【渐变叠加】命令。

04 在弹出的对话框中将【混合模式】更改为正常，【渐变】更改为橙色（R:255，G:131，B:69）到橙色（R:255，G:194，B:126），【角度】更改为30度，完成之后单击【确定】

按钮，如图2.39所示。

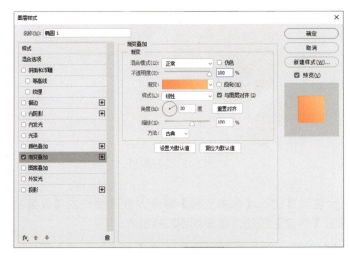

在设置渐变时，可通过拖动色标来更改渐变颜色的显示效果。

图2.39 设置渐变叠加

05 在【图层】面板中，选中【椭圆 1】图层，将其拖至面板底部的【创建新图层】按钮上，复制图层，这将生成一个【椭圆1 拷贝】图层。

06 选中【椭圆1 拷贝】图层，将其向画布左下角移动，再设置其【填充】为无，【描边】为橙色（R:255，G:131，B:69），【描边宽度】为100像素，然后按Ctrl+T组合键对其执行【自由变换】命令，将图形适当等比缩小，完成之后按Enter键确认，效果如图2.40所示。

图2.40 变换图形

07 选中【椭圆1 拷贝】图层，按住Alt键将其向画布右上角拖动，将图形复制一份，再按Ctrl+T组合键对其执行【自由变换】命令，然后将图形适当等比放大，完成之后按Enter键确认，最后将其【描边】更改为橙色（R:255，G:194，B:126），效果如图2.41所示。

图2.41 复制图形并放大

08 选择工具箱中的【矩形工具】▭，在选项栏中设置【填充】为橙色（R:255, G:194, B:126），【描边】为无，在画布中绘制一个矩形，如图2.42所示。这将生成一个【矩形 1】图层。

图2.42 绘制图形

09 选中【矩形 1】图层，按Ctrl+T组合键对其执行【自由变换】命令，在选项栏的【设置旋转】文本框中输入45，完成之后单击【确定】按钮，效果如图2.43所示。

10 在【图层】面板中，选中【矩形 1】图层，将其拖至面板底部的【创建新图层】🞣按钮上，复制图层，这将生成一个【矩形1 拷贝】图层。

11 按Ctrl+T组合键对复制生成的图形执行【自由变换】命令，然后右击，从弹出的快捷菜单中选择【水平翻转】命令，完成之后按Enter键确认，效果如图2.44所示。

图2.43 旋转图形

图2.44 复制并变换图形

2.3.2 使用Photoshop添加正面文字

01 选择工具箱中的【横排文字工具】T，在图像中输入文字，如图2.45所示。

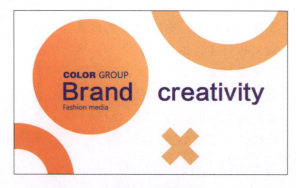

图2.45 输入文字

02 在【图层】面板中,选中【creativity】图层,单击面板底部的【添加图层样式】fx按钮,在菜单中选择【描边】命令。

03 在弹出的对话框中将【大小】更改为1像素,【颜色】更改为紫色(R:90,G:38,B:162),完成之后单击【确定】按钮,如图2.46所示。

图2.46 设置描边

04 在【图层】面板中,选中【creativity】图层,将【填充】更改为0%,如图2.47所示。

图2.47 更改图层不透明度

05 选择工具箱中的【椭圆工具】○,在选项栏中设置【填充】为橙色(R:255,G:194,B:126),【描边】为无,在适当位置按住Shift键绘制一个正圆图形,如图2.48所示。这将生成一个【椭圆2】图层。

06 将正圆向右侧复制数个,如图2.49所示。

图2.48 绘制椭圆　　图2.49 复制图形

> **技巧** 在复制正圆图形时，可先选择工具箱中的【路径选择工具】，然后选中正圆，再按Ctrl+Alt+T组合键将图形向右侧平移，完成之后按Enter键确认，最后按Ctrl+Alt+Shift组合键的同时按T键将图形复制多份，这样可避免生成多个图层。

07 选中【椭圆2】图层，按住Alt键将其向画布右下角方向稍微拖动，将图形复制一份，如图2.50所示。

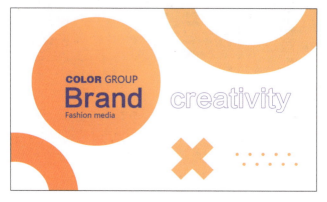

图2.50 复制图像

2.3.3 使用Photoshop制作名片背面图形

01 执行菜单栏中的【文件】|【新建】命令，在弹出的对话框中设置【宽度】为90毫米，【高度】为54毫米，【分辨率】为300像素/英寸，新建一个空白画布，将画布填充为紫色（R:90, G:38, B:162）。

02 选择工具箱中的【椭圆工具】，在选项栏中设置【填充】为黑色，【描边】为无，在画布的右下角位置按住Shift键绘制一个正圆图形，如图2.51所示。这将生成一个【椭圆1】图层。

图2.51 绘制正圆

03 在【图层】面板中，选中【椭圆1】图层，单击面板底部的【添加图层样式】fx按钮，在菜单中选择【渐变叠加】命令。

04 在弹出的对话框中将【混合模式】更改为正常，【渐变】更改为橙色（R:255, G:131, B:69）到橙色（R:255, G:194, B:126），【角度】更改为30度，完成之后单击【确定】按钮，如图2.52所示。

第 2 章 经典商务名片设计

图2.52 设置渐变叠加

05 在【图层】面板中，选中【椭圆 1】图层，将其拖至面板底部的【创建新图层】按钮上，复制图层，这将生成一个【椭圆1 拷贝】图层。

06 选中【椭圆1 拷贝】图层，在画布中将其向右上角移动，再设置【填充】更改为无，【描边】为橙色（R:255, G:194, B:126），【描边宽度】为80像素，然后按Ctrl+T组合键对其执行【自由变换】命令，将图形适当等比缩小，完成之后按Enter键确认，效果如图2.53所示。

07 选择工具箱中的【矩形工具】，在选项栏中设置【填充】为橙色（R:255, G:194, B:126），【描边】为无，在画布中绘制一个矩形，如图2.54所示。这将生成一个【矩形 1】图层。

图2.53 变换图形

图2.54 绘制矩形

08 选中【矩形 1】图层，按Ctrl+T组合键对其执行【自由变换】命令，再在选项栏中的【设置旋转】文本框中输入45，完成之后单击【确定】按钮，效果如图2.55所示。

09 在【图层】面板中，选中【矩形 1】图层，将其拖至面板底部的【创建新图层】按钮上，复制图层，这将生成一个【矩形1 拷贝】图层。

10. 按Ctrl+T组合键对复制生成的图形执行【自由变换】命令，然后右击，从弹出的快捷菜单中选择【水平翻转】命令，完成之后按Enter键确认，效果如图2.56所示。

图2.55 旋转图形　　图2.56 复制并变换图形

2.3.4 使用Photoshop添加背面信息

01. 选择工具箱中的【横排文字工具】T，在图像中输入文字，如图2.57所示。

图2.57 输入文字

02. 在【椭圆 1】图层名称上右击，从弹出的快捷菜单中选择【拷贝图层样式】命令；在【Colorful!】图层名称上右击，从弹出的快捷菜单中选择【粘贴图层样式】命令，如图2.58所示。

03. 双击【Colorful!】图层名称，在弹出的对话框中将【角度】更改为0度，更改渐变角度，完成之后单击【确定】按钮，效果如图2.59所示。

图2.58 粘贴图层样式　　图2.59 更改渐变角度

04. 在【图层】面板中，选中【creativity】图层，单击面板底部的【添加图层样式】fx按钮，在菜单中选择【描边】命令。

05. 在弹出的对话框中将【大小】更改为1像素，【颜色】更改为白色，完成之后单击【确定】按钮，如图2.60所示。

第 2 章 经典商务名片设计

图2.60 设置描边

06 在【图层】面板中，选中【creativity】图层，将【填充】更改为0%，如图2.61所示。

图2.61 更改图层不透明度

07 选择工具箱中的【矩形工具】，在选项栏中设置【填充】为白色，【描边】为无，在画布中的文字位置绘制一个细长矩形，如图2.62所示。

08 选中绘制的矩形，按住Alt+Shift组合键将其向下拖动，将图形复制一份，如图2.63所示。

图2.62 绘制矩形

图2.63 复制图形

2.3.5 使用Photoshop绘制图标图形

01 选择工具箱中的【矩形工具】，在选项栏中设置【填充】为紫色（R:90，G:38，B:162），【描边】为无，在画布右下角的正圆位置按住Shift键绘制一个正方形，适当拖动边角控制点，为矩形添加圆角效果，如图2.64所示。这将生成一个【矩形 3】图层。

02 选中绘制的矩形,按住Alt+Shift组合键将其向右侧平移,将图形复制一份,如图2.65所示。

图2.64 绘制图形

图2.65 复制图形

03 执行菜单栏中的【文件】|【打开】命令,选择"图标.psd"文件,单击【打开】按钮,将素材拖入画布右下角的圆角矩形中并等比缩小,如图2.66所示。

图2.66 添加素材

2.3.6 使用Firefly制作展示图像

01 在Adobe Firefly主页中单击【文字生成图像】区域右下角的【生成】按钮,进入【文字生成图像】页面。

02 在页面底部的【提示】文本框中输入"明亮的彩色工作室里有一张精美时尚的名片",完成之后单击【生成】按钮,如图2.67所示。

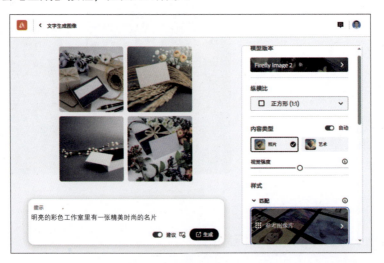

图2.67 输入文本

03 将生成页面右侧的【纵横比】设置为宽屏(16:9),如图2.68所示。

04 在【视觉强度】选项中,将滑块调至最左侧,如图2.69所示。

图2.68 设置纵横比

图2.69 更改视觉强度

05 设置完成之后单击左侧预览图像底部的【生成】按钮，再单击生成的图像，即可看到图像效果。选择视觉效果最好的图像，单击打开，如图2.70所示。

06 将光标移至图像中，单击右上角的【更多选项】图标，在弹出的选项中选择【下载】，将图像下载至本地素材文件夹，并重命名为"展示背景.jpg"。

图2.70 打开生成的展示图像

2.3.7 使用Photoshop制作展示效果

01 执行菜单栏中的【文件】|【打开】命令，选择"展示背景.jpg"和"创新公司名片设计正面效果.jpg"文件，单击【打开】按钮，将名片正面效果图像拖入展示背景中，如图2.71所示。名片正面效果图像所在图层的名称将自动更改为"图层1"。

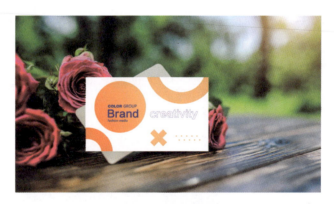

图2.71 添加素材

02 在【图层】面板中，选中【图层1】图层，将【不透明度】更改为50%，效果如图2.72所示。

03 选中【图层1】图层，按Ctrl+T组合键对其执行【自由变换】命令，然后按住Alt键将图像等比缩小，再右击，从弹出的快捷菜单中选择【扭曲】命令，拖动变形框右侧边缘控制点将其变形，完成之后按Enter键确认，效果如图2.73所示。

04 在【图层】面板中，选中【图层1】图层，将【不透明度】更改为100%，这样就完成了效果制作。最终效果如图2.37所示。

图2.72 更改图层不透明度

图2.73 将图像缩小及变形

2.4 科技公司名片设计

设计构思

本例讲解科技公司名片设计。首先，通过使用双色图形进行撞色设计，再添加简洁直观的文字信息即可完成名片的平面效果制作。然后，在Firefly中生成展示背景，并将名片平面效果添加至其中。名片整体效果十分出色。最终效果如图2.74所示。

源文件	第 2 章\科技公司名片设计正面效果 .psd、科技公司名片设计背面效果 .psd、科技公司名片设计展示效果 .psd
调用素材	第 2 章\科技公司名片设计
难易程度	★★☆☆☆

图2.74 最终效果

> 操作步骤

2.4.1 使用Photoshop制作名片正面图形

01 执行菜单栏中的【文件】|【新建】命令,在弹出的对话框中设置【宽度】为90毫米,【高度】为54毫米,【分辨率】为300像素/英寸,新建一个空白画布。

02 选择工具箱中的【矩形工具】▭,在选项栏中设置【填充】为深蓝色(R:0,G:29,B:59),【描边】为无,在画布中绘制一个矩形,如图2.75所示。这将生成一个【矩形1】图层。

图2.75 绘制图形

03 适当拖动矩形边角控制点,为矩形添加圆角效果,再将其适当旋转,如图2.76所示。

图2.76 旋转图形

04 选中【矩形1】图层,在画布中按住Alt键将其向上拖动,将图形复制一份,如图2.77所示。

图2.77 复制图形

05 以同样的方法再绘制一个橙色(R:255,G:178,B:0)矩形,并为其添加圆角效果,然后适当旋转,如图2.78所示。

06 选择工具箱中的【钢笔工具】，在选项栏中单击【选择工具模式】路径按钮，在弹出的选项中选择【形状】，将【填充】更改为橙色（R:255，G:178，B:0），【描边】更改为无，在画布右下角位置绘制一个三角形，如图2.79所示。

图2.78 绘制图形

图2.79 绘制图形

2.4.2 使用Photoshop添加文字信息

01 选择工具箱中的【横排文字工具】，在图像中输入文字，如图2.80所示。

02 选择工具箱中的【钢笔工具】，在选项栏中单击【选择工具模式】路径按钮，在弹出的选项中选择【形状】，将【填充】更改为无，【描边】更改为深蓝色（R:0，G:29，B:59），【描边粗细】更改为2像素，在文字下方绘制一条水平线段，如图2.81所示。

图2.80 输入文字

图2.81 绘制线段

03 选择工具箱中的【矩形工具】，在选项栏中将【填充】更改为深蓝色（R:0，G:29，B:59），【描边】更改为无，在线段左侧位置绘制一个矩形，适当拖动边角控制点，为矩形添加圆角效果，如图2.82所示。这将生成一个【矩形3】图层。

图2.82 绘制矩形并添加圆角效果

04 以同样的方法再绘制一个矩形，并为其添加圆角效果，如图2.83所示。

图2.83 绘制矩形

2.4.3 使用Photoshop绘制细节图形

01 选中【矩形 2】图层，在画布中按住Alt键向下方拖动，将图形复制3份，如图2.84所示。

02 选中复制生成的第2个矩形，将其更改为橙色（R:255，G:178，B:0），如图2.85所示。

图2.84 复制图形　　　　图2.85 更改图形颜色

03 执行菜单栏中的【文件】|【打开】命令，选择"图标.psd"文件，单击【打开】按钮，将素材拖入画布中圆角矩形位置并等比缩小，如图2.86所示。

04 选择工具箱中的【横排文字工具】，在图像中输入文字，如图2.87所示。

图2.86 添加素材　　　　图2.87 输入文字

2.4.4 使用Photoshop制作名片背面图形

01 执行菜单栏中的【文件】|【新建】命令，在弹出的对话框中设置【宽度】为90毫米，【高

度】为54毫米,【分辨率】为300像素/英寸,新建一个空白画布。

02 选择工具箱中的【矩形工具】，在选项栏中将【填充】更改为深蓝色（R:0，G:29，B:59），【描边】更改为无，在画布右下角绘制一个矩形，如图2.88所示。这将生成一个【矩形1】图层。

03 为矩形添加圆角效果后并适当旋转，如图2.89所示。

图2.88 绘制矩形

图2.89 添加圆角效果并旋转

04 选中【矩形1】图层，在画布中按住Alt键将其向下拖动，将图形复制一份，并将复制生成的图形更改为橙色（R:255，G:178，B:0），如图2.90所示。

05 选择工具箱中的【钢笔工具】，在选项栏中单击【选择工具模式】 路径 按钮，在弹出的选项中选择【形状】，将【填充】更改为橙色（R:255，G:178，B:0），【描边】更改为无，在画布左上角位置绘制一个三角形，如图2.91所示。

图2.90 复制图形

图2.91 绘制三角形

06 选择工具箱中的【横排文字工具】，在图像中输入文字，如图2.92所示。

图2.92 输入文字

2.4.5 使用Firefly制作展示图像

01 在Adobe Firefly主页中单击【文字生成图像】区域右下角的【生成】按钮，进入【文字生成图像】页面。

02 在页面底部的【提示】文本框中输入"一双手拿着一张名片"，完成之后单击【生成】按钮，如图2.93所示。

图2.93 输入文本

03 将生成页面右侧的【纵横比】设置为宽屏（16:9），如图2.94所示。

04 将【内容类型】更改为照片，如图2.95所示。

图2.94 设置纵横比

图2.95 更改内容类型

05 设置完成之后单击左侧预览图像底部的【生成】按钮，再单击生成的图像，即可看到图像效果。选择视觉效果最好的图像，单击打开，如图2.96所示。

06 将光标移至图像中，单击右上角的【更多选项】图标，在弹出的选项中选择【下载】，将图像下载至本地素材文件夹，并重命名为"展示背景.jpg"。

图2.96 打开生成的展示图像

2.4.6 使用Photoshop制作名片展示效果

01 执行菜单栏中的【文件】|【打开】命令,打开"展示背景.jpg"文件,对其进行适当裁切,如图2.97所示。

图2.97 打开素材图像并进行裁切

02 打开名片正面效果图像,将其添加至展示背景中,并将其所在图层的名称更改为"名片正面",如图2.98所示。

03 在【图层】面板中,选中【名片正面】图层,适当降低不透明度,如图2.99所示。

 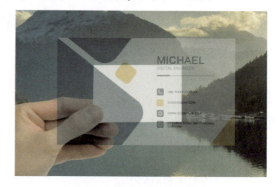

图2.98 添加素材　　　　　　　　　　图2.99 降低图层不透明度

2.4.7 使用Photoshop对展示效果进行处理

01 选中【名片正面】图层,按Ctrl+T组合键对其执行【自由变换】命令,按住Alt键将图形等比缩小,完成之后按Enter键确认,效果如图2.100所示。

02 在【图层】面板中,选中【名片正面】图层,单击面板底部【添加图层蒙版】按钮,为当前图层添加蒙版,如图2.101所示。

图2.100 将图像等比缩小　　　图2.101 添加图层蒙版

第 2 章 经典商务名片设计

03 选择工具箱中的【画笔工具】，在画布中右击，在弹出的面板中选择一个圆角笔触，将【大小】更改为50像素，【硬度】更改为100%，如图2.102所示。

04 将前景色更改为黑色，在图像中名片左下角涂抹，将部分名片图像隐藏，如图2.103所示。

图2.102 设置笔触

图2.103 隐藏部分图像

05 在【图层】面板中，选中【名片正面】图层，将【不透明度】更改为100%，这样就完成了效果制作。最终效果如图2.74所示。

AI 创意商业广告设计
Adobe Firefly + Photoshop

第3章

艺术化插画设计

本章讲解艺术化插画设计。艺术化插画设计的重点在于表现出插画的主题性。我们可以利用Firefly生成插画背景图像，然后添加文字信息从而完成插画整体视觉效果设计。最后，补充相关装饰元素，完成整体效果设计。本章将列举传统喜庆节日插画设计、春天主题插画设计、快乐儿童插画设计及妇女节主题插画设计等实例，详情讲解不同风格的插画设计方法。通过学习本章内容，读者可以掌握艺术化插画设计的相关知识。

要点索引

- 学习传统喜庆节日插画设计
- 掌握春天主题插画设计知识
- 了解快乐儿童插画设计
- 学会妇女节主题插画设计

第 3 章　艺术化插画设计

3.1　传统喜庆节日插画设计

设计构思

本例讲解传统喜庆节日插画设计。设计中以漂亮的中国风图像作为插画背景，通过添加艺术字并对文字进行视觉美化处理，制作出插画的主视觉。整个插画的主题性很强，最终效果如图3.1所示。

源文件	第 3 章 \ 传统喜庆节日插画设计 .psd
调用素材	第 3 章 \ 传统喜庆节日插画设计
难易程度	★★☆☆☆

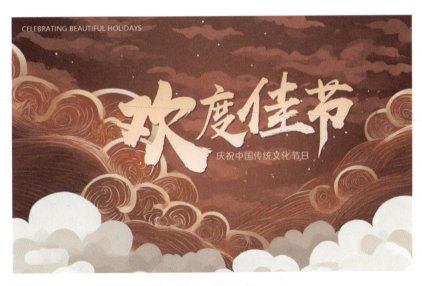

图3.1　最终效果

操作步骤

3.1.1　使用Firefly生成主题图像

01　在Adobe Firefly主页中单击【文字生成图像】区域右下角的【生成】按钮，进入【文字生成图像】页面。

02　在页面底部的【提示】文本框中输入"红色喜庆中国风 祥云 白云 矢量背景图像"，完成之后单击【生成】按钮，如图3.2所示。

图3.2 输入文本

03 将生成页面右侧的【纵横比】设置为宽屏（16:9），如图3.3所示。

04 将【内容类型】更改为艺术，如图3.4所示。

图3.3 设置纵横比

图3.4 更改内容类型

05 将【视觉强度】的滑块调至最左侧，如图3.5所示。

图3.5 更改视觉强度

06 单击左侧预览图像底部的【生成】按钮，再单击生成的图像，即可看到图像效果。选择视觉效果最好的图像，单击打开，如图3.6所示。

图3.6 打开生成的图像

07 将光标移至图像中，单击右上角的【更多选项】图标，在弹出的选项中选择【下载】，将图像下载至本地素材文件夹，并重命名为"祥云背景.jpg"，如图3.7所示。

图3.7 下载图像

3.1.2 使用Photoshop输入文字

01 执行菜单栏中的【文件】|【打开】命令，打开"祥云背景.jpg"文件，选择工具箱中的【横排文字工具】T，在图像中输入文字，如图3.8所示。

图3.8 输入文字

02 在【图层】面板中，选中【欢】图层，单击面板底部的【添加图层样式】fx按钮，在菜单中选择【渐变叠加】命令。

03 在弹出的对话框中将【混合模式】更改为正常，【渐变】更改为浅黄色（R:255，G:246，B:239）到黄色（R:253，G:214，B:175），如图3.9所示。

图3.9 设置渐变叠加

04 勾选【投影】复选框，将【混合模式】更改为正常，【颜色】更改为红色（R:144，G:17，B:8），【不透明度】更改为100%。取消勾选【使用全局光】复选框，将【角度】更改为120度，【距离】更改为5像素，【大小】更改为8像素，完成之后单击【确定】按钮，如图3.10所示。

图3.10 设置投影

05 在【欢】图层名称上右击，从弹出的快捷菜单中选择【拷贝图层样式】命令，同时选中【度】、【佳】及【节】图层，在图层名称上右击，从弹出的快捷菜单中选择【粘贴图层样式】命令，这样就完成了效果制作。最终效果如图3.1所示。

3.2 春天主题插画设计

设计构思

本例讲解春天主题插画设计。本例中最大的亮点在于春天主题背景图的选用，整体色彩效果十分漂亮。我们将通过在背景图上添加文字并为文字应用图层样式效果，来完成插画主视觉设计，最后添加相关装饰元素即可完成整体插画设计。最终效果如图3.11所示。

源文件	第 3 章 \ 春天主题插画设计 .psd
调用素材	第 3 章 \ 春天主题插画设计
难易程度	★★☆☆☆

第 3 章 艺术化插画设计

图3.11 最终效果

操作步骤

3.2.1 使用Firefly生成背景图像

01 在Adobe Firefly主页中单击【文字生成图像】区域右下角的【生成】按钮，进入【文字生成图像】页面。

02 在页面底部的【提示】文本框中输入"蓝天春天花草 立春 春分 草地风景 背景"，完成之后单击【生成】按钮，如图3.12所示。

图3.12 输入文本

03 将生成页面右侧的【纵横比】设置为宽屏（16:9），如图3.13所示。

04 将【内容类型】更改为艺术，如图3.14所示。

图3.13 设置纵横比　　　　　　　　　图3.14 更改内容类型

05 将【视觉强度】的滑块调至最左侧，如图3.15所示。

图3.15 更改视觉强度

06 设置完成之后单击左侧预览图像底部的【生成】按钮，再单击生成的图像，即可看到图像效果。选择视觉效果最好的图像，单击打开，如图3.16所示。

07 将光标移至图像中，单击右上角的【更多选项】图标，在弹出的选项中选择【下载】，将图像下载至本地素材文件夹，并重命名为"背景.jpg"，如图3.17所示。

图3.16 打开生成的图像　　　　　　　图3.17 下载图像

3.2.2 使用Photoshop制作插画主视觉

01 执行菜单栏中的【文件】|【打开】命令，打开"背景.jpg"文件。

02 选择工具箱中的【横排文字工具】T，在图像中输入文字，如图3.18所示。

图3.18 输入文字

03 在【图层】面板中,同时选中所有文字图层,在图层名称上右击,在弹出的快捷菜单中选择【转换为形状】命令,如图3.19所示。

04 按Ctrl+E组合键将所有文字图层合并,并将合并后的图层名称更改为"文字",如图3.20所示。

提示 Point out 为了方便对文字进行编辑,可选中所有文字,将其复制一份并编组。

图3.19 将文字转换为形状　　图3.20 合并图层

05 在【图层】面板中,选中【文字】图层,单击面板底部的【添加图层样式】fx按钮,在菜单中选择【描边】命令。

06 在弹出的对话框中将【大小】更改为25像素,【填充类型】更改为渐变,【渐变】更改为绿色(R:80,G:150,B:10)到绿色(R:220,G:232,B:71),设置完成后单击【确定】按钮,如图3.21所示。

图3.21 设置描边

07 在【图层】面板中,选中【文字】图层,单击面板底部的【添加图层样式】fx按钮,在菜单中选择【投影】命令。

08 在弹出的对话框中将【混合模式】更改为叠加,【颜色】更改为黑色,【不透明度】更改为50%。取消勾选【使用全局光】复选框,将【角度】更改为120度,【距离】更改为5像素,【大小】更改为10像素,完成之后单击【确定】按钮,如图3.22所示。

图3.22 设置投影

3.2.3 使用Firefly制作绿叶装饰

01 在Adobe Firefly主页中单击【文字生成图像】区域右下角的【生成】按钮，进入【文字生成图像】页面。

02 在页面底部的【提示】文本框中输入"一片完整的绿叶"，完成之后单击【生成】按钮，如图3.23所示。

图3.23 输入文本

03 在【内容类型】中将【视觉强度】的滑块调至最左侧，如图3.24所示。

04 以3.2.1节中的方法选中其中一幅质量较高的素材图像下载至本地，并重命名为"绿叶.jpg"。

图3.24 更改视觉强度

3.2.4 使用Photoshop内置AI提取素材

01 执行菜单栏中的【文件】|【打开】命令,打开"绿叶.jpg"文件,单击底部的【选择主体】按钮,将选区中的素材图像拖至画布中并适当缩小及移动,如图3.25所示。

为了方便对图层进行管理,将绿叶素材添加至画布之后,将其所在图层的名称更改为"绿叶"。

图3.25 选取及添加素材

> **提示** 利用选区将所需素材图像选取之后,需要选中【移动工具】,才可将素材图像拖至文档画布中。

02 选中【绿叶】图层,执行菜单栏中的【图像】|【调整】|【曲线】命令,在弹出的对话框中拖动曲线,提升图像亮度,完成之后单击【确定】按钮,如图3.26所示。

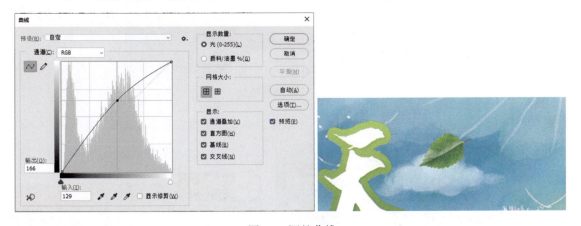

图3.26 调整曲线

> **提示** 按Ctrl+M组合键可快速打开【曲线】命令。

03 选中【绿叶】图层,在画布中按住Alt键拖动,将图像复制多份,并将部分图像等比缩小及旋转,如图3.27所示。

图3.27 复制图像

04 选中【绿叶】图层,执行菜单栏中的【滤镜】|【模糊】|【动感模糊】命令,在弹出的对话框中将【角度】更改为30度,【距离】更改为10像素,完成之后单击【确定】按钮,如图3.28所示。

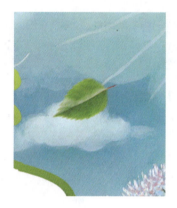

图3.28 设置动感模糊

05 以同样的方法选中其他几个绿叶图层,为图像添加动感模糊效果,如图3.29所示。

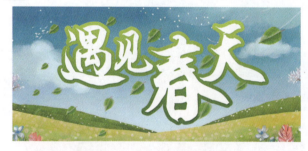

> **技巧 Point out**
> 当为一个绿叶图层添加动感模糊效果之后,选中其他绿叶图层,按Ctrl+Alt+F组合键可为其添加相同的滤镜效果。

图3.29 添加动感模糊效果

06 选择工具箱中的【钢笔工具】,在选项栏中单击【选择工具模式】 路径 按钮,在弹出的选项中选择【形状】,将【填充】更改为白色,【描边】更改为无,在画布中绘制一个花瓣形状图形,如图3.30所示。这将生成一个【形状1】图层。

图3.30 绘制图形

07 在【图层】面板中,选中【形状 1】图层,单击面板底部的【添加图层样式】fx按钮,在菜单中选择【渐变叠加】命令。

08 在弹出的对话框中将【混合模式】更改为正常,【渐变】更改为白色到浅红色(R:255,G:216,B:249),完成之后单击【确定】按钮,如图3.31所示。

图3.31 设置渐变叠加

09 选中【形状 1】图层,在画布中按住Alt键拖动,将图像复制多份,并将部分图形等比缩小及旋转,这样就完成了效果制作。最终效果如图3.11所示。

3.3 快乐儿童插画设计

设计构思

本例讲解快乐儿童插画设计。此款插画以漂亮的手绘小公园风景作为背景,整个画布呈现出可爱而活泼的视觉效果。通过将人物元素与背景相融合,并添加简洁的图形与文字,即可完成插画设计。最终效果如图3.32所示。

源文件	第3章\快乐儿童插画设计.psd
调用素材	第3章\快乐儿童插画设计
难易程度	★★★☆☆

图3.32 最终效果

操作步骤

3.3.1 使用Firefly生成背景图像

01 在Adobe Firefly主页中单击【文字生成图像】区域右下角的【生成】按钮，进入【文字生成图像】页面。

02 在页面底部的【提示】文本框中输入"一个小公园里的风景"，完成之后单击【生成】按钮，如图3.33所示。

图3.33 输入文本

03 将生成页面右侧的【纵横比】设置为宽屏（16:9），如图3.34所示。
04 将【内容类型】更改为艺术，如图3.35所示。

图3.34 设置纵横比

图3.35 更改内容类型

05 将【视觉强度】的滑块调至最左侧，如图3.36所示。
06 在【效果】栏目中的【主题】分类中，选择【漫画】，如图3.37所示。

图3.36 更改视觉强度

图3.37 选择主题

07 设置完成之后单击左侧预览图像底部的【生成】按钮，再单击生成的图像，即可看到图像效果。选择视觉效果最好的图像，单击打开，如图3.38所示。
08 将光标移至图像中，单击右上角的【更多选项】图标，在弹出的选项中选择【下载】，将图像下载至本地素材文件夹，并重命名为"小公园.jpg"，如图3.39所示。

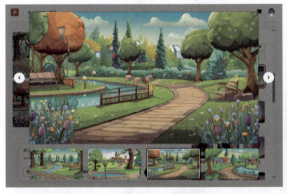

图3.38 打开生成的图像

图3.39 下载图像

3.3.2 使用Firefly生成人物图像

01 在Adobe Firefly主页中单击【文字生成图像】区域右下角的【生成】按钮，进入【文字生

成图像】页面。

02 在页面底部的【提示】文本框中输入"两个小朋友手牵手",完成之后单击【生成】按钮,如图3.40所示。

图3.40 输入文本

03 在【内容类型】中将【视觉强度】的滑块调至最左侧,如图3.41所示。

04 在【效果】栏目中的【主题】分类中,选择【漫画】,如图3.42所示。

图3.41 更改视觉强度

图3.42 选择主题

05 设置完成之后单击左侧预览图像底部的【生成】按钮,再单击生成的图像,即可看到图像效果。选择视觉效果最好的图像,单击打开,如图3.43所示。

06 将光标移至图像中,单击右上角的【更多选项】图标,在弹出的选项中选择【下载】,将图像下载至本地素材文件夹,并重命名为"小朋友.jpg"。

图3.43 打开生成的图像

3.3.3 使用Photoshop打造图像主视觉

01 执行菜单栏中的【文件】|【打开】命令，选择"小公园.jpg"文件，单击【打开】按钮。

02 选中【背景】图层，执行菜单栏中的【滤镜】|【模糊】|【高斯模糊】命令，在弹出的对话框中单击【转换为智能对象】按钮，在出现的对话框中将【半径】更改为3像素，完成之后单击【确定】按钮，效果如图3.44所示。

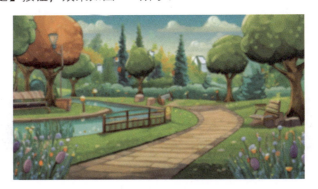

图3.44 添加高斯模糊

03 执行菜单栏中的【文件】|【打开】命令，打开"小朋友.jpg"文件，单击底部的【选择主体】按钮，将选区中的小朋友素材图像拖至小公园图像中，并适当缩小及移动，如图3.45所示。

> **提示 Point out**
> 为了方便对图层进行管理，将小朋友素材添加至画布之后，将其所在图层的名称更改为"小朋友"。

图3.45 选取及添加素材

04 选择工具箱中的【钢笔工具】，在选项栏中单击【选择工具模式】 路径 按钮，在弹出的选项中选择【形状】，将【填充】更改为无，【描边】更改为绿色（R:3, G:168, B:162），【描边粗细】更改为3像素，在图像顶部绘制一条弯曲线段，如图3.46所示。

05 选择工具箱中的【钢笔工具】，在选项栏中单击【选择工具模式】 路径 按钮，在弹出的选项中选择【形状】，将【填充】更改为橙色（R:253, G:103, B:27），【描边】更改为无，在图像顶部绘制一个不规则图形，如图3.47所示。这将生成一个【形状2】图层。

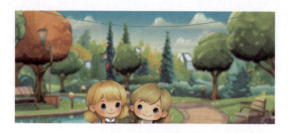

图3.46 绘制线段　　　　　　　　图3.47 绘制图形

06 选中【形状 2】图层，在画布中按住Alt键拖动，将图形复制数份并适当旋转，如图3.48所示。

图3.48 复制图形

07 分别选中复制生成的图形，更改为不同颜色，如图3.49所示。

图3.49 更改颜色

08 选择工具箱中的【横排文字工具】，在图像中输入文字，这样就完成了效果制作。最终效果如图3.32所示。

3.4 妇女节主题插画设计

设计构思

本例讲解妇女节主题插画设计。在设计过程中，选用一张花朵与女性的图案作为插画背景，以突出表现妇女节的主题。通过输入相应的文字信息，完成整个插画设计，最终效果如图3.50所示。

第 3 章　艺术化插画设计

源文件	第 3 章 \ 妇女节主题插画设计 .psd
调用素材	第 3 章 \ 妇女节主题插画设计
难易程度	★★★★☆

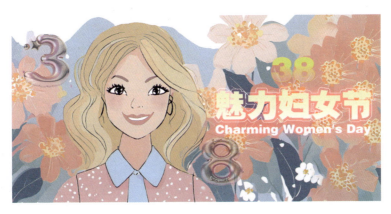

图3.50　最终效果

> 操作步骤

3.4.1　使用Firefly生成主题图像

01　在Adobe Firefly主页中单击【文字生成图像】区域右下角的【生成】按钮，进入【文字生成图像】页面。

02　在页面底部的【提示】文本框中输入"一张优雅的女性照片，背景是花朵"，完成之后单击【生成】按钮，如图3.51所示。

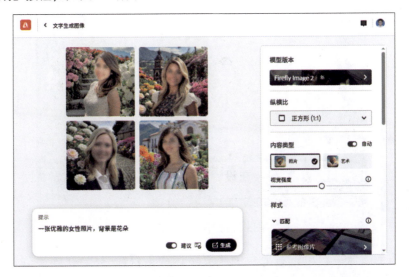

图3.51　输入文本

03 将生成页面右侧的【纵横比】设置为宽屏（16:9），如图3.52所示。

04 将【内容类型】更改为艺术，如图3.53所示。

图3.52 设置纵横比

图3.53 更改内容类型

05 将【视觉强度】的滑块调至最左侧，如图3.54所示。

06 在【效果】栏目中的【主题】分类中，选择【矢量外观】，如图3.55所示。

图3.54 更改视觉强度

图3.55 选择主题

07 在【颜色和色调】中选择淡雅颜色，如图3.56所示。

图3.56 更改颜色和色调

08 单击左侧预览图像底部的【生成】按钮，再单击生成的图像，即可看到图像效果。选择视觉效果最好的图像，单击打开，如图3.57所示。

图3.57 打开生成的图像

09 将光标移至图像中，单击右上角的【更多选项】图标，在弹出的选项中选择【下载】，将图像下载至本地素材文件夹，并重命名为"女性.jpg"，如图3.58所示。

图3.58 下载图像

3.4.2 使用Firefly生成数字素材

01 在Adobe Firefly主页的【生成模板】区域中单击，进入Adobe Express主页。

02 在Adobe Express主页底部的【文字效果】功能区的文本框中输入"气球质感文字"，完成之后单击【生成】按钮，如图3.59所示。

图3.59 输入文本

03 在弹出的页面的【效果示例】选项中选择【气球】，如图3.60所示。

04 在页面右侧将文字内容更改为"38"。

图3.60 选择效果示例

05 设置完成之后单击左侧预览图像底部的【生成】按钮，再单击生成的图像，即可看到图像效果。选择位置最好的图像，单击打开。

06 将光标移至图像中，单击右上角的【更多选项】图标，在弹出的选项中选择【下载】，将图像下载至本地素材文件夹，并重命名为"数字.png"，如图3.61所示。

图3.61 下载图像

3.4.3 使用Photoshop处理主题图像

01 执行菜单栏中的【文件】|【打开】命令，打开"女性.jpg"文件，选择工具箱中的【裁剪工具】，出现裁剪框后，将图像向左侧平移，如图3.62所示。

02 在顶部【填充】后方选择【内容识别填充】，完成之后按Enter键，系统将自动补充图像中空缺的部分，如图3.63所示。

图3.62 裁剪图像

图3.63 执行内容识别填充

> **提示**
> 【填充】后方的【生成式扩展】及【内容识别填充】功能都可以将图案内容补充完整。

3.4.4 使用Photoshop处理数字素材

01 执行菜单栏中的【文件】|【打开】命令,选择"数字.png"文件,单击【打开】按钮,将打开的素材拖入画布中并适当缩小,如图3.64所示。其所在图层的名称将自动更改为"图层1"。

02 选中【图层 1】图层,执行菜单栏中的【图像】|【调整】|【曲线】命令,在弹出的对话框中拖动曲线,提升图像亮度,完成之后单击【确定】按钮,如图3.65所示。

图3.64 添加素材

图3.65 调整曲线

03 执行菜单栏中的【图像】|【调整】|【色相/饱和度】命令,在弹出的对话框中将【饱和度】更改为-30,完成之后单击【确定】按钮,如图3.66所示。

图3.66 调整饱和度

04 在【图层】面板中，选中【图层 1】图层，将【不透明度】更改为60%，如图3.67所示。

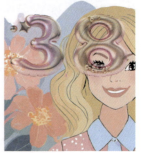

图3.67 更改图层不透明度

05 选择工具箱中的【矩形选框工具】，在画布中的数字3位置处绘制一个矩形选区，如图3.68所示。

06 在【图层】面板中，选中【图层 1】图层，执行菜单栏中的【图层】|【新建】|【通过剪切的图层】命令，再分别将两个图层更改为【3】和【8】，如图3.69所示。

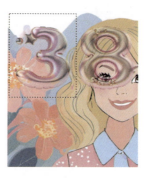

图3.68 绘制选区　　图3.69 通过剪切的图层并更改名称

07 选中【3】图层，将其移至画布左上角位置，再按Ctrl+T组合键对其执行【自由变换】命令，按住Alt键将文字等比缩小，完成之后按Enter键确认；以同样的方法选中【8】图层，将其等比缩小，如图3.70所示。

图3.70 将图像缩小

3.4.5 使用Photoshop添加文字

01 选择工具箱中的【横排文字工具】T，在图像中输入文字，如图3.71所示。

02 在【图层】面板中，选中【38】图层，单击面板底部的【添加图层样式】fx按钮，在菜单中选择【描边】命令。

03 在弹出的对话框中将【大小】更改为2像素，【颜色】更改为黄色（R:255，G:216，B:0），如图3.72所示。

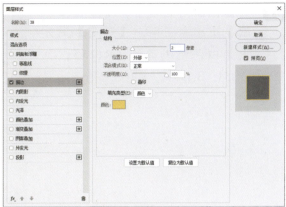

图3.71 输入文字　　　　　　　　　图3.72 设置描边

04 勾选【渐变叠加】复选框，将【渐变】更改为透明到黄色（R:255，G:252，B:0），完成之后单击【确定】按钮，如图3.73所示。

图3.73 设置渐变叠加

05 在【图层】面板中，选中【38】图层，将【填充】更改为0%，如图3.74所示。

图3.74 更改图层不透明度

06 在【图层】面板中，选中【魅力妇女节】图层，单击面板底部的【添加图层样式】 fx 按钮，在菜单中选择【渐变叠加】命令。

07 在弹出的对话框中将【混合模式】更改为正常，【渐变】更改为白色到浅黄色（R:255，G:254，B:199），如图3.75所示。

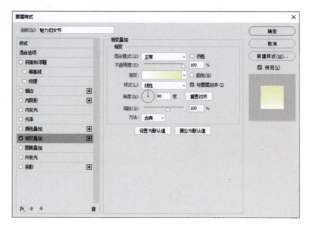

图3.75 设置渐变叠加

08 勾选【外发光】复选框，将【混合模式】更改为叠加，【不透明度】更改为100%，【颜色】更改为紫色（R:255，G:90，B:125），【大小】更改为50像素，完成之后单击【确定】按钮，如图3.76所示。

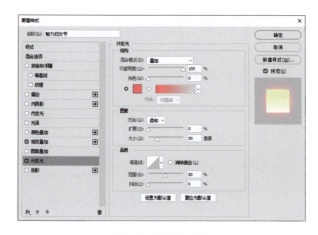

图3.76 设置外发光

3.4.6 使用Photoshop制作装饰效果

01 在【图层】面板中，按住Ctrl键单击【魅力妇女节】图层缩览图，将其载入选区，如图3.77所示。

 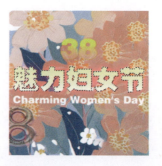

图3.77 将文字载入选区

02 执行菜单栏中的【选择】|【修改】|【扩展】命令，在弹出的对话框中将【扩展量】更改为10像素，完成之后单击【确定】按钮，如图3.78所示。

 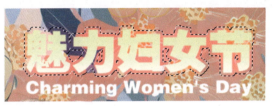

图3.78 扩展选区

03 在【图层】面板中，单击面板底部的【创建新图层】按钮，新建一个【图层1】图层。

04 执行菜单栏中的【编辑】|【描边】命令，在弹出的对话框中将【宽度】更改为2像素，单击【居外】单选按钮，完成之后单击【确定】按钮，如图3.79所示。

 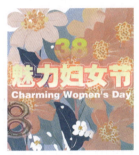

图3.79 设置描边

05 在【魅力妇女节】图层名称上右击，从弹出的快捷菜单中选择【拷贝图层样式】命令，在英文文字图层名称上右击，从弹出的快捷菜单中选择【粘贴图层样式】命令，将粘贴的【渐变叠加】图层样式删除，这样就完成了效果制作。最终效果如图3.50所示。

AI 创意商业广告设计

Adobe Firefly + Photoshop

第4章

抖音网红类页面设计

本章将讲解抖音网红类页面设计。随着新媒体技术的不断发展和自媒体产业的兴盛,短视频类应用几乎成为人人都在使用的应用之一,其页面设计也具有很强的主题特征,比如抖音网红页面的视觉呈现等。本章在编写过程中选取了趣味牛奶直播图设计、直播间换新季设计、萌宠聚会主题页设计以及网红青春主题购设计等实例。通过学习这几个实例,读者可以掌握抖音网红类页面设计的相关知识。

要点索引

- 学习趣味牛奶直播图设计
- 学习直播间换新季设计
- 了解萌宠聚会主题页设计
- 掌握网红青春主题购设计

4.1 趣味牛奶直播图设计

> 设计构思

本例讲解趣味牛奶直播图设计。设计中采用漂亮的奶牛图像作为页面的主视觉，并对文字与图形进行叠加处理。同时，以活力的橙色、蓝色及紫色进行搭配，使整个直播图的视觉效果非常吸引人。最终效果如图4.1所示。

源文件	第4章\趣味牛奶直播图设计.psd
调用素材	第4章\趣味牛奶直播图设计
难易程度	★★★★☆

图4.1 最终效果

> 操作步骤

4.1.1 使用Firefly生成奶牛素材

01 在Adobe Firefly主页中单击【文字生成图像】区域右下角的【生成】按钮，进入【文字生成图像】页面。

02 在页面底部的【提示】文本框中输入"一头奶牛，白色背景。"，完成之后单击【生成】按钮，如图4.2所示。

图4.2 输入文本

03 将生成页面右侧的【纵横比】设置为横向（4:3），如图4.3所示。

图4.3 设置纵横比

04 设置完成之后单击左侧预览图像底部的【生成】按钮，再单击生成的图像，即可看到图像效果。选择一幅奶牛与背景反差明显的图像，单击打开，如图4.4所示。

05 将光标移至图像中，单击右上角的【更多选项】 图标，在弹出的选项中选择【下载】，将图像下载至本地素材文件夹，并重命名为"奶牛.jpg"，如图4.5所示。

图4.4 打开生成的奶牛图像　　　　　　　图4.5 下载图像

4.1.2 使用Photoshop制作主题背景

01 执行菜单栏中的【文件】|【新建】命令，在弹出的对话框中设置【宽度】为1080像素，【高度】为1920像素，【分辨率】为72像素/英寸，新建一个空白画布。

02 在【图层】面板中,将背景图层填充为绿色(R:174,G:228,B:30)。

03 选择工具箱中的【矩形工具】,在选项栏中将【填充】更改为蓝色(R:99,G:164,B:254),【描边】更改为无,在画布中绘制一个矩形,并适当拖动边角控制点,为矩形添加圆角效果,如图4.6所示。这将生成一个【矩形1】图层。

04 选中矩形,按住Alt键将其向右上角方向拖动,将图形复制一份,再将复制生成的图形更改为橙色(R:253,G:125,B:2),如图4.7所示。这将生成一个【矩形1 拷贝】图层。

图4.6 绘制矩形　　　　　　　　图4.7 复制图形

05 在【图层】面板中,选中【矩形1】图层,单击面板底部的【添加图层样式】fx按钮,在菜单中选择【描边】命令。

06 在弹出的对话框中将【大小】更改为5像素,【颜色】更改为黑色,如图4.8所示。

图4.8 设置描边

07 勾选【投影】复选框,将【混合模式】更改为正常,【颜色】更改为深绿色(R:22,G:29,B:3),【不透明度】更改为100%。取消勾选【使用全局光】复选框,将【角度】更改为136度,【距离】更改为25像素,【大小】更改为0像素,完成之后单击【确定】按钮,如图4.9所示。

图4.9 设置投影

08 在【矩形1】图层名称上右击,从弹出的快捷菜单中选择【拷贝图层样式】命令,在【矩形1拷贝】图层名称上右击,从弹出的快捷菜单中选择【粘贴图层样式】命令,如图4.10所示。

图4.10 粘贴图层样式

09 选择工具箱中的【矩形工具】,在选项栏中将【填充】更改为白色,【描边】更改为黑色,【描边宽度】更改为5像素,在画布中绘制一个矩形。这将生成一个【矩形2】图层,将其移至【矩形1】图层的上方,如图4.11所示。

10 选中【矩形2】图层,执行菜单栏中的【图层】|【创建剪贴蒙版】命令,为当前图层创建剪贴蒙版,将部分图形隐藏,如图4.12所示。

图4.11 绘制图形 图4.12 创建剪贴蒙版

11 选中【矩形 2】图层,将其复制一份,并以同样的方法为其创建剪贴蒙版效果,如图4.13所示。

图4.13 复制图层并创建剪贴蒙版

4.1.3 使用Photoshop添加小装饰

01 选择工具箱中的【椭圆工具】,在选项栏中将【填充】更改为蓝色(R:99,G:164,B:254),【描边】更改为黑色,【描边宽度】更改为5像素,在适当位置按住Shift键绘制一个正圆图形,如图4.14所示。这将生成一个【椭圆1】图层。

02 选中【椭圆 1】图层,在画布中按住Alt+Shift组合键将其向右侧拖动,将图形复制一份,以同样的方法将正圆再复制一份,并分别更改复制生成的两个正圆的颜色,如图4.15所示。

图4.14 绘制正圆

图4.15 复制图形

03 选择工具箱中的【矩形工具】,在选项栏中将【填充】更改为白色,【描边】更改为无,在画布中绘制一个矩形,如图4.16所示。这将生成一个【矩形3】图层。

04 选中【图层 3】图层,按Ctrl+T组合键对其执行【自由变换】命令,然后右击,从弹出的快捷菜单中选择【透视】命令,拖动变形框控制点将其透视变形,完成之后按Enter键确认,如图4.17所示。

图4.16 绘制矩形

图4.17 将矩形变形

05 选择工具箱中的【直接选择工具】，选中变形后的矩形，按Ctrl+Alt+T组合键对其进行变换复制，当出现变形框以后，将中心点移至矩形底部位置，再将其适当旋转，完成之后按Enter键确认，如图4.18所示。

图4.18 变换复制图形

> **提示 Point out**
> 用工具箱中的【直接选择工具】选中图形之后进行变换复制，不会生成多余图层，仅保留一个【矩形 3】图层，以方便对图层进行管理。

06 按住Shift+Ctrl+Alt组合键的同时按T键多次，将图形复制多份。

07 选中【矩形 3】图层，将图层混合模式更改为柔光，【不透明度】更改为50%，再执行菜单栏中的【图层】|【创建剪贴蒙版】命令，为当前图层创建剪贴蒙版，将部分图像隐藏，如图4.19所示。

图4.19 更改图层混合模式并创建剪贴蒙版

4.1.4 使用Photoshop内置AI处理素材

01 执行菜单栏中的【文件】|【打开】命令，打开"奶牛.jpg"文件，单击底部的【选择主体】按钮，选取奶牛图像，如图4.20所示。

02 选择工具箱中的【快速选择工具】，在图像左下角区域按住Shift键绘制选区，将部分图像添加至选区中，如图4.21所示。

图4.20 选取奶牛图像　　　　图4.21 将图像添加至选区

03 将选区中的素材图像拖至当前画布中，并适当缩小，将其所在图层的名称更改为"奶牛"，如图4.22所示。

04 选中【奶牛】图层，按Ctrl+T组合键对其执行【自由变换】命令，然后右击，从弹出的快捷菜单中选择【水平翻转】命令，完成之后按Enter键确认，再将图像等比缩小，如图4.23所示。

图4.22 添加素材

图4.23 将图像翻转

4.1.5 使用Photoshop进一步处理素材

01 选中【奶牛】图层，执行菜单栏中的【图层】|【创建剪贴蒙版】命令，为当前图层创建剪贴蒙版，将部分图像隐藏，如图4.24所示。

02 选择工具箱中的【椭圆工具】，在选项栏中将【填充】更改为黑色，【描边】更改为浅紫色（R:248，G:176，B:222），【描边宽度】更改为8像素，在牛眼睛位置绘制一个椭圆图形，如图4.25所示。这将生成一个【椭圆 2】图层。

03 在【图层】面板中，选中【椭圆 2】图层，将其【填充】更改为50%，如图4.26所示。

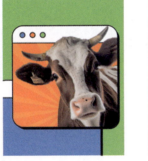
图4.24 创建剪贴蒙版

图4.25 绘制椭圆

图4.26 更改图层填充

04 选中【椭圆 2】图层，按住Alt键将其向右上角方向拖动，将图形复制一份，如图4.27所示。

05 选择工具箱中的【钢笔工具】，在选项栏中单击【选择工具模式】 路径 按钮，在弹出的选项中选择【形状】，将【填充】更改为无，【描边】更改为浅紫色（R:248，G:176，B:222），【描边宽度】更改为8像素，在两个椭圆之间绘制一条线段，如图4.28所示。这将生成一个【形状 1】图层。

图4.27 复制椭圆　　　　　图4.28 绘制线段

06 选择工具箱中的【钢笔工具】，在选项栏中单击【选择工具模式】按钮，在弹出的选项中选择【形状】，将【填充】更改为无，【描边】更改为蓝色（R:99，G:164，B:254），【描边宽度】更改为8，绘制一条线段，如图4.29所示。这将生成一个【形状2】图层。

07 选择工具箱中的【椭圆工具】，在选项栏中将【填充】更改为绿色（R:174，G:228，B:30），【描边】更改为黑色，【描边宽度】更改为5像素，绘制一个椭圆图形，如图4.30所示。这将生成一个【椭圆3】图层。

08 选择工具箱中的【横排文字工具】，在图像中输入文字，如图4.31所示。

图4.29 绘制线段　　　图4.30 绘制椭圆　　　　　图4.31 输入文字

09 选择工具箱中的【矩形工具】，在选项栏中将【填充】更改为蓝色（R:99，G:164，B:254），【描边】更改为黑色，【描边宽度】更改为5像素，在画布中绘制一个矩形，并适当拖动边角控制点，为矩形添加圆角效果，如图4.32所示。这将生成一个【矩形4】图层。

图4.32 绘制矩形

10 在【矩形4】图层名称上右击，从弹出的快捷菜单中选择【粘贴图层样式】命令，再将描边图层样式删除，如图4.33所示。

图4.33 粘贴图层样式

4.1.6 使用Photoshop添加主题文字

01 选择工具箱中的【横排文字工具】，在图像中输入文字，如图4.34所示。

02 选中【LOOK】图层，按住Alt键将其向左上角方向拖动，复制文字，并将复制生成的文字更改为白色，如图4.35所示。这将生成【LOOK 拷贝】图层。

图4.34 输入文字　　　　　　　　　图4.35 复制文字

03 在【图层】面板中，选中【LOOK】图层，单击面板底部的【添加图层样式】fx按钮，在菜单中选择【投影】命令。

04 在弹出的对话框中，将【混合模式】更改为正常，【颜色】更改为深蓝色（R:3，G:14，B:29），【不透明度】更改为30%。取消勾选【使用全局光】复选框，将【角度】更改为135度，【距离】更改为30像素，完成之后单击【确定】按钮，如图4.36所示。

图4.36 设置投影

05 在【图层】面板中，选中【LOOK 拷贝】图层，单击面板底部的【添加图层样式】fx 按钮，在菜单中选择【描边】命令。

06 在弹出的对话框中将【大小】更改为5像素，【颜色】更改为黑色，如图4.37所示。

图4.37 设置描边

07 勾选【投影】复选框，将【混合模式】更改为正常，【颜色】更改为橙色（R:253，G:125，B:2），【不透明度】更改为100%。取消勾选【使用全局光】复选框，将【角度】更改为135度，【距离】更改为30像素，完成之后单击【确定】按钮，如图4.38所示。

图4.38 设置投影

4.1.7　使用Photoshop添加细节元素

01 选择工具箱中的【钢笔工具】，在选项栏中单击【选择工具模式】 路径 按钮，在弹出的选项中选择【形状】，将【填充】更改为蓝色（R:99，G:164，B:254），【描边】更改为黑色，【描边宽度】更改为5像素，在文字上方绘制一个星形，如图4.39所示。这将生成一个【形状 3】图层。

02 选择工具箱中的【钢笔工具】，在选项栏中单击【选择工具模式】 路径 按钮，在弹出的选项中选择【形状】，将【填充】更改为无，【描边】更改为绿色（R:174，

G:228，B:30），【描边宽度】更改为15像素，绘制一条弯曲线段，如图4.40所示。这将生成一个【形状4】图层。

图4.39 绘制星形　　图4.40 绘制线段

03 在【图层】面板中，选中【形状 4】图层，单击面板底部的【添加图层样式】fx按钮，在菜单中选择【描边】命令。

04 在弹出的对话框中将【大小】更改为5像素，【颜色】更改为黑色，完成之后单击【确定】按钮，如图4.41所示。

图4.41 设置描边

05 以同样的方法再绘制多个不规则图形，为页面添加图形装饰效果，如图4.42所示。

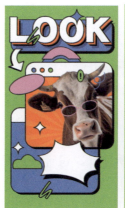
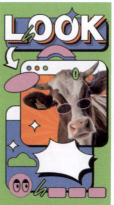

图4.42 添加图层装饰

06 选择工具箱中的【钢笔工具】，在页面左上角箭头位置绘制一条路径，如图4.43所示。

07 选择工具箱中的【横排文字工具】，在路径上输入文字，如图4.44所示。

图4.43 绘制路径　　　　图4.44 输入文字

08 选择工具箱中的【矩形工具】，在选项栏中将【填充】更改为橙色（R:253，G:125，B:2），【描边】更改为黑色，【描边宽度】更改为5像素，在图像底部绘制一个矩形，生成一个【矩形6】图层，如图4.45所示。

09 选择工具箱中的【横排文字工具】，在图像中输入文字，如图4.46所示。

图4.45 绘制图形　　　　图4.46 输入文字

10 执行菜单栏中的【文件】|【打开】命令，选择"状态栏.png"文件，单击【打开】按钮，将素材拖入画布顶部位置并适当调整位置及大小，这样就完成了效果制作。最终效果如图4.1所示。

4.2 直播间换新季设计

设计构思

本例讲解直播间换新季设计。设计较为简单，将漂亮的黄色与白色图形相结合，营造出一种轻松的视觉感受。同时通过添加素材图像，使整个页面的主题更加突出，视觉效果十分出色。最终效果如图4.47所示。

第 4 章　抖音网红类页面设计

源文件	第 4 章\直播间换新季设计 .psd
调用素材	第 4 章\直播间换新季设计
难易程度	★★★☆☆

图4.47　最终效果

操作步骤

4.2.1　使用Firefly生成素材

01 在Adobe Firefly主页中单击【文字生成图像】区域右下角的【生成】按钮，进入【文字生成图像】页面。

02 在页面底部的【提示】文本框中输入"一件粉色少女连衣裙 只有衣服 纯色背景"，完成之后单击【生成】按钮，如图4.48所示。

图4.48　输入文本

03 将生成页面右侧的【纵横比】设置为纵向（3:4），如图4.49所示。
04 在【内容类型】中选择【照片】，将【视觉强度】的滑块调至最左侧，如图4.50所示。

图4.49 设置纵横比

图4.50 更改视觉强度

05 设置完成之后单击左侧预览图像底部的【生成】按钮，再单击生成的图像，即可看到图像效果。选择时尚感最强的图像，单击打开，如图4.51所示。

图4.51 打开生成的图像

06 将光标移至图像中，单击右上角的【更多选项】图标，在弹出的选项中选择【下载】，将图像下载至本地素材文件夹，并重命名为"裙子.jpg"，如图4.52所示。

图4.52 下载图像

4.2.2 使用Photoshop制作放射图像

01 执行菜单栏中的【文件】|【新建】命令，在弹出的对话框中设置【宽度】为1080像素，【高度】为1920像素，【分辨率】为72像素/英寸，新建一个空白画布，并将画布填充为黄色（R:253，G:227，B:117）。

02 选择工具箱中的【矩形工具】，在选项栏中将【填充】更改为白色，【描边】更改为无，在画布中绘制一个高度大于画布的细长矩形，这将生成一个【矩形 1】图层，将绘制

的细长矩形复制多份，如图4.53所示。

03 在【图层】面板中，同时所有与矩形相关的图层，按Ctrl+E组合键将其合并，并将合并后的图层名称更改为"放射图形"。

04 选中【放射图形】图层，执行菜单栏中的【滤镜】|【扭曲】|【极坐标】命令，在弹出的对话框中单击【平面坐标到极坐标】单选按钮，完成之后单击【确定】按钮，如图4.54所示。

图4.53 绘制图形并复制

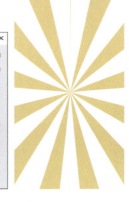

图4.54 设置极坐标

提示 执行【极坐标】命令之后，在弹出的提示面板中单击【转换为智能对象】按钮。相比于栅格化图形，将图形转换为智能对象可保证图形不失真。

05 在【图层】面板中，选中【放射图形】图层，将图层模式更改为叠加，【不透明度】更改为50%，如图4.55所示。

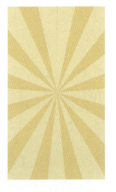

图4.55 更改图层模式及不透明度

4.2.3 使用Photoshop打造圆点元素

01 选择工具箱中的【椭圆工具】◯，在选项栏中将【填充】更改为白色，【描边】更改为无，在画布左上角位置按住Shift键绘制一个正圆图形，如图4.56所示。这将生成一个【椭圆 1】图层。

图4.56 绘制椭圆

02 在【图层】面板中，选中【椭圆 1】图层，单击面板底部的【添加图层样式】fx按钮，在菜单中选择【渐变叠加】命令。

03 在弹出的对话框中将【混合模式】更改为正常，【渐变】更改为白色到黑色，【样式】更改为径向，【角度】更改为0度，完成之后单击【确定】按钮，如图4.57所示。

图4.57 设置渐变叠加

04 在【图层】面板中，选中【椭圆 1】图层，在图层名称上右击，在弹出的菜单中选择【栅格化图层样式】命令。

05 选中【椭圆 1】图层，执行菜单栏中的【滤镜】|【像素化】|【彩色半调】命令，在弹出的对话框中将【最大半径】更改为10像素，【通道1（1）】更改为360，【通道2（2）】更改为360，【通道3（3）】更改为360，【通道4（4）】更改为360，完成之后单击【确定】按钮，如图4.58所示。

图4.58 设置彩色半调

06 在【图层】面板中,选中【椭圆1】图层,将图层混合模式更改为颜色减淡,在画布中将其适当放大并旋转,如图4.59所示。

图4.59 更改图层混合模式

07 选中【椭圆1】图层,在画布中按住Alt键将其向右上角方向拖动,将图形复制一份,如图4.60所示。这将生成【椭圆1 拷贝】图层。

08 以同样的方法再选中【椭圆1】及【椭圆1 拷贝】图层,在画布中按住Alt键将其向底部拖动,将图形再次复制,如图4.61所示。

图4.60 复制图形　　　图4.61 再次复制图形

4.2.4 使用Photoshop制作气泡图像

01 选择工具箱中的【钢笔工具】,在选项栏中单击【选择工具模式】 路径 按钮,在弹出的选项中选择【形状】,将【填充】更改为白色,【描边】更改为深红色(R:86,G:42,B:33),【描边宽度】更改为6像素,在画布中绘制一个图形,如图4.62所示。这将生成一个【形状1】图层。

02 在【图层】面板中，选中【形状 1】图层，将其拖至面板底部的【创建新图层】按钮上，复制图层，将生成一个【形状1 拷贝】图层。

03 选中【形状1 拷贝】图层，在选项栏中将其【填充】更改为无，单击【设置形状描边类型】按钮，在弹出的面板中选择一种虚线描边样式，再按Ctrl+T组合键对其执行【自由变换】命令，然后按住Alt键将图形等比缩小，完成之后按Enter键确认，如图4.63所示。

04 选择工具箱中的【直接选择工具】，适当拖动虚线右下角锚点，调整其形状，如图4.64所示。

图4.62 绘制图形

图4.63 复制及缩小图形

图4.64 调整图形形状

05 在【图层】面板中，选中【形状 1】图层，单击面板底部的【添加图层样式】fx按钮，在菜单中选择【投影】命令。

06 在弹出的对话框中，将【混合模式】更改为正常，【颜色】更改为橙色（R:255，G:191，B:67），【不透明度】更改为100%。取消勾选【使用全局光】复选框，将【角度】更改为57度，【距离】更改为40像素，【大小】更改为0像素，完成之后单击【确定】按钮，如图4.65所示。

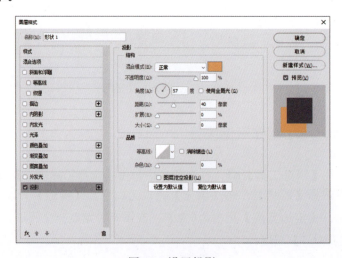
图4.65 设置投影

4.2.5 使用Photoshop内置AI处理素材

01 执行菜单栏中的【文件】|【打开】命令，打开"裙子.jpg"文件，单击底部的【选择主体】按钮，选取裙子图像，如图4.66所示。

02 将选区中的素材图像拖至当前画布中，并适当缩小，将其所在图层的名称更改为"裙子"。

03 选中【裙子】图层，按Ctrl+T组合键对其执行【自由变换】命令，将图像等比缩小，再将其适当旋转，如图4.67所示。

图4.66 选取图像

图4.67 添加素材

提示 Point out：为了使版式更加自然，在添加裙子素材图像之后，可适当调整刚才绘制的形状在画布中的位置。

04 选中【裙子】图层，执行菜单栏中的【图层】|【修边】|【去边】命令，在弹出的对话框中将【宽度】更改为1像素，完成之后单击【确定】按钮，如图4.68所示。

图4.68 设置去边

4.2.6 使用Photoshop对图像进行调色

01 选中【裙子】图层，执行菜单栏中的【图像】|【调整】|【曲线】命令，在弹出的对话框中拖动曲线，提升其亮度，完成之后单击【确定】按钮，如图4.69所示。

图4.69 调整曲线

02 执行菜单栏中的【图像】|【调整】|【色相/饱和度】命令,在弹出的对话框中将【饱和度】更改为40,【明度】更改为14,完成之后单击【确定】按钮,如图4.70所示。

图4.70 调整色相饱和度

4.2.7 使用Photoshop添加文字信息

01 选择工具箱中的【横排文字工具】T,在图像中输入文字,如图4.71所示。

02 选中【直播间下单】图层,按Ctrl+T组合键对其执行【自由变换】命令,然后右击,从弹出的快捷菜单中选择【斜切】命令,拖动变形框右侧边缘控制点将其斜切变形,完成之后按Enter键确认。以同样的方法选中【立享换新】图层,将画布中的文字斜切变形,如图4.72所示。

图4.71 输入文字　　　　　　　　图4.72 将文字变形

第 4 章 抖音网红类页面设计

03 在【图层】面板中，选中【直播间下单】图层，单击面板底部的【添加图层样式】fx按钮，在菜单中选择【描边】命令。

04 在弹出的对话框中将【大小】更改为3像素，【颜色】更改为深红色（R:86，G:42，B:33），完成之后单击【确定】按钮，如图4.73所示。

图4.73 设置描边

05 在【直播间下单】图层名称上右击，从弹出的快捷菜单中选择【拷贝图层样式】命令，然后选中【Change style】及【立享换新】图层，在图层名称上右击，从弹出的快捷菜单中选择【粘贴图层样式】命令，如图4.74所示。

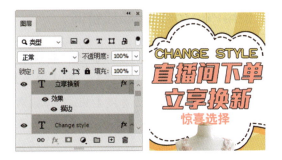

图4.74 复制并粘贴图层样式

06 在【图层】面板中，选中【裙子】图层，单击面板底部的【添加图层样式】fx按钮，在菜单中选择【描边】命令。

07 在弹出的对话框中将【大小】更改为10像素，【颜色】更改为白色，如图4.75所示。

图4.75 设置描边

08 勾选【投影】复选框，将【混合模式】更改为正常，【颜色】更改为橙色（R:255，G:191，B:67），【不透明度】更改为100%。取消勾选【使用全局光】复选框，将【角度】更改为35度，【距离】更改为40像素，【大小】更改为0像素，完成之后单击【确定】按钮，如图4.76所示。

图4.76 设置投影

4.2.8 使用Photoshop添加装饰

01 选择工具箱中的【钢笔工具】 ，在选项栏中单击【选择工具模式】 路径 按钮，在弹出的选项中选择【形状】，将【填充】更改为无，【描边】更改为深红色（R:86，G:42，B:33），【描边宽度】更改为5像素，单击【设置形状描边类型】 按钮，在弹出的面板中选择一种虚线样式，在画布靠右上角位置绘制一条线段，如图4.77所示。

02 在虚线左侧绘制一个深红色（R:86，G:42，B:33）三角形，如图4.78所示。

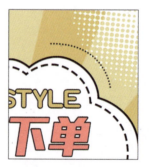

图4.77 绘制虚线　　图4.78 绘制三角形

03 选择工具箱中的【多边形工具】 ，在选项栏中将【填充】更改为无，【描边】更改为红色（R:255，G:167，B:165），【描边宽度】更改为6像素。单击【设置其他形状和路径选项】 按钮，在弹出的面板中将【星形比例】更改为50%，【设置边数】更改为5，在画布中按住Shift键绘制一个星形，如图4.79所示。

04 选择工具箱中的【椭圆工具】 ，在选项栏中将【填充】更改为无，【描边】更改为白色，【描边宽度】更改为6像素，在画布左上角位置按住Shift键绘制一个正圆圆环，如图4.80所示。这将生成一个【椭圆2】图层。

05 选择工具箱中的【钢笔工具】 ，在选项栏中单击【选择工具模式】 路径 按钮，

第4章 抖音网红类页面设计

在弹出的选项中选择【形状】，将【填充】更改为红色（R:255，G:167，B:165），【描边】更改为无，绘制一个图形，如图4.81所示。这将生成一个【形状 4】图层。

06 选中【形状 4】图层，在画布中按住Alt键将其向右下角方向稍微拖动，将图像复制一份，然后按Ctrl+T组合键对图形执行【自由变换】命令，再按住Alt键将图形等比缩小，完成之后按Enter键确认，如图4.82所示。

图4.79 绘制星形　　　图4.80 绘制圆环　　　图4.81 绘制图形　　　图4.82 复制图形并缩小

07 以同样的方法在画布中其他位置绘制类似装饰图形，如图4.83所示。

08 执行菜单栏中的【文件】|【打开】命令，选择"状态栏.png"文件，单击【打开】按钮，将素材拖入画布中靠顶部位置并适当缩小，如图4.84所示。其所在图层的名称将自动更改为"图层1"。

图4.83 绘制装饰图形　　　图4.84 添加素材

09 在【图层】面板中，选中【图层 1】图层，单击面板底部的【添加图层样式】fx按钮，在菜单中选择【投影】命令。

10 在弹出的对话框中，将【混合模式】更改为正常，【颜色】更改为黑色，【不透明度】更改为20%。取消勾选【使用全局光】复选框，将【角度】更改为90度，【距离】更改为3像素，【大小】更改为5像素，完成之后单击【确定】按钮，这样就完成了效果制作。最终效果如图4.47所示。

4.3 萌宠聚会主题页设计

设计构思

本例讲解萌宠聚会主题页设计。在制作过程中，首先生成漂亮的小猫素材图像，并将其处理之后作为页面的主视觉。然后，通过绘制装饰图形和添加主要文字信息，即可完成整体效果设计。最终效果如图4.85所示。

源文件	第 4 章 \ 萌宠聚会主题页设计 .psd
调用素材	第 4 章 \ 萌宠聚会主题页设计
难易程度	★★★☆☆

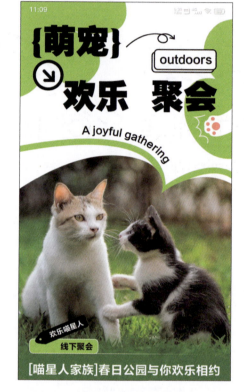

图4.85 最终效果

操作步骤

4.3.1 使用Firefly生成素材

01 在Adobe Firefly主页中单击【文字生成图像】区域右下角的【生成】按钮，进入【文字生成图像】页面。

02 在页面底部的【提示】文本框中输入"两只活泼可爱的猫在花园草地上玩耍"，完成之后单击【生成】按钮，如图4.86所示。

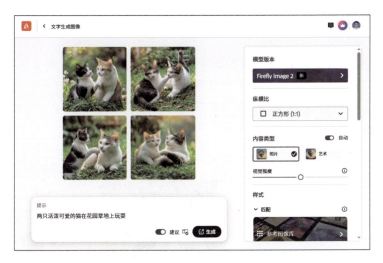

图4.86 输入文本

03 将生成页面右侧的【纵横比】设置为纵向（3:4），如图4.87所示。

图4.87 设置纵横比

04 设置完成之后单击左侧预览图像底部的【生成】按钮，再单击生成的图像，即可看到图像效果。选择视觉效果最好的图像，单击打开，如图4.88所示。

图4.88 打开生成的图像

05 将光标移至图像中，单击右上角的【更多选项】图标，在弹出的选项中选择【下载】，将图像下载至本地素材文件夹，并重命名为"两只小猫.jpg"，如图4.89所示。

图4.89 下载图像

4.3.2 使用Photoshop制作主视觉图像

01 执行菜单栏中的【文件】|【新建】命令,在弹出的对话框中设置【宽度】为1080像素,【高度】为1920像素,【分辨率】为72像素/英寸,新建一个空白画布。

02 执行菜单栏中的【文件】|【打开】命令,选择"两只小猫.jpg"文件,单击【打开】按钮,将素材拖入画布中并适当缩小,其所在图层的名称将自动更改为"图层1",如图4.90所示。

03 在【图层】面板中,选中【图层1】图层,单击面板底部的【添加图层蒙版】按钮,为当前图层添加蒙版,如图4.91所示。

图4.90 添加素材　　　　图4.91 添加图层蒙版

04 选择工具箱中的【钢笔工具】,在图像上半部分位置绘制一个不规则路径,如图4.92所示。

05 按Ctrl+Enter组合键将路径转换为选区,如图4.93所示。

06 执行菜单栏中的【选择】|【反选】命令,将选区反向选择,再将选区填充为黑色,隐藏不需要的图像,完成之后按Ctrl+D组合键将选区取消,如图4.94所示。

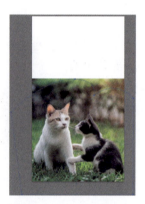
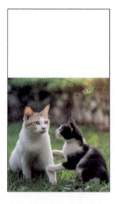

图4.92 绘制路径　　　　图4.93 转换为选区

07 选择工具箱中的【矩形工具】,在选项栏中将【填充】更改为绿色(R:67,G:145,B:13),【描边】更改为无,在图像靠底部位置绘制一个矩形,如图4.95所示。这将生成一个【矩形 1】图层。

图4.94 隐藏部分图像　　　　图4.95 绘制矩形

08 在【图层】面板中,选中【矩形 1】图层,单击面板底部的【添加图层蒙版】按钮,为当前图层添加蒙版,如图4.96所示。

09 选择工具箱中的【渐变工具】,编辑黑色到白色的渐变,单击选项栏中的【线性渐变】按钮,在画布中拖动鼠标将部分图像隐藏,如图4.97所示。

图4.96 添加蒙版　　　图4.97 隐藏图像

4.3.3 使用Photoshop绘制装饰图形

01 选择工具箱中的【钢笔工具】,在选项栏中单击【选择工具模式】 路径 按钮,在弹出的选项中选择【形状】,将【填充】更改为绿色(R:193,G:238,B:85),【描边】更改为无,分别在画布左上角及右上角绘制不规则图形,如图4.98所示。

图4.98 绘制图形

02 选择工具箱中的【钢笔工具】,在选项栏中单击【选择工具模式】 路径 按钮,在弹出的选项中选择【形状】,将【填充】更改为无,【描边】更改为绿色(R:193,G:238,B:85),【描边宽度】更改为30像素,在图像顶部绘制一条弯曲线段,这将生成一个【形状 3】图层,将其移至【图层 1】图层下方,如图4.99所示。

03 选择工具箱中的【钢笔工具】,再次绘制白色及红色图形,制作出可爱的猫爪图像,如图4.100所示。

图4.99 绘制图形　　　图4.100 绘制图形

4.3.4 使用Photoshop添加文字信息

01 选择工具箱中的【钢笔工具】 ，将【填充】更改为无，【描边】更改为白色，【描边宽度】更改为5像素，在猫爪图像左侧绘制一条线段，如图4.101所示。

02 选择工具箱中的【横排文字工具】T，在图像中输入文字，如图4.102所示。

图4.101 绘制线段　　图4.102 输入文字

03 选择工具箱中的【椭圆工具】 ，在选项栏中将【填充】更改为白色，【描边】更改为黑色，【描边粗细】更改为15像素，在适当位置按住Shift键绘制一个正圆图形，如图4.103所示。

04 选择工具箱中的【钢笔工具】 ，在正圆位置绘制两条线段，制作出箭头图像,如图4.104所示。

图4.103 绘制正圆　　图4.104 绘制箭头图像

05 选择工具箱中的【矩形工具】 ，在选项栏中将【填充】更改为白色，【描边】更改为黑色，【描边宽度】更改为5像素，在画布中绘制一个矩形，并适当拖动边角控制点，为矩形添加圆角效果，如图4.105所示。这将生成一个【矩形 2】图层。

图4.105 绘制矩形

06 选中【矩形2】图层，在画布中按住Alt键将其向右上角方向拖动，将图形复制一份，如图4.106所示。

07 选择工具箱中的【横排文字工具】T，在图像中输入文字，如图4.107所示。

图4.106 复制图形　　　图4.107 输入文字

08 选择工具箱中的【钢笔工具】，在选项栏中单击【选择工具模式】 路径 按钮，在弹出的选项中选择【形状】，将【填充】更改为无，【描边】更改为黑色，【描边粗细】更改为5像素，在画布中绘制两条线段，如图4.108所示。

图4.108 绘制线段

4.3.5　使用Photoshop制作路径文字

01 选择工具箱中的【钢笔工具】，在图像顶部弯曲线段位置绘制一条路径，如图4.109所示。

02 选择工具箱中的【横排文字工具】T，在路径中输入文字，如图4.110所示。

图4.109 绘制路径　　　图4.110 输入文字

03 选择工具箱中的【钢笔工具】，在选项栏中单击【选择工具模式】 路径 按钮，在弹出的选项中选择【形状】，将【填充】更改为无，【描边】更改为白色，【描边粗细】更改为2像素，在画布底部文字上方位置绘制一条与画布宽度相同的水平线段，如图4.111所示。这将生成一个【形状11】图层。

04 在【图层】面板中，选中【形状11】图层，单击面板底部的【添加图层样式】fx按钮，在

菜单中选择【渐变叠加】命令。

05 在弹出的对话框中将【混合模式】更改为正常，【渐变】更改为透明到白色再到透明，【角度】更改为0度，完成之后单击【确定】按钮，如图4.112所示。

图4.111 绘制线段

图4.112 设置渐变叠加

06 在【图层】面板中，选中【形状11】图层，将其【填充】更改为0%，如图4.113所示。

图4.113 更改填充

4.3.6 使用Photoshop制作标签

01 选择工具箱中的【矩形工具】，在选项栏中将【填充】更改为绿色（R:193，G:238，B:85），【描边】更改为白色，【描边宽度】更改为3像素，在画布左下角绘制一个矩形，并适当拖动边角控制点，为矩形添加圆角效果，如图4.114所示。这将生成一个【矩形3】图层。

图4.114 绘制图形

02 以同样的方法再绘制一个黑色矩形，并为其添加圆角效果，如图4.115所示。这将生成一个【矩形4】图层。

图4.115 绘制黑色图形

03 选择工具箱中的【添加锚点工具】，在黑色圆角矩形左侧边缘位置单击以添加锚点，如图4.116所示。

04 选择工具箱中的【直接选择工具】，选中锚点并向左侧拖动，如图4.117所示。

图4.116 添加锚点　　　　图4.117 拖动锚点

05 选择工具箱中的【删除锚点工具】，分别单击部分锚点，更改图形形状，再拖动控制杆，进一步调整图形形状，如图4.118所示。

图4.118 删除锚点并调整图形形状

06 选择工具箱中的【椭圆工具】，选中【矩形4】图层，在图形左侧位置按住Alt键的同时按住Shift键绘制一个正圆路径，制作出小圆孔效果，如图4.119所示。

07 选中【矩形4】图层，按Ctrl+T组合键对其执行【自由变换】命令，当出现变形框以后将图形适当旋转，完成之后按Enter键确认，如图4.120所示。

图4.119 制作小圆孔　　　　图4.120 旋转图形

08 选择工具箱中的【横排文字工具】T，在图像中输入文字，如图4.121所示。

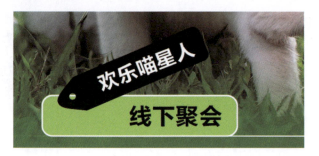

图4.121 输入文字

4.3.7 使用Photoshop添加装饰元素

01 执行菜单栏中的【文件】|【打开】命令，选择"状态栏.png"文件，单击【打开】按钮，将打开的素材拖入画布顶部并适当缩小，其所在图层的名称将自动更改为"图层2"，如图4.122所示。

图4.122 添加素材

02 在【图层】面板中，选中【图层 2】图层，单击面板底部的【添加图层样式】fx按钮，在菜单中选择【投影】命令。

03 在弹出的对话框中将【混合模式】更改为正常，【颜色】更改为黑色，【不透明度】更改为20%。取消勾选【使用全局光】复选框，将【角度】更改为135度，【距离】更改为3像素，【大小】更改为3像素，如图4.123所示，完成之后单击【确定】按钮，这样就完成了效果制作。最终效果如图4.85所示。

图4.123 设置投影

4.4 网红青春主题购设计

设计构思

本例讲解网红青春主题购的设计。设计重点在于表现页面的主题性，通过将漂亮的人物与风景图相结合，使得整体画面具有很强的活力感。最终效果如图4.124所示。

源文件	第4章\网红青春主题购设计.psd
调用素材	第4章\网红青春主题购设计
难易程度	★★★☆☆

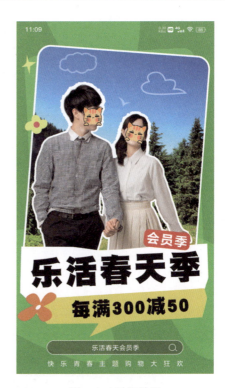

图4.124 最终效果

操作步骤

4.4.1 使用Firefly生成情侣素材

01 在Adobe Firefly主页中单击【文字生成图像】区域右下角的【生成】按钮，进入【文字生成图像】页面。

02 在页面底部的【提示】文本框中输入"一对时尚年轻情侣 浅色衣服 纯色背景"，完成之后单击【生成】按钮，如图4.125所示。

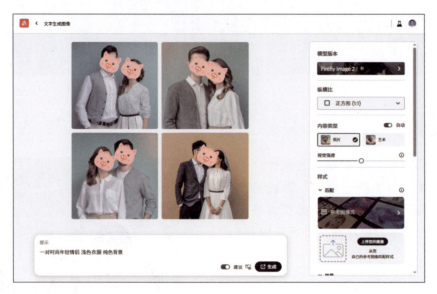

图4.125 输入文本

03 将生成页面右侧的【纵横比】设置为横向（4:3），如图4.126所示。

图4.126 设置纵横比

04 设置完成之后单击左侧预览图像底部的【生成】按钮，再单击生成的图像，即可看到图像效果。选择时尚感最强的图像，单击打开，如图4.127所示。

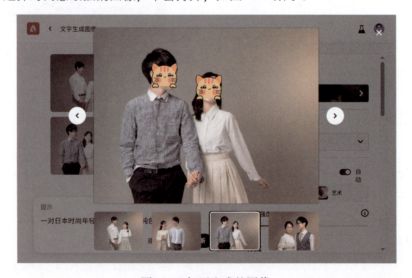

图4.127 打开生成的图像

05 将光标移至图像中，单击右上角的【更多选项】图标，在弹出的选项中选择【下载】，将图像下载至本地素材文件夹，并重命名为"情侣.jpg"，如图4.128所示。

第 4 章 抖音网红类页面设计

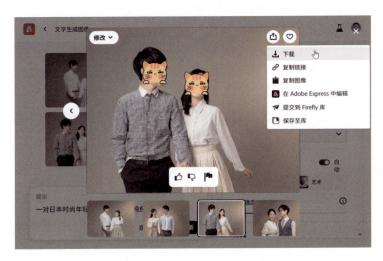

图4.128 下载图像

4.4.2 使用Firefly生成森林图像

01 在Adobe Firefly主页中单击【文字生成图像】区域右下角的【生成】按钮，进入【文字生成图像】页面。

02 在页面底部的【提示】文本框中输入"山区森林 纯净蓝天 夏天"，完成之后单击【生成】按钮，如图4.129所示。

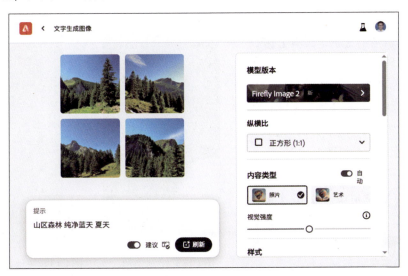

图4.129 输入文本

03 将生成页面右侧的【纵横比】设置为宽屏（16:9），如图4.130所示。

图4.130 设置纵横比

04 单击左侧预览图像底部的【生成】按钮,再单击生成的图像,即可看到图像效果。选择一幅画面比较纯净的图像,单击打开,如图4.131所示。

05 将光标移至图像中,单击右上角的【更多选项】图标,在弹出的选项中选择【下载】,将图像下载至本地素材文件夹,并重命名为"森林.jpg",如图4.132所示。

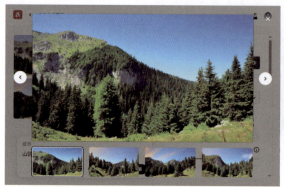

图4.131 打开生成的图像

图4.132 下载图像

4.4.3 使用Photoshop制作主题背景

01 执行菜单栏中的【文件】|【新建】命令,在弹出的对话框中设置【宽度】为1080像素,【高度】为1920像素,【分辨率】为72像素/英寸,新建一个空白画布,并将画布填充为绿色(R:99,G:180,B:60)。

02 选择工具箱中的【钢笔工具】,在选项栏中单击【选择工具模式】按钮,在弹出的选项中选择【形状】,将【填充】更改为白色,【描边】更改为无,绘制一个不规则图形,如图4.133所示。这将生成一个【形状 1】图层。

03 在【图层】面板中,选中【形状 1】图层,将图层混合模式更改为叠加,【填充】更改为20%,效果如图4.134所示。

图4.133 绘制图形　　图4.134 更改图层混合模式

04 选中【形状 1】图层,在画布中按住Alt键拖动图形,将图形复制两份并适当旋转,效果如图4.135所示。

05 选择工具箱中的【矩形工具】,在选项栏中将【填充】更改为白色,【描边】更改为无,在画布中绘制一个矩形,并适当拖动边角控制点,为矩形添加圆角效果,如图4.136所示。这将生成一个【矩形 1】图层。

图4.135 复制图形并适当旋转　　　图4.136 绘制矩形

06 在【图层】面板中，将【矩形1】复制一份，选中【矩形1 拷贝】图层，将其暂时隐藏，再选中【矩形1】图层，将图层混合模式更改为叠加，【不透明度】更改为30%，如图4.137所示。

图4.137 更改图层混合模式

4.4.4 使用Photoshop添加素材图像

01 在【图层】面板中，选中【形状1 拷贝】图层，将其显示，再将其适当旋转，如图4.138所示。

02 执行菜单栏中的【文件】|【打开】命令，选择"森林.jpg"文件，单击【打开】按钮，将素材拖入画布中并适当缩小，其所在图层的名称将自动更改为"图层1"，如图4.139所示。

图4.138 旋转图形　　　图4.139 添加素材

03 选中【图层1】图层，执行菜单栏中的【图层】|【创建剪贴蒙版】命令，为当前图层创建剪贴蒙版，将部分图像隐藏，如图4.140所示。

图4.140 创建剪贴蒙版

4.4.5 使用Photoshop内置AI处理素材

01 执行菜单栏中的【文件】|【打开】命令，打开"情侣.jpg"文件，单击底部的【选择主体】按钮，选取情侣图像，如图4.141所示。

02 将选区中的素材图像拖至画布中，并适当缩小，将其所在图层的名称更改为"情侣"。

03 选中【情侣】图层，按Ctrl+T组合键对其执行【自由变换】命令，将图像等比缩小，再适当旋转，如图4.142所示。

图4.141 选取图像　　图4.142 添加素材

04 在【图层】面板中，选中【情侣】图层，单击面板底部的【添加图层样式】fx按钮，在菜单中选择【描边】命令。

05 在弹出的对话框中将【大小】更改为10像素，【位置】更改为外部，【颜色】更改为白色，完成之后单击【确定】按钮，如图4.143所示。

图4.143 设置描边

06 在【情侣】图层名称上右击，从弹出的快捷菜单中选择【拷贝图层样式】命令，在【矩形1 拷贝】图层名称上右击，从弹出的快捷菜单中选择【粘贴图层样式】命令，如图4.144所示。

图4.144 复制并粘贴图层样式

4.4.6 使用Photoshop制作装饰图形

01 选择工具箱中的【钢笔工具】 ，在选项栏中单击【选择工具模式】 路径 按钮，在弹出的选项中选择【形状】，将【填充】更改为无，【描边】更改为白色，【描边宽度】更改为8像素，单击【设置形状描边类型】 按钮，在弹出的面板中将对齐方式更改为内部对齐，绘制一个图形，如图4.145所示。这将生成一个【形状2】图层。

02 在【图层】面板中选中【形状2】图层，将【不透明度】更改为60%，效果如图4.146所示。

图4.145 绘制图形　　图4.146 更改不透明度

03 以同样的方法再绘制一个图形，并更改不透明度，如图4.147所示。

图4.147 绘制图形并更改不透明度

04 在情侣图像下方绘制一个不规则图形，设置【填充】为白色，【描边】为无，如图4.148所示。

05 以同样的方法再绘制一个黄色（R:252，G:233，B:77）图形，如图4.149所示。

图4.148 绘制图形

图4.149 再次绘制图形

06 在黄色图形左侧位置绘制两个图形，制作花朵图像效果，如图4.150所示。

图4.150 绘制花朵图像

07 同时选中所有花朵图形所在图层，在画布中按住Alt键向左上角方向拖动，将图形复制一份，再更改图形颜色并将其等比缩小，如图4.151所示。

08 绘制一个黄色（R:254，G:245，B:124）星形图像，如图4.152所示。

图4.151 复制图形并更改颜色　　图4.152 绘制星形

4.4.7　使用Photoshop添加文字信息

01 选择工具箱中的【横排文字工具】T，在图像中输入文字，如图4.153所示。

02 选择工具箱中的【矩形工具】，在选项栏中将【填充】更改为红色（R:233，G:51，B:64），【描边】更改为无，绘制一个矩形，并拖动边角控制点为矩形添加圆角效果，再适当旋转，如图4.154所示。这将生成一个【矩形 2】图层。

图4.153 输入文字

图4.154 绘制图形

03 选择工具箱中的【横排文字工具】，在矩形位置输入文字并适当旋转，如图4.155所示。

04 选择工具箱中的【矩形工具】，在选项栏中将【填充】更改为深黄色（R:27，G:23，B:20），【描边】更改为白色，【描边宽度】更改为3像素，绘制一个矩形，并拖动边角控制点为矩形添加圆角效果，如图4.156所示。这将生成一个【矩形3】图层。

图4.155 输入文字

图4.156 绘制图形

05 在【图层】面板中，选中【矩形 3】图层，将【填充】更改为30%，如图4.157所示。

图4.157 更改图层填充

06 选择工具箱中的【椭圆工具】，在选项栏中将【填充】更改为无，【描边】更改为白色，【描边宽度】更改为3像素，在圆角矩形右侧位置按住Shift键绘制一个正圆图形，如图4.158所示。这将生成一个【椭圆3】图层。

07 选择工具箱中的【钢笔工具】，在选项栏中单击【选择工具模式】 路径 按钮，在弹出的选项中选择【形状】，将【填充】更改为无，【描边】更改为白色，【描边宽度】更改为3像素，在正圆右下角位置绘制一条稍短线段，如图4.159所示。

图4.158 绘制椭圆

图4.159 绘制线段

08 选择工具箱中的【横排文字工具】，在图像中输入文字，如图4.160所示。

图4.160 输入文字

09 执行菜单栏中的【文件】|【打开】命令，选择"状态栏.png"文件，单击【打开】按钮，将素材拖入画布顶部位置并适当缩小，这样就完成了效果制作。最终效果如图4.124所示。

AI 创意商业广告设计

Adobe Firefly + Photoshop

第 5 章

电商时代广告页设计

本章将讲解电商时代广告页的设计。电商时代广告页的设计重点在于突出商品的特点。通过将直观的素材图像与明了的文字信息相结合，可以有效地传达广告的主要信息。本章将列举家用电器直通车设计、电商蔬菜横幅（banner）设计、会员日广告图设计、笔记本电脑banner设计及化妆品广告图设计等实例。通过学习这些实例，读者可以掌握大部分电商类广告页设计的相关知识。

要点索引

- 掌握家用电器直通车设计
- 了解电商蔬菜banner设计
- 掌握会员日广告图设计
- 掌握笔记本电脑banner设计
- 了解化妆品广告图设计

5.1 家用电器直通车设计

设计构思

本例讲解家用电器直通车的设计。在设计过程中，将高清素材图像作为背景，再绘制装饰图形作为直通车的装饰元素，最后输入相关文字信息，即可完成整体效果设计。最终效果如图5.1所示。

源文件	第5章\家用电器直通车设计.psd
调用素材	第5章\家用电器直通车设计
难易程度	★★☆☆☆

图5.1 最终效果

操作步骤

5.1.1 使用Firefly制作展示图像

01 在Adobe Firefly主页中单击【文字生成图像】区域右下角的【生成】按钮，进入【文字生成图像】页面。

02 在页面底部的【提示】文本框中输入"亚洲电水壶 高质量 浅色"，完成之后单击【生成】按钮，如图5.2所示。

第 5 章 电商时代广告页设计

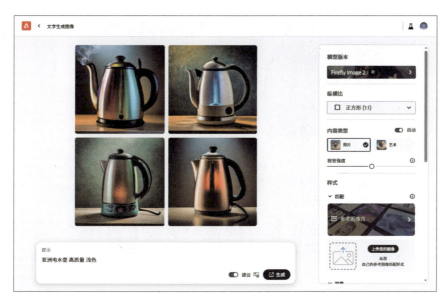

图5.2 输入文本

03 将生成页面右侧的【纵横比】设置为横向（4:3），如图5.3所示。

图5.3 设置纵横比

04 设置完成之后单击左侧预览图像底部的【生成】按钮，再单击生成的图像，即可看到图像效果。选择视觉效果最好的图像，单击打开，如图5.4所示。

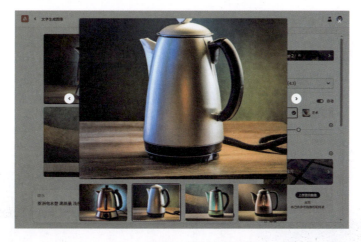

图5.4 打开生成的展示图像

05 将光标移至图像中，单击右上角的【更多选项】图标，在弹出的选项中选择【下载】，将图像下载至本地素材文件夹，并重命名为"电水壶.jpg"，如图5.5所示。

图5.5 下载图像

5.1.2 使用Photoshop绘制主体图形

01 执行菜单栏中的【文件】|【新建】命令,在弹出的对话框中设置【宽度】为800像素,【高度】为800像素,【分辨率】为72像素/英寸,新建一个空白画布。

02 执行菜单栏中的【文件】|【打开】命令,打开"电水壶.jpg"文件,将其拖至当前画布中并等比缩小,如图5.6所示。

03 选择工具箱中的【矩形工具】▭,在选项栏中将【填充】更改为橙色(R:236,G:147,B:87),【描边】更改为无,在画布中绘制一个矩形,如图5.7所示。这将生成一个【矩形1】图层。

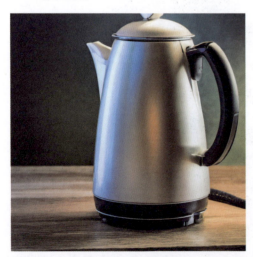

图5.6 添加素材

图5.7 绘制矩形

第 5 章 电商时代广告页设计

04 选中【矩形 1】图层，在画布中按住Alt键拖动，将图形复制一份，并将复制生成的图形更改为橙色（R:239, G:168, B:114），如图5.8所示。

图5.8 复制图形

05 选择工具箱中的【椭圆工具】○，选中【矩形1 拷贝】图层，在图像左侧位置按住Alt键以减选的方式绘制一个正圆路径，将其减选一部分，如图5.9所示。

06 选择工具箱中的【椭圆工具】○，在选项栏中将【填充】更改为白色，【描边】更改为无，按住Shift键绘制一个正圆图形，如图5.10所示。这将生成一个【椭圆 1】图层。

图5.9 绘制路径　　图5.10 绘制正圆

07 在【图层】面板中，选中【矩形 1 拷贝】图层，单击面板底部的【添加图层样式】*fx*按钮，在菜单中选择【内阴影】命令。

08 将【混合模式】更改为正常，【颜色】更改为白色，【不透明度】更改为100%。取消勾选【使用全局光】复选框，【角度】更改为90度，【距离】更改为0像素，【大小】更改为15像素，完成之后单击【确定】按钮，如图5.11所示。

图5.11 设置内阴影

在图层样式打开的情况下可按住鼠标左键在画布中拖动，以更改图层样式显示角度。

09 在【图层】面板中，选中【椭圆1】图层，单击面板底部的【添加图层样式】fx按钮，在菜单中选择【渐变叠加】命令。

10 在弹出的对话框中将【混合模式】更改为正常，【渐变】更改为黄色（R:254，G:205，B:147）到浅黄色（R:255，G:254，B:252），如图5.12所示。

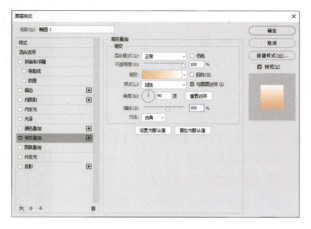

图5.12 设置渐变叠加

11 勾选【描边】复选框，将【大小】更改为6像素，【位置】更改为居中，【填充类型】更改为渐变，【渐变】更改为浅黄色（R:255，G:254，B:252）到黄色（R:254，G:205，B:147），【角度】更改为90度，完成之后单击【确定】按钮，如图5.13所示。

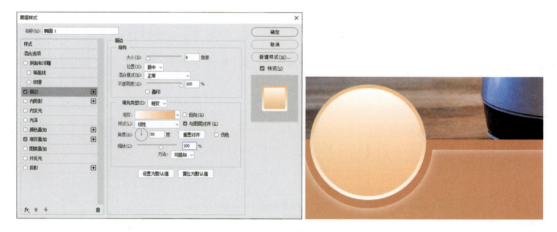

图5.13 设置描边

5.1.3 使用Photoshop绘制装饰图形

01 选择工具箱中的【矩形工具】▭，在选项栏中将【填充】更改为橙色（R:239，G:168，B:114），【描边】更改为无，在画布左上角绘制一个矩形，并适当拖动边角控制点，为矩形添加圆角效果，如图5.14所示。这将生成一个【矩形 2】图层。

图5.14 绘制矩形

02 选择工具箱中的【矩形工具】▢，在选项栏中将【填充】更改为橙色（R:239，G:168，B:114），【描边】更改为无，在画布右上角绘制一个矩形，如图5.15所示。

03 选择工具箱中的【添加锚点工具】，在矩形底部边缘中间位置单击以添加锚点，如图5.16所示。

图5.15 绘制矩形　　　图5.16 添加锚点

04 选择工具箱中的【转换点工具】，单击添加的锚点，选择工具箱中的【直接选择工具】，选中锚点并将其向上拖动，将图形变形，如图5.17所示。

图5.17 将图形变形

5.1.4　使用Photoshop添加装饰及文字

01 选择工具箱中的【矩形工具】▢，在选项栏中将【填充】更改为白色，【描边】更改为无，在画布底部图形上绘制一个细长矩形，如图5.18所示。这将生成一个【矩形 4】图层。

图5.18 绘制图形

02 在【图层】面板中，选中【矩形4】图层，单击面板底部的【添加图层蒙版】按钮，为当前图层添加蒙版，如图5.19所示。

03 选择工具箱中的【画笔工具】，在画布中右击，在弹出的面板中选择一个圆角笔触，将【大小】更改为50像素，【硬度】更改为0%，如图5.20所示。

图5.19 添加蒙版　　　图5.20 设置画笔笔触

04 将前景色更改为黑色，分别在矩形上半部分及下半部分位置单击，将部分图形隐藏，如图5.21所示。

图5.21 隐藏部分图形

05 选择工具箱中的【矩形工具】，在选项栏中将【填充】更改为浅黄色（R:255，G:245，B:232），【描边】更改为无，在画布底部绘制一个矩形，并适当拖动边角控制点为矩形添加圆角效果，如图5.22所示。这将生成一个【矩形 5】图层。

图5.22 绘制矩形

06 选择工具箱中的【横排文字工具】，在图像中输入文字，这样就完成了效果制作。最终效果如图5.1所示。

5.2 电商蔬菜banner设计

设计构思

本例讲解电商蔬菜banner的设计。设计重点在于高清素材图像的生成，首先利用Firefly生成高清素材图像，然后将它与绿色系背景相融合，再输入直观的文字信息，即可完成实例的设计。最终效果如图5.23所示。

源文件	第 5 章\电商蔬菜 banner 设计 .psd
调用素材	第 5 章\电商蔬菜 banner 设计
难易程度	★★★☆☆

图5.23 最终效果

操作步骤

5.2.1 使用Firefly制作展示图像

01 在Adobe Firefly主页中单击【文字生成图像】区域右下角的【生成】按钮，进入【文字生成图像】页面。

02 在页面底部的【提示】文本框中输入"两个新鲜西红柿 切开 纯色背景"，完成之后单击【生成】按钮，如图5.24所示。

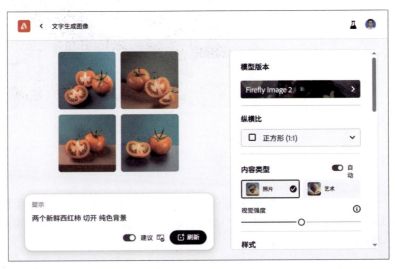

图5.24 输入文本

03 将生成页面右侧的【纵横比】设置为横向（4:3），如图5.25所示。

04 在【内容类型】中选择【照片】，将【视觉强度】的滑块移至最左侧，如图5.26所示。

图5.25 设置纵横比 图5.26 更改视觉强度

05 设置完成之后单击左侧预览图像底部的【生成】按钮，再单击生成的图像，即可看到图像效果。选择视觉效果最好的图像，单击打开，如图5.27所示。

图5.27 打开生成的展示图像

06 将光标移至图像中，单击右上角的【更多选项】图标，在弹出的选项中选择【下载】，将图像下载至本地素材文件夹，并重命名为"西红柿.jpg"，如图5.28所示。

图5.28 下载图像

5.2.2 使用Photoshop制作圆点背景

01 执行菜单栏中的【文件】|【新建】命令，在弹出的对话框中设置【宽度】为1200像素，【高度】为670像素，【分辨率】为72像素/英寸，新建一个空白画布，将画布填充为绿色（R:138, G:194, B:131）。

02 选择工具箱中的【椭圆工具】，在选项栏中将【填充】更改为白色，【描边】更改为无，在画布中按住Shift键绘制一个正圆图形，如图5.29所示。这将生成一个【椭圆 1】图层。

03 在【图层】面板中，选中【椭圆 1】图层，单击面板底部的【添加图层样式】 fx 按钮，在

菜单中选择【渐变叠加】命令。

04 在弹出的对话框中将【混合模式】更改为正常,【渐变】更改为黑色到白色,【样式】更改为径向,完成之后单击【确定】按钮,如图5.30所示。

图5.29 绘制椭圆

图5.30 设置渐变叠加

05 在【图层】面板中,选中【椭圆1】图层,在图层名称上右击,在弹出的快捷菜单中选择【栅格化图层样式】命令。

06 执行菜单栏中的【滤镜】|【像素化】|【彩色半调】命令,在弹出的对话框中将【最大半径】更改为8像素,【通道1(1)】更改为360,【通道2(2)】更改为360,【通道3(3)】更改为360,【通道4(4)】更改为360,完成之后单击【确定】按钮,如图5.31所示。

图5.31 设置彩色半调

07 在【图层】面板中,选中【椭圆1】图层,将图层混合模式更改为正片叠底,【不透明度】更改为30%,如图5.32所示。

图5.32 更改图层混合模式

08 选中【椭圆 1】图层,在画布中按住Alt键拖动,将图像复制一份,如图5.33所示。

图5.33 复制图像

5.2.3 使用Photoshop绘制网格图像

01 选择工具箱中的【钢笔工具】,在选项栏中单击【选择工具模式】按钮,在弹出的选项中选择【形状】,将【填充】更改为浅黄色(R:253,G:248,B:242),【描边】更改为无,绘制一个不规则图形,如图5.34所示。这将生成一个【形状 1】图层。

图5.34 绘制图形

02 在【图层】面板中,选中【形状 1】图层,单击面板底部的【添加图层样式】fx按钮,在菜单中选择【投影】命令。

03 在弹出的对话框中将【混合模式】更改为正常,【颜色】更改为黑色,【不透明度】更改为10%。取消勾选【使用全局光】复选框,将【角度】更改为120度,【距离】更改为15像素,【大小】更改为0像素,完成之后单击【确定】按钮,如图5.35所示。

04 选择工具箱中的【钢笔工具】,设置【描边】为黄色(R:245,G:241,B:235),【描边宽度】为2像素,在不规则图形上绘制一条线段,如图5.36所示。

图5.35 设置投影

图5.36 绘制线段

05 以同样的方法再绘制数条线段，制作出网格图像，如图5.37所示。

> **提示** Point out
> 为了方便对图层进行管理，可将所有线条选中，将其编组并重命名为"线条"。

图5.37 制作网格图像

5.2.4 使用Photoshop绘制卷边图像

01 选择工具箱中的【钢笔工具】，在网格图像左上角位置绘制一个绿色（R:192，G:211，B:165）三角形，如图5.38所示。

图5.38 绘制图形

02 以同样的方法在网格图像不同位置再绘制两个图形，如图5.39所示。

图5.39 绘制图形

03 将左上角的矩形移至网格图形所在图层下方，如图5.40所示。

图5.40 更改图层顺序

04 选择工具箱中的【椭圆工具】◯，选中【形状1】图层，在图形右上角按住Alt键的同时按Shift键绘制一个正圆路径，将部分图形减去，制作镂空效果。

05 以同样的方法分别在图形右下角及左下角绘制一个正圆路径，如图5.41所示。

图5.41 制作镂空效果

06 选择工具箱中的【钢笔工具】✒，绘制一个橙色（R:249，G:204，B:59）星形，并将其移至【形状1】图层下方，如图5.42所示。

图5.42 绘制图形

5.2.5 使用Photoshop内置AI处理素材

01 执行菜单栏中的【文件】|【打开】命令，打开"西红柿.jpg"文件，单击底部的【选择主体】按钮，选取西红柿图像，如图5.43所示。

02 选择工具箱中的【套索工具】◯，按住Shift键在西红柿图像上绘制选区，将部分图像添加至选区，如图5.44所示。

03 将选区中的西红柿图像拖至当前画布中，并将其所在图层名称更改为"西红柿"，如图5.45所示。

图5.43 选取西红柿图像　　图5.44 添加至选区　　图5.45 添加素材

第 5 章 电商时代广告页设计

04 在【图层】面板中,选中【西红柿】图层,将其拖至面板底部的【创建新图层】按钮上,复制图层,这将生成一个【西红柿 拷贝】图层,如图5.46所示。

05 将【西红柿】图层暂时隐藏,如图5.47所示。

图5.46 复制图层

图5.47 隐藏图层

06 选择工具箱中的【多边形套索工具】,在两个西红柿图像中间位置绘制一个选区,将左侧图像选中。选中【西红柿】图层,按Delete键将选区中图像删除,完成之后按Ctrl+D组合键将选区取消,如图5.48所示。

图5.48 删除部分图像

07 将【西红柿 拷贝】图层显示,以同样的方法将右侧西红柿图像删除,如图5.49所示。

08 选中【西红柿 拷贝】图层,按Ctrl+T组合键对其执行【自由变换】命令,按住Alt键将图像等比缩小,完成之后按Enter键确认,再将其向右侧移动,如图5.50所示。

图5.49 删除图像

图5.50 将图像缩小

09 在【图层】面板中,同时选中两个西红柿图层,按Ctrl+G组合键将图层编组,并将组重命名为"西红柿"。

10 在【图层】面板中,选中【西红柿】组,单击面板底部的【添加图层样式】fx按钮,在菜单中选择【描边】命令。

11 在弹出的对话框中将【大小】更改为8像素,【颜色】更改为白色,完成之后单击【确定】按钮,如图5.51所示。

131

图5.51 设置描边

5.2.6 使用Photoshop输入文字信息

01 选择工具箱中的【横排文字工具】，在图像中输入文字，如图5.52所示。

02 选择工具箱中的【钢笔工具】，在选项栏中单击【选择工具模式】按钮，在弹出的选项中选择【形状】，将【填充】更改为无，【描边】更改为橙色（R:247, G:116, B:18），【描边宽度】更改为5像素，在文字右上角绘制一条曲线，如图5.53所示。这将生成一个【形状6】图层。

图5.52 输入文字　　图5.53 绘制线条

03 以同样的方法在文字左上角绘制一个菱形框，单击【设置形状描边类型】按钮，在弹出的面板中将对齐方式更改为内部对齐，如图5.54所示。

04 选择工具箱中的【钢笔工具】，再绘制3个橙色（R:247, G:116, B:18）三角形，如图5.55所示。

图5.54 绘制菱形框　　图5.55 绘制三角形

> **提示** 在绘制线段完成之后,单击【设置形状描边类型】按钮,在弹出的面板中更改对齐方式可调整绘制效果。

05 选择工具箱中的【横排文字工具】,在图像中输入文字,如图5.56所示。

06 选择工具箱中的【钢笔工具】,在选项栏中单击【选择工具模式】路径按钮,在弹出的选项中选择【形状】,将【填充】更改为无,【描边】更改为深橙色(R:55,G:23,B:0),【描边宽度】更改为5像素,在文字右侧绘制一个箭头。选中箭头,按住Alt键将其向右侧拖动,将图像复制一份,如图5.57所示。

图5.56 输入文字　　图5.57 复制箭头

5.2.7 使用Photoshop添加装饰图文

01 选择工具箱中的【钢笔工具】,在选项栏中单击【选择工具模式】路径按钮,在弹出的选项中选择【形状】,将【填充】更改为白色,【描边】更改为无,在画布右下角绘制一个三角形,如图5.58所示。这将生成一个【形状1 2】图层。

02 在【图层】面板中,选中【形状1 2】图层,将其拖至面板底部的【创建新图层】按钮上,复制图层,这将生成一个【形状12 拷贝】图层。

03 选中【形状12 拷贝】图层,将其【填充】更改为无,【描边】更改为橙色(R:247,G:116,B:18),【描边宽度】更改为8像素,按Ctrl+T组合键对其执行【自由变换】命令,按住Alt键将图形等比缩小,完成之后按Enter键确认,如图5.59所示。

04 选择工具箱中的【横排文字工具】,在图像中输入文字,如图5.60所示。

图5.58 绘制图形　　图5.59 复制图形并将其缩小　　图5.60 输入文字

05 在刚输入的文字上方再次输入一个"!"符号,这样就完成了效果制作。最终效果如图5.23所示。

5.3　会员日广告图设计

设计构思

本例讲解会员日广告图的设计。所有的广告图的设计的重点都在于如何向观看者传达直接且有效的信息。在本例中，将以结合漂亮的立体图形与高清素材图像相结合，营造出出色的整体视觉效果，并且同时使信息直观呈现十分直观。最终效果如图5.61所示。

源文件	第5章\会员日广告图设计.psd
调用素材	第5章\会员日广告图设计
难易程度	★★★☆☆

图5.61　最终效果

操作步骤

5.3.1　使用Photoshop制作主题背景

01 执行菜单栏中的【文件】|【新建】命令，在弹出的对话框中设置【宽度】为1200像素，【高度】为675像素，【分辨率】为72像素/英寸，新建一个空白画布。

02 在【图层】面板中，单击面板底部的【创建新图层】按钮，新建一个【图层1】图层，并将图层填充为白色。

03 在【图层】面板中，选中【图层1】图层，单击面板底部的【添加图层样式】fx按钮，在菜单中选择【渐变叠加】命令。

04 在弹出的对话框中将【混合模式】更改为正常，【渐变】更改为橙色（R:249，G:169，

B:86）到红色（R:228，G:57，B:23），【样式】更改为径向，【角度】更改为0度，【缩放】更改为150%，完成之后单击【确定】按钮，如图5.62所示。

图5.62 设置渐变叠加

05 选择工具箱中的【钢笔工具】，在选项栏中单击【选择工具模式】 路径 按钮，在弹出的选项中选择【形状】，将【填充】更改为橙色（R:249，G:169，B:86），【描边】更改为无，绘制一个图形，如图5.63所示。这将生成一个【形状1】图层。

06 以同样的方法再绘制两个类似图形，制作出立体柱形图像效果，如图5.64所示。

图5.63 绘制图形　　图5.64 制作立体柱形图像

07 选择工具箱中的【椭圆工具】，在柱形图像边缘位置绘制一个细长椭圆图形，如图5.65所示。这将生成一个【椭圆1】图层。

08 选中【椭圆1】图层，执行菜单栏中的【滤镜】|【模糊】|【高斯模糊】命令，在弹出的对话框中单击【转换为智能对象】按钮，在出现的对话框中将【半径】更改为5像素，完成之后单击【确定】按钮，效果如图5.66所示。

图5.65 绘制椭圆　　图5.66 添加高斯模糊

09 在【图层】面板中,选中【椭圆1】图层,将图层混合模式更改为叠加,如图5.67所示。

图5.67 更改图层混合模式

10 在【图层】面板中,同时选中所有与立体柱形有关的图层,按Ctrl+G组合键将图层编组,将组重命名为"立方体"。选中【立方体】组,将其拖至面板底部的【创建新图层】按钮上,复制3份,如图5.68所示。

11 分别选中复制生成的立方体,在画布中将其向左侧移动,如图5.69所示。

图5.68 将图层编组并复制组　　图5.69 移动图像

5.3.2 使用Photoshop添加发光效果

01 选择工具箱中的【椭圆工具】，在选项栏中将【填充】更改为浅黄色（R:255，G:245，B:221），【描边】更改为无，在立体柱形图像位置绘制一个椭圆图形，如图5.70所示。这将生成一个【椭圆2】图层。

02 选中【椭圆2】图层，执行菜单栏中的【滤镜】|【模糊】|【高斯模糊】命令，在弹出的对话框中单击【转换为智能对象】按钮，在出现的对话框中将【半径】更改为120像素，完成之后单击【确定】按钮，效果如图5.71所示。

03 在【图层】面板中，选中【椭圆2】图层，将图层混合模式更改为叠加，如图5.72所示。

图5.70 绘制椭圆　　图5.71 添加高斯模糊　　图5.72 更改图层混合模式

5.3.3 使用Firefly生成素材图像

01 在Adobe Firefly主页中单击【文字生成图像】区域右下角的【生成】按钮,进入【文字生成图像】页面。

02 在页面底部的【提示】文本框中输入"一片大的新鲜芭蕉叶",完成之后单击【生成】按钮,如图5.73所示。

图5.73 输入文本

03 单击左侧预览图像底部的【生成】按钮,再单击生成的图像,即可看到图像效果。选择视觉效果最好的图像,单击打开,如图5.74所示。

04 将光标移至图像中,单击右上角的【更多选项】图标,在弹出的选项中选择【下载】,将图像下载至本地素材文件夹,并重命名为"芭蕉叶.jpg",如图5.75所示。

图5.74 打开生成的展示图像　　　　图5.75 下载图像

5.3.4 使用Photoshop内置AI处理素材图像

01 执行菜单栏中的【文件】|【打开】命令,打开"芭蕉叶.jpg"文件,单击底部的【选择主

体】按钮，选取芭蕉叶图像，如图5.76所示。

02 将选取后的图像拖至画布右上角，然后将其移至立体图像图层下方，再将图层名称更改为"芭蕉叶"，如图5.77所示。

03 选中【芭蕉叶】图层，按住Alt键将其向左下角方向拖动，将图像复制一份，如图5.78所示。

图5.76 选取图像

图5.77 更改图层顺序

图5.78 复制图像

5.3.5 使用Firefly打造素材图像

01 在Adobe Firefly主页中单击【文字生成图像】区域右下角的【生成】按钮，进入【文字生成图像】页面。

02 在页面底部的【提示】文本框中输入"一颗新鲜红草莓"，完成之后单击【生成】按钮。将生成的草莓素材图像下载至本地，然后打开并选取草莓图像，将其拖添加至当前画布中。以同样的方法在Firefly中分别输入"一块切开的西瓜""一瓶果汁 精美包装""一个牛油果""一个新鲜橙子 水果"，生成素材图像，并将选取的素材图像添加至当前画布中，如图5.79所示。

图5.79 添加素材

生成新的素材图像并下载至本地后，需要为素材图像重命名。

03 选中【草莓】图层，在画布中按住Alt键将其向左侧拖动，将图像复制一份。这将生成一个【草莓 拷贝】图层，按Ctrl+T组合键对其执行【自由变换】命令，再按住Alt键将图像等比缩小，完成之后按Enter键确认，如图5.80所示。

04 在【图层】面板中，选中【草莓 拷贝】图层，将其拖至面板底部的【创建新图层】按钮

上，复制图层，生成一个【草莓 拷贝 2】图层。

05 选中【草莓 拷贝 2】图层，执行菜单栏中的【滤镜】|【模糊】|【动感模糊】命令，在弹出的对话框中将【角度】更改为40度，【距离】更改为60像素，完成之后单击【确定】按钮，如图5.81所示。

图5.80 复制并缩小图像　　　　　　　　图5.81 设置动感模糊

06 同时选中【草莓 拷贝】及【草莓 拷贝 2】图层，在画布中按住Alt键将其向右上角方向拖动，将图像复制一份，并将复制生成的图像等比缩小及适当旋转，如图5.82所示。

图5.82 复制并缩小图像

5.3.6 使用Photoshop添加图文信息

01 选择工具箱中的【矩形工具】▭，在选项栏中将【填充】更改为黄色（R:255，G:244，B:218），【描边】更改为橙色（R:255，G:168，B:54），【描边宽度】更改为12像素，在画布中绘制一个矩形，适当拖动边角控制点，为矩形添加圆角效果，如图5.83所示。这将生成一个【矩形 1】图层。

图5.83 绘制矩形

02 在【图层】面板中，选中【矩形 1】图层，单击面板底部的【添加图层样式】fx按钮，在菜单中选择【外发光】命令。

03 在弹出的对话框中将【混合模式】更改为正常，【不透明度】更改为50%，【颜色】更改为红色（R:229，G:70，B:30），【大小】更改为30像素，完成之后单击【确定】按钮，如图5.84所示。

图5.84 设置外发光

04 选择工具箱中的【横排文字工具】T，在图像中输入文字，如图5.85所示。

05 选中【超级会员日】图层，按Ctrl+T组合键对其执行【自由变换】命令，然后右击，从弹出的快捷菜单中选择【斜切】命令，拖动变形框右侧边缘控制点将其斜切变形。以同样的方法选中【全场低价买即送】图层，将图层中的文字斜切变形，完成之后按Enter键确认，如图5.86所示。

图5.85 输入文字　　图5.86 将文字变形

06 在【图层】面板中，选中【超级会员日】图层，单击面板底部的【添加图层样式】fx按钮，在菜单中选择【渐变叠加】命令。

07 在弹出的对话框中将【混合模式】更改为正常，【渐变】更改为深黄色（R:249，G:169，B:86）到红色（R:228，G:57，B:23），如图5.87所示。

图5.87 设置渐变叠加

08 勾选【投影】复选框,将【混合模式】更改为正常,【颜色】更改为红色(R:228,G:57,B:23),【不透明度】更改为100%。取消勾选【使用全局光】复选框,将【角度】更改为120度,【距离】更改为3像素,【大小】更改为10像素,如图5.88所示。

图5.88 设置投影

09 勾选【描边】复选框,将【大小】更改为2像素,【颜色】更改为浅黄色(R:255,G:248,B:225),完成之后单击【确定】按钮,如图5.89所示。

图5.89 设置描边

10 在【超级会员日】图层名称上右击,从弹出的快捷菜单中选择【拷贝图层样式】命令,在【全场低价买即送】图层名称上右击,从弹出的快捷菜单中选择【粘贴图层样式】命令,如图5.90所示。

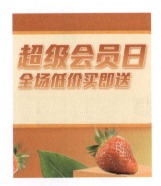

图5.90 复制并粘贴图层样式

5.3.7 使用Photoshop制作小标签

01 选择工具箱中的【矩形工具】■，在选项栏中将【填充】更改为橙色（R:237，G:117，B:58），【描边】更改为无，在画布中绘制一个矩形，并适当拖动边角控制点，为矩形添加圆角效果，如图5.91所示。这将生成一个【矩形 2】图层。

图5.91 绘制矩形

02 选择工具箱中的【横排文字工具】T，在图像中输入文字，如图5.92所示。

03 选择工具箱中的【钢笔工具】，在选项栏中单击【选择工具模式】 按钮，在弹出的选项中选择【形状】，将【填充】更改为白色，【描边】更改为无，在文字右侧绘制一个三角形，如图5.93所示。这将生成一个【形状 4】图层。

图5.92 输入文字　　图5.93 绘制图形

04 以同样的方法在画布底部位置再次绘制一个黄色（R:253，G:227，B:193）图形，如图5.94所示。这将生成一个【形状 5】图层。

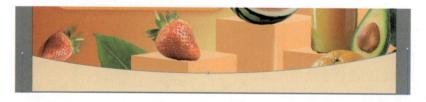

图5.94 绘制图形

05 选中【形状 5】图层，在画布中按住Alt键将其向下方拖动，将图像复制一份，将复制生成的图形更改为红色（R:231，G:74，B:33），再选择工具箱中的【直接选择工具】拖动图形锚点，将其适当变形，这样就完成了效果制作。最终效果如图5.61所示。

5.4 笔记本电脑banner设计

设计构思

本例讲解笔记本电脑banner的设计。设计重点在于表现出笔记本电脑的电子产品特性。首先生成科幻图像作为banner背景，然后将它与笔记本电脑相结合，最后添加直观的文字信息，即可完成整体banner设计。最终效果如图5.95所示。

源文件	第5章\笔记本电脑 banner 设计 .psd
调用素材	第5章\笔记本电脑 banner 设计
难易程度	★★★☆☆

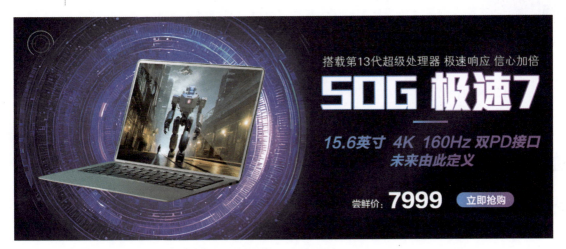

图5.95 最终效果

操作步骤

5.4.1 使用Firefly制作展示图像

01 在Adobe Firefly主页中单击【文字生成图像】区域右下角的【生成】按钮，进入【文字生成图像】页面。

02 在页面底部的【提示】文本框中输入"蓝色和紫色科技图像 圆形"，完成之后单击【生成】按钮，如图5.96所示。

图5.96 输入文本

03 将生成页面右侧的【纵横比】设置为横向（4:3），如图5.97所示。

04 在【内容类型】中选择【艺术】，将【视觉强度】的滑块调至最左侧，如图5.98所示。

图5.97 设置纵横比

图5.98 更改视觉强度

05 设置完成之后单击左侧预览图像底部【生成】按钮，再单击生成的图像，即可看到图像效果。选择视觉效果最好的图像，单击打开，如图5.99所示。

06 将光标移至图像中，单击右上角的【更多选项】 图标，在弹出的选项中选择【下载】，将图像下载至本地素材文件夹，并重命名为"科技图像.jpg"，如图5.100所示。

图5.99 打开生成的展示图像

图5.100 下载图像

5.4.2 使用Photoshop制作科技背景

01 执行菜单栏中的【文件】|【新建】命令，在弹出的对话框中设置【宽度】为1200像素，【高度】为500像素，【分辨率】为72像素/英寸，新建一个空白画布，将画布填充为深蓝色（R:15，G:12，B:31）。

02 选择工具箱中的【椭圆工具】，在选项栏中将【填充】更改为紫色（R:112，G:94，B:173），【描边】更改为无，在画布中按住Shift键绘制一个正圆图形，如图5.101所示。这将生成一个【椭圆1】图层。

03 选中【椭圆1】图层，执行菜单栏中的【滤镜】|【模糊】|【高斯模糊】命令，在弹出的对话框中单击【转换为智能对象】按钮，在出现的对话框中将【半径】更改为140像素，完成之后单击【确定】按钮，如图5.102所示。

图5.101 绘制椭圆

图5.102 添加高斯模糊

04 执行菜单栏中的【文件】|【打开】命令，选择"科技图像.jpg"文件，单击【打开】按钮，将素材拖入画布中并适当缩小，其所在图层的名称将自动更改为"图层1"，如图5.103所示。

05 在【图层】面板中，选中【图层1】图层，将图层混合模式更改为颜色减淡，如图5.104所示。

图5.103 添加素材

图5.104 更改图层混合模式

06 在【图层】面板中，选中【图层1】图层，单击面板底部【添加图层蒙版】按钮，为当前图层添加蒙版。

07 选择工具箱中的【画笔工具】，在画布中右击，在弹出的面板中选择一个圆角笔触，将【大小】更改为150像素，【硬度】更改为0%，如图5.105所示。

08 在图像右侧边缘涂抹，将部分图像隐藏，使其边缘更加柔和，如图5.106所示。

图5.105 设置笔触　　　　图5.106 隐藏部分图像

5.4.3 使用Firefly生成素材

01 在Adobe Firefly主页中单击【文字生成图像】区域右下角的【生成】按钮，进入【文字生成图像】页面。

02 在页面底部的【提示】文本框中输入"超薄笔记本电脑 纯色背景"，完成之后单击【生成】按钮，如图5.107所示。

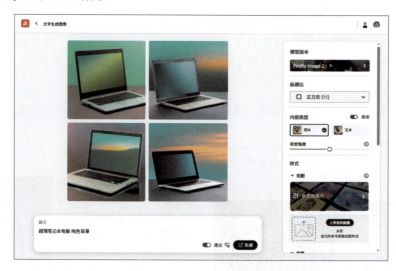

图5.107 输入文本

03 将生成页面右侧的【纵横比】设置为横向（4:3），如图5.108所示。

04 在【内容类型】中选择照片，将【视觉强度】的滑块调至最左侧，如图5.109所示。

图5.108 设置纵横比　　　　图5.109 更改视觉强度

5.4.4 使用Firefly生成电脑屏幕图像

01 在Adobe Firefly主页中单击【文字生成图像】区域右下角的【生成】按钮，进入【文字生成图像】页面。

02 在页面底部的【提示】文本框中输入"科幻电影场景 一个巨大的机器人行走在街道上"，完成之后单击【生成】按钮，如图5.110所示。

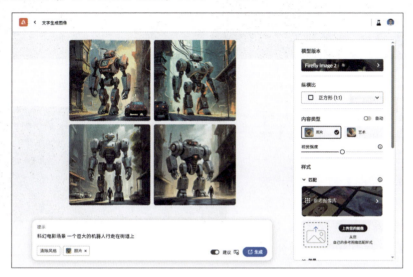

图5.110 输入文本

03 将生成页面右侧的【纵横比】设置为宽屏（16:9），如图5.111所示。

图5.111 设置纵横比

04 设置完成之后，单击左侧预览图像底部的【生成】按钮，生成图像，并从中选择一幅质量较好的图像下载至本地，并重命名为"科幻电影场景.jpg"。

5.4.5 使用Photoshop处理素材

01 执行菜单栏中的【文件】|【打开】命令，打开"笔记本电脑.jpg"文件，利用快捷的抠图方式，选取笔记本电脑图像并拖至banner画布中，如图5.112所示。

图5.112 添加素材

02 执行菜单栏中的【文件】|【打开】命令,打开"科幻电影场景.jpg"文件,将其添加至当前画布中,并适当缩放移至笔记本电脑屏幕位置,其所在图层的名称将自动更改为"图层3",再将图层【不透明度】更改为70%,效果如图5.113所示。

图5.113 添加素材

03 选中【图层 3】图层,按Ctrl+T组合键对其执行【自由变换】命令,然后右击,从弹出的快捷菜单中选择【扭曲】命令,拖动变形框控制点将其变形,完成之后按Enter键确认,再将图层【不透明度】更改为100%,效果如图5.114所示。

图5.114 将图像变形

04 选择工具箱中的【钢笔工具】,在选项栏中单击【选择工具模式】 路径 按钮,在弹出的选项中选择【形状】,将【填充】更改为白色,【描边】更改为无,在笔记本电脑屏幕右上角绘制一个三角形,如图5.115所示。这将生成一个【形状1】图层。

05 在【图层】面板中,选中【形状1】图层,将图层【不透明度】更改为20%,效果如图5.116所示。

图5.115 绘制图形　　图5.116 更改图层不透明度

06 执行菜单栏中的【文件】|【打开】命令,选择"标志.png"文件,单击【打开】按钮,将素材拖动到画布左上角并适当缩小,如图5.117所示。

图5.117 添加素材

第 5 章 电商时代广告页设计

07 选择工具箱中的【椭圆工具】○，在选项栏中将【填充】更改为白色，【描边】更改为无，在画布右侧位置绘制一个椭圆图形，如图5.118所示。这将生成一个【椭圆2】图层。

图5.118 绘制椭圆

08 在【图层】面板中，选中【椭圆2】图层，将图层混合模式更改为叠加，效果如图5.119所示。

09 选中【椭圆2】图层，执行菜单栏中的【滤镜】|【模糊】|【高斯模糊】命令，在弹出的对话框中单击【转换为智能对象】按钮，在出现的对话框中将【半径】更改为30像素，完成之后单击【确定】按钮，效果如图5.120所示。

图5.119 更改图层混合模式　　图5.120 添加高斯模糊

5.4.6 使用Photoshop添加文字信息

01 选择工具箱中的【横排文字工具】，在图像中输入文字，如图5.121所示。

02 选中中间部分文字所在图层，按Ctrl+T组合键对其执行【自由变换】命令，然后右击，从弹出的快捷菜单中选择【斜切】命令，拖动变形框右侧边缘控制点将其斜切变形，完成之后按Enter键确认，效果如图5.122所示。

图5.121 输入文字　　图5.122 将文字变形

03 在【图层】面板中，选中【SOG 极速 7】图层，单击面板底部的【添加图层样式】*fx*按钮，在菜单中选择【描边】命令。

04 在弹出的对话框中将【大小】更改为2像素，【填充类型】更改为渐变，【渐变】更改为蓝色（R:63，G:178，B:255）到紫色（R:234，G:36，B:253），【角度】更改为45度，完成之后单击【确定】按钮，如图5.123所示。

图5.123 设置描边

05 在【SOG 极速 7】图层名称上右击，从弹出的快捷菜单中选择【拷贝图层样式】命令，在【15.6英寸 4K 160Hz 双PD接口】图层名称上右击，从弹出的快捷菜单中选择【粘贴图层样式】命令，再双击图层样式名称，在弹出的对话框中将【角度】更改为0度，如图5.124所示。

图5.124 粘贴图层样式

06 在【15.6英寸 4K 160Hz 双PD接口】图层名称上右击，从弹出的快捷菜单中选择【拷贝图层样式】命令，在【未来由此定义】图层名称上右击，从弹出的快捷菜单中选择【粘贴图层样式】命令，如图5.125所示。

图5.125 粘贴图层样式

07 选择工具箱中的【矩形工具】▢，在选项栏中将【填充】更改为白色，【描边】更改为无，在文字位置绘制一个稍小的矩形，如图5.126所示。这将生成一个【矩形1】图层。

08 在【矩形 1】图层名称上右击，从弹出的快捷菜单中选择【粘贴图层样式】命令，如图5.127所示。

图5.126 绘制矩形　　　图5.127 粘贴图层样式

5.4.7 使用Photoshop绘制标签

01 选择工具箱中的【矩形工具】▢，在选项栏中将【填充】更改为白色，【描边】更改为无，绘制一个矩形，并适当拖动边角控制点，为矩形添加圆角效果，如图5.128所示。这将生成一个【矩形2】图层。

图5.128 绘制矩形并添加圆角效果

02 在【矩形 2】图层名称上右击，从弹出的快捷菜单中选择【粘贴图层样式】命令，如图5.129所示。

03 选择工具箱中的【横排文字工具】T，在圆角矩形位置输入文字，这样就完成了效果制作。最终效果如图5.95所示。

图5.129 粘贴图层样式

5.5 化妆品广告图设计

设计构思

本例讲解化妆品广告图的设计。该设计相对简单：先使用漂亮的绿色图形作为背景，再与高清素材图像相结合，最后输入文字，即可完成广告图设计。最终效果如图5.130所示。

源文件	第5章\化妆品广告图设计.psd
调用素材	第5章\化妆品广告图设计
难易程度	★★★☆☆

图5.130 最终效果

操作步骤

5.5.1 使用Photoshop制作banner背景

01 执行菜单栏中的【文件】|【新建】命令，在弹出的对话框中设置【宽度】为1200像素，【高度】为670像素，【分辨率】为72像素/英寸，新建一个空白画布。

02 选择工具箱中的【钢笔工具】，在选项栏中单击【选择工具模式】路径按钮，在弹出的选项中选择【形状】，将【填充】更改为绿色（R:182，G:220，B:43），【描边】更改为无，在画布下半部分位置绘制一个图形，如图5.131所示。这将生成一个【形状 1】图层。

图5.131 绘制图形

03 在【图层】面板中，选中【形状 1】图层，单击面板底部的【添加图层样式】fx按钮，在菜单中选择【渐变叠加】命令。

04 在弹出的对话框中将【混合模式】更改为叠加，【渐变】更改为透明到黑色，【角度】更改为0度，完成之后单击【确定】按钮，如图5.132所示。

图5.132 设置渐变叠加

> **提示 Point out** 在设置渐变叠加时需要将左侧色标更改为黑色，再将其不透明度更改为0%。

05 选择工具箱中的【钢笔工具】，在画布顶部位置再次绘制一个绿色（R:182，G:220，B:43）图形，如图5.133所示。

图5.133 绘制图形

5.5.2 使用Photoshop制作立体图像

01 选择工具箱中的【钢笔工具】，在选项栏中单击【选择工具模式】路径按钮，在弹出的选项中选择【形状】，将【填充】更改为绿色（R:200，G:224，B:79），【描边】

更改为无，在画布右下角绘制一个图形，如图5.134所示。这将生成一个【形状2】图层。

02 以同样的方法再绘制两个图形，制作出一个立体台子图像，如图5.135所示。

图5.134 绘制图形

图5.135 制作立体图像

03 同时选中3个图形所在图层，在画布中按住Alt键向上拖动，将其复制一份，如图5.136所示。

04 在上下两个立体图像之间绘制一个深绿色（R:116，G:133，B:30）图形，制作出阴影效果，如图5.137所示。

图5.136 复制图像　　图5.137 制作阴影效果

5.5.3 使用Firefly生成展示图像

01 在Adobe Firefly主页中单击【文字生成图像】区域右下角的【生成】按钮，进入【文字生成图像】页面。

02 在页面底部的【提示】文本框中输入"一大瓶洗发水 透明绿色 高品质"，完成之后单击【生成】按钮，如图5.138所示。

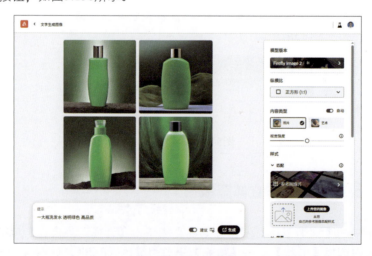
图5.138 输入文本

第 5 章 电商时代广告页设计

03 单击左侧预览图像底部的【生成】按钮,再单击生成的图像,即可看到图像效果。选择视觉效果最好的图像,单击打开,如图5.139所示。

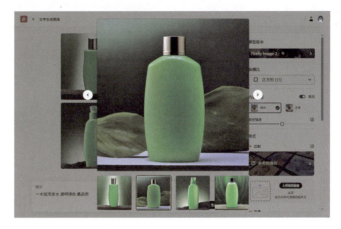

图5.139 打开生成的展示图像

04 将光标移至图像中,单击右上角的【更多选项】图标,在弹出的选项中选择【下载】,将图像下载至本地素材文件夹,并重命名为"洗发水.jpg",如图5.140所示。

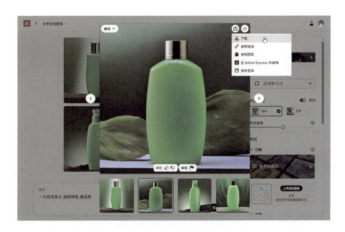

图5.140 下载图像

5.5.4 使用Photoshop制作banner主视觉

01 执行菜单栏中的【文件】|【打开】命令,打开"洗发水.jpg"文件,单击底部的【选择主体】按钮,选取洗发水图像,如图5.141所示。

02 选择工具箱中的【套索工具】,在画布中按住Alt键在图像底部绘制选区,将部分图像从选区中减去,如图5.142所示。

图5.141 选取图像

图5.142 将部分图像减去

03 将选取的洗发水图像拖至画布中的立体台子位置，并将其所在图层的名称更改为"洗发水"，如图5.143所示。

图5.143 添加图像

04 选中【洗发水】图层，执行菜单栏中的【图像】|【调整】|【曲线】命令，在弹出的对话框中拖动曲线，提升其亮度，完成之后单击【确定】按钮，如图5.144所示。

图5.144 调整曲线

05 选择工具箱中的【椭圆工具】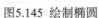，在选项栏中将【填充】更改为白色，【描边】更改为无，在洗发水图像位置绘制一个椭圆图形，如图5.145所示。这将生成一个【椭圆1】图层。

06 选中【椭圆1】图层，执行菜单栏中的【滤镜】|【模糊】|【高斯模糊】命令，在弹出的对话框中单击【转换为智能对象】按钮，在出现的对话框中将【半径】更改为30像素，完成之后单击【确定】按钮，效果如图5.146所示。

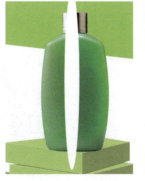

图5.145 绘制椭圆　　图5.146 添加高斯模糊

07 在【图层】面板中,选中【椭圆1】图层,将图层混合模式更改为叠加,执行菜单栏中的【图层】|【创建剪贴蒙版】命令,为当前图层创建剪贴蒙版,将部分图像隐藏,如图5.147所示。

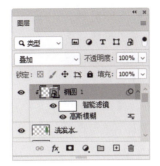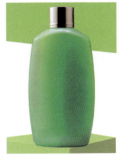

图5.147 更改图层混合模式及创建剪贴蒙版

08 在【图层】面板中,同时选中【椭圆 1】及【洗发水】图层,按Ctrl+G组合键将图层编组,将组重命名为"洗发水"。选中【洗发水】组,将其拖至面板底部的【创建新图层】按钮上,复制组,生成一个【洗发水 拷贝】组,如图5.148所示。

09 选中【洗发水 拷贝】组,在画布中按Ctrl+T组合键将其向左侧移动,完成之后按Enter键确认,如图5.149所示。

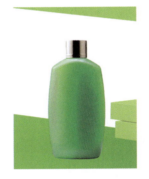

图5.148 将图层编组及复制组　　图5.149 移动图像

> **提示** Point out
> 在画布中移动整个组中的图像时,可以同时选中组中所有图层进行移动,也可以选中当前组,按Ctrl+T组合键将其移动。

5.5.5 使用Photoshop对素材进行调色

01 选中【洗发水 拷贝】组中【洗发水】图层,执行菜单栏中的【图像】|【调整】|【色相/饱和度】命令,在弹出的对话框中将【色相】更改为-45,【饱和度】更改为15,完成之后单击【确定】按钮,如图5.150所示。

图5.150 调整色相饱和度

02 选择工具箱中的【钢笔工具】 ，在选项栏中单击【选择工具模式】 按钮，在弹出的选项中选择【形状】，将【填充】更改为绿色（R:86，G:144，B:0），【描边】更改为无，在洗发水图像右下角位置绘制一个三角形，如图5.151所示。这将生成一个【形状6】图层。

图5.151 绘制图形

03 在【图层】面板中，选中【形状6】图层，单击面板底部【添加图层蒙版】 按钮，为当前图层添加蒙版，如图5.152所示。

04 选择工具箱中的【渐变工具】 ，编辑黑色到白色的渐变，单击选项栏中的【线性渐变】 按钮，在画布中拖动将部分图形隐藏，如图5.153所示。

图5.152 添加蒙版

图5.153 隐藏图形

5.5.6 使用Firefly生成装饰素材

01 在Adobe Firefly主页中单击【文字生成图像】区域右下角的【生成】按钮，进入【文字生成图像】页面。

02 在页面底部的【提示】文本框中输入"两个绿色橘子 水果 其中一个切开"，完成之后单击【生成】按钮，如图5.154所示。

图5.154 输入文本

03 在生成的图像中选择一幅质量较好的图像,将其打开后下载至本地,并重命名为"橘子.jpg"。

5.5.7 使用Photoshop内置AI处理素材

01 执行菜单栏中的【文件】|【打开】命令,打开"橘子.jpg"文件,单击底部的【选择主体】按钮,选取橘子图像,如图5.155所示。

02 选择工具箱中的【快速选择工具】,在两个橘子图像之间的空隙位置按住Alt键并单击,将部分图像从选区中减去,如图5.156所示。

图5.155 选取橘子图像　　图5.156 将部分图像减去

03 将选取的橘子图像拖至当前画布中,如图5.157所示。

04 选中【橘子】图层,在画布中按住Alt键拖动,将图像复制两份,如图5.158所示。

图5.157 添加图像　　图5.158 复制图像

05 选择工具箱中的【钢笔工具】,在中间橘子图像位置绘制一条不规则路径,如图5.159所示。

06 按Ctrl+Enter组合键将路径转换为选区,选中【橘子 拷贝】图层,按Delete键将选区中图像删除,完成之后按Ctrl+D组合键将选区取消,如图5.160所示。

图5.159 绘制路径　　图5.160 删除图像

07 以同样的方法在左侧橘子图像位置绘制一条路径，并按Ctrl+Enter组合键将路径转换为选区。执行菜单栏中的【选择】|【反选】命令，将选区反向选择，选中【橘子 拷贝 2】图层，按Delete键将选区中的图像删除，完成之后按Ctrl+D组合键将选区取消，如图5.161所示。

图5.161 绘制路径并删除部分图像

5.5.8 使用Photoshop打造细节效果

01 选择工具箱中的【钢笔工具】，在选项栏中单击【选择工具模式】路径按钮，在弹出的选项中选择【形状】，将【填充】更改为无，【描边】更改为无，在右侧橘子图像位置绘制一个图形，如图5.162所示。这将生成一个【形状 7】图层。

02 在【图层】面板中，选中【形状 7】图层，单击面板底部【添加图层蒙版】按钮，为当前图层添加蒙版。

03 选择工具箱中的【渐变工具】，编辑黑色到白色的渐变，单击选项栏中的【线性渐变】按钮，在画布中拖动将部分图形隐藏，如图5.163所示。

图5.162 绘制图形　　图5.163 隐藏部分图形

04 在【图层】面板中，选中【橘子 拷贝 2】图层，将其拖至面板底部的【创建新图层】按钮上，复制图层，生成一个【橘子 拷贝 3】图层。

05 选中【橘子 拷贝 2】图层，执行菜单栏中的【滤镜】|【模糊】|【动感模糊】命令，在弹出的对话框中将【角度】更改为-20度，【距离】更改为70像素，完成之后单击【确定】按钮，如图5.164所示。

图5.164 设置动感模糊

06 选择工具箱中的【横排文字工具】，在图像中输入文字，如图5.165所示。

07 选择工具箱中的【钢笔工具】，在刚才输入的文字左上角绘制一条直角线段，将【填充】更改为绿色（R:90，G:150，B:0），【描边宽度】更改为6像素，如图5.166所示。

08 以同样的方法在右下角位置再次绘制一条类似的直角线段，或复制一份并调整，如图5.167所示。

图5.165 输入文字　　　　　图5.166 绘制线段　　　　图5.167 再次绘制线段

5.5.9 使用Photoshop绘制标签

01 选择工具箱中的【钢笔工具】，在选项栏中单击【选择工具模式】按钮，在弹出的选项中选择【形状】，将【填充】更改为绿色（R:182，G:220，B:43），【描边】更改为无，绘制一个三角形，如图5.168所示。这将生成一个【形状9】图层。

02 在【图层】面板中，选中【形状9】图层，单击面板底部的【添加图层样式】按钮，在菜单中选择【描边】命令。

03 在弹出的对话框中将【大小】更改为8像素，【颜色】更改为绿色（R:90，G:150，B:0），完成之后单击【确定】按钮，如图5.169所示。

图5.168 绘制图形　　　　　　　图5.169 设置描边

04 选择工具箱中的【椭圆工具】◯，选中【形状9】图层，在图形顶部位置按住Alt键绘制一条正圆路径，将部分图形减去，制作出镂空效果，如图5.170所示。

05 选择工具箱中的【横排文字工具】T，在图像中输入文字，如图5.171所示。

图5.170 制作镂空效果　　图5.171 输入文字

06 在【形状 9】图层名称上右击，从弹出的快捷菜单中选择【拷贝图层样式】命令，在【新】图层名称上右击，从弹出的快捷菜单中选择【粘贴图层样式】命令，双击图层样式名称，在弹出的对话框中将【大小】更改为5像素，完成之后单击【确定】按钮，如图5.172所示。

图5.172 粘贴图层样式

5.5.10 使用Photoshop添加细节元素

01 选中【橘子 拷贝 3】图层，在画布中按住Alt键向左下角方向拖动，将图像复制一份，并将复制生成的图像等比缩小，如图5.173所示。

02 选择工具箱中的【横排文字工具】T，在图像中输入文字，如图5.174所示。

图5.173 复制图像　　图5.174 输入文字

03 执行菜单栏中的【文件】|【打开】命令，选择"标志.psd"文件，单击【打开】按钮，将素材拖入画布左下角位置并适当缩小，这样就完成了效果制作。最终效果如图5.130所示。

AI 创意商业广告设计
Adobe Firefly与Photoshop

第6章

主题类POP广告设计

本章将讲解主题类POP广告设计。POP广告的设计重点在于表现图像的主题性,通过将直观的背景图像与文字信息相结合,可以有效传送POP的主题。再添加装饰元素及相关文字信息,即可完成整体设计。本章将列举以下几种主题POP设计:摄影主题POP设计、商超海鲜POP设计、欢乐一夏主题POP设计、烘焙主题POP设计、护肤品POP广告图设计及椰奶主题POP设计。通过学习本章内容,读者可以掌握主题类POP广告设计的相关知识。

要点索引

- 学习摄影主题POP设计
- 掌握商超海鲜POP设计
- 学习欢乐一夏主题POP设计
- 学习烘焙主题POP设计
- 认识护肤品POP广告图设计
- 了解椰奶主题POP设计

6.1 摄影主题POP设计

设计构思

本例讲解摄影主题POP设计。该设计相对简单，重点在于素材图像的生成。通过将漂亮的森林图像作为背景并与相机图像相结合，使整体图像很好地表现出了摄影主题。最后，通过直观的文字信息说明POP的信息。最终效果如图6.1所示。

源文件	第6章\摄影主题 POP 设计 .psd
调用素材	第6章\摄影主题 POP 设计
难易程度	★★☆☆☆

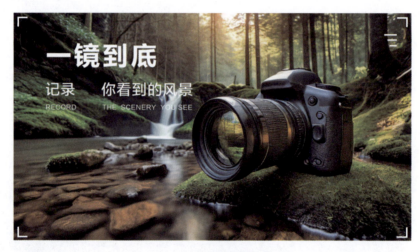

图6.1 最终效果

操作步骤

6.1.1 使用Firefly生成素材

01 在Adobe Firefly主页中单击【文字生成图像】区域右下角的【生成】按钮，进入【文字生成图像】页面。

02 在页面底部的【提示】文本框中输入"一台单反相机在小溪处 相机位于画面靠下方位置"，完成之后单击【生成】按钮，如图6.2所示。

第6章 主题类POP广告设计

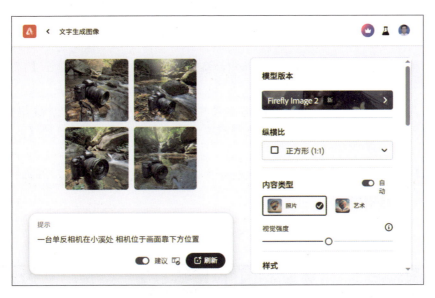

图6.2 输入文本

03 将生成页面右侧的【纵横比】设置为宽屏（16:9），如图6.3所示。

04 将【视觉强度】的将滑块移至最右侧，如图6.4所示。

图6.3 更改纵横比　　　　　　　　　　图6.4 设置视觉强度

05 设置完成之后单击左侧预览图像底部的【生成】按钮，再单击生成的图像，即可看到图像效果。选择质量最高的图像，单击打开，如图6.5所示。

06 将光标移至图像中，单击右上角的【更多选项】图标，在弹出的选项中选择【下载】，将图像下载至本地素材文件夹，并重命名为"相机.jpg"，如图6.6所示。

图6.5 打开生成的图像　　　　　　　　图6.6 下载图像

6.1.2 使用Photoshop为POP绘制装饰边框

01 执行菜单栏中的【文件】|【打开】命令,选择"相机.jpg"文件,单击【打开】按钮,打开素材文件。

02 选择工具箱中的【矩形工具】▭,在选项栏中将【填充】更改为无,【描边】更改为白色,【描边宽度】更改为10像素,在画布中绘制一个矩形框,生成一个【矩形 1】图层,如图6.7所示。

03 在【图层】面板中,选中【矩形 1】图层,单击面板底部的【添加图层蒙版】◻按钮,为当前图层添加蒙版。

04 选择工具箱中的【矩形选框工具】⬚,在图像中绘制一个矩形选区,选中部分图形,如图6.8所示。

图6.7 绘制图形　　　　　　　　　　图6.8 绘制矩形选区

05 按住Shift键再绘制一个矩形选区,加选部分图形,如图6.9所示。

06 将选区填充为黑色,将不需要的图像隐藏,完成之后按Ctrl+D组合键取消选区,如图6.10所示。

图6.9 将部分图形添加至选区　　　　图6.10 隐藏部分图形

6.1.3 使用Photoshop处理装饰图文

01 选择工具箱中的【矩形工具】▭,在选项栏中将【填充】更改为白色,【描边】更改为无,在图像右上角绘制一个稍小的矩形,生成一个【矩形 2】图层,如图6.11所示。

02 选中刚绘制的矩形,按住Alt键将其向下拖动,将图形复制两份,如图6.12所示。

03 选择工具箱中的【直接选择工具】,分别选中复制生成的两个矩形左侧的锚点并向右侧拖动,缩短矩形宽度,如图6.13所示。

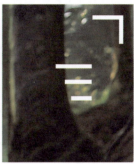

图6.11 绘制矩形　　　　图6.12 复制图形　　　　图6.13 缩短矩形宽度

04 选择工具箱中的【横排文字工具】,在图像中输入文字,这样就完成了效果制作。最终效果如图6.1所示。

6.2 商超海鲜POP设计

设计构思

本例讲解商超海鲜POP设计。该设计相对简单,通过输入指定关键词,生成新鲜的大生蚝图像,整体的视觉效果极佳;使用直观的文字信息进一步提升POP的整体视觉效果。最终效果如图6.14所示。

图6.14 最终效果

源文件	第 6 章 \ 商超海鲜 POP 设计 .psd
调用素材	第 6 章 \ 商超海鲜 POP 设计
难易程度	★★☆☆☆

操作步骤

6.2.1 使用Firefly生成主题图像

01 在Adobe Firefly主页中单击【文字生成图像】区域右下角的【生成】按钮，进入【文字生成图像】页面。

02 在页面底部的【提示】文本框中输入"海边一只新鲜大生蚝"，完成之后单击【生成】按钮，如图6.15所示。

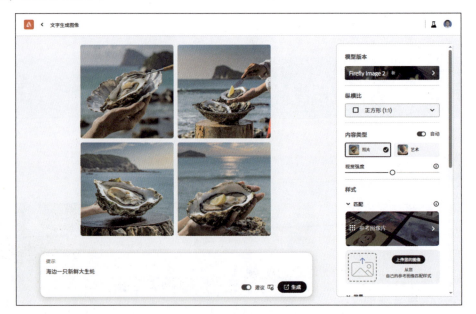

图6.15 输入文本

03 将生成页面右侧的【纵横比】设置为横向（4:3），如图6.16所示。

图6.16 更改纵横比

04 设置完成之后单击生成页面左侧预览图像底部的【生成】按钮，再单击生成的图像，即可看到图像效果。选择新鲜感最强的图像，单击打开，如图6.17所示。

05 将光标移至图像中，单击右上角的【更多选项】图标，在弹出的选项中选择【下载】，将图像下载至本地素材文件夹，并重命名为"大生蚝.jpg"，如图6.18所示。

图6.17 打开生成的图像　　　　　　　　　　图6.18 下载图像

6.2.2 使用Photoshop为POP添加文字

01 执行菜单栏中的【文件】|【新建】命令,在弹出的对话框中设置【宽度】为1000像素,【高度】为760像素,【分辨率】为300像素/英寸,新建一个空白画布。

02 执行菜单栏中的【文件】|【打开】命令,选择"大生蚝.jpg"文件,单击【打开】按钮,将其拖至画布中并适当缩放,如图6.19所示。

03 选择工具箱中的【横排文字工具】，在图像中输入文字,如图6.20所示。

图6.19 添加素材　　　　　　　　　　　图6.20 输入文字

6.2.3 使用Photoshop制作小标签

01 选择工具箱中的【矩形工具】，在选项栏中将【填充】更改为蓝色（R:30, G:157, B:216）,【描边】更改为无,在画布中绘制一个矩形,并适当拖动边角控制点,为矩形添加圆角效果,生成一个【矩形1】图层,如图6.21所示。

02 选择工具箱中的【添加锚点工具】，在圆角矩形上边缘中间位置单击以添加锚点,如图6.22所示。

图6.21 绘制矩形　　　　　　　　　　　图6.22 添加锚点

03 选择工具箱中的【转换点工具】，单击刚才添加的锚点，再选择工具箱中的【直接选择工具】，拖动控制杆，将图形变形，如图6.23所示。

04 选择工具箱中的【椭圆工具】，选中【矩形1】图层，在图形上方按住Alt键的同时按下Shift键绘制一个正圆路径，制作镂空效果，如图6.24所示。

05 选择工具箱中的【横排文字工具】，在图像中输入文字，如图6.25所示。

06 同时选中文字及其下方矩形，将其适当旋转，如图6.26所示。

图6.23 将图形变形　　图6.24 制作镂空效果　　图6.25 输入文字　　图6.26 将图文旋转

07 选择工具箱中的【横排文字工具】，在图像中输入文字，如图6.27所示。

图6.27 输入文字

6.2.4 使用Photoshop绘制细节图形

01 选择工具箱中的【矩形工具】，在选项栏中将【填充】更改为无，【描边】更改为白色，【描边宽度】更改为3像素，在6.2.3节最后添加的文字位置绘制一个矩形，并适当拖

动边角控制点，为矩形添加圆角效果，生成一个【矩形2】图层，如图6.28所示。

02 选择工具箱中的【矩形工具】，在选项栏中将【填充】更改为白色，【描边】更改为无，在文字位置绘制一个细长矩形，如图6.29所示。

图6.28 绘制矩形

图6.29 绘制图形

03 选择工具箱中的【横排文字工具】，在图像中输入文字，这样就完成了效果制作。最终效果如图6.14所示。

6.3 欢乐一夏主题POP设计

设计构思

本例讲解欢乐一夏主题POP设计。在设计过程中，通过生成美丽的海洋主题背景，并与直观的文字信息相融合，使整个画面具有热情洋溢的视觉感受。直观醒目的文字与背景图像相辅相成，使整个POP的视觉效果非常舒适。最终效果如图6.30所示。

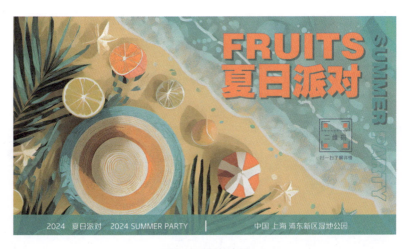

图6.30 最终效果

源文件	第6章\欢乐一夏主题POP设计.psd
调用素材	第6章\欢乐一夏主题POP设计
难易程度	★★☆☆☆

操作步骤

6.3.1 使用Firefly生成艺术背景图像

01 在Adobe Firefly主页中单击【文字生成图像】区域右下角的【生成】按钮，进入【文字生成图像】页面。

02 在页面底部的【提示】文本框中输入"夏日艺术背景"，完成之后单击【生成】按钮，如图6.31所示。

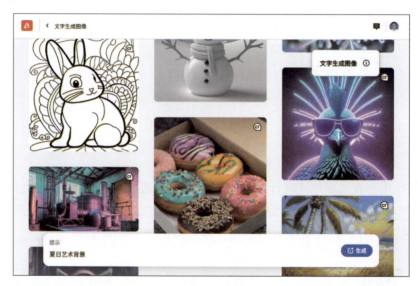

图6.31 生成图像

03 将生成页面右侧的【纵横比】更改为宽屏（16:9），如图6.32所示。

04 在【内容类型】中选择艺术，如图6.33所示。

图6.32 更改纵横比　　　　　图6.33 更改内容类型

05 在【视觉强度】选项中，将滑块移至最左侧位置，如图6.34所示。

06 在【合成】选项中，选择俯拍，如图6.35所示。

图6.34 设置视觉强度

图6.35 更改合成选项

07 设置完成之后单击左侧预览图像底部的【生成】按钮，再单击生成的图像，即可看到图像效果。选择一幅背景相对干净的图像，单击打开，如图6.36所示。

08 将光标移至图像中，单击右上角的【更多选项】图标，在弹出的选项中选择【下载】，将图像下载至本地素材文件夹，并重命名为"夏日背景.jpg"，如图6.37所示。

图6.36 打开生成的图像

图6.37 下载图像

6.3.2 使用Photoshop处理艺术背景图像

01 执行菜单栏中的【文件】|【打开】命令，选择"夏日背景.jpg"文件，单击【打开】按钮。

02 执行菜单栏中的【图像】|【图像旋转】|【180度】命令，效果如图6.38所示。

03 选择工具箱中的【横排文字工具】，在图像中输入文字，如图6.39所示。

图6.38 旋转图像

图6.39 输入文字

04 在【图层】面板中，选中【PARTY】图层，单击面板底部的【添加图层样式】*fx*按钮，在菜单中选择【描边】命令。

05 在弹出的对话框中将【大小】更改为2像素,【颜色】更改为深蓝色（R:3,G:168,B:162）,完成之后单击【确定】按钮,如图6.40所示。

图6.40 设置描边

06 在【图层】面板中,选中【PARTY】图层,将图层【填充】更改为0%,如图6.41所示。

图6.41 更改图层不透明度

07 在【图层】面板中,选中【夏日派对】图层,单击面板底部的【添加图层样式】fx按钮,在菜单中选择【投影】命令。

08 在弹出的对话框中,将【混合模式】更改为正常,【颜色】更改为黑色,【不透明度】更改为40%。取消勾选【使用全局光】复选框,将【角度】更改为135度,【距离】更改为10像素,完成之后单击【确定】按钮,如图6.42所示。

图6.42 设置投影

09 在【夏日派对】图层名称上右击，从弹出的快捷菜单中选择【拷贝图层样式】命令，在【SUMMER】图层名称上右击，从弹出的快捷菜单中选择【粘贴图层样式】命令，如图6.43所示。

图6.43 粘贴图层样式

6.3.3 使用Photoshop添加POP元素

01 执行菜单栏中的【文件】|【打开】命令，选择"二维码.psd"文件，单击【打开】按钮，将素材拖入画布中的适当位置并缩小，如图6.44所示。

02 选择工具箱中的【横排文字工具】，在图像中输入文字，如图6.45所示。

图6.44 添加素材　　图6.45 输入文字

03 选择工具箱中的【矩形工具】，在选项栏中将【填充】更改为蓝色（R:3，G:168，B:162），【描边】更改为无，在画布底部绘制一个矩形，生成一个【矩形1】图层，如图6.46所示。

04 在【图层】面板中，选中【矩形1】图层，将图层【不透明度】更改为80%，效果如图6.47所示。

图6.46 绘制矩形　　图6.47 更改图层不透明度

05 选择工具箱中的【矩形工具】，在选项栏中将【填充】更改为白色，【描边】更改为无，在矩形中间位置绘制一个小矩形，如图6.48所示。

图6.48 绘制矩形

06 选择工具箱中的【横排文字工具】T，在图像中输入文字，这样就完成了效果制作。最终效果如图6.30所示。

6.4 烘焙主题POP设计

设计构思

本例讲解烘焙主题POP设计。设计中选用了明亮优雅的黄色作为主题色，并与甜甜圈素材图像相结合，使整个POP图像的主题明确。直观的艺术字使整体视觉效果相当出色。此外，在文字配色上，选用了食物类广告图中常用的橙色，以增强视觉吸引力。最终效果如图6.49所示。

源文件	第 6 章 \ 烘焙主题 POP 设计 .psd
调用素材	第 6 章 \ 烘焙主题 POP 设计
难易程度	★★★☆☆

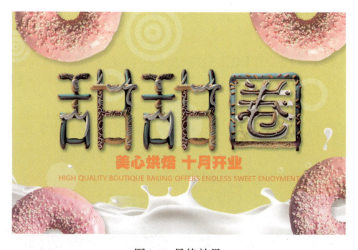

图6.49 最终效果

操作步骤

6.4.1 使用Photoshop打造主题背景

01 执行菜单栏中的【文件】|【新建】命令，在弹出的对话框中设置【宽度】为1200像素，

【高度】为800像素,【分辨率】为300像素/英寸,新建一个空白画布,将画布填充为黄色(R:255, G:239, B:100)。

02 执行菜单栏中的【文件】|【打开】命令,选择"奶花.png"文件,单击【打开】按钮,将素材拖入画布底部并适当缩小,如图6.50所示。

03 选择工具箱中的【椭圆工具】◯,在选项栏中将【填充】更改为白色,【描边】更改为无,在适当位置按住Shift键绘制一个正圆图形,生成一个【椭圆1】图层,如图6.51所示。

04 在【图层】面板中,选中【椭圆1】图层,将图层【不透明度】更改为30%,如图6.52所示。

图6.50 添加素材　　　　　图6.51 绘制正圆　　　　　图6.52 更改图层不透明度

05 选择工具箱中的【椭圆工具】◯,在选项栏中将【填充】更改为无,【描边】更改为白色,【描边宽度】更改为20像素,在适当位置按住Shift键绘制一个正圆图形,生成一个【椭圆2】图层,如图6.53所示。

06 在【图层】面板中,选中【椭圆2】图层,将图层【不透明度】更改为30%,效果如图6.54所示。

07 将刚才绘制的圆环及正圆复制数份,如图6.55所示。

图6.53 绘制圆环　　　　　图6.54 更改图层不透明度　　　　　图6.55 复制图形

6.4.2 使用Firefly生成甜甜圈素材

01 在Adobe Firefly主页中单击【文字生成图像】区域右下角的【生成】按钮,进入【文字生成图像】页面。

02 在页面底部的【提示】文本框中输入"一个粉色甜甜圈 单色背景",完成之后单击【生成】按钮,如图6.56所示。

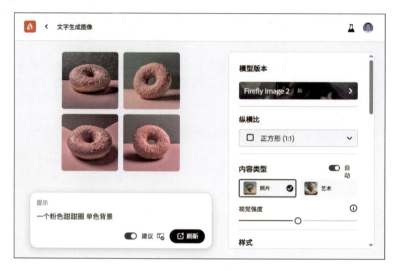

图6.56 输入文本

03 在生成页面右侧的【视觉强度】选项中,将滑块移至最左侧位置,如图6.57所示。

图6.57 设置视觉强度

04 设置完成之后,单击左侧预览图像底部的【生成】按钮,再单击生成的图像,即可看到图像效果。选择一幅甜甜圈与背景反差明显的图像,单击打开,如图6.58所示。

05 将光标移至图像中,单击右上角的【更多选项】图标,在弹出的选项中选择【下载】,将图像下载至本地素材文件夹,并重命名为"甜甜圈.jpg",如图6.59所示。

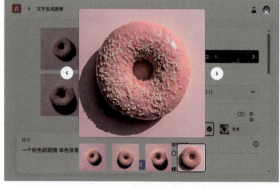

图6.58 打开生成的图像

图6.59 下载图像

6.4.3 使用Firefly生成主题字

01 在Adobe Firefly主页的【生成模板】区域中单击,进入Adobe Express主页。

02 在Adobe Express主页底部【文字效果】功能区的文本框中输入"甜甜圈样式文字",完成之后单击【生成】按钮,如图6.60所示。

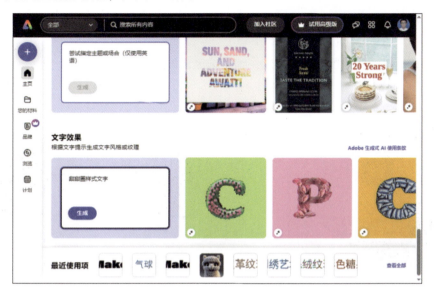

图6.60 输入文本

03 在弹出的页面的【效果示例】选项中选择【食物】分类中的【焦糖】,如图6.61所示。

04 在页面右侧将文字内容更改为"甜甜圈"。

05 完成之后将生成的文字效果下载至本地,并重命名为"甜甜圈字.png"。

图6.61 选择示例提示

6.4.4 使用Photoshop添加主视觉图文

01 执行菜单栏中的【文件】|【打开】命令,选择"甜甜圈字.png"文件,单击【打开】按钮,将素材拖入画布中并适当缩小,生成一个【图层1】图层,如图6.62所示。

图6.62 添加素材

02 执行菜单栏中的【文件】|【打开】命令，打开"甜甜圈.jpg"文件，单击底部的【选择主体】 选择主体 按钮，选取甜甜圈图像，如图6.63所示。

03 选择工具箱中的【快速选择工具】 ，按住Alt键在甜甜圈中间圆孔位置单击，将圆孔区域图像添加至选区中，如图6.64所示。

04 按住Shift键在圆孔区域右下角拖动，缩小选区，如图6.65所示。

图6.63 选取素材图像　　　图6.64 将图像添加至选区　　　图6.65 缩小选区

05 将选区中的素材图像拖至当前画布中，并适当缩小，将其所在图层的名称更改为"甜甜圈"。

06 选中【甜甜圈】图层，按Ctrl+T组合键对图形执行【自由变换】命令，将其适当旋转及缩放，完成之后按Enter键确认，如图6.66所示。

07 选中【甜甜圈】图层，在画布中按住Alt键拖动，将图像复制3份，如图6.67所示。

图6.66 添加素材　　　　　　　图6.67 复制图像

6.4.5 使用Photoshop添加投影效果

01 在【图层】面板中，同时选中所有与甜甜圈相关的图层，按Ctrl+G组合键将图层编组，将组重命名为"甜甜圈"。

02 在【图层】面板中，选中【甜甜圈】组，单击面板底部的【添加图层样式】fx按钮，在菜单中选择【投影】命令。

03 在弹出的对话框中，将【混合模式】更改为正常，【颜色】更改为棕褐色（R:59，G:22，B:7），【不透明度】更改为20%。取消勾选【使用全局光】复选框，将【距离】更改为15像素，【大小】更改为13像素，完成之后单击【确定】按钮，如图6.68所示。

图6.68 设置投影

04 在【图层】面板中，选中【甜甜圈】组，将【不透明度】更改为70%，如图6.69所示。

05 在【图层】面板中，选中【甜甜圈】组，将其拖至面板底部的【创建新图层】按钮上，复制图层，生成一个【甜甜圈 拷贝】组，并将图层混合模式更改为滤色，如图6.70所示。

图6.69 更改图层不透明度　　　　　　　图6.70 复制组并更改图层混合模式

06 在【图层】面板中，选中【图层 1】图层，单击面板底部的【添加图层样式】fx按钮，在菜单中选择【投影】命令。

07 在弹出的对话框中，将【混合模式】更改为正常，【颜色】更改为橄榄绿色（R:53，G:48，B:7），【不透明度】更改为40%。取消勾选【使用全局光】复选框，将【角度】更改为130度，【距离】更改为8像素，【大小】更改为10像素，完成之后单击【确定】按钮，如图6.71所示。

08 选择工具箱中的【横排文字工具】T，在图像中输入文字，这样就完成了效果制作。最终效果如图6.49所示。

图6.71 设置投影

6.5 护肤品POP广告图设计

设计构思

本例讲解护肤品POP广告图设计。设计非常简单，将绿色素材图像与产品图像相结合，表现出整个POP的主视觉，再输入文字信息，即可完成整体效果设计。最终效果如图6.72所示。

源文件	第6章\护肤品POP广告图设计.psd
调用素材	第6章\护肤品POP广告图设计
难易程度	★★★☆☆

图6.72 最终效果

第 6 章 主题类POP广告设计

> 操作步骤

6.5.1 使用Firefly生成柠檬素材

01 在Adobe Firefly主页中单击【文字生成图像】区域右下角的【生成】按钮，进入【文字生成图像】页面。

02 在页面底部的【提示】文本框中输入"一片切开的绿柠檬"，完成之后单击【生成】按钮，如图6.73所示。

图6.73 输入文本

03 在生成页面右侧的【视觉强度】选项中，将滑块移至最左侧，如图6.74所示。

图6.74 设置视觉强度

04 设置完成之后单击左侧预览图像底部的【生成】按钮，再单击生成的图像，即可看到图像效果。选择一幅背景相对干净的图像，单击打开，如图6.75所示。

05 将光标移至图像中，单击右上角的【更多选项】图标，在弹出的选项中选择【下载】，将图像下载至本地素材文件夹，并重命名为"柠檬.jpg"如图6.76所示。

图6.75 打开生成的图像　　　　　　图6.76 下载图像

6.5.2 使用Firefly生成绿叶素材

01 在Adobe Firefly主页中单击【文字生成图像】区域右下角的【生成】按钮，进入【文字生成图像】页面。

02 在页面底部的【提示】文本框中输入"几片小绿叶 纯色背景"，完成之后单击【生成】按钮，如图6.77所示。

图6.77 输入文本

03 在生成页面右侧的【视觉强度】选项中，将滑块移至最左侧，如图6.78所示。

图6.78 设置视觉强度

04 设置完成之后单击左侧预览图像底部的【生成】按钮,再单击生成的图像,即可看到图像效果。选择一幅背景相对干净的图像,单击打开,如图6.79所示。

图6.79 打开生成的图像

05 将光标移至图像中,单击右上角的【更多选项】图标,在弹出的选项中选择【下载】,将图像下载至本地素材文件夹,并重命名为"绿叶.jpg"。

6.5.3 使用Firefly生成化妆品素材

01 在Adobe Firefly主页中单击【文字生成图像】区域右下角的【生成】按钮,进入【文字生成图像】页面。

02 在页面底部的【提示】文本框中输入"一瓶绿色化妆品 纯色背景",完成之后单击【生成】按钮,如图6.80所示。

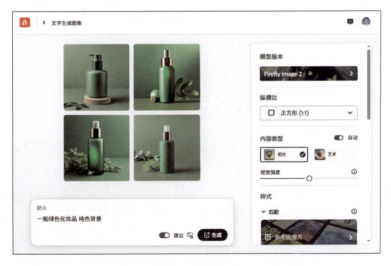

图6.80 输入文本

03 在生成页面右侧的【视觉强度】选项中,将滑块移至最左侧,如图6.81所示。

图6.81 设置视觉强度

04 设置完成之后单击左侧预览图像底部的【生成】按钮，再单击生成的图像，即可看到图像效果。选择一幅背景相对干净的图像，单击打开，如图6.82所示。

05 将光标移至图像中，单击右上角的【更多选项】图标，在弹出的选项中选择【下载】，将图像下载至本地素材文件夹，并重命名为"化妆品.jpg"。

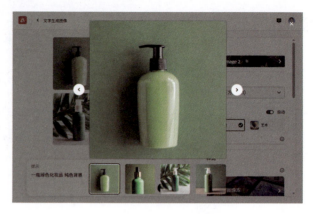

图6.82 打开生成的图像

6.5.4 使用Photoshop打造主视觉

01 执行菜单栏中的【文件】|【新建】命令，在弹出的对话框中设置【宽度】为1600像素，【高度】为886像素，【分辨率】为150像素/英寸，新建一个空白画布。

02 在【图层】面板中，单击面板底部的【创建新图层】按钮，新建一个【图层 1】图层，并将图层填充为白色。

03 在【图层】面板中，选中【图层 1】图层，单击面板底部的【添加图层样式】fx按钮，在菜单中选择【渐变叠加】命令。

04 在弹出的对话框中将【混合模式】更改为正常，【渐变】更改为绿色（R:150，G:198，B:136）到绿色（R:130，G:183，B:115），【角度】更改为30度，完成之后单击【确定】按钮，如图6.83所示。

图6.83 设置渐变叠加

05 选择工具箱中的【矩形工具】，在选项栏中将【填充】更改为白色，【描边】更改为无，在画布中绘制一个矩形并适当旋转，生成一个【矩形 1】图层，如图6.84所示。

06 在【图层】面板中，选中【矩形 1】图层，将图层混合模式更改为叠加，【不透明度】更

改为50%，如图6.85所示。

图6.84 绘制矩形　　　　　　　　　　　　　图6.85 更改图层混合模式

6.5.5　使用Photoshop内置AI提取素材

01　执行菜单栏中的【文件】|【打开】命令，打开"绿叶.jpg"文件，单击底部的【选择主体】按钮，将绿叶素材图像选中，如图6.86所示。

02　选择工具箱中的【快速选择工具】，在画布中按住Shift键拖动，将部分图像添加至选区，如图6.87所示。

03　选择工具箱中的【移动工具】，将选区中的素材图像拖至刚才创建的画布中，并适当缩小，如图6.88所示。

图6.86 选中素材图像　　　图6.87 从选区中减去　　　　图6.88 添加素材

04　以同样的方法分别打开"柠檬.jpg""护肤品.jpg"素材图像，选中主体素材图像并将其拖至画布中，如图6.89所示。

图6.89 选中素材图像并添加至画布中

05 在【图层】面板中，选中素材图像所在图层，双击图层名称，更改为对应的名称，如图6.90所示。

图6.90 更改对应图层名称

6.5.6 使用Photoshop对素材进行调色

01 选中【绿叶】图层，执行菜单栏中的【图像】|【调整】|【曲线】命令，在弹出的对话框中拖动曲线，提升其亮度，完成之后单击【确定】按钮，如图6.91所示。

图6.91 调整曲线

02 以同样的方法分别选中【柠檬】及【护肤品】图层，利用【曲线】命令提升图像亮度，如图6.92所示。

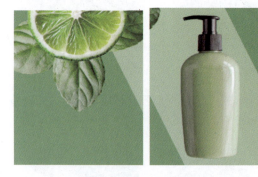

图6.92 提升图像亮度

03 在【图层】面板中，选中【绿叶】图层，单击面板底部的【添加图层样式】fx按钮，在菜单中选择【投影】命令。

04 在弹出的对话框中，将【混合模式】更改为叠加，【颜色】更改为黑色，【不透明度】更改为50%。取消勾选【使用全局光】复选框，将【角度】更改为125度，【距离】更改为6

像素,【大小】更改为60像素,完成之后单击【确定】按钮,如图6.93所示。

图6.93 设置投影

05 在【绿叶】图层名称上右击,从弹出的快捷菜单中选择【拷贝图层样式】命令,在【护肤品】图层名称上右击,从弹出的快捷菜单中选择【粘贴图层样式】命令,如图6.94所示。

图6.94 粘贴图层样式

6.5.7 使用Photoshop绘制装饰图像

01 选择工具箱中的【钢笔工具】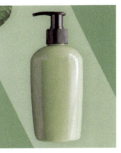,在选项栏中单击【选择工具模式】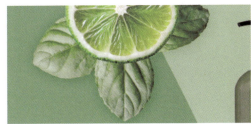按钮,在弹出的选项中选择【形状】,将【填充】更改为白色,【描边】更改为无,在画布右上角绘制一个不规则图形,生成一个【形状1】图层,如图6.95所示。

02 在【图层】面板中,选中【形状1】图层,将图层【填充】更改为0%,如图6.96所示。

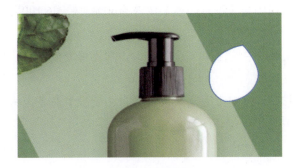

图6.95 绘制图形　　　　　图6.96 更改图层不透明度

03 在【图层】面板中,选中【形状 1】图层,单击面板底部的【添加图层样式】fx按钮,在菜单中选择【内发光】命令。

04 在弹出的对话框中将【混合模式】更改为叠加,【不透明度】更改为50%,【颜色】更改为白色,【大小】更改为20像素,完成之后单击【确定】按钮,如图6.97所示。

图6.97 设置内发光

05 勾选【投影】复选框,将【混合模式】更改为叠加,【颜色】更改为黑色,【不透明度】更改为50%。取消勾选【使用全局光】复选框,将【角度】更改为125度,【距离】更改为2像素,【大小】更改为7像素,完成之后单击【确定】按钮,如图6.98所示。

图6.98 设置投影

06 选择工具箱中的【钢笔工具】，在选项栏中单击【选择工具模式】路径按钮,在弹出的选项中选择【形状】,将【填充】更改为白色,【描边】更改为无,绘制一个不规则图形,生成一个【形状 2】图层,如图6.99所示。

07 在【图层】面板中,选中【形状 2】图层,将图层【不透明度】更改为60%,如图6.100所示。

08 同时选中【形状 1】及【形状 2】图层,在画布中按住Alt键向下拖动,将图像复制一份,如图6.101所示。

09 同时选中【形状 1】及【形状 2】图层,按Ctrl+T组合键对其执行【自由变换】命令,将图形等比缩小,完成之后按Enter键确认,如图6.102所示。

图6.99 绘制图形　　图6.100 更改不透明度　　图6.101 复制图形　　图6.102 缩小图形

6.5.8　使用Photoshop添加图文信息

01 选择工具箱中的【横排文字工具】，在图像中输入文字，如图6.103所示。

02 选择工具箱中的【矩形工具】■，在选项栏中将【填充】更改为白色，【描边】更改为无，在画布中绘制一个矩形，生成一个【矩形2】图层，如图6.104所示。

图6.103 输入文字　　　　　　　　　图6.104 绘制矩形

03 在【图层】面板中，选中【矩形2】图层，单击面板底部的【添加图层样式】fx按钮，在菜单中选择【渐变叠加】命令。

04 在弹出的对话框中将【混合模式】更改为正常，【渐变】更改为白色到浅黄色（R:240，G:245，B:163），如图6.105所示。

图6.105 设置渐变叠加

05 勾选【投影】复选框,将【混合模式】更改为叠加,【颜色】更改为黑色,【不透明度】更改为50%。取消勾选【使用全局光】复选框,将【角度】更改为90度,【距离】更改为2像素,【大小】更改为10像素,完成之后单击【确定】按钮,如图6.106所示。

图6.106 设置投影

06 选择工具箱中的【横排文字工具】T,在图像中输入文字,如图6.107所示。

07 在【矩形 2】图层名称上右击,从弹出的快捷菜单中选择【拷贝图层样式】命令,在【精油护肤霜】图层名称上右击,从弹出的快捷菜单中选择【粘贴图层样式】命令,再将【渐变叠加】图层样式删除,如图6.108所示。

图6.107 输入文字　　　　　图6.108 粘贴图层样式

08 双击【精油护肤霜】图层名称,在弹出的对话框中将【大小】更改为20像素,完成之后单击【确定】按钮,这样就完成了效果制作。最终效果如图6.72所示。

6.6 椰奶主题POP设计

设计构思

本例讲解椰奶主题POP设计。设计中以漂亮的椰子素材图像为主视觉元素,再生成饮品图像,将二者结合,使整个POP设计的视觉效果富有层次性。最后,添加主题字,使整个

第 6 章　主题类POP广告设计

POP的信息表达明确。最终效果如图6.109所示。

源文件	第6章\椰奶主题POP设计.psd
调用素材	第6章\椰奶主题POP设计
难易程度	★★★★☆

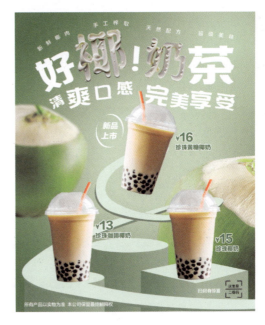

图6.109 最终效果

操作步骤

6.6.1 使用Firefly生成椰子素材

01 在Adobe Firefly主页中单击【文字生成图像】区域右下角的【生成】按钮，进入【文字生成图像】页面。

02 在页面底部的【提示】文本框中输入"一个完整绿色椰子"，完成之后单击【生成】按钮，如图6.110所示。

图6.110 输入文本

03 单击左侧预览图像底部的【生成】按钮，再单击生成的图像，即可看到图像效果。选择一幅椰子与背景反差明显的图像，单击打开，如图6.111所示。

04 将光标移至图像中，单击右上角的【更多选项】图标，在弹出的选项中选择【下载】，将图像下载至本地素材文件夹，并重命名为"椰子.jpg"，如图6.112所示。

图6.111 打开生成的椰子图像

图6.112 下载图像

6.6.2 使用Photoshop制作POP背景

01 执行菜单栏中的【文件】|【新建】命令，在弹出的对话框中设置【宽度】为800像素，【高度】为1000像素，【分辨率】为300像素/英寸，新建一个空白画布。

02 在【图层】面板中，单击面板底部的【创建新图层】按钮，新建一个【图层1】图层，并将图层填充为白色。

03 在【图层】面板中，选中【图层1】图层，单击面板底部的【添加图层样式】fx按钮，在菜单中选择【渐变叠加】命令。

04 在弹出的对话框中将【混合模式】更改为正常，【渐变】更改为绿色（R:201，G:222，B:181）到绿色（R:65，G:115，B:28），【样式】更改为径向，【角度】更改为0度，【缩放】更改为150%，完成之后单击【确定】按钮，如图6.113所示。

图6.113 设置渐变叠加

05 选择工具箱中的【椭圆工具】◯，在选项栏中将【填充】更改为绿色（R:210, G:232, B:188），【描边】更改为无，在画布右上角位置绘制一个椭圆图形，生成一个【椭圆 1】图层，如图6.114所示。

图6.114 绘制椭圆　　图6.115 添加高斯模糊

06 选中【椭圆 1】图层，执行菜单栏中的【滤镜】|【模糊】|【高斯模糊】命令，在弹出的对话框中单击【转换为智能对象】按钮，在出现的对话框中将【半径】更改为130像素，完成之后单击【确定】按钮，如图6.115所示。

6.6.3 使用Photoshop内置AI提取椰子素材

01 执行菜单栏中的【文件】|【打开】命令，打开"椰子.jpg"文件，单击底部的【选择主体】按钮，将椰子素材图像选中，如图6.116所示。

02 选择工具箱中的【套索工具】◯，在图像中按住Alt键绘制一个选区，将头部多余茎部选中，将其从选区中减去，如图6.117所示。

03 选择工具箱中的【移动工具】✥，将选区中的素材图像拖至当前画布中，并适当缩小，如图6.118所示。

图6.116 选中素材图像　　图6.117 从选区中减去　　图6.118 添加素材

> 为了方便对图层进行管理，将椰子素材添加至画布之后，将其所在图层的名称更改为"椰子"。

6.6.4 使用Photoshop对素材进行调色

01 选中【椰子】图层，执行菜单栏中的【图像】|【调整】|【色相/饱和度】命令，在弹出的对话框中将【色相】更改为10，【饱和度】更改为-10，完成之后单击【确定】按钮，如图6.119所示。

图6.119 调整色相/饱和度

02 在【图层】面板中，选中【椰子】图层，单击面板底部的【添加图层样式】fx按钮，在菜单中选择【内阴影】命令，将【混合模式】更改为叠加，【颜色】更改为白色，【不透明度】更改为50%。取消勾选【使用全局光】复选框，【角度】更改为80度，【距离】更改为90像素，【大小】更改为30像素，如图6.120所示。

图6.120 设置内阴影

03 选中【椰子】图层，在画布中按住Alt键将其向左侧拖动，将图像复制一份，并将复制生成的图像等比缩小，生成一个【椰子 拷贝】图层，如图6.121所示。

04 选中【椰子 拷贝】图层，执行菜单栏中的【滤镜】|【模糊】|【高斯模糊】命令，在弹出的对话框中将【半径】更改为3像素，完成之后单击【确定】按钮，如图6.122所示。

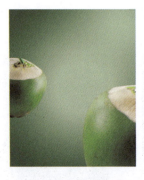

图6.121 复制图像　　图6.122 添加高斯模糊

6.6.5 使用Photoshop绘制立体图形

01 选择工具箱中的【钢笔工具】，在选项栏中单击【选择工具模式】 路径 按钮，在弹出的选项中选择【形状】，将【填充】更改为黑色，【描边】更改为无，绘制一个图形，生成一个【形状1】图层，如图6.123所示。

图6.123 绘制图形

02 在【图层】面板中，选中【形状1】图层，单击面板底部的【添加图层样式】*fx*按钮，在菜单中选择【渐变叠加】命令。

03 在弹出的对话框中将【混合模式】更改为正常，【渐变】更改为绿色（R:95，G:129，B:78）到绿色（R:154，G:187，B:140），【角度】更改为0度，完成之后单击【确定】按钮，如图6.124所示。

04 以同样的方法再绘制几个图形制作出立方体图像，如图6.125所示。

图6.124 设置渐变叠加　　　　图6.125 制作立方体

05 以同样的方法分别利用【矩形工具】及【椭圆工具】绘制出圆柱体图像，如图6.126所示。

06 选择工具箱中的【钢笔工具】，在选项栏中单击【选择工具模式】 路径 按钮，在弹出的选项中选择【形状】，将【填充】更改为绿色（R:224，G:239，B:220），【描边】更改为无，在画布底部位置绘制一个弯曲图形，生成一个【形状4】图层，如图6.127所示。

07 以同样的方法再绘制数个类似图形，制作出立体丝带图像，如图6.128所示。

图6.126 绘制圆柱体图像　　图6.127 绘制图形　　图6.128 制作立体丝带图像

08 选中刚才绘制的丝带图形所在图层，按Ctrl+G组合键将图层编组，并重命名为"丝带"。

09 以同样的方法将刚才绘制的圆柱体及立方体所在图层编组并重命名，如图6.129所示。

图6.129 将图层编组

6.6.6　使用Firefly生成椰奶素材

01 在Adobe Firefly主页中单击【文字生成图像】区域右下角的【生成】按钮，进入【文字生成图像】页面。

02 在页面底部的【提示】文本框中输入"杯装珍珠奶茶 漂亮的包装 一大杯"，完成之后单击【生成】按钮，如图6.130所示。

图6.130 输入文本

第 6 章 主题类POP广告设计

03 将【视觉强度】中的滑块移至最左侧，如图6.131所示。

图6.131 移动滑块

04 设置完成之后，单击左侧预览图像底部的【生成】按钮，再单击生成的图像，即可看到图像效果。选择一幅椰奶与背景反差明显的图像，单击打开，如图6.132所示。

05 将打开的椰奶素材图像下载至本地，并重命名为"椰奶.jpg"。

图6.132 打开生成的图像

6.6.7 使用Photoshop内置AI提取椰奶素材

01 执行菜单栏中的【文件】|【打开】命令，打开"椰奶.jpg"文件，单击底部的【选择主体】按钮，将素材图像选中后添加至画布中，并将其所在图层的名称更改为"椰奶"，如图6.133所示。

图6.133 添加素材

02 选中【椰奶】图层，执行菜单栏中的【图像】|【调整】|【曲线】命令，在弹出的对话框中拖动曲线，提升图像亮度，完成之后单击【确定】按钮，如图6.134所示。

图6.134 调整曲线

03 选中【椰奶】图层，在画布中按住Alt键将其拖动至圆柱体及立体体图像所在位置，将图像复制两份并适当旋转，如图6.135所示。

图6.135 复制图像

6.6.8 使用Firefly生成椰奶字

01 在Adobe Firefly主页的【生成模板】区域中单击，进入Adobe Express主页。

02 在Adobe Express主页底部【文字效果】功能区的文本框中输入"牛奶质感文字"，完成之后单击【生成】按钮，如图6.136所示。

图6.136 输入文本

03 在弹出的页面的【效果示例】选项中选择【反射】分类中的液态汞，如图6.137所示。

图6.137 选择示例提示

04 在页面右侧将文字内容更改为"椰奶字",如图6.138所示。

图6.138 更改文字内容

05 完成之后将生成的文字效果下载至本地,并重命名为"椰奶字.png"。

6.6.9 使用Photoshop对文字进行调色

01 执行菜单栏中的【文件】|【打开】命令,打开"椰奶字.png"文件,将其拖至当前画布中,如图6.139所示。

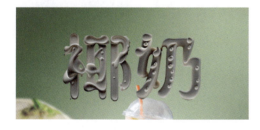

图6.139 添加素材

> **提示 Point out**
> 由于下载的文字背景是透明的,因此不需要执行去背景操作,直接将其拖至画布中即可。

02 选中文字所在图层,执行菜单栏中的【图像】|【调整】|【曲线】命令,在弹出的对话框中拖动曲线,提升其亮度,完成之后单击【确定】按钮,如图6.140所示。

图6.140 调整曲线

03 执行菜单栏中的【图像】|【调整】|【色相/饱和度】命令，在弹出的对话框中将【色相】更改为15，【饱和度】更改为20，完成之后单击【确定】按钮，如图6.141所示。

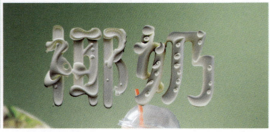

图6.141 调整色相饱和度

04 选择工具箱中的【矩形选框工具】，在"椰"字位置绘制一个矩形选区，将其选中，执行菜单栏中的【图层】|【新建】|【通过剪切的图层】命令，新建一个【椰】图层。选中【椰】图层，按Ctrl+T组合键对其执行【自由变换】命令，将其适当旋转及缩小后移至适当位置，完成之后按Enter键确认。以同样的方法选中"奶"字，适当旋转及缩小后移至适当位置，如图6.142所示。

图6.142 变换文字

6.6.10 使用Photoshop添加路径文字

01 选择工具箱中的【横排文字工具】，在图像中输入文字，如图6.143所示。
02 选择工具箱中的【钢笔工具】，绘制一条路径，如图6.144所示。

图6.143 输入文字　　　　　　　　　图6.144 绘制路径

03 选择工具箱中的【横排文字工具】，在路径上输入文字，如图6.145所示。
04 分别在椰奶图像旁边再次输入文字，如图6.146所示。

图6.145 输入文字

图6.146 输入文字

05 在【图层】面板中，选中【¥13】图层，单击面板底部的【添加图层样式】fx按钮，在菜单中选择【描边】命令。

06 在弹出的对话框中将【大小】更改为2像素，【颜色】更改为白色，完成之后单击【确定】按钮，如图6.147所示。

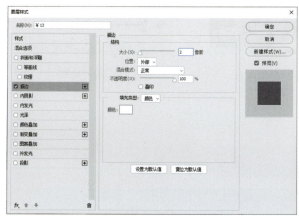

图6.147 设置描边

07 在【¥13】图层名称上右击，从弹出的快捷菜单中选择【拷贝图层样式】命令，同时选中其他几个文字图层，在其名称上右击，从弹出的快捷菜单中选择【粘贴图层样式】命令，效果如图6.148所示。

图6.148 复制并粘贴图层样式

6.6.11 使用Photoshop补充细节

01 在画布中的部分位置添加相关文字信息，如图6.149所示。

02 执行菜单栏中的【文件】|【打开】命令,选择"二维码.png"文件,单击【打开】按钮,将素材拖入画布右下角位置并适当缩小,如图6.150所示。

03 在【图层】面板中,单击面板底部的【创建新的填充或调整图层】◐按钮,在弹出的快捷菜单中选择【曲线】命令,在出现的面板中单击【此调整剪切到此图层】↓▢按钮,再拖动曲线,提高图像亮度,如图6.151所示。这样就完成了效果制作。最终效果如图6.109所示。

图6.149 添加相关文字

图6.150 添加素材

图6.151 最终效果

AI 创意商业广告设计

Adobe Firefly + Photoshop

第7章

精致封面装帧设计

本章将讲解精致封面装帧设计。封面装帧设计是广告设计中非常重要的组成部分，精致的封面装帧设计能给阅读者带来愉悦的视觉体验。本章将列举时尚杂志封面设计、青春小说封面设计、亲子教育画册封面设计和自然风光介绍封面设计等实例。通过学习本章内容，读者可以掌握精致封面装帧设计的相关知识。

要点索引

- 了解时尚杂志封面设计
- 掌握青春小说封面设计
- 学习亲子教育画册封面设计
- 学习自然风光介绍封面设计

7.1 时尚杂志封面设计

设计构思

本例讲解时尚杂志封面设计。在此款封面设计中，采用帅气的男模特图像作为主视觉，加入时尚的字体与版式设计，使整体封面效果具有很强的设计感。最终效果如图7.1所示。

源文件	第 7 章\时尚杂志封面设计平面效果.psd、时尚杂志封面设计展示效果.psd
调用素材	第 7 章\时尚杂志封面设计
难易程度	★★☆☆☆

图7.1 最终效果

操作步骤

7.1.1 使用Firefly生成封面主图

01 在Adobe Firefly主页中单击【文字生成图像】区域右下角的【生成】按钮，进入【文字生成图像】页面。

02 在页面底部的【提示】文本框中输入"一张时装周的图片 里面有一个戴墨镜穿时装的帅哥全身照片"，完成之后单击【生成】按钮，如图7.2所示。

第 7 章 精致封面装帧设计

图7.2 输入文字

03 在生成的页面中设置【纵横比】为纵向（3:4），如图7.3所示。

04 在【视觉强度】选项中，拖动滑块，适当增加生成的视觉强度，如图7.4所示。

图7.3 设置纵横比

图7.4 增加视觉强度

05 在【颜色和色调】中选择【冷色调】，如图7.5所示。

图7.5 更改颜色和色调

06 选择完成之后单击预览区底部的【生成】按钮，再单击预览图像，即可看到图像效果。选择时尚感最强的图像，单击打开，如图7.6所示。

图7.6 图像效果

07 将光标移至图像中，单击右上角的【更多选项】图标，在弹出的选项中选择【下载】，将图像下载至本地素材文件夹，并重命名为"帅哥.jpg"，如图7.7所示。

图7.7 下载图像

7.1.2 使用Photoshop制作杂志封面

01 执行菜单栏中的【文件】|【新建】命令，在弹出的对话框中设置【宽度】为420毫米，【高度】为297毫米，【分辨率】为150像素/英寸，新建一个空白画布。

02 执行菜单栏中的【视图】|【参考线】|【新建参考线】命令，在弹出的对话框中单击【垂直】单选按钮，将【位置】更改为210毫米，完成之后单击【确定】按钮，如图7.8所示。

图7.8 新建参考线

03 执行菜单栏中的【文件】|【打开】命令，选择"帅哥.jpg"文件，单击【打开】按钮，将素材拖入画布中并与右侧边缘对齐，如图7.9所示。

04 选择工具箱中的【横排文字工具】，在图像中输入文字，如图7.10所示。

图7.9 添加素材

图7.10 输入文字

第 7 章　精致封面装帧设计

05　选择工具箱中的【矩形工具】，在选项栏中将【填充】更改为深蓝色（R:34，G:67，B:108），【描边】更改为无，在画布中绘制一个矩形，生成一个【矩形1】图层，如图7.11所示。

06　在【图层】面板中，选中【矩形1】图层，将图层【不透明度】更改为70%，效果如图7.12所示。

图7.11 绘制矩形

图7.12 更改图层不透明度

07　选择工具箱中的【横排文字工具】，在矩形位置输入文字，如图7.13所示。

08　选择工具箱中的【椭圆工具】，在选项栏中将【填充】更改为白色，【描边】更改为无，在刚才输入的文字位置按住Shift键绘制一个正圆图形。选中正圆图形，在画布中按住Alt+Shift组合键将其向右侧拖动，将图形复制数份，如图7.14所示。

图7.13 输入文字

图7.14 绘制正圆并复制

09　在【图层】面板中，选中【魅力男人】图层，单击面板底部的【添加图层样式】按钮，在菜单中选择【投影】命令。

10　在弹出的对话框中将【混合模式】更改为正常，【颜色】更改为黑色，【不透明度】更改为20%。取消勾选【使用全局光】复选框，将【角度】更改为125度，【距离】更改为2像素，【大小】更改为5像素，完成之后单击【确定】按钮，如图7.15所示。

图7.15 设置投影

11 选择工具箱中的【横排文字工具】T，在画布左侧中间位置输入文字，如图7.16所示。

12 执行菜单栏中的【文件】|【打开】命令，选择"二维码.psd"文件，单击【打开】按钮，将素材拖入画布左下角位置并适当缩小，如图7.17所示。

图7.16 输入文字　　　　　图7.17 添加素材

7.1.3 使用Firefly生成展示图像

01 在Adobe Firefly主页中单击【文字生成图像】区域右下角的【生成】按钮，进入【文字生成图像】页面。

02 在页面底部的【提示】文本框中输入"明亮的咖啡馆里有一本时尚杂志 杂志是立起来的"，完成之后单击【生成】按钮，如图7.18所示。

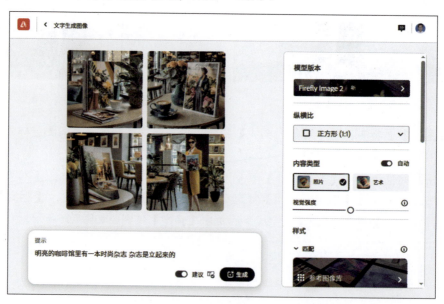

图7.18 输入文字

03 在生成的页面中设置【纵横比】为宽屏（16:9），如图7.19所示。

04 在【合成】中选择俯拍，如图7.20所示。

图7.19 设置纵横比　　　　　图7.20 更改合成

第 7 章 精致封面装帧设计

05 设置完成之后单击预览区底部的【生成】按钮,再单击预览图像,即可看到生成的效果。选择一幅质量较高的预览图像,单击打开,如图7.21所示。

图7.21 图像效果

06 将光标移至图像中,单击右上角的【更多选项】图标,在弹出的选项中选择【下载】,将图像下载至本地素材文件夹,并重命名为"咖啡馆.jpg"。

7.1.4 使用Photoshop制作封面展示效果

01 执行菜单栏中的【文件】|【打开】命令,选择"时尚杂志封面设计平面效果.jpg"和"咖啡馆.jpg"文件,单击【打开】按钮,将封面素材拖入咖啡馆图像中并适当缩小,图层名称将自动更改为"图层1",如图7.22所示。

图7.22 打开及添加素材

02 选择工具箱中的【矩形选框工具】,在封面图像左半部分位置绘制一个矩形选区,如图7.23所示。

03 选中【图层 1】图层,按Delete键将选区中的图像删除,完成之后按Ctrl+D组合键将选区取消,如图7.24所示。

图7.23 绘制选区　　图7.24 删除图像

211

04 在【图层】面板中，选中【图层1】图层，将图层【不透明度】更改为80%，效果如图7.25所示。

05 选中【图层1】图层，按Ctrl+T组合键对其执行【自由变换】命令，按住Alt键将图像等比缩小，再右击，从弹出的快捷菜单中选择【扭曲】命令，拖动变形框右侧边缘控制点将其变形，完成之后按Enter键确认，如图7.26所示。

图7.25 更改图层不透明度　　图7.26 将图像缩小及变形

06 在【图层】面板中，选中【图层1】图层，将图层【不透明度】更改为100%，这样就完成了效果制作。最终效果如图7.1所示。

7.2　青春小说封面设计

设计构思

本例讲解青春小说封面设计。在设计过程中，首先生成漂亮的女生图像作为封面的主视觉元素，然后输入简洁直观的文字信息，完成封面设计。在设计封底时，对图像进行调色处理，弱化颜色效果，从而达到封面与封底的视觉感受相统一的效果。最终效果如图7.27所示。

图7.27 最终效果

第 7 章 精致封面装帧设计

源文件	第7章\青春小说封面设计平面效果.psd、青春小说封面设计展示效果.psd
调用素材	第7章\青春小说封面设计
难易程度	★★☆☆☆

操作步骤

7.2.1 使用Firefly生成封面主图

01 在Adobe Firefly主页中单击【文字生成图像】区域右下角的【生成】按钮，进入【文字生成图像】页面。

02 在页面底部的【提示】文本框中输入"一个黑色长发美女的背影 路边是花园 远景"，完成之后单击【生成】按钮，如图7.28所示。

图7.28 输入文字

03 在生成页面中设置【纵横比】为纵向（4:3），如图7.29所示。

04 在【颜色和色调】中选择淡雅颜色，如图7.30所示。

图7.29 设置纵横比　　　　　　　　　图7.30 更改颜色和色调

05 设置完成之后单击预览区底部的【生成】按钮，再单击预览图像，即可看到图像效果。选择质量最好的图像，单击打开，如图7.31所示。

06 将光标移至图像中，单击右上角的【更多选项】图标，在弹出的选项中选择【下载】，将图像下载至本地素材文件夹，并重命名为"长发美女.jpg"，如图7.32所示。

图7.31 图像效果　　　　　　　　　　　图7.32 下载图像

7.2.2　使用Photoshop制作封面平面效果

01 执行菜单栏中的【文件】|【新建】命令，在弹出的对话框中设置【宽度】为260毫米，【高度】为180毫米，【分辨率】为300像素/英寸，新建一个空白画布。

02 执行菜单栏中的【文件】|【打开】命令，选择"长发美女.jpg"文件，单击【打开】按钮，将素材拖入画布中并放在右上角位置且适当缩小，其所在图层的名称将自动更改为"图层1"，如图7.33所示。

03 选择工具箱中的【矩形选框工具】，在图像左侧位置绘制一个矩形选区，将部分图像选中，如图7.34所示。

04 选中【图层 1】图层，按Delete键将选区中的图像删除，完成之后按Ctrl+D组合键将选区取消，如图7.35所示。

图7.33 添加素材　　　　图7.34 绘制矩形选区　　　　图7.35 删除图像

05 选择工具箱中的【横排文字工具】，在图像中输入文字，如图7.36所示。

06 选择工具箱中的【矩形工具】，在选项栏中将【填充】更改为白色，【描边】更改为无，在佚名文字左侧绘制一个细长矩形，如图7.37所示。

07 选择工具箱中的【横排文字工具】T，在图像中输入文字，如图7.38所示。

图7.36 输入文字　　　　　图7.37 绘制矩形　　　　　　　图7.38 输入文字

08 选择工具箱中的【矩形工具】，在选项栏中将【填充】更改为白色，【描边】更改为无，在画布靠左侧位置绘制一个矩形，生成一个【矩形2】图层，如图7.39所示。

09 在【图层】面板中，选中【矩形 2】图层，将其拖至面板底部的【创建新图层】按钮上，复制图层，生成一个【矩形2 拷贝】图层。

10 选中【矩形2 拷贝】图层，将其【填充】更改为黑色，再按Ctrl+T组合键对其执行【自由变换】命令，按住Alt+Shift组合键将图形等比缩小，完成之后按Enter键确认，再将其向上稍微移动，如图7.40所示。

11 执行菜单栏中的【文件】|【打开】命令，选择"长发美女.jpg"文件，单击【打开】按钮，将素材拖入画布中刚才绘制的矩形位置并适当等比缩小，其所在图层名称将自动更改为"图层2"，如图7.41所示。

12 选中【图层 2】图层，执行菜单栏中的【图层】|【创建剪贴蒙版】命令，为当前图层创建剪贴蒙版，将部分图像隐藏，完成之后再将其等比缩小，如图7.42所示。

图7.39 绘制图形　　图7.40 复制并变换图形　　图7.41 添加素材　　图7.42 创建剪贴蒙版

7.2.3 使用Photoshop对素材图像进行调色

01 在【图层】面板中，单击面板底部的【创建新的填充或调整图层】按钮，在弹出的快捷菜单中选择【自然饱和度】命令，在出现的面板中单击【此调整剪切到此图层】按

钮，将【自然饱和度】更改为-40，【饱和度】更改为-10，如图7.43所示。

02 在【图层】面板中，单击面板底部的【创建新的填充或调整图层】按钮，在弹出的快捷菜单中选择【曲线】命令，在出现的面板中单击【此调整剪切到此图层】按钮，拖动曲线，增加图像亮度，如图7.44所示。

图7.43 调整自然饱和度　　　　　　　　图7.44 拖动曲线

03 选择工具箱中的【横排文字工具】，在图像中输入文字，如图7.45所示。

图7.45 输入文字

7.2.4 使用Firefly生成展示图像

01 在Adobe Firefly主页中单击【文字生成图像】区域右下角的【生成】按钮，进入【文字生成图像】页面。

02 在页面底部的【提示】文本框中输入"一张白色的桌子 背景是一家明亮的书店"，完成之后单击【生成】按钮，如图7.46所示。

图7.46 输入文字

03 在生成的页面中设置【纵横比】为宽屏（16:9），如图7.47所示。
04 在【合成】中选择表面细节，如图7.48所示。

图7.47 设置纵横比

图7.48 更改合成

05 设置完成之后，单击预览区底部的【生成】按钮，再单击预览图像，即可看到生成的效果。选择其中一幅质量较高的预览图像，单击打开，如图7.49所示。

图7.49 图像效果

06 将光标移至图像中，单击右上角的【更多选项】图标，在弹出的选项中选择【下载】，将图像下载至本地素材文件夹，并重命名为"书店里的桌子.jpg"。

7.2.5 使用Photoshop制作立体展示背景

01 执行菜单栏中的【文件】|【打开】命令，选择"青春小说封面设计平面效果.jpg"和"书店里的桌子.jpg"文件，单击【打开】按钮，将封面素材拖入桌面图像中并适当缩小，封面所在图层的名称将自动更改为"图层1"，如图7.50所示。

02 选择工具箱中的【矩形选框工具】，在封底图像位置绘制一个矩形选区，按Delete键将图像删除，完成之后按Ctrl+D组合键将选区取消，如图7.51所示。

图7.50 打开及添加素材　　　　　　　　　　图7.51 删除图像

03 在【图层】面板中，选中【图层 1】图层，单击面板底部的【添加图层样式】fx按钮，在菜单中选择【渐变叠加】命令。

04 在弹出的对话框中将【混合模式】更改为柔光，【不透明度】更改为30%，【渐变】更改为透明到黑色，【角度】更改为0度，完成之后单击【确定】按钮，如图7.52所示。

图7.52 设置渐变叠加

7.2.6 使用Photoshop添加高光质感

01 选择工具箱中的【矩形工具】，在选项栏中将【填充】更改为白色，【描边】更改为

无，在封面图像靠左侧位置绘制一个矩形，生成一个【矩形 1】图层，如图7.53所示。

02 选中【矩形 1】图层，执行菜单栏中的【滤镜】|【模糊】|【高斯模糊】命令，在弹出的对话框中单击【转换为智能对象】按钮，然后在弹出的对话框中将【半径】更改为5像素，完成之后单击【确定】按钮，如图7.54所示。

03 在【图层】面板中，选中【矩形 1】图层，单击面板底部的【添加图层蒙版】 按钮，为当前图层添加蒙版，如图7.55所示。

04 选择工具箱中的【渐变工具】 ，编辑黑色到白色的渐变，单击选项栏中的【线性渐变】 按钮，在画布中拖动，将部分图像隐藏，如图7.56所示。

图7.53 绘制矩形　　图7.54 添加高斯模糊　　图7.55 添加图层蒙版　　图7.56 隐藏图像

> **提示 Point out**
> 在【图层】面板中，为形状图层添加图层蒙版时，面板底部的 按钮名称为"添加矢量蒙版"；为普通图层添加图层蒙版时，面板底部的 按钮名称为"添加图层蒙版"。

05 按住Ctrl键单击【图层 1】图层缩览图，将图形载入选区，执行菜单栏中【选择】|【反选】命令，将选区填充为黑色，将部分图像隐藏，完成之后按Ctrl+D组合键将选区取消，如图7.57所示。

06 选择工具箱中的【矩形工具】 ，在选项栏中将【填充】更改为深灰色（R:75，G:75，B:75），【描边】更改为无，在封面图像靠右侧边缘位置绘制一个矩形，生成一个【矩形 2】图层，如图7.58所示。

07 选中【矩形 2】图层，执行菜单栏中的【滤镜】|【模糊】|【高斯模糊】命令，在弹出的对话框中单击【转换为智能对象】按钮，然后在弹出的对话框中将【半径】更改为3像素，完成之后单击【确定】按钮，再单击图层面板底部的【添加图层蒙版】 按钮，为当前图层添加蒙版，效果如图7.59所示。

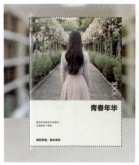 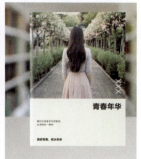 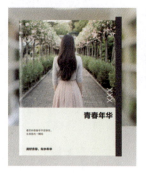 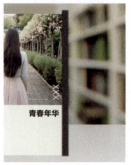

图7.57 隐藏图像　　　　　　　图7.58 绘制矩形　　　图7.59 添加高斯模糊

08 按住Ctrl键单击【图层 1】图层缩览图，将图像载入选区，执行菜单栏中【选择】|【反选】命令，将选区填充为黑色，将部分图像隐藏，完成之后按Ctrl+D组合键将选区取消，如图7.60所示。

09 在【图层】面板中，选中【矩形 2】图层，将图层【不透明度】更改为20%，效果如图7.61所示。

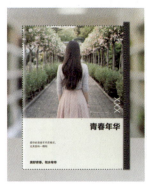 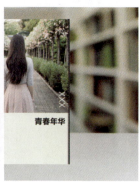

图7.60 隐藏图像　　　　　　　　　　图7.61 更改图层不透明度

7.2.7　使用Photoshop打造底部阴影

01 选择工具箱中的【钢笔工具】，将【填充】更改为灰色（R:130，G:130，B:130），【描边】更改为无，在封面底部绘制一个不规则图形，生成一个【形状 1】图层，将其移至【图层 1】图层下方，效果如图7.62所示。

图7.62 绘制图形

02 选中【形状 1】图层，执行菜单栏中的【滤镜】|【模糊】|【高斯模糊】命令，在弹出的对话框中单击【转换为智能对象】按钮，再在弹出的对话框中将【半径】更改为1像素，完成之后单击【确定】按钮，如图7.63所示。

图7.63 添加高斯模糊

03 在【图层】面板中，同时选中除【背景】之外的所有图层，按Ctrl+G组合键将图层编组，并重命名为"封面"。

04 在【图层】面板中，选中【封面】组，将其拖至面板底部的【创建新图层】按钮上，生成一个【封面 拷贝】组，并将其名称更改为"封面倒影"，然后按Ctrl+E组合键将其合并后移至【封面】组下方，如图7.64所示。

05 选中【封面倒影】图层，在画布中按Ctrl+T组合键对复制生成的图形执行【自由变换】命令，然后右击，从弹出的快捷菜单中选择【垂直翻转】命令，完成之后按Enter键确认，再将其向下垂直移动并与原图像底部对齐，如图7.65所示。

06 选中【封面倒影】图层，执行菜单栏中的【滤镜】|【模糊】|【高斯模糊】命令，在弹出的对话框中单击【栅格化】按钮，然后在弹出的对话框中将【半径】更改为1像素，完成之后单击【确定】按钮，如图7.66所示。

图7.64 将图层编组及合并组　　　图7.65 变换图像　　图7.66 添加高斯模糊

07 在【图层】面板中，选中【封面倒影】图层，单击面板底部的【添加图层蒙版】按钮，为当前图层添加蒙版。

08 选择工具箱中的【渐变工具】，编辑黑色到白色的渐变，单击选项栏中的【线性渐变】按钮，在画布中拖动将部分图像隐藏，制作出倒影效果，这样就完成了效果制作。最终效果如图7.27所示。

7.3 亲子教育画册封面设计

设计构思

本例讲解亲子教育画册封面设计。设计重点在于表现亲子教育的特点，通过生成亲子素材图像并将之与多个图形相结合，完美展现封面的主题特性。在整个设计过程中需注意颜色的选取，最终效果如图7.67所示。

源文件	第 7 章\亲子教育画册封面设计平面效果.psd、亲子教育画册封面设计展示效果.psd
调用素材	第 7 章\亲子教育画册封面设计
难易程度	★★★☆☆

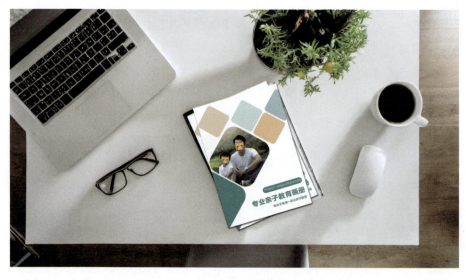

图7.67 最终效果

操作步骤

7.3.1 使用Firefly生成亲子图像

01 在Adobe Firefly主页中单击【文字生成图像】区域右下角的【生成】按钮，进入【文字生成图像】页面。

02 在页面底部的【提示】文本框中输入"亲子在草地上 亚洲人"，完成之后单击【生成】按钮，如图7.68所示。

第 7 章 精致封面装帧设计

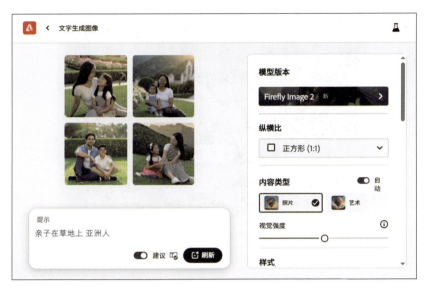

图7.68 输入文本

03 将生成页面右侧【纵横比】设置为宽屏（16:9），如图7.69所示。

图7.69 设置纵横比

04 设置完成之后，单击左侧预览图像底部的【生成】按钮，再单击生成的图像，即可看到图像效果。选择视觉效果最好的图像，单击打开，如图7.70所示。

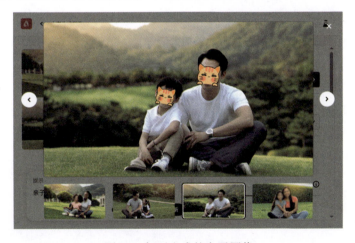

图7.70 打开生成的亲子图像

05 将光标移至图像中，单击右上角的【更多选项】图标，在弹出的选项中选择【下载】，将图像下载至本地素材文件夹，并重命名为"亲子.jpg"，如图7.71所示。

图7.71 下载图像

7.3.2 使用Photoshop制作封面平面主视觉

01 执行菜单栏中的【文件】|【新建】命令，在弹出的对话框中设置【宽度】为420毫米，【高度】为300毫米，【分辨率】为96像素/英寸，新建一个空白画布。将画布填充为灰色（R:253，G:253，B:253），并为画布创建一条参考线，将画布平均分为两份，如图7.72所示。

图7.72 创建参考线

02 选择工具箱中的【矩形工具】，在选项栏中将【填充】更改为绿色（R:77，G:161，B:163），【描边】更改为无，在画布中按住Shift键绘制一个矩形，并适当拖动边角控制点，为矩形添加圆角效果，生成一个【矩形 1】图层，如图7.73所示。

03 选中【矩形 1】图层，按Ctrl+T组合键对其执行【自由变换】命令，在选项栏中的【设置旋转】文本框中输入45，完成之后单击【确定】按钮，如图7.74所示。

04 选中【矩形 1】图层，在画布中按住Alt键将其复制一份，如图7.75所示。

图7.73 绘制矩形　　　　图7.74 旋转图形　　　　图7.75 复制图形

第 7 章 精致封面装帧设计

05 执行菜单栏中的【文件】|【打开】命令,选择"亲子.jpg"文件,单击【打开】按钮,将素材拖入画布中并适当缩小,其所在图层的名称将自动更改为"图层1",如图7.76所示。

06 选中【图层 1】图层,执行菜单栏中的【图层】|【创建剪贴蒙版】命令,为当前图层创建剪贴蒙版,将部分图像隐藏,如图7.77所示。

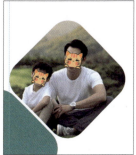

图7.76 添加素材　　　　　　　　　　图7.77 创建剪贴蒙版

7.3.3　使用Photoshop绘制封面装饰图形

01 选择工具箱中的【矩形工具】,在选项栏中将【填充】更改为深黄色(R:238,G:220,B:206),【描边】更改为无,在画布中按住Shift键绘制一个矩形,并适当拖动边角控制点,为矩形添加圆角效果,生成一个【矩形 2】图层,并使用7.3.2节中的方法将其旋转,如图7.78所示。

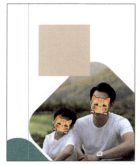

图7.78 绘制矩形并旋转

02 选中【矩形 2】图层,在画布中按住Alt键将其复制数份,并适当更改复制生成的图形的颜色,如图7.79所示。

03 选择工具箱中的【矩形工具】,在选项栏中将【填充】更改为深绿色(R:77,G:161,B:163),【描边】更改为无,在画布中绘制一个矩形,并适当拖动边角控制点,为矩形添加圆角效果,生成一个【矩形 3】图层,如图7.80所示。

图7.79 复制图形并更改颜色　　　　　图7.80 绘制图形并添加圆角

7.3.4 使用Photoshop添加细节元素

01 选择工具箱中的【横排文字工具】T，在图像中输入文字，如图7.81所示。

02 选择工具箱中的【椭圆工具】○，在选项栏中将【填充】更改为深绿色（R:77，G:161，B:163），【描边】更改为无，在刚才添加的文字空隙位置按住Shift键绘制正圆图形，生成一个【椭圆1】图层。选中【椭圆1】图层，在画布中按住Alt键将其复制，如图7.82所示。

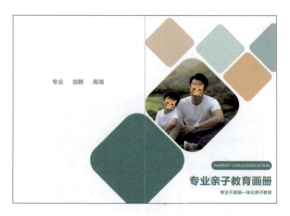

图7.81 输入文字

图7.82 复制图形

03 执行菜单栏中的【文件】|【打开】命令，选择"二维码.jpg"文件，单击【打开】按钮，将素材拖入画布左下角位置并适当缩小，如图7.83所示。

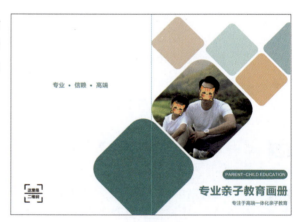

图7.83 添加素材

7.3.5 使用Firefly生成展示背景图像

01 在Adobe Firefly主页中单击【文字生成图像】区域右下角的【生成】按钮，进入【文字生成图像】页面。

02 在页面底部的【提示】文本框中输入"办公室里的一张白色办公桌 桌面上有一本杂志 俯视"，完成之后单击【生成】按钮，如图7.84所示。

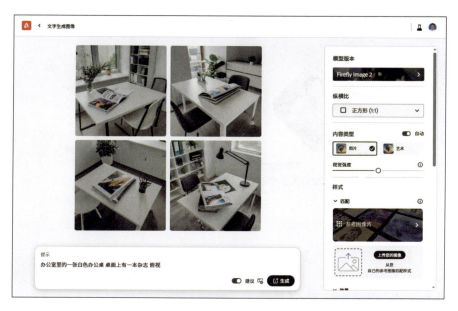

图7.84 输入文本

03 在生成页面右侧将【纵横比】更改为宽屏（16:9），如图7.85所示。

04 在【内容类型】中选择照片，将【视觉强度】的滑块移至最左侧，如图7.86所示。

图7.85 更改纵横比

图7.86 更改视觉强度

05 在【合成】选项中，选择俯拍，如图7.87所示。

06 完成之后单击【生成】按钮，选择一幅质量较好的图像，将其下载至本地，并重命名为"办公桌.jpg"。

图7.87 更改合成

7.3.6 使用Photoshop制作封面展示效果

01 在Photoshop中打开杂志平面效果图像，选择工具箱中的【矩形选框工具】，在图像封面区域绘制一个矩形选区，按Ctrl+C组合键复制选区中的图像，如图7.88所示。

02 执行菜单栏中的【文件】|【打开】命令，打开"办公桌.jpg"文件，按Ctrl+V组合键将刚才复制的封面图像粘贴并移至背景图像中的杂志图像位置，再将其等比缩小及旋转，并将其所在图层的名称更改为"封面"，如图7.89所示。

图7.88 绘制选区选取封面图像

图7.89 粘贴图像

03 在【图层】面板中，选中【封面】图层，单击面板底部的【添加图层样式】fx按钮，在菜单中选择【斜面和浮雕】命令。

04 在弹出的对话框中将【大小】更改为3像素。取消勾选【使用全局光】复选框，【角度】更改为90度，【高度】更改为30度，【阴影模式】更改为叠加，如图7.90所示。

图7.90 设置斜面和浮雕

05 勾选【投影】复选框，将【混合模式】更改为正常，【颜色】更改为黑色，【不透明度】更改为52%。取消勾选【使用全局光】复选框，将【角度】更改为120，【距离】更改为5像素，【大小】更改为8像素，完成之后单击【确定】按钮，如图7.91所示。

图7.91 设置投影

第 7 章 精致封面装帧设计

06 在【图层】面板中，选中【封面】图层，将其拖至面板底部的【创建新图层】按钮上，复制图层，生成一个【封面 拷贝】图层。

07 选中【封面 拷贝】图层，按Ctrl+T组合键对其执行【自由变换】命令，将图像适当旋转，完成之后按Enter键确认，这样就完成了效果制作。最终效果如图7.67所示。

7.4　自然风光介绍封面设计

设计构思

本例讲解自然风光介绍封面设计。此封面设计具有很强的设计感，首先通过生成美丽的自然风光素材图像并将其与封面元素相结合，表现出鲜明的主题特性，然后输入相关文字信息，即可完成整体封面设计。最终效果如图7.92所示。

源文件	第 7 章 \ 自然风光介绍封面设计平面效果 .psd、自然风光介绍封面设计展示效果 .psd
调用素材	第 7 章 \ 自然风光介绍封面设计
难易程度	★★☆☆☆

图7.92　最终效果

操作步骤

7.4.1　使用Firefly生成封面主视觉图像

01 在Adobe Firefly主页中单击【文字生成图像】区域右下角的【生成】按钮，进入【文字生成图像】页面。

02 在页面底部的【提示】文本框中输入"阳光下的雪山、湖泊和大桥 夏天",完成之后单击【生成】按钮,如图7.93所示。

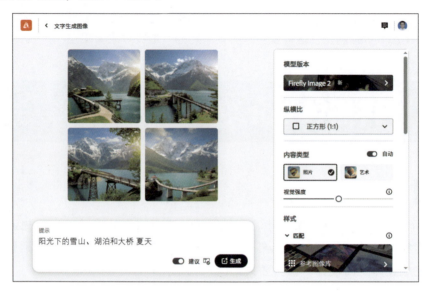

图7.93 输入文字

03 在生成页面中设置【纵横比】为纵向(3:4),如图7.94所示。
04 在【视觉强度】选项中,拖动滑块,适当增加生成的视觉强度,如图7.95所示。

图7.94 设置纵横比

图7.95 增加视觉强度

05 设置完成之后单击预览区底部的【生成】按钮,再单击预览图像,即可看到图像效果。选择一幅质量较好的图像,单击打开,如图7.96所示。
06 将光标移至图像中,单击右上角的【更多选项】图标,在弹出的选项中选择【下载】,将图像下载至本地素材文件夹,并重命名为"风景.jpg",如图7.97所示。

图7.96 图像效果

图7.97 下载图像

7.4.2 使用Firefly生成封底主视觉图像

01 在Adobe Firefly主页中单击【文字生成图像】区域右下角的【生成】按钮，进入【文字生成图像】页面。

02 在页面底部的【提示】文本框中输入"夕阳下的小湖泊"，完成之后单击【生成】按钮，如图7.98所示。

图7.98 输入文字

03 在生成页面中设置【纵横比】为宽屏（16:9），如图7.99所示。

图7.99 设置纵横比

04 设置完成之后单击预览区底部的【生成】按钮，再单击预览图像，即可看到图像效果。选择质量最好的图像，单击打开，如图7.100所示。

05 将光标移至图像中，单击右上角的【更多选项】图标，在弹出的选项中选择【下载】，将图像下载至本地素材文件夹，并重命名为"湖泊.jpg"。

图7.100 图像效果

7.4.3 使用Photoshop制作封面效果

01 执行菜单栏中的【文件】|【新建】命令,在弹出的对话框中设置【宽度】为380毫米,【高度】为240毫米,【分辨率】为150像素/英寸,新建一个空白画布,将画布填充为浅灰色(R:246,G:246,B:242)。

02 执行菜单栏中的【视图】|【参考线】|【新建参考线】命令,在弹出的对话框中单击【垂直】单选按钮,将【位置】更改为200毫米,完成之后单击【确定】按钮,如图7.101所示。

图7.101 新建参考线

03 选择工具箱中的【矩形工具】,在选项栏中将【填充】更改为灰色(R:168,G:168,B:168),【描边】更改为无,在画布右半部分位置绘制一个矩形,生成一个【矩形1】图层,如图7.102所示。

04 执行菜单栏中的【文件】|【打开】命令,选择"风景.jpg"文件,单击【打开】按钮,将素材拖入画布中并适当缩小,图层名称将自动更改为"图层1",如图7.103所示。

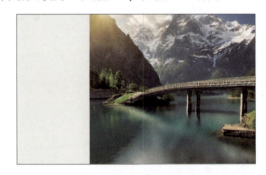

图7.102 绘制图形　　　　　　　　图7.103 添加素材

05 选中【图层1】图层,执行菜单栏中的【图层】|【创建剪贴蒙版】命令,为当前图层创建剪贴蒙版,将部分图像隐藏,再将图像等比缩小,如图7.104所示。

06 选择工具箱中的【横排文字工具】,在图像中输入文字,如图7.105所示。

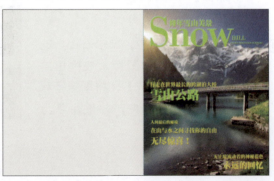

图7.104 创建剪贴蒙版　　　　　　图7.105 输入文字

7.4.4 使用Photoshop打造封底效果

01 执行菜单栏中的【视图】|【参考线】|【新建参考线】命令，在弹出的对话框中单击【垂直】单选按钮，将【位置】更改为180毫米，完成之后单击【确定】按钮，如图7.106所示。

02 选择工具箱中的【矩形工具】，在选项栏中将【填充】更改为灰色（R:168，G:168，B:168），【描边】更改为无，【设置圆角的半径】更改为300像素，在画布左侧绘制一个矩形，并适当拖动边角控制点，为矩形添加圆角效果，生成一个【矩形 2】图层，如图7.107所示。

图7.106 新建参考线

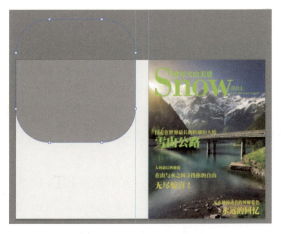

图7.107 绘制矩形

03 选择工具箱中的【添加锚点工具】，在圆角矩形靠右下角位置单击，添加3个锚点，如图7.108所示。

04 选择工具箱中的【转换点工具】，单击中间锚点，将其转换成平滑点，如图7.109所示。

05 分别选择工具箱中的"直接选择工具"及"转换点工具"，拖动锚点将图形变形，如图7.110所示。

图7.108 添加锚点

图7.109 转换锚点

图7.110 转换锚点将图形变形

06 执行菜单栏中的【文件】|【打开】命令，选择"湖泊.jpg"文件，单击【打开】按钮，将素材拖入画布中并适当缩小，图层名称将自动更改为"图层2"，如图7.111所示。

07 选中【图层 2】图层，执行菜单栏中的【图层】|【创建剪贴蒙版】命令，为当前图层创建剪贴蒙版，将部分图像隐藏，如图7.112所示。

图7.111 添加素材　　　　图7.112 创建剪贴蒙版

7.4.5 使用Photoshop绘制装饰图形

01 选择工具箱中的【钢笔工具】，将【填充】更改为绿色（R:193，G:255，B:0），【描边】更改为无，在素材图像底部绘制一个图形，生成一个【形状 1】图层，如图7.113所示。

02 在【图层】面板中，选中【形状 1】图层，将图层混合模式更改为正片叠底，如图7.114所示。

03 选择工具箱中的【横排文字工具】，在图像中输入文字，如图7.115所示。

图7.113 绘制图形　　图7.114 更改图层混合模式　　　　图7.115 输入文字

7.4.6 使用Firefly生成展示图像

01 在Adobe Firefly主页中单击【文字生成图像】区域右下角的【生成】按钮，进入【文字生成图像】页面。

02 在页面底部的【提示】文本框中输入"明亮的餐厅的桌子 60度俯视桌面上的细节"，完成之后单击【生成】按钮，如图7.116所示。

第 7 章 精致封面装帧设计

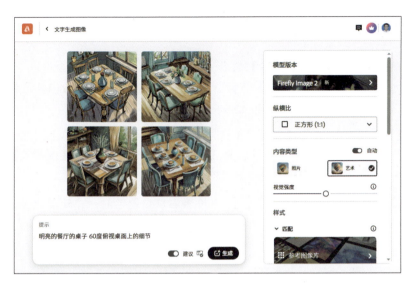

图7.116 输入文字

03 在生成页面中设置【纵横比】为宽屏（16:9），如图7.117所示。

04 在【合成】中选择表面细节，如图7.118所示。

图7.117 设置纵横比　　　　　　　　　　图7.118 更改合成

05 设置完成之后单击预览区底部的【生成】按钮，再单击预览图像，即可看到生成的图像效果。选择其中一幅质量较高的预览图像，单击打开，如图7.119所示。

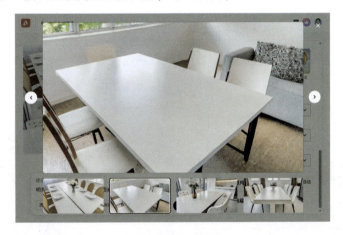

图7.119 图像效果

06 将光标移至图像中，单击右上角的【更多选项】图标，在弹出的选项中选择【下载】，将图像下载至本地素材文件夹，并重命名为"桌面.jpg"。

7.4.7 使用Photoshop制作立体展示效果

01 执行菜单栏中的【文件】|【打开】命令,选择"自然风光介绍封面设计平面效果.jpg"和"桌面.jpg"文件,单击【打开】按钮,将封面素材拖入桌面图像中并适当缩小,图层名称将自动更改为"图层1",如图7.120所示。

02 在【图层】面板中,选中【图层 1】图层,将其拖至面板底部的【创建新图层】按钮上,生成一个【图层1 拷贝】图层,将【图层1 拷贝】图层移至【图层 1】图层下方并暂时隐藏。

03 选择工具箱中的"矩形选框工具",在图像右侧位置绘制一个矩形选区,以选中封面图像。执行菜单栏中的【图层】|【新建】|【通过剪切的图层】命令,将生成一个【图层 2】图层,如图7.121所示。

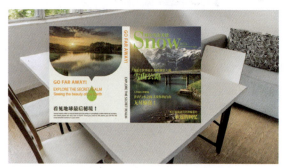

图7.120 打开素材　　　　　　　　图7.121 通过剪切的图层

04 以同样的方法在书脊位置绘制选区并执行菜单栏中的【图层】|【新建】|【通过剪切的图层】命令,生成一个【图层 3】图层。

05 分别将3个图层重命名为"封面""书脊"及"封底",如图7.122所示。

06 选中【封底】图层,在画布中按Ctrl+T组合键对其执行【自由变换】命令,然后右击,从弹出的快捷菜单中选择【扭曲】命令,将图像扭曲变形,完成之后按Enter键确认。

07 以同样的方法选中【书脊】图层,将图层中的图像扭曲变形,如图7.123所示。

图7.122 通过剪切的图层　　　　　　　　图7.123 将图像变形

08 在【图层】面板中,选中【封底】图层,将其拖至面板底部的【创建新图层】按钮上,生成一个【封底 拷贝】图层。

第 7 章 精致封面装帧设计

09 在【图层】面板中，选中【封底】图层，单击面板上方的【锁定透明像素】按钮，将当前图层中的透明像素部分锁定，并将其填充为深黄色（R:125，G:65，B:10）。填充完成之后再次单击此按钮，解除锁定，并在画布中将其适当下移，如图7.124所示。

图7.124 填充颜色

10 在【图层】面板中，选中【封底】图层，单击面板底部的【添加图层蒙版】按钮，为当前图层添加蒙版，如图7.125所示。

11 选择工具箱中的【画笔工具】，在画布中右击，在弹出的面板中选择一种圆角笔触，将【大小】更改为150像素，【硬度】更改为0%，如图7.126所示。

图7.125 添加图层蒙版　　图7.126 设置笔触

12 将前景色更改为黑色，在图像上的部分区域涂抹，隐藏图像，如图7.127所示。

13 选择工具箱中的【钢笔工具】，将【填充】更改为深黄色（R:125，G:65，B:10），【描边】更改为无，在书脊左下角位置绘制一个图形，生成一个【形状1】图层，如图7.128所示。

图7.127 隐藏图像　　图7.128 绘制图形

14 在【图层】面板中，选中【形状 1】图层，单击面板底部的【添加图层样式】fx按钮，在菜单中选择【渐变叠加】命令。

15 在弹出的对话框中将【混合模式】更改为正常，【不透明度】更改为70%，【渐变】更改为黑色到透明，【角度】更改为180度，【缩放】更改为50%，完成之后单击【确定】按钮，如图7.129所示。

图7.129 设置渐变叠加

16 选择工具箱中的【钢笔工具】，将【填充】更改为深黄色（R:125，G:65，B:10），【描边】更改为无，在封面底部位置绘制一个图形，生成一个【形状 2】图层，并将其移至【封底 拷贝】图层下方，效果如图7.130所示。

17 在【图层】面板中，选中【形状 2】图层，将其拖至面板底部的【创建新图层】按钮上，生成【形状2 拷贝】及【形状2 拷贝 2】两个新图层。

18 在【图层】面板中，选中【形状 2 拷贝】图层，将其【填充】更改为黄色（R:220，G:215，B:202），并在图像中将【形状 2】适当下移，如图7.131所示。

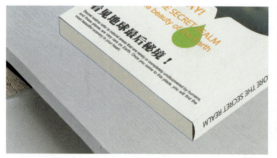

图7.130 绘制图形　　　　　　　　　　图7.131 填充颜色

7.4.8 使用Photoshop制作书纸层次图像

01 在【图层】面板中，选中【形状 2】图层，单击面板底部的【添加图层蒙版】按钮，为

当前图层添加蒙版，如图7.132所示。

02 选择工具箱中的"画笔工具"，在画布中右击，在弹出的面板中选择一种圆角笔触，将【大小】更改为150像素，【硬度】更改为0%，如图7.133所示。

图7.132 添加图层蒙版

图7.133 设置笔触

03 将前景色更改为黑色，在图像上的部分区域涂抹，隐藏图像，如图7.134所示。

04 选中【形状 2 拷贝 2】图层，将其填充更改为白色，再选择工具箱中的【直接选择工具】，拖动图形左侧及右侧以锚点，以增加其长度，如图7.135所示。

05 选中【形状 2 拷贝 2】图层，执行菜单栏中的【滤镜】|【杂色】|【添加杂色】命令，在弹出的对话框中单击【转换为智能对象】按钮，在弹出的【添加杂色】对话框中勾选【单色】复选框及单击【平均分布】单选按钮，【数量】更改为20，完成之后单击【确定】按钮，如图7.136所示。

图7.134 隐藏图像　　图7.135 增加图形长度　　图7.136 设置添加杂色

06 执行菜单栏中的【滤镜】|【模糊】|【动感模糊】命令，在弹出的对话框中将【角度】更改为-40度，【距离】更改为50像素，完成之后单击【确定】按钮，如图7.137所示。

图7.137 设置动感模糊

07 在【图层】面板中,选中【形状2 拷贝 2】图层,将图层混合模式更改为划分,如图7.138所示。

08 在【图层】面板中,选中【形状2 拷贝 2】图层,单击面板底部的【添加图层蒙版】按钮,为当前图层添加蒙版,如图7.139所示。

09 按住Ctrl键单击【形状 2 拷贝】图层缩览图,将图形载入选区,执行菜单栏中【选择】|【反选】命令,将选区填充为黑色,将部分图像隐藏,完成之后按Ctrl+D组合键将选区取消,如图7.140所示。

图7.138 更改图层混合模式

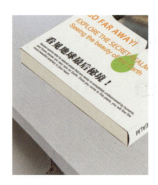

图7.139 添加图层蒙版　　图7.140 隐藏图像

10 在【图层】面板中,选中【书脊】图层,单击面板底部的【添加图层样式】fx按钮,在菜单中选择【渐变叠加】命令。

11 在弹出的对话框中将【混合模式】更改为变暗,【不透明度】更改为30%,【渐变】更改为黑色到透明,【角度】更改为125度,【缩放】更改为10%,完成之后单击【确定】按钮,如图7.141所示。

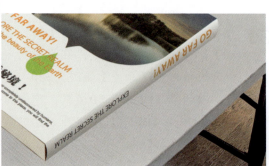

图7.141 设置渐变叠加

7.4.9 使用Photoshop制作阴影效果

01 选择工具箱中的【钢笔工具】，将【填充】更改为黑色，【描边】更改为无，在封底图像位置绘制一个三角形，生成一个【形状 3】图层，并将其移至所有图层下方，效果如图7.142所示。

图7.142 绘制图形

02 选中【形状 3】图层，执行菜单栏中的【滤镜】|【模糊】|【高斯模糊】命令，在弹出的对话框中单击【转换为智能对象】按钮，然后在弹出的对话框中将【半径】更改为2像素，完成之后单击【确定】按钮，再将图层【不透明度】更改为50%，效果如图7.143所示。

图7.143 添加高斯模糊并更改图层不透明度

7.4.10 使用Photoshop添加投影装饰

01 选择工具箱中的【钢笔工具】，将【填充】更改为黑色，【描边】更改为无，在封面右侧位置绘制一个图形，生成一个【形状 4】图层，如图7.144所示。

02 在【图层】面板中，选中【形状 4】图层，单击面板底部的【添加图层蒙版】按钮，为当前图层添加蒙版，如图7.145所示。

03 选择工具箱中的【渐变工具】，编辑黑色到白色的渐变，单击选项栏中的【线性渐变】按钮，在画布中拖动，将部分图像隐藏，如图7.146所示。

图7.144 绘制图形　　图7.145 添加图层蒙版　　图7.146 隐藏图像

04 以同样的方法在封面左下角位置绘制图形并添加图层蒙版，然后利用渐变工具制作出阴影效果，如图7.147所示。

图7.147 添加阴影

05 在【图层】面板中，同时选中除【背景】之外的所有图层，按Ctrl+G组合键将图层编组，将组重命名为"书"，再按Ctrl+T组合键对其执行【自由变换】命令，然后按住Alt键将图像适当等比缩小，完成之后按Enter键确认，这样就完成了效果制作。最终效果如图7.92所示。

AI 创意商业广告设计

Adobe Firefly + Photoshop

第 8 章

经典主题海报设计

本章将讲解经典主题海报设计。海报作为一种十分常见的宣传方式,其设计重点在于通过图文信息的结合来传达想要传递的信息。比如,在商业海报中通过添加商品素材图像及相关文字信息,即可完成海报的效果制作。本章在讲解过程中将列举旅行海报设计、地产海报设计、风味牛肉堡海报设计、时尚单品海报设计、青春服饰促销海报设计及甜品海报设计等实例。通过学习本章内容,读者可以掌握经典主题海报设计的相关知识。

要点索引

- 学习旅行海报设计
- 掌握地产海报设计
- 学会风味牛肉堡海报设计
- 了解时尚单品海报设计
- 学习青春服饰促销海报设计
- 认识甜品海报设计

8.1 旅行海报设计

设计构思

本例讲解旅行海报设计。此款海报的设计流程相对简单，只需将简洁的背景图像与直观的文字信息相结合即可。在设计过程中需要注意文本与版式布局的协调。最终效果如图8.1所示。

图8.1 最终效果

源文件	第8章\旅行海报设计.psd
调用素材	第8章\旅行海报设计
难易程度	★☆☆☆☆

操作步骤

8.1.1 使用Firefly生成旅行图像

01 在Adobe Firefly主页中单击【文字生成图像】区域右下角的【生成】按钮，进入【文字生成图像】页面。

02 在页面底部的【提示】文本框中输入"笔直的撒哈拉沙漠公路"，完成之后单击【生成】

按钮，如图8.2所示。

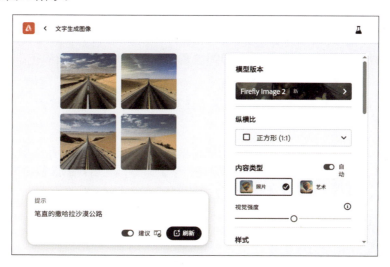

图8.2 输入文本

03 将生成页面右侧的【纵横比】更改为纵向（3:4），如图8.3所示。
04 将【视觉强度】滑块调至最左侧，如图8.4所示。

图8.3 更改纵横比　　　　　　　　　图8.4 更改视觉强度

05 设置完成之后单击左侧预览图像底部的【生成】按钮，再单击预览图像，即可看到图像效果。选择其中构图最协调的图像，单击打开，如图8.5所示。
06 将光标移至图像中，单击右上角的【更多选项】图标，在弹出的选项中选择【下载】，将图像下载至本地素材文件夹，并重命名为"沙漠公路.jpg"，如图8.6所示。

图8.5 打开生成的沙漠图像　　　　　图8.6 下载图像

8.1.2 使用Photoshop制作主题背景

01 执行菜单栏中的【文件】|【新建】命令，在弹出的对话框中设置【宽度】为900像素，【高度】为1200像素，【分辨率】为300像素/英寸，新建一个空白画布。

02 执行菜单栏中的【文件】|【打开】命令，选择"沙漠公路.jpg"文件，单击【打开】按钮，将素材拖入画布中并适当缩小，其所在图层的名称将自动更改为"图层1"，如图8.7所示。

03 在【图层】面板中，选中【图层1】图层，单击面板底部的【创建新的填充或调整图层】按钮，在弹出的快捷菜单中选择【色相/饱和度】命令，在出现的面板中单击【此调整剪切到此图层】按钮，再将【饱和度】更改为-50，如图8.8所示。

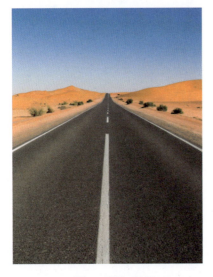

图8.7 添加素材　　　　　　　　图8.8 调整色相和饱和度

04 单击面板底部的【创建新的填充或调整图层】按钮，在弹出的快捷菜单中选择【曲线】命令，在出现的面板中拖动曲线，增加图像亮度，如图8.9所示。

05 选择【红】通道，拖动曲线，增加图像亮度，如图8.10所示。

图8.9 增加图像亮度　　　　　　　　图8.10 增加红通道亮度

8.1.3 使用Photoshop添加文字信息

01 选择工具箱中的【横排文字工具】，在图像中输入文字，如图8.11所示。

图8.11 输入文字

02 选择工具箱中的【矩形工具】，在选项栏中将【填充】更改为橙色（R:248，G:138，B:9），【描边】更改为无，在画布中绘制一个矩形，并适当拖动边角控制点，为矩形添加圆角效果，生成一个【矩形1】图层，如图8.12所示。

图8.12 绘制图形

03 选择工具箱中的【横排文字工具】，在图像中输入文字，如图8.13所示。

04 选择工具箱中的【矩形工具】，在选项栏中将【填充】更改为白色，【描边】更改为无，在文字位置绘制一个矩形，生成一个【矩形2】图层，如图8.14所示。

图8.13 输入文字　　　　　　　图8.14 绘制矩形

05 执行菜单栏中的【文件】|【打开】命令，选择"二维码.jpg"文件，单击【打开】按钮，将素材拖入画布底部位置并适当缩小，这样就完成了效果制作。最终效果如图8.1所示。

8.2 地产海报设计

设计构思

本例讲解地产海报设计。在设计过程中，首先通过生成漂亮的海景别墅图像和绘制不规则图形，制作从窗口向外看的视觉效果，使画面简洁、生动。同时，直观的文字信息使得海报的整体效果相当不错。最终效果如图8.15所示。

源文件	第8章\地产海报设计.psd
调用素材	第8章\地产海报设计
难易程度	★★☆☆☆

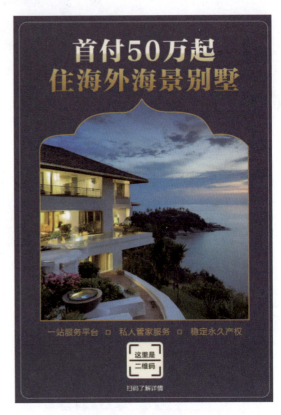

图8.15 最终效果

操作步骤

8.2.1 使用Firefly生成别墅图像

01 在Adobe Firefly主页中单击【文字生成图像】区域右下角的【生成】按钮，进入【文字生成图像】页面。

02 在页面底部的【提示】文本框中输入"黄昏时刻的海景别墅"，完成之后单击【生成】按钮，如图8.16所示。

第 8 章 经典主题海报设计

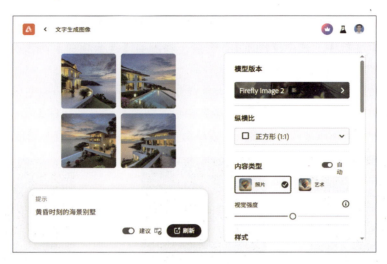

图8.16 输入文本

03 将生成页面左侧的【纵横比】更改为宽屏（16:9），如图8.17所示。

图8.17 更改纵横比

04 设置完成之后单击左侧预览图像底部的【生成】按钮，再单击生成的图像，即可看到图像效果。选择质量最高的图像，单击打开，如图8.18所示。

05 将光标移至图像中，单击右上角的【更多选项】图标，在弹出的选项中选择【下载】，将图像下载至本地素材文件夹，并重命名为"海景别墅.jpg"，如图8.19所示。

图8.18 打开生成的别墅图像

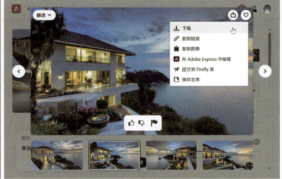

图8.19 下载图像

8.2.2 使用Photoshop制作海报背景

01 执行菜单栏中的【文件】|【新建】命令，在弹出的对话框中设置【宽度】为800像素，【高度】为1200像素，【分辨率】为72像素/英寸，新建一个空白画布。

02 执行菜单栏中的【文件】|【打开】命令，选择"花纹.jpg"文件，单击【打开】按钮，将

素材拖入画布中并适当缩小，生成一个【图层1】图层，如图8.20所示。

03 在【图层】面板中，选中【图层1】图层，将图层【混合模式】更改为叠加，【不透明度】更改为50%，效果如图8.21所示。

04 选择工具箱中的【矩形工具】，在选项栏中将【填充】更改为无，【描边】更改为白色，【描边宽度】更改为1像素，在画布中绘制一个比画布稍小的矩形框，并适当拖动边角控制点，为矩形添加圆角效果，生成一个【矩形 1】图层，如图8.22所示。

图8.20 添加素材　　　　图8.21 更改图层混合模式　　　　图8.22 绘制矩形

8.2.3 使用Photoshop处理海报素材

01 选择工具箱中的【钢笔工具】，在选项栏中单击【选择工具模式】按钮，在弹出的选项中选择【形状】，将【填充】更改为白色，【描边】更改为深黄色（R:222，G:158，B:67），【描边宽度】更改为3像素，绘制一个不规则图形，生成一个【形状 1】图层，如图8.23所示。

02 执行菜单栏中的【文件】|【打开】命令，选择"海景别墅.jpg"文件，单击【打开】按钮，将素材拖入画布中并适当缩小，其所在图层的名称将自动更改为"图层2"，如图8.24所示。

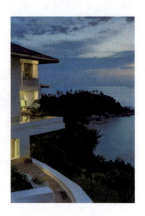

图8.23 绘制图形　　　　图8.24 添加素材

03 选中【图层 2】图层，执行菜单栏中的【图层】|【创建剪贴蒙版】命令，为当前图层创建剪贴蒙版，将部分图像隐藏，如图8.25所示。

04 选择工具箱中的【横排文字工具】，在图像中输入文字，如图8.26所示。

图8.25 创建剪贴蒙版　　　　　　　　图8.26 输入文字

05 在【图层】面板中，选中文字图层，单击面板底部的【添加图层样式】fx按钮，在菜单中选择【渐变叠加】命令。

06 在弹出的对话框中将【混合模式】更改为正常，【渐变】更改为深黄色（R:197，G:135，B:28）到黄色（R:242，G:226，B:178）再到浅黄色（R:253，G:249，B:238）再到浅黄色（R:253，G:249，B:238）的线性渐变，如图8.27所示。

图8.27 设置渐变叠加

8.2.4 使用Photoshop添加细节元素

01 选择工具箱中的【横排文字工具】T，在图像中输入文字，如图8.28所示。

02 选择工具箱中的【矩形工具】，在选项栏中将【填充】更改为无，【描边】更改为深黄色（R:222，G:158，B:67），【描边宽度】更改为2像素，在刚才输入的文字位置按住Shift键绘制一个小矩形框，生成一个【矩形 2】图层，如图8.29所示。

图8.28 输入文字

03 选中【矩形 2】图层，在画布中按住Alt+Shift组合键将其向右侧平移拖动，将图像复制一份，如图8.30所示。

04 选择工具箱中的【矩形工具】，在选项栏中将【填充】更改为白色，【描边】更改为

无，在刚才输入的文字下方按住Shift键绘制一个矩形，并适当拖动边角控制点，为矩形添加圆角效果，生成一个【矩形3】图层，如图8.31所示。

05 执行菜单栏中的【文件】|【打开】命令，选择"二维码.png"文件，单击【打开】按钮，将素材拖入画布中刚才绘制的矩形位置并适当缩小，如图8.32所示。

图8.29　绘制图形　　　图8.30　复制图形　　　图8.31　绘制图形　　　图8.32　添加素材

06 选择工具箱中的【横排文字工具】，在二维码素材图像下方输入文字，这样就完成了效果制作。最终效果如图8.15所示。

8.3　风味牛肉堡海报设计

设计构思

本例讲解风味牛肉堡海报设计。本例的设计重点在于牛肉堡素材图像的生成，高质量的素材图像是制作一款高质量海报的必备条件。通过将素材图像与文字信息相结合，使整个海报具有出色的视觉效果。最终效果如图8.33所示。

源文件	第8章\风味牛肉堡海报设计.psd
调用素材	第8章\风味牛肉堡海报设计
难易程度	★★★☆☆

图8.33　最终效果

操作步骤

8.3.1 使用Firefly生成汉堡图像

01 在Adobe Firefly主页中单击【文字生成图像】区域右下角的【生成】按钮，进入【文字生成图像】页面。

02 在页面底部的【提示】文本框中输入"一个大汉堡，纯白色背景。"，完成之后单击【生成】按钮，如图8.34所示。

图8.34 输入文本

03 将生成页面右侧的【纵横比】设置为正方形（1:1），如图8.35所示。

04 在【内容类型】中选择照片，将【视觉强度】的滑块移至最左侧，如图8.36所示。

图8.35 设置纵横比　　　　　　图8.36 设置视觉强度

05 设置完成之后单击左侧预览图像底部的【生成】按钮，再单击生成的图像，即可看到图像效果。选择一幅汉堡与背景反差明显的图像，单击打开，如图8.37所示。

06 将光标移至图像中，单击右上角的【更多选项】图标，在弹出的选项中选择【下载】，将图像下载至本地素材文件夹，并重命名为"汉堡.jpg"，如图8.38所示。

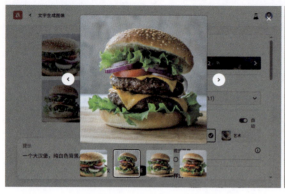
图8.37 打开生成的汉堡图像

图8.38 下载图像

8.3.2 使用Photoshop制作海报背景

01 执行菜单栏中的【文件】|【新建】命令，在弹出的对话框中设置【宽度】为900像素，【高度】为1200像素，【分辨率】为72像素/英寸，新建一个空白画布。

02 在【图层】面板中，单击面板底部的【创建新图层】⊞按钮，新建一个【图层 1】图层，并将图层填充为白色。

03 在【图层】面板中，选中【图层 1】图层，单击面板底部的【添加图层样式】fx按钮，在菜单中选择【渐变叠加】命令。

04 在弹出的对话框中将【混合模式】更改为正常，【渐变】更改为白色到黄色（R:248，G:243，B:228），【样式】更改为径向，【角度】更改为0度，完成之后单击【确定】按钮，如图8.39所示。

图8.39 设置渐变叠加

8.3.3 使用Photoshop内置AI提取素材

01 执行菜单栏中的【文件】|【打开】命令，打开"汉堡.jpg"文件，单击底部的【选择主体】按钮，将选区中的素材图像拖至刚才创建的画布中，并适当缩放及移动，如图8.40所示。

第 8 章 经典主题海报设计

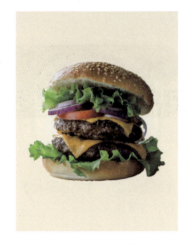

提示 Point out
为了方便对图层进行管理，将汉堡素材添加至画布之后，将其所在图层的名称更改为"汉堡"。

图8.40 添加素材

02 在【图层】面板中，选中【汉堡】图层，单击面板底部的【创建新的调整或填充图层】按钮，在弹出的快捷菜单中选择【曲线】命令，在出现的对话框中单击【此调整剪切到此图层】按钮，拖动曲线，增加汉堡素材图像的亮度，如图8.41所示。

03 选择工具箱中的【椭圆工具】，在选项栏中将【填充】更改为深黄色（R:63，G:30，B:5），【描边】更改为无，绘制一个椭圆，生成一个【椭圆 1】图层，将其移至【汉堡】图层下方，如图8.42所示。

图8.41 调整曲线

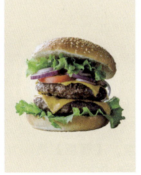

图8.42 绘制椭圆

04 选中【椭圆 1】图层，执行菜单栏中的【滤镜】|【模糊】|【高斯模糊】命令，在弹出的对话框中单击【转换为智能对象】按钮，在出现的对话框中将【半径】更改为5像素，完成之后单击【确定】按钮，效果如图8.43所示。

图8.43 添加高斯模糊

8.3.4 使用Photoshop添加文字信息

01 选择工具箱中的【横排文字工具】T，在图像中输入文字，如图8.44所示。

02 在【图层】面板中，选中【风味牛肉堡】图层，单击面板底部的【添加图层样式】fx按钮，在菜单中选择【描边】命令。

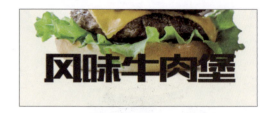

图8.44 输入文字

03 在弹出的对话框中将【大小】更改为10像素，【位置】更改为外部，【不透明度】更改为100%，【颜色】更改为白色，完成之后单击【确定】按钮，如图8.45所示。

图8.45 设置描边

04 在【图层】面板中，选中【风味牛肉堡】图层，在图层样式名称上右击，在弹出的快捷菜单中选择【创建图层】命令，生成一个【"风味牛肉堡"的外描边】图层。

05 在【图层】面板中，选中【"风味牛肉堡"的外描边】图层，单击面板底部的【添加图层样式】fx按钮，在菜单中选择【描边】命令。

06 在弹出的对话框中将【大小】更改为3像素，【颜色】更改为深红色（R:51，G:46，B:43），完成之后单击【确定】按钮，如图8.46所示。

图8.46 设置描边

第 8 章 经典主题海报设计

07 选择工具箱中的【钢笔工具】，在选项栏中单击【选择工具模式】 路径 按钮，在弹出的选项中选择【形状】，将【填充】更改为深灰色（R:51，G:46，B:43），【描边】更改为无，在画布左上角绘制一个图形，生成一个【形状 1】图层，如图8.47所示。

08 在【图层】面板中，选中【形状 1】图层，将其拖至面板底部的【创建新图层】按钮上，复制图层，生成一个【形状1 拷贝】图层。选中【形状1 拷贝】图层，将图层中的图形更改为黄色（R:251，G:209，B:0），选择工具箱中的【直接选择工具】，拖动图形锚点，将其稍微变形，如图8.48所示。

09 选择工具箱中的【矩形工具】，在选项栏中将【填充】更改为橙色（R:255，G:95，B:0），【描边】更改为深灰色（R:51，G:46，B:43），【描边宽度】更改为2像素，在图像中绘制一个矩形，生成一个【矩形 1】图层，如图8.49所示。

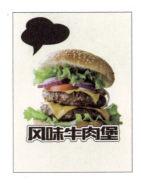
图8.47 绘制图形

图8.48 复制图形并稍微变形

图8.49 绘制图形

10 选择工具箱中的【椭圆工具】，选中【矩形 1】图层，在图形左侧位置按住Shift键绘制一个正圆，如图8.50所示。

11 选择工具箱中的【路径选择工具】，选中正圆，按住Alt键，将左侧正圆向右侧平移拖至与原图形相对位置，将正圆复制一份，如图8.51所示。

图8.50 绘制正圆　　图8.51 复制正圆

> **提示 Point out**
> 在绘制正圆时，按住Shift键，当光标右下角出现一个加号时，所绘制的正圆将与矩形合并；按住Alt键，当光标右下角出现一个减号时，所绘制的正圆将从矩形中减去。

12 选择工具箱中的【横排文字工具】，在图像中输入文字，如图8.52所示。

图8.52 输入文字

13 在【图层】面板中,选中【WOW!】图层,单击面板底部的【添加图层样式】fx按钮,在菜单中选择【描边】命令。

14 在弹出的对话框中将【大小】更改为10像素,【位置】更改为外部,【不透明度】更改为100%,【颜色】更改为白色,完成之后单击【确定】按钮,如图8.53所示。

图8.53 设置描边

15 采用本小节步骤4中的方法为【WOW!】图层样式创建单独图层,并为该图层样式添加描边效果,如图8.54所示。

图8.54 创建图层并添加描边

8.3.5 使用Photoshop绘制装饰元素

01 选择工具箱中的【钢笔工具】,在选项栏中单击【选择工具模式】 路径 按钮,在弹出的选项中选择【形状】,将【填充】更改为深灰色(R:51,G:46,B:43),【描边】更改为无,在汉堡素材图像右上角绘制一个三角形,生成一个【形状2】图层,如图8.55所示。

02 以同样的方法再绘制一个三角形,并将其复制一份,如图8.56所示。

图8.55 绘制图形　　　　　　　　图8.56 绘制及复制图形

03 选择工具箱中的【多边形工具】，在选项栏中将【填充】更改为深黄色（R:219, G:186, B:109），【描边】更改为无。单击【设置其他形状和路径选项】按钮，在弹出的面板中将【星形比例】更改为90%，【设置边数】更改为30，在画布中按住Shift键绘制一个多边形，如图8.57所示。

04 选择工具箱中的【椭圆工具】，单击选项栏中的【选择工具模式】 形状 按钮，在弹出的选项中选择【路径】，在多边形上按住Shift键绘制一个正圆路径，如图8.58所示。

05 选择工具箱中的【横排文字工具】，在路径上单击，输入文字，如图8.59所示。

06 选择工具箱中的【路径选择工具】，按Ctrl+T组合键对其执行【自由变换】命令，按住Alt+Shift组合键将路径等比缩小，完成之后按Enter键确认，如图8.60所示。

图8.57 绘制多边形　　图8.58 绘制正圆路径　　图8.59 输入文字　　图8.60 缩小路径

> **提示 Point out**
> 缩小路径之后，路径上的文字位置会随之变化。

07 选择工具箱中的【横排文字工具】，输入文字，如图8.61所示。

08 选择工具箱中的【椭圆工具】，单击选项栏中的【选择工具模式】 路径 按钮，在弹出的选项中选择【形状】，将【填充】更改为无，【描边】更改为黄色（R:251, G:209, B:0），【描边宽度】更改为1像素，在多边形上按住Shift键绘制一个正圆路径，如图8.62所示。

图8.61 输入文字　　图8.62 绘制正圆

09 在【图层】面板中，同时选中所有与标签相关的图层，按Ctrl+G组合键将图层编组，并重命名为"标签"，如图8.63所示。

10 在【图层】面板中，选中【标签】组，将其拖至面板底部的【创建新图层】按钮上，复制图层，生成一个【标签 拷贝】组，选中【标签】组，按Ctrl+E组合键将其合并，生成一

个【标签】图层，如图8.64所示。

11 选中【标签】图层，将其移至画布右下角位置，再按Ctrl+T组合键对其执行【自由变换】命令，然后按住Alt+Shift组合键将图形等比放大并适当旋转，完成之后按Enter键确认，如图8.65所示。

12 将【标签】图层移至【图层1】图层上方，效果如图8.66所示。

图8.63 将图层编组　　图8.64 复制及合并组　　图8.65 放大图像　　图8.66 更改图层顺序

13 在【图层】面板中，选中【标签】图层，将图层【不透明度】更改为20%，如图8.67所示。

图8.67 更改图层不透明度

8.3.6 使用Photoshop补充细节

01 选择工具箱中的【横排文字工具】T，在图像中输入文字，如图8.68所示。

02 选择工具箱中的【矩形工具】，在选项栏中将【填充】更改为橙色（R:255, G:95, B:0），【描边】更改为无，绘制一个矩形，并适当拖动边角控制点，为矩形添加圆角效果，将生成一个【矩形】2图层，如图8.69所示。

图8.68 输入文字　　图8.69 绘制矩形

03 选择工具箱中的【横排文字工具】T，在图像中输入文字，这样就完成了风味牛肉堡海报的设计。最终效果如图8.33所示。

8.4 时尚单品海报设计

设计构思

本例讲解时尚单品海报设计。本例选用可爱的粉色系作为海报的主题色，并通过添加少女模特图像来展现海报的主视觉。简洁直观的文字信息的加入，使得海报具有很强的整体感与统一性。最终效果如图8.70所示。

源文件	第8章\时尚单品海报设计 .psd
调用素材	第8章\时尚单品海报设计
难易程度	★★★☆☆

图8.70 最终效果

操作步骤

8.4.1 使用Firefly生成模特图像

01 在Adobe Firefly主页中单击【文字生成图像】区域右下角的【生成】按钮，进入【文字生成图像】页面。

02 在页面底部的【提示】文本框中输入"一个时尚浅色少女 全身照片 单色背景",完成之后单击【生成】按钮,如图8.71所示。

图8.71 输入文本

03 将生成页面的【纵横比】更改为纵向(3:4),如图8.72所示。

04 将【视觉强度】的滑块调至最左侧,如图8.73所示。

图8.72 更改纵横比　　　　　　　　　图8.73 更改视觉强度

05 设置完成之后单击左侧预览图像底部的【生成】按钮,再单击生成的图像,即可看到图像效果。选择一幅人物与背景反差明显的图像,单击打开,如图8.74所示。

06 将光标移至图像中,单击右上角的【更多选项】图标,在弹出的选项中选择【下载】,将图像下载至本地素材文件夹,并重命名为"少女.jpg",如图8.75所示。

图8.74 打开生成的人物图像　　　　　　图8.75 下载图像

8.4.2 使用Photoshop制作海报背景

01 执行菜单栏中的【文件】|【新建】命令，在弹出的对话框中设置【宽度】为900像素，【高度】为1200像素，【分辨率】为300像素/英寸，新建一个空白画布。

02 在【图层】面板中，单击面板底部的【创建新图层】按钮，新建一个【图层 1】图层，并将图层填充为白色。

03 在【图层】面板中，选中【图层 1】图层，单击面板底部的【添加图层样式】fx按钮，在菜单中选择【渐变叠加】命令。

04 在弹出的对话框中将【混合模式】更改为正常，【渐变】更改为紫色（R:253，G:178，B:211）到浅紫色（R:252，G:229，B:239）再到紫色（R:253，G:178，B:211），【角度】更改为70度，【缩放】更改为150%，完成之后单击【确定】按钮，如图8.76所示。

05 选择工具箱中的【横排文字工具】T，在图像中输入文字，如图8.77所示。

06 选中文字所在图层，按Ctrl+T组合键对其执行【自由变换】命令，然后右击，从弹出的快捷菜单中选择【斜切】命令，拖动变形框右侧边缘控制点将其斜切变形，再右击，在弹出的快捷菜单中选择【顺时针旋转90度】命令，完成之后按Enter键确认，效果如图8.78所示。

图8.76 设置渐变叠加

图8.77 输入文字

图8.78 旋转文字

07 在【图层】面板中，选中文字所在图层，单击面板底部的【添加图层样式】fx按钮，在菜单中选择【描边】命令。

08 在弹出的对话框中将【大小】更改为3像素，【位置】更改为内部，【不透明度】更改为50%，【颜色】更改为白色，完成之后单击【确定】按钮，如图8.79所示。

图8.79 设置描边

09 在【图层】面板中，选中文字图层，将图层【填充】更改为0%，如图8.80所示。

10 选择工具箱中的【钢笔工具】，在选项栏中单击【选择工具模式】 路径 按钮，在弹出的选项中选择【形状】，将【填充】更改为紫色（R:252，G:129，B:176），【描边】更改为浅紫色（R:247，G:199，B:221），【描边宽度】更改为30像素，在画布右下角绘制一个图形，生成一个【形状1】图层，如图8.81所示。

图8.80 更改填充　　　　　　　　　图8.81 绘制图形

8.4.3　使用Photoshop内置AI处理素材

01 执行菜单栏中的【文件】|【打开】命令，打开"少女.jpg"文件，单击底部的【选择主体】 选择主体 按钮，选取人物图像，如图8.82所示。

02 将选区中的素材图像拖至刚才创建的画布中，并适当缩小，将其所在图层的名称更改为"人物"，如图8.83所示。

03 在【图层】面板中，选中【人物】图层，单击面板底部的【创建新的填充或调整图层】按钮，在弹出的快捷菜单中选择【曲线】命令，在出现的面板中单击【此调整剪切到此图层】按钮，调整曲线，增加图像亮度，如图8.84所示。

图8.82 选取人物图像　　图8.83 添加素材　　图8.84 调整曲线

04 选择通道为【红】,再次拖动曲线,增加图像中红通道亮度,如图8.85所示。

图8.85 调整红通道曲线

05 在【图层】面板中,选中【人物】图层,单击面板底部的【添加图层样式】fx按钮,在菜单中选择【描边】命令。

06 在弹出的对话框中将【大小】更改为12像素,【位置】更改为外部,【颜色】更改为白色,完成之后单击【确定】按钮,如图8.86所示。

图8.86 设置描边

8.4.4 使用Photoshop添加文字信息

01 选择工具箱中的【横排文字工具】T,在图像中输入文字,如图8.87所示。

02 选中文字所在图层,按Ctrl+T组合键对其执行【自由变换】命令,然后右击,从弹出的快捷菜单中选择【斜切】命令,拖动变形框右侧边缘控制点将其斜切变形,完成之后按Enter键确认,效果如图8.88所示。

图8.87 输入文字　　　图8.88 将文字斜切变形

03 在【图层】面板中,选中【时尚单品】图层,单击面板底部的【添加图层样式】fx按钮,在菜单中选择【描边】命令。

04 在弹出的对话框中将【大小】更改为12像素，【位置】更改为外部，【颜色】更改为白色，完成之后单击【确定】按钮，如图8.89所示。

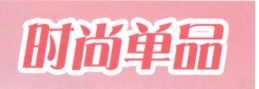

图8.89 设置描边

05 在【时尚单品】图层样式名称上右击，从弹出的快捷菜单中选择【创建图层】命令，将生成一个【"时尚单品"的外描边】图层。

06 在【图层】面板中，选中【"时尚单品"的外描边】图层，单击面板底部的【添加图层样式】fx按钮，在菜单中选择【投影】命令。

07 在弹出的对话框中将【混合模式】更改为正常，【颜色】更改为黑色。取消勾选【使用全局光】复选框，将【角度】更改为120度，【距离】更改为8像素，【大小】更改为0像素，完成之后单击【确定】按钮，如图8.90所示。

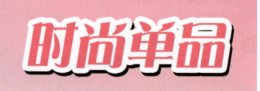

图8.90 设置投影

08 在【图层】面板中，选中【时尚单品】图层，单击面板底部的【添加图层样式】fx按钮，在菜单中选择【描边】命令。

09 在弹出的对话框中将【大小】更改为1像素，【位置】更改为外部，【颜色】更改为黑色，完成之后单击【确定】按钮，如图8.91所示。

第 8 章 经典主题海报设计

图8.91 设置描边

8.4.5 使用Photoshop绘制装饰图形

01 选择工具箱中的【钢笔工具】 ，在选项栏中单击【选择工具模式】 按钮，在弹出的选项中选择【形状】，将【填充】更改为紫色（R:168，G:137，B:230），【描边】更改为白色，【描边宽度】更改为15像素，在绘制一个图形，生成一个【形状 2】图层，如图8.92所示。

02 在【图层】面板中，选中【形状 2】图层，单击面板底部的【添加图层蒙版】 按钮，为当前图层添加蒙版，如图8.93所示。

03 选择工具箱中的【椭圆选框工具】 ，在绘制的图形位置按住Shift键绘制一个正圆选区，如图8.94所示。

图8.92 绘制图形

图8.93 添加图层蒙版

图8.94 绘制选区

04 将选区填充为黑色，将不需要的图像隐藏，完成之后按Ctrl+D组合键将选区取消，如图8.95所示。

05 选择工具箱中的【钢笔工具】 ，设置【描边】更改为黑色，【描边宽度】更改为10像素，在圆孔位置绘制一条黑色线段，如图8.96所示。

06 以同样的方法再绘制一条类似线段，如图8.97所示。

07 选择工具箱中的【横排文字工具】 ，在图像中输入文字，如图8.98所示。

图8.95 隐藏部分图形　　图8.96 绘制图形　　图8.97 绘制线段　　图8.98 输入文字

08 选中【可爱风】图层，按Ctrl+T组合键对其执行【自由变换】命令，然后右击，从弹出的快捷菜单中选择【斜切】命令，拖动变形框右侧边缘控制点将其斜切变形，完成之后按Enter键确认，如图8.99所示。

09 在【时尚单品】图层名称上右击，从弹出的快捷菜单中选择【拷贝图层样式】命令，在【可爱风】图层名称上右击，从弹出的快捷菜单中选择【粘贴图层样式】命令，效果如图8.100所示。

10 选择工具箱中的【横排文字工具】，在图像中输入文字并将文字旋转，如图8.101所示。

 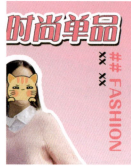

图8.99 将文字变形　　图8.100 粘贴图层样式　　图8.101 输入文字并旋转

8.4.6　使用Photoshop添加细节元素

01 选择工具箱中的【钢笔工具】，在选项栏中单击【选择工具模式】 路径 按钮，在弹出的选项中选择【形状】，将【填充】更改为无，【描边】更改为紫色（R:168，G:137，B:230），【描边宽度】更改为15像素，在画布左侧位置绘制一个图形，生成一个【形状5】图层，如图8.102所示。

图8.102 绘制图形

02 在【图层】面板中，选中【形状5】图层，单击面板底部的【添加图层样式】fx按钮，在菜单中选择【描边】命令。

03 在弹出的对话框中将【大小】更改为10像素，【位置】更改为外部，【颜色】更改为紫色（R:244，G:186，B:211），完成之后单击【确定】按钮，如图8.103所示。

图8.103 设置描边

04 在【形状5】图层样式名称上右击，在弹出的快捷菜单中选择【创建图层】命令，生成一个【"形状5"的外描边】图层，如图8.104所示。

05 在【图层】面板中，选中【"形状5"的外描边】图层，单击面板底部的【添加图层样式】fx按钮，在菜单中选择【描边】命令。

06 在弹出的对话框中将【大小】更改为5像素，【颜色】更改为紫色（R:246，G:130，B:175），完成之后单击【确定】按钮，如图8.105所示。

图8.104 创建图层

图8.105 设置描边

07 在【图层】面板中，同时选中【形状 5】及【"形状 5"的外描边】图层，按Ctrl+G组合键将图层编组，并重命名为"拐角"。

08 将【拐角】组复制3份，并在画布中将其依次向下垂直移动，如图8.106所示。

09 选择工具箱中的【矩形工具】，在选项栏中将【填充】更改为白色，【描边】更改为无，绘制一个矩形，并适当拖动边角控制点，为矩形添加圆角效果，生成一个【矩形 1】图层，如图8.107所示。

图8.106 复制组及移动图形

图8.107 绘制图形

10 在【图层】面板中，选中【矩形 1】图层，将其拖至面板底部的【创建新图层】按钮上，生成一个【矩形1 拷贝】图层。将【矩形1 拷贝】图层中的图形的【填充】更改为紫色（R:253，G:101，B:160），【描边】更改为黑色，【描边宽度】更改为5像素，效果如图8.108所示。

11 选中【矩形1 拷贝】图层，按Ctrl+T组合键对其执行【自由变换】命令，再按住Alt+Shift组合键将图形等比缩小，完成之后按Enter键确认，如图8.109所示。

12 在【图层】面板中，同时选中【矩形1 拷贝】及【矩形 1】图层，按Ctrl+G组合键将图层编组，并重命名为"标签"，单击面板底部的【添加图层蒙版】按钮，为当前图层添加蒙版，如图8.110所示。

图8.108 复制图形

图8.109 缩小图形

图8.110 将图层编组并添加蒙版

8.4.7 使用Photoshop制作价格标签

01 选择工具箱中的【椭圆选框工具】，按住Shift键绘制一个正圆选区，如图8.111所示。

02 将选区填充为黑色,将不需要的图像隐藏,完成之后按Ctrl+D组合键将选区取消,如图8.112所示。

03 选择工具箱中的【横排文字工具】,在图像中输入文字,如图8.113所示。

图8.111 绘制正圆选区

图8.112 隐藏部分图形

图8.113 输入文字

04 在【图层】面板中,选中【8】图层,单击面板底部的【添加图层样式】fx按钮,在菜单中选择【描边】命令。

05 在弹出的对话框中将【大小】更改为5像素,【位置】更改为居中,【颜色】更改为黑色,完成之后单击【确定】按钮,如图8.114所示。

图8.114 设置描边

06 在【图层样式】对话框中勾选【描边】复选框,单击其右侧加号图标,在出现的新的【描边】图层样式中,将【大小】更改为8像素,【位置】更改为外部,【颜色】更改为白色,完成之后单击【确定】按钮,如图8.115所示。

07 在【8】图层名称上右击,从弹出的快捷菜单中选择【拷贝图层样式】命令,在【6】图层名称上右击,从弹出的快捷菜单中选择【粘贴图层样式】命令,这样就完成了时尚单品海报设计。最终效果如图8.70所示。

图8.115 再次设置描边

8.5 青春服饰促销海报设计

设计构思

本例讲解青春服饰促销海报设计。此款海报首先通过一幅青春靓丽的女性图像制作出主视觉效果。然后绘制不规则图形,并与直观文字相结合,使得整个海报的信息非常明确。最终效果如图8.116所示。

源文件	第8章\青春服饰促销海报设计.psd
调用素材	第8章\青春服饰促销海报设计
难易程度	★★★☆☆

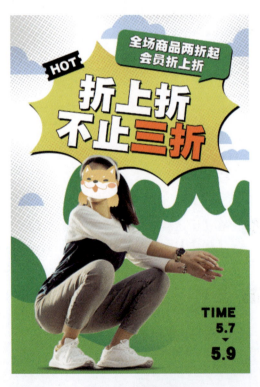

图8.116 最终效果

8.5.1 使用Firefly生成人物图像

01 在Adobe Firefly主页中单击【文字生成图像】区域右下角的【生成】按钮，进入【文字生成图像】页面。

02 在页面底部的【提示】文本框中输入"一个蹲着的年轻女性，亚洲休闲，街舞"，完成之后单击【生成】按钮，如图8.117所示。

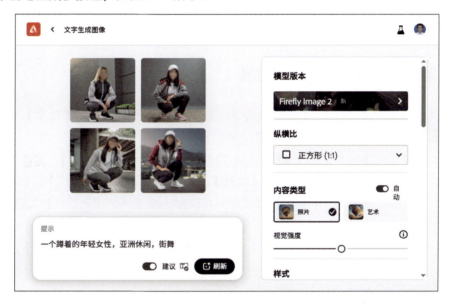

图8.117 输入文本

03 将生成页面左侧的【纵横比】更改为横向（4:3），如图8.118所示。

04 将【合成】更改为仰拍，如图8.119所示。

图8.118 更改纵横比　　　　　　图8.119 更改合成

05 设置完成之后单击左侧预览图像底部的【生成】按钮，再单击生成的图像，即可看到图像效果。选择一幅人物与背景反差明显的图像，单击打开，如图8.120所示。

06 将光标移至图像中，单击右上角的【更多选项】图标，在弹出的选项中选择【下载】，将图像下载至本地素材文件夹，并重命名为"人物.jpg"，如图8.121所示。

图8.120 打开生成的人物图像　　　　　　图8.121 下载图像

8.5.2 使用Photoshop制作海报背景

01 执行菜单栏中的【文件】|【新建】命令，在弹出的对话框中设置【宽度】为800像素，【高度】为1200像素，【分辨率】为72像素/英寸，新建一个空白画布。

02 选择工具箱中的【钢笔工具】，在选项栏中单击【选择工具模式】 路径 按钮，在弹出的选项中选择【形状】，将【填充】更改为绿色（R:141, G:218, B:78），【描边】更改为无，在画布下半部分位置绘制一个图形，生成一个【形状 1】图层，如图8.122所示。

03 选择工具箱中的【椭圆工具】，在选项栏中将【填充】更改为绿色（R:0, G:183, B:67），【描边】更改为无，在画布左下角位置绘制一个椭圆图形，生成一个【椭圆 1】图层，如图8.123所示。

04 选中【椭圆 1】图层，在画布中按住Alt键拖动，将图形复制一份，再将复制生成的图形适当旋转及放大，生成一个【椭圆 1 拷贝】图层。如图8.124所示。

图8.122 绘制图形　　　　图8.123 绘制椭圆　　　　图8.124 复制并变换图形

05 在【图层】面板中，选中【椭圆1 拷贝】图层，单击面板底部的【添加图层蒙版】按钮，为当前图层添加蒙版，如图8.125所示。

06 选择工具箱中的【渐变工具】■，编辑黑色到白色的渐变，单击选项栏中的【线性渐变】■按钮，在画布中拖动以将部分图形隐藏，如图8.126所示。

07 以同样的方法再制作数份类似图形，如图8.127所示。

图8.125 添加图层蒙版

图8.126 隐藏部分图形

图8.127 制作类似图形

08 在【图层】面板中，同时选中除【背景】之外的所有图层，按Ctrl+G组合键将图层编组，并重命名为"背景图形"。

提示 由于绘制的图形所生成的图层太多，可将多个图形所在图层进行编组，方便对图层进行管理。

8.5.3 使用Photoshop打造圆点元素

01 选择工具箱中的【椭圆工具】◯，在选项栏中将【填充】更改为黑色，【描边】更改为无，在画布左上角位置按住Shift键绘制一个正圆图形，生成一个【椭圆 2】图层，如图8.128所示。

02 在【图层】面板中，选中【椭圆 2】图层，单击面板底部的【添加图层样式】fx按钮，在菜单中选择【渐变叠加】命令。

图8.128 绘制椭圆

03 在弹出的对话框中将【混合模式】更改为正常，【渐变】更改为黑色到白色，【样式】更改为径向，【角度】更改为0度，完成之后单击【确定】按钮，如图8.129所示。

图8.129 设置渐变叠加

04 在【图层】面板中,选中【椭圆2】图层,在图层名称上右击,在弹出的快捷菜单中选择【栅格化图层样式】命令。

05 选中【椭圆2】图层,执行菜单栏中的【滤镜】|【像素化】|【彩色半调】命令,在弹出的对话框中将【最大半径】更改为6像素,【通道1(1)】更改为360,【通道2(2)】更改为360,【通道3(3)】更改为360,【通道4(4)】更改为360,完成之后单击【确定】按钮,如图8.130所示。

图8.130 设置彩色半调

06 在【图层】面板中,选中【椭圆2】图层,将图层混合模式更改为正片叠底,【不透明度】更改为10%,在画布中将其移至左上角位置,如图8.131所示。

图8.131 更改图层混合模式

第 8 章 经典主题海报设计

07 在【图层】面板中,选中【椭圆 2】图层,在画布中按住Alt键将其拖动至不同位置,将图像复制数份,如图8.132所示。

08 选择工具箱中的【钢笔工具】,在选项栏中单击【选择工具模式】 路径 按钮,在弹出的选项中选择【形状】,将【填充】更改为黄色(R:255,G:243,B:99),【描边】更改为无,在绘制一个图形,生成一个【形状 5】图层,如图8.133所示。

09 在【图层】面板中,选中【椭圆 2】图层,将其拖至面板底部的【创建新图层】按钮上,复制图层,生成一个【椭圆2 拷贝 4】图层。

10 选中【椭圆2 拷贝 4】图层,将图层混合模式更改为颜色加深,【不透明度】更改为10%,如图8.134所示。

图8.132 复制图像　　图8.133 绘制图形　　图8.134 复制图层并更改图层混合模式

11 选中【椭圆 2 拷贝 4】图层,执行菜单栏中的【图层】|【创建剪贴蒙版】命令,为当前图层创建剪贴蒙版,将部分图像隐藏,如图8.135所示。

12 选中【椭圆2 拷贝 4】图层,在画布中按住Alt键拖动,将图像复制数份,如图8.136所示。

图8.135 创建剪贴蒙版　　　　　　　　图8.136 复制图像

13 在【图层】面板中,选中【形状 5】图层,单击面板底部的【添加图层样式】fx按钮,在弹出的快捷菜单中选择【投影】命令。

14 在弹出的对话框中,将【混合模式】更改为正常,【颜色】更改为黑色,【不透明度】更改为100%。取消勾选【使用全局光】复选框,将【角度】更改为115度,【距离】更改为6像素,完成之后单击【确定】按钮,如图8.137所示。

图8.137 设置投影

8.5.4 使用Photoshop输入文字信息

01 选择工具箱中的【横排文字工具】T，在图像中输入文字，如图8.138所示。

02 在【形状 5】图层名称上右击，从弹出的快捷菜单中选择【拷贝图层样式】命令，同时选中两个文字图层，在图层名称上右击，从弹出的快捷菜单中选择【粘贴图层样式】命令，如图8.139所示。

图8.138 输入文字

图8.139 粘贴图层样式

03 双击【折上折】图层样式名称，在弹出的对话框中勾选【描边】复选框，将【大小】更改为2像素，完成之后单击【确定】按钮，如图8.140所示。

图8.140 更改描边大小

第 8 章 经典主题海报设计

04 在【折上折】图层名称上右击,从弹出的快捷菜单中选择【拷贝图层样式】命令。选中【不止三折】图层,在图层名称上右击,从弹出的快捷菜单中选择【粘贴图层样式】命令,如图8.141所示。

05 选择工具箱中的【矩形工具】,在选项栏中将【填充】更改为黑色,【描边】更改为无,在画布中绘制一个矩形,生成一个【矩形 1】图层,如图8.142所示。

06 选择工具箱中的【椭圆工具】,选中【矩形 1】图层,按住Alt键,当光标右下角出现减号时在图形左侧位置绘制一个正圆路径,制作镂空效果,如图8.143所示。

图8.141 粘贴图层样式　　　　图8.142 绘制矩形　　　　图8.143 绘制正圆路径

07 选择工具箱中的【路径选择工具】,选中路径,按住Alt键将其向下拖动,将路径复制一份。同时选中两个路径,按住Alt键将其向右侧拖动,将两个路径再复制一份,如图8.144所示。

08 选择工具箱中的【横排文字工具】,在矩形位置输入文字,如图8.145所示。

09 同时选中文字及矩形所在图层,按Ctrl+T组合键对其执行【自由变换】命令,将其适当旋转,完成之后按Enter键确认,如图8.146所示。

图8.144 复制路径　　　　图8.145 输入文字　　　　图8.146 旋转图文

8.5.5 使用Photoshop添加重要信息

01 选择工具箱中的【矩形工具】,在选项栏中将【填充】更改为绿色(R:0,G:183,B:67),在画布右上角绘制一个矩形,并适当拖动边角控制点,为矩形添加圆角效果,生

成一个【矩形2】图层，如图8.147所示。

02 选中【矩形2】图层，按Ctrl+T组合键对其执行【自由变换】命令，将其适当旋转，完成之后按Enter键确认，如图8.148所示。

03 选择工具箱中的【钢笔工具】，在选项栏中单击【路径操作】按钮，在弹出的选项中选择【合并形状】，在圆角矩形右下角位置绘制一个三角形，如图8.149所示。

图8.147 绘制矩形　　图8.148 旋转图形　　图8.149 绘制三角形

04 选择工具箱中的【横排文字工具】，在矩形位置输入文字，如图8.150所示。

05 在【折上折】图层名称上右击，从弹出的快捷菜单中选择【拷贝图层样式】命令，在【全场商品两折起】图层名称上右击，从弹出的快捷菜单中选择【粘贴图层样式】命令。

06 双击【全场商品两折起】图层样式名称，在弹出的对话框中勾选【描边】复选框，将【大小】更改为1像素，再勾选【投影】复选框，将【距离】更改为3像素，完成之后单击【确定】按钮，如图8.151所示。

图8.150 输入文字　　　　图8.151 设置图层样式

07 在【全场商品两折起】图层名称上右击，从弹出的快捷菜单中选择【拷贝图层样式】命令，在【会员折上折】图层名称上右击，从弹出的快捷菜单中选择【粘贴图层样式】命令，如图8.152所示。

08 在【矩形2】图层名称上右击，从弹出的快捷菜单中选择【粘贴图层样式】命令，再将【描边】图层样式删除，如图8.153所示。

图8.152 拷贝并粘贴图层样式　　　　　　　图8.153 粘贴图层样式

8.5.6　使用Photoshop内置AI处理素材

01 执行菜单栏中的【文件】|【打开】命令，打开"人物.jpg"文件，单击底部的【选择主体】按钮，选取人物图像，如图8.154所示。

02 将选区中的人物图像拖至刚才创建的画布中，并适当缩小，将其所在图层的名称更改为"人物"，如图8.155所示。

03 选中【人物】图层，按Ctrl+T组合键对其执行【自由变换】命令，然后右击，从弹出的快捷菜单中选择【水平翻转】命令，完成之后按Enter键确认，如图8.156所示。

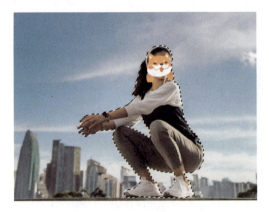

图8.154 选取人物图像　　　　　图8.155 添加素材　　　　图8.156 将图像翻转

8.5.7　使用Photoshop进行调色

01 在【图层】面板中，选中【人物】图层，单击面板底部的【创建新的调整或填充图层】按钮，在弹出的快捷菜单中选择【曲线】命令，在出现的对话框中单击【此调整剪切到此图层】按钮，拖动曲线，增加人物图像的亮度，如图8.157所示。

02 将【通道】更改为绿，调整曲线，如图8.158所示。

图8.157 调整曲线　　　　　　　　　　　　图8.158 调整绿色通道曲线

8.5.8 使用Photoshop添加细节

01 选择工具箱中的【椭圆工具】○，在选项栏中将【填充】更改为黑色，【描边】更改为无，在人物脚底位置绘制一个椭圆图形，生成一个【椭圆3】图层，并将其移至【形状1】图层上方，如图8.159所示。

02 选中【椭圆3】图层，执行菜单栏中的【滤镜】|【模糊】|【高斯模糊】命令，在弹出的对话框中单击【转换为智能对象】按钮，在出现的对话框中将【半径】更改为3像素，完成之后单击【确定】按钮，如图8.160所示。

图8.159 绘制椭圆　　　　　　　　　　　　图8.160 添加高斯模糊

03 执行菜单栏中的【滤镜】|【模糊】|【动感模糊】命令，在弹出的对话框中单击【转换为智能对象】按钮，在出现的对话框中将【角度】更改为0度，【距离】更改为130像素，完成之后单击【确定】按钮，如图8.161所示。

04 选择工具箱中的【横排文字工具】T，在图像右下角输入文字，如图8.162所示。

05 选择工具箱中的【钢笔工具】 ⌀，在选项栏中单击【选择工具模式】 路径 按钮，在弹出的选项中选择【形状】，将【填充】更改为黑色，【描边】更改为无，在刚才输入的文字位置绘制一个三角形，这样就完成了效果制作。最终效果如图8.116所示。

第 8 章 经典主题海报设计

图8.161 设置动感模糊

图8.162 输入文字

8.6 甜品海报设计

设计构思

本例讲解甜品海报设计。该设计相对简单，通过将漂亮的甜品图像与蓝色背景相结合，营造出良好的视觉效果。高质量的甜品素材的加入，使整个海报主题突出。最终效果如图8.163所示。

源文件	第 8 章\甜品海报设计.psd
调用素材	第 8 章\甜品海报设计
难易程度	★★☆☆☆

图8.163 最终效果

操作步骤

8.6.1 使用Firefly制作甜品图像

01 在Adobe Firefly主页中单击【文字生成图像】区域右下角的【生成】按钮，进入【文字生成图像】页面。

02 在页面底部的【提示】文本框中输入"单个泡芙 小蛋糕 单色背景"。完成之后单击【生成】按钮，如图8.164所示。

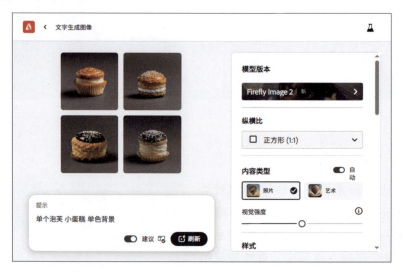

图8.164 输入文本

03 将生成页面左侧的【视觉强度】的滑块调至最左侧，如图8.165所示。

04 设置完成之后单击左侧预览图像底部的【生成】按钮，再单击生成的图像，即可看到图像效果。选择一幅特征明显的甜品图像，单击打开，如图8.166所示。

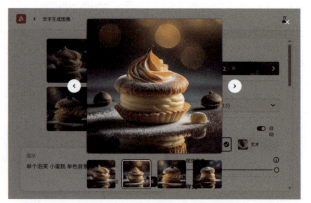

图8.165 更改视觉强度　　　　图8.166 打开生成的甜品图像

05 将光标移至图像中，单击右上角的【更多选项】图标，在弹出的选项中选择【下载】，将图像下载至本地素材文件夹，并重命名为"泡芙.jpg"，如图8.167所示。

06 以同样的方法再打开其他任意一幅甜品图像并下载至本地，并重命名为"泡芙2.jpg"，如

图8.168所示。

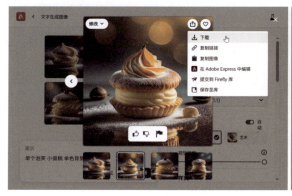

图8.167 下载图像　　　　　　　　图8.168 再次下载图像

8.6.2 使用Photoshop制作主题背景

01 执行菜单栏中的【文件】|【新建】命令，在弹出的对话框中设置【宽度】为900像素，【高度】为1200像素，【分辨率】为300像素/英寸，新建一个空白画布。

02 在【图层】面板中，单击面板底部的【创建新图层】按钮，新建一个【图层1】图层，并将图层填充为白色。

03 在【图层】面板中，选中【图层1】图层，单击面板底部的【添加图层样式】fx按钮，在菜单中选择【渐变叠加】命令。

04 在弹出的对话框中将【混合模式】更改为正常，【渐变】更改为蓝色（R:157，G:216，B:240）到蓝色（R:116，G:196，B:232），【角度】更改为90度，完成之后单击【确定】按钮，如图8.169所示。

05 执行菜单栏中的【文件】|【打开】命令，选择"白云.png"文件，单击【打开】按钮，将素材拖入画布中并适当缩小，生成一个【图层2】图层，如图8.170所示。

图8.169 设置渐变叠加　　　　　　　图8.170 添加素材

06 在【图层】面板中,选中【图层 2】图层,单击面板底部的【添加图层蒙版】按钮,为当前图层添加蒙版,如图8.171所示。

07 选择工具箱中的【渐变工具】,编辑黑色到白色的渐变,单击选项栏中的【线性渐变】按钮,在画布中拖动,将部分图像隐藏,如图8.172所示。

图8.171 添加图层蒙版　　图8.172 隐藏部分图像

8.6.3 使用Photoshop内置AI处理素材

01 执行菜单栏中的【文件】|【打开】命令,打开"泡芙.jpg"文件,单击底部的【选择主体】按钮,选取泡芙图像,如图8.173所示。

02 选择工具箱中的【套索工具】,在画布中按住Alt键并拖动鼠标,将部分图像从选区中减去,如图8.174所示。

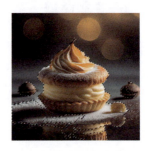
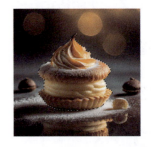

图8.173 选取泡芙图像　　图8.174 将部分选区减去

03 将选区中的素材图像拖至刚才创建的画布中,并适当缩小,将其所在图层的名称更改为"泡芙",如图8.175所示。

04 选中【泡芙】图层,执行菜单栏中的【图层】|【修边】|【去边】命令,在弹出的对话框中将【宽度】更改为1像素,完成之后单击【确定】按钮,效果如图8.176所示。

图8.175 添加素材　　图8.176 为图像修边

05 以同样的方法打开"泡芙2.jpg"文件,并选取泡芙图像,如图8.177所示。

06 将选取的素材图像添加至画布中,并为图像修边,如图8.178所示。将其所在图层名称更改为"泡芙2"。

图8.177 选取素材　　　　　　　　　　　图8.178 添加素材并修边

8.6.4 使用Photoshop对素材进行调色

01 在【图层】面板中，选中【泡芙】图层，单击面板底部的【创建新的填充或调整图层】按钮，在弹出的快捷菜单中选择【曲线】命令，在出现的面板中单击【此调整剪切到此图层】按钮，拖动曲线，增加图像亮度，如图8.179所示。

02 以同样的方法增加【泡芙 2】图层的图像亮度，如图8.180所示。

图8.179 增加图像亮度　　　　　　　　　图8.180 增加图像亮度

8.6.5 使用Photoshop为素材添加阴影

01 同时选中【泡芙】及【曲线 1】图层，在画布中按住Alt键将其向左下角方向拖动，再等比缩小，如图8.181所示。

> **提示 Point out**
> 在复制图像时，需同时选中素材图像及其上方的曲线来调整图层。

02 以同样的方法将另外【泡芙2】图层中的素材图像复制一份并等比缩小，如图8.182所示。

图8.181 复制图像并将其缩小　　　　图8.182 复制图像

03 在【图层】面板中,选中【泡芙】图层,单击面板底部的【添加图层样式】fx按钮,在菜单中选择【投影】命令。

04 在弹出的对话框中,将【混合模式】更改为正常,【颜色】更改为蓝色(R:102,G:192,B:231),【不透明度】更改为100%。取消勾选【使用全局光】复选框,将【角度】更改为130度,【距离】更改为8像素,【大小】更改为18像素,完成之后单击【确定】按钮,如图8.183所示。

图8.183 设置投影

05 在【泡芙】图层名称上右击,从弹出的快捷菜单中选择【拷贝图层样式】命令,在【泡芙 2】图层名称上右击,从弹出的快捷菜单中选择【粘贴图层样式】命令,如图8.184所示。

图8.184 粘贴图层样式

06 选择工具箱中的【椭圆工具】 ◯ ，在选项栏中将【填充】更改为蓝色（R:117, G:184, B:212），【描边】更改为无，在泡芙图像底部位置绘制一个椭圆图形，生成一个【椭圆1】图层，如图8.185所示。

图8.185 绘制椭圆　　图8.186 复制图形

07 选中【椭圆1】图层，在画布中按住Alt键将其向右侧拖动，将图形复制一份，如图8.186所示。

8.6.6 使用Photoshop添加文字

01 选择工具箱中的【横排文字工具】 T ，在图像中输入文字，如图8.187所示。

02 在【图层】面板中，同时选中几个文字所在图层，在图层名称上右击，在弹出的快捷菜单中选择【转换为形状】命令，如图8.188所示。

03 选中【尝】图层，按Ctrl+T组合键对其执行【自由变换】命令，然后右击，从弹出的快捷菜单中选择【斜切】命令，拖动变形框右侧边缘控制点将其斜切变形，完成之后按Enter键确认。

04 以同样的方法分别选中其他几个文字所在图层，将文字斜切变形，如图8.189所示。

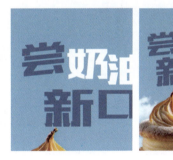

图8.187 输入文字　　图8.188 将文字转换为形状　　图8.189 将文字斜切变形

8.6.7 使用Photoshop添加装饰元素

01 选择工具箱中的【矩形工具】 ▭ ，在选项栏中将【填充】更改为白色，【描边】更改为无，在画布中绘制一个矩形，并适当拖动边角控制点，为矩形添加圆角效果，生成一个【矩形1】图层，如图8.190所示。

02 在【图层】面板中，选中【矩形1】图层，将其拖至面板底部的【创建新图层】 ⊞ 按钮上，复制图层，生成一个【矩形1拷贝】图层。

03 选中【矩形1 拷贝】图层，按Ctrl+T组合键对其执行【自由变换】命令，将图形旋转，完成之后按Enter键确认。以同样的方法将图形复制数份并适当旋转，如图8.191所示。

图8.190 绘制图形　　　　　　　　　　　图8.191 复制图形

04 选择工具箱中的【钢笔工具】，在选项栏中单击【选择工具模式】 路径 按钮，在弹出的选项中选择【形状】，将【填充】更改为无，【描边】更改为白色，【描边宽度】更改为15像素，单击【设置形状描边类型】 —— 按钮，在弹出的面板中将【端点】更改为圆形端头，绘制一条弯曲线段，生成一个【形状 1】图层，如图8.192所示。

05 以同样的方法再绘制一条线段，如图8.193所示。

06 选择工具箱中的【横排文字工具】，在图像中输入文字，如图8.194所示。

07 选中文字所在图层，按Ctrl+T组合键对其执行【自由变换】命令，然后右击，从弹出的快捷菜单中选择【斜切】命令，拖动变形框右侧边缘控制点将其斜切变形，完成之后按Enter键确认，如图8.195所示。

图8.192 绘制线段　　图8.193 绘制线段　　图8.194 输入文字　　图8.195 将文字斜切变形

08 选择工具箱中的【椭圆工具】，在选项栏中将【填充】更改为白色，【描边】更改为无，在海报右上角位置按住Shift键绘制一个正圆图形，生成一个【椭圆 2】图层，如图8.196所示。

09 选择工具箱中的【钢笔工具】，在正圆左下角位置绘制一个白色三角形，如图8.197所示。

10 选择工具箱中的【横排文字工具】，在图像中输入文字，如图8.198所示。

11 执行菜单栏中的【文件】|【打开】命令，选择"标志.png"文件，单击【打开】按钮，将素材拖入画布左上角位置并适当缩小，如图8.199所示。

图8.196 绘制正圆　　　图8.197 绘制三角形　　　图8.198 输入文字　　　图8.199 添加素材

8.6.8　使用Photoshop添加路径文字

01 选择工具箱中的【钢笔工具】，绘制一条路径，如图8.200所示。

02 选择工具箱中的【横排文字工具】，在路径上输入文字，如图8.201所示。

03 在【图层】面板中，选中【饼干奶油口味】图层，单击面板底部的【添加图层样式】fx按钮，在菜单中选择【描边】命令。

04 在弹出的对话框中，将【大小】更改为5像素，【颜色】更改为白色，完成之后单击【确定】按钮，如图8.202所示。

图8.200 绘制路径　　　图8.201 输入文字　　　图8.202 设置描边

05 选择工具箱中的【椭圆工具】，在选项栏中将【填充】更改为白色，【描边】更改为无，按住Shift键绘制一个正圆图形，生成一个【椭圆 3】图层，如图8.203所示。

06 选择工具箱中的【横排文字工具】，在正圆位置输入文字，如图8.204所示。

07 选择工具箱中的【横排文字工具】，在图像中输入文字，如图8.205所示。

08 在【饼干奶油口味】图层名称上右击，从弹出的快捷菜单中选择【拷贝图层样式】命令，在【曲奇黄油口味】图层名称上右击，从弹出的快捷菜单中选择【粘贴图层样式】命令，效果如图8.206所示。

图8.203 绘制正圆　　　图8.204 输入文字　　　图8.205 输入文字　　　图8.206 粘贴图层样式

09 选择工具箱中的【椭圆工具】○，在选项栏中将【填充】更改为白色，【描边】更改为无，在适当位置按住Shift键绘制一个正圆图形，生成一个【椭圆4】图层，如图8.207所示。

10 选择工具箱中的【横排文字工具】T，在图像中输入文字，如图8.208所示。

11 以同样的方法再绘制一个正圆并输入文字，如图8.209所示。

图8.207 绘制正圆　　　图8.208 输入文字　　　图8.209 绘制正圆并输入文字

12 在【图层】面板中，选中【NEW】图层，单击面板底部的【添加图层样式】fx按钮，在菜单中选择【描边】命令。

13 在弹出的对话框中，将【大小】更改为10像素，【不透明度】更改为100%，【颜色】更改为深黄色（R:158，G:100，B:36），完成之后单击【确定】按钮，如图8.210所示。

图8.210 设置描边

8.6.9 使用Photoshop添加细节

01 选择工具箱中的【钢笔工具】，绘制一个蓝色（R:67，G:178，B:208）不规则图形，生成一个【形状 4】图层，并将其移至【NEW】图层下方，如图8.211所示。

02 以同样的方法再绘制一个不规则图形，生成一个【形状 5】图层，如图8.212所示。

03 选中【形状 5】图层，执行菜单栏中的【图层】|【创建剪贴蒙版】命令，为当前图层创建剪贴蒙版，将部分图形隐藏，如图8.213所示。

图8.211 绘制图形　　　　图8.212 绘制图形　　　图8.213 创建剪贴蒙版

04 再绘制两个蓝色（R:67，G:178，B:208）图形，制作出立体效果，如图8.214所示。

05 选择工具箱中的【椭圆工具】，在选项栏中将【填充】更改为蓝色（R:67，G:178，B:208），【描边】更改为无，按住Shift键绘制一个正圆图形，生成一个【椭圆 6】图层，如图8.215所示。

06 选中【椭圆 6】图层，按住Alt键拖动，将图形复制一份，如图8.216所示。

图8.214 制作立体效果　　　图8.215 绘制正圆　　　图8.216 复制图形

07 选择工具箱中的【横排文字工具】，在刚才绘制的正圆图形位置输入文字，如图8.217所示。

08 在海报其他位置添加相关信息，这样就完成了效果制作。最终效果如图8.163所示。

图8.217 输入文字

AI 创意商业广告设计

Adobe Firefly + Photoshop

第 9 章

多类型商品包装设计

本章将讲解多类型商品的包装设计。包装设计的重点在于掌握不同类型的包装设计手法，针对不同的材质设计出不同的图案或者轮廓。本章列举保健品手提袋设计、瓶装护发素设计、碗装红烧牛肉面包装设计、袋装奶油雪糕包装设计、盒装鲜玉米包装设计及冷藏鲜果酱包装设计等实例。通过对本章的学习，读者可以掌握多类型商品包装设计的相关知识。

要点索引

- 认识保健品手提袋设计
- 学习瓶装护发素设计
- 掌握碗装红烧牛肉面包装设计
- 了解袋装奶油雪糕包装设计
- 学习盒装鲜玉米包装设计
- 学习冷藏鲜果酱包装设计

9.1 保健品手提袋设计

设计构思

本例讲解保健品手提袋的设计。手提袋是包装设计中十分常见的一种类型，虽然其尺寸规格有很多种，但设计方法大同小异。本例中的手提袋在设计过程中选用了矢量的水果图像，并与直观的文字信息相结合，使手提袋的整个视觉效果简约且有档次。最终效果如图9.1所示。

源文件	第9章\保健品手提袋设计平面效果.psd、保健品手提袋设计展示效果.psd
调用素材	第9章\保健品手提袋设计
难易程度	★★★☆☆

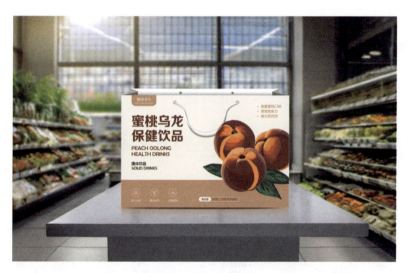

图9.1 最终效果

操作步骤

9.1.1 使用Firefly生成展示图像

01 在Adobe Firefly主页中单击【文字生成图像】区域右下角的【生成】按钮，进入【文字生成图像】页面。

02 在页面底部的【提示】文本框中输入"3个红色水蜜桃 水果 纯色背景"，完成之后单击【生成】按钮，如图9.2所示。

图9.2 输入文本

03 将【内容类型】更改为艺术,如图9.3所示。

04 将【视觉强度】的滑块移至最左侧,如图9.4所示。

图9.3 更改内容类型　　　　　　　　　　图9.4 更改视觉强度

05 设置完成之后单击左侧预览图像底部的【生成】按钮,再单击生成的图像,即可看到图像效果。选择视觉效果最好的图像,单击打开,如图9.5所示。

06 将光标移至图像中,单击右上角的【更多选项】图标,在弹出的选项中选择【下载】,将图像下载至本地素材文件夹,并重命名为"水蜜桃.jpg",如图9.6所示。

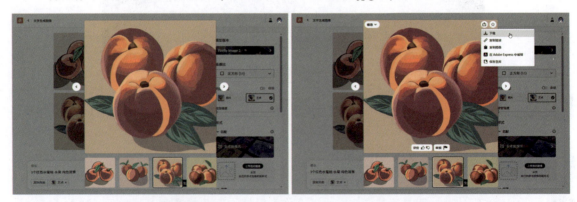

图9.5 打开生成的展示图像　　　　　　　图9.6 下载图像

9.1.2 使用Photoshop内置AI处理素材

`01` 执行菜单栏中的【文件】|【新建】命令，在弹出的对话框中设置【宽度】为150毫米，【高度】为100毫米，【分辨率】为300像素/英寸，新建一个空白画布，将画布填充为浅黄色（R:252，G:249，B:244）。

`02` 执行菜单栏中的【文件】|【打开】命令，打开"水蜜桃.jpg"文件，单击底部的【选择主体】按钮，将素材图像选中，如图9.7所示。

`03` 选择工具箱中的【快速选择工具】，在桃子阴影区域按住Alt键涂抹，将部分图像减去，如图9.8所示。

`04` 选择工具箱中的【矩形工具】，在选项栏中将【填充】更改为浅红色（R:223，G:167，B:140），【描边】更改为无，在画布底部位置绘制一个矩形，生成一个【矩形 1】图层，如图9.9所示。

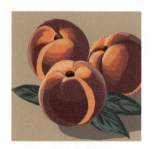

图9.7 选取图像　　　　图9.8 减去部分图像　　　　图9.9 绘制矩形

`05` 将刚才选取的桃子图像拖至当前画布中，如图9.10所示。

图9.10 添加素材

9.1.3 使用Photoshop输入文字信息

`01` 选择工具箱中的【横排文字工具】，在图像中输入文字，如图9.11所示。

`02` 选择工具箱中的【矩形工具】，在选项栏中将【填充】更改为浅红色（R:223，G:167，B:140），【描边】更改为无，在画布左上角绘制一个矩形，并适当拖动边角控制点，为矩形添加圆角效果，生成一个【矩形 2】图层，如图9.12所示。

图9.11 输入文字　　　　图9.12 绘制矩形

03 选择工具箱中的【横排文字工具】T，在图像中输入文字，如图9.13所示。

图9.13 输入文字

9.1.4 使用Photoshop添加包装细节

01 选择工具箱中的【椭圆工具】○，在选项栏中将【填充】更改为浅红色（R:223，G:167，B:140），【描边】更改为无，在右上角文字位置按住Shift键绘制一个正圆图形，生成一个【椭圆1】图层，如图9.14所示。

02 选中【椭圆1】图层，在画布中按住Alt+Shift组合键向下拖动，将图像复制两份，如图9.15所示。

图9.14 绘制椭圆　　　　图9.15 复制图形

03 选择工具箱中的【多边形工具】⬡，在选项栏中将【填充】更改为无，【描边】更改为浅黄色（R:252，G:249，B:244），【描边宽度】更改为2像素，【设置边数】更改为6，在画布底部位置按住Shift键绘制一个多边形，生成一个【多边形1】图层，如图9.16所示。

04 选中【多边形1】图层，在画布中按住Alt+Shift组合键向右侧拖动，将图形复制两份，如图9.17所示。

图9.16 绘制多边形　　　图9.17 复制图形

05 执行菜单栏中的【文件】|【打开】命令，选择"图标.psd"文件，单击【打开】按钮，将素材拖入画布中多边形位置并适当缩小，如图9.18所示。

06 选择工具箱中的【横排文字工具】T，在图像中输入文字，如图9.19所示。

图9.18 添加素材　　　　图9.19 输入文字

07 选择工具箱中的【矩形工具】，在选项栏中将【填充】更改为无，【描边】更改为浅黄色（R:252，G:249，B:244），【描边宽度】更改为2像素，在图标右侧绘制一个矩形，并适当拖动边角控制点，为矩形添加圆角效果，生成一个【矩形 3】图层，如图9.20所示。

图9.20 绘制图形

08 在【图层】面板中，选中【矩形 3】图层，将其拖至面板底部的【创建新图层】按钮上，复制图层，生成一个【矩形3 拷贝】图层。

09 选中【矩形3 拷贝】图层，将【填充】更改为浅黄色（R:252，G:249，B:244），【描边】更改为无，再选择工具箱中的【直接选择工具】，选中矩形右侧锚点，将其向左侧拖动，缩短矩形宽度，如图9.21所示。

图9.21 复制图形并缩短宽度

> **提示 Point out**
> 缩短图形宽度时，不可以使用【自由变换】命令，因为它在对图形变形的过程中会改变图形轮廓。

10 选择工具箱中的【横排文字工具】，在图像中输入文字，如图9.22所示。

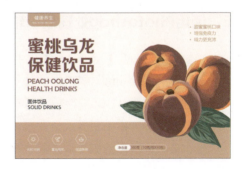

图9.22 输入文字

9.1.5 使用Firefly生成背景图像

01 在Adobe Firefly主页中单击【文字生成图像】区域右下角的【生成】按钮，进入【文字生成图像】页面。

02 在页面底部的【提示】文本框中输入"超市里有一张白色桌子 橱窗视角",完成之后单击【生成】按钮,如图9.23所示。

图9.23 输入文本

03 将生成页面右侧的【纵横比】设置为宽屏(16:9),如图9.24所示。

图9.24 设置纵横比

04 单击左侧预览图像底部的【生成】按钮,再单击生成的图像,即可看到图像效果。选择视觉效果最好的图像,单击打开。

05 将光标移至图像中,单击右上角的【更多选项】图标,在弹出的选项中选择【下载】,将图像下载至本地素材文件夹,并重命名为"桌子.jpg"。

9.1.6 使用Photoshop处理展示轮廓

01 执行菜单栏中的【文件】|【打开】命令,选择"桌子.jpg"和"保健品手提袋设计平面效果.jpg"文件,单击【打开】按钮,将打开的橙子包装设计平面效果素材拖入桌子素材图像中并适当等比缩小,包装图像所在图层的名称将自动更改为"图层1",如图9.25所示。

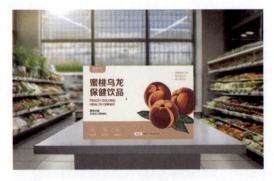

图9.25 添加素材

02 选择工具箱中的【矩形工具】，在选项栏中将【填充】更改为白色，【描边】更改为无，在图像顶部位置绘制一个矩形，生成一个【矩形 1】图层，将其移至【图层 1】图层下方，如图9.26所示。

图9.26 绘制图形

03 在【图层】面板中，选中【矩形 1】图层，单击面板底部的【添加图层样式】fx按钮，在菜单中选择【渐变叠加】命令。

04 在弹出的对话框中将【混合模式】更改为正常，【不透明度】更改为50%，【渐变】更改为黑色到透明，【缩放】更改为70%，完成之后单击【确定】按钮，如图9.27所示。

图9.27 设置渐变叠加

05 选择工具箱中的【钢笔工具】，在选项栏中单击【选择工具模式】 路径 按钮，在弹出的选项中选择【形状】，将【填充】更改为灰色（R:132，G:132，B:132），【描边】更改为无，在手提袋左上角位置绘制一个不规则图形，生成【形状 1】图层，如图9.28所示。

06 在图形上方位置再次绘制一个浅灰色（R:197，G:197，B:197）图形，生成【形状 2】图层，如图9.29所示。

07 同时选中【形状 1】及【形状 2】图层，在画布中按住Alt+Shift组合键将其向右侧拖动，将图形复制一份，按Ctrl+T组合键对复制的图形执行【自由变换】命令，然后右击，从弹出的快捷菜单中选择【水平翻转】命令，完成之后按Enter键确认，如图9.30所示。

图9.28 绘制图形　　图9.29 绘制浅灰色图形　　图9.30 复制并变换图形

9.1.7　使用Photoshop制作展示细节

01 选择工具箱中的【椭圆工具】◯，在选项栏中将【填充】更改为黑色，【描边】更改为无，在手提袋顶部位置按住Shift键绘制一个正圆图形，生成一个【椭圆1】图层，如图9.31所示。

02 选中【椭圆1】图层，在画布中按住Alt+Shift组合键将其向右侧拖动，将图形复制一份，生成一个【椭圆1拷贝】图层，如图9.32所示。

03 在【图层】面板中，选中【椭圆1】图层，单击面板底部的【添加图层样式】*fx*按钮，在菜单中选择【渐变叠加】命令。

04 在弹出的对话框中，将【混合模式】更改为正常，【渐变】更改为灰色（R:77，G:77，B:77）到灰色（R:217，G:217，B:217），如图9.33所示。

图9.31 绘制正圆　　图9.32 复制图形　　图9.33 设置渐变叠加

05 勾选【投影】复选框，将【混合模式】更改为正常，【颜色】更改为黑色，【不透明度】更改为50%。取消勾选【使用全局光】复选框，将【角度】更改为90度，【距离】更改为2像素，【大小】更改为1像素，完成之后单击【确定】按钮，如图9.34所示。

图9.34 设置投影

06 在【椭圆 1】图层名称上右击,从弹出的快捷菜单中选择【拷贝图层样式】命令,在【椭圆 1 拷贝】图层名称上右击,从弹出的快捷菜单中选择【粘贴图层样式】命令,如图9.35所示。

图9.35 粘贴图层样式

9.1.8 使用Photoshop制作绳子图像

01 选择工具箱中的【钢笔工具】,在选项栏中单击【选择工具模式】按钮,在弹出的选项中选择【形状】,将【填充】更改为无,【描边】更改为白色,【描边宽度】更改为8像素,在手提袋顶部绘制一个绳子图形,生成一个【形状 3】图层,如图9.36所示。

02 在【图层】面板中,选中【形状 3】图层,将其拖至面板底部的【创建新图层】按钮上,生成一个【形状3 拷贝】图层。将【形状3 拷贝】图层中图形【描边】更改为黑色,【描边宽度】更改为1像素,适当调整线段位置,如图9.37所示。

图9.36 绘制线段　　图9.37 复制线段

03 选中【形状 3 拷贝】图层，执行菜单栏中的【滤镜】|【模糊】|【高斯模糊】命令，在弹出的对话框中单击【转换为智能对象】按钮，然后在弹出的对话框中将【半径】更改为1像素，完成之后单击【确定】按钮，如图9.38所示。

04 选中【形状 3 拷贝】图层，将图层【不透明度】更改为40%，再执行菜单栏中的【图层】|【创建剪贴蒙版】命令，为当前图层创建剪贴蒙版，将部分图像隐藏，如图9.39所示。

图9.38 添加高斯模糊　　　　　　　图9.39 创建剪贴蒙版

05 在【图层】面板中，选中【形状 3】图层，单击面板底部的【添加图层样式】*fx*按钮，在菜单中选择【投影】命令。

06 在弹出的对话框中将【混合模式】更改为正常，【颜色】更改为黑色，【不透明度】更改为30%。取消勾选【使用全局光】复选框，将【角度】更改为120度，【距离】更改为13像素，【大小】更改为3像素，完成之后单击【确定】按钮，如图9.40所示。

07 在【形状 3】图层样式名称上右击，从弹出的快捷菜单中选择【创建图层】命令，生成一个【"形状 3"的投影】图层，如图9.41所示。

08 选中【"形状 3"的投影】图层，按Ctrl+T组合键对其执行【自由变换】命令，然后右击，从弹出的快捷菜单中选择【扭曲】命令，拖动变形框控制点将其透视变形，完成之后按Enter键确认，如图9.42所示。

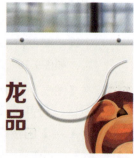

图9.40 设置投影　　　　　图9.41 创建图层　　　　图9.42 将图像变形

9.1.9 使用Photoshop添加小孔图像

01 选择工具箱中的【椭圆工具】，在选项栏中将【填充】更改为黑色，【描边】更改为无，在刚才绘制的绳子图像左侧端点位置按住Shift键绘制一个正圆图形，生成一个【椭圆2】图层，如图9.43所示。

02 在【图层】面板中，选中【椭圆2】图层，将其移至【图层1】图层上方，再将图层【填充】更改为0%，如图9.44所示。

图9.43 绘制正圆　　　　　　　　　图9.44 更改填充

03 在【图层】面板中，选中【椭圆2】图层，单击面板底部的【添加图层样式】fx按钮，在弹出的菜单中选择【斜面和浮雕】命令。

04 在弹出的对话框中将【样式】更改为枕状浮雕，【大小】更改为2像素，【角度】更改为30度，【高光模式】中的【不透明度】更改为20%，【阴影模式】中的【不透明度】更改为20%，如图9.45所示。

05 勾选【内发光】复选框，将【混合模式】更改为正常，【不透明度】更改为25%，【颜色】更改为黑色，【大小】更改为8像素，完成之后单击【确定】按钮，如图9.46所示。

图9.45 设置斜面和浮雕　　　　　　图9.46 设置内发光

06 选中【椭圆2】图层，在画布中按住Alt+Shift组合键将其向右侧拖动至与原图形相对位置，将图形复制一份，如图9.47所示。

07 选择工具箱中的【钢笔工具】，在选项栏中单击【选择工具模式】 路径 按钮，在弹出的选项中选择【形状】，将【填充】更改为无，【描边】更改为白色，【描边宽度】更改为1像素，沿手提袋边缘绘制一条白色线段，如图9.48所示。

08 在【图层】面板中，同时选中除【背景】之外的所有图层，按Ctrl+G组合键将图层编组，将组重命名为"展示效果"，在画布中将其向上稍微移动，如图9.49所示。

图9.47 复制图形　　　　图9.48 绘制线段　　　　　　　图9.49 移动图像

9.1.10 使用Photoshop添加阴影装饰

01 选中【展示效果】组，将其拖至面板底部的【创建新图层】按钮上，复制图层，生成一个【展示效果 拷贝】组，如图9.50所示。

02 选中【展示效果 拷贝】组，按Ctrl+E组合键将其合并，将生成的图层的名称更改为"倒影"，并将其移至【展示效果】组下方，如图9.51所示。

图9.50 将图层编组并复制组　　　图9.51 合并组

03 在【图层】面板中，选中【倒影】图层，单击面板底部的【添加图层蒙版】按钮，为当前图层添加蒙版，如图9.52所示。

04 选择工具箱中的【渐变工具】，编辑黑色到白色的渐变，单击选项栏中的【线性渐变】按钮，在画布中拖动将部分图像隐藏，制作出倒影效果，如图9.53所示。

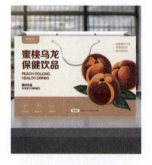

图9.52 添加蒙版　　　　图9.53 制作倒影

05 选择工具箱中的【椭圆工具】，在选项栏中将【填充】更改为黑色，【描边】更改为无，在包装底部位置绘制一个椭圆图形，生成一个【椭圆3】图层，如图9.54所示。

06 选中【椭圆3】图层,执行菜单栏中的【滤镜】|【模糊】|【高斯模糊】命令,在弹出的对话框中单击【转换为智能对象】按钮,在出现的对话框中将【半径】更改为3像素,完成之后单击【确定】按钮,效果如图9.55所示。

图9.54 绘制椭圆

图9.55 添加高斯模糊

07 执行菜单栏中的【滤镜】|【模糊】|【动感模糊】命令,在弹出的对话框中将【角度】更改为0度,【距离】更改为100像素,完成之后单击【确定】按钮,这样就完成了效果制作。最终效果如图9.1所示。

9.2 瓶装护发素设计

设计构思

本例讲解瓶装护发素设计。本例中的包装采用瓶式设计,以植物图像作为包装的主视觉元素,并结合直观的文字信息,再绘制出标签图像,使得整个瓶身非常美观。最终效果如图9.56所示。

源文件	第9章\瓶装护发素设计平面效果.psd、瓶装护发素设计展示效果.psd
调用素材	第9章\瓶装护发素设计
难易程度	★★★☆☆

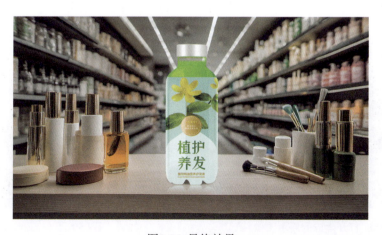
图9.56 最终效果

操作步骤

9.2.1 使用Firefly生成主视觉图像

01 在Adobe Firefly主页中单击【文字生成图像】区域右下角的【生成】按钮，进入【文字生成图像】页面。

02 在页面底部的【提示】文本框中输入"一朵带绿叶的小黄花 纯色背景"，完成之后单击【生成】按钮，如图9.57所示。

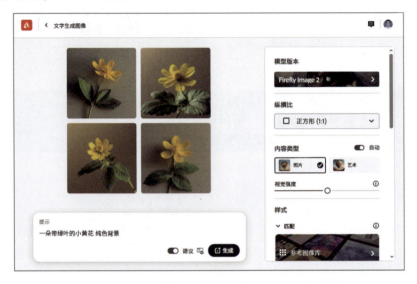

图9.57 输入文本

03 设置完成之后单击左侧预览图像底部的【生成】按钮，再单击生成的图像，即可看到图像效果。选择视觉效果最好的图像，单击打开，如图9.58所示。

04 将光标移至图像中，单击右上角的【更多选项】图标，在弹出的选项中选择【下载】，将图像下载至本地素材文件夹，并重命名为"绿叶.jpg"，如图9.59所示。

图9.58 打开生成的展示图像

图9.59 下载图像

9.2.2 使用Photoshop内置AI处理素材

01 执行菜单栏中的【文件】|【新建】命令，在弹出的对话框中设置【宽度】为50毫米，【高度】为90毫米，【分辨率】为300像素/英寸，新建一个空白画布，将画布填充为青色（R:169，G:231，B:220）。

02 执行菜单栏中的【文件】|【打开】命令，打开"绿叶.jpg"文件，单击底部的【选择主体】按钮，将素材图像选中，如图9.60所示。

03 将选中的绿叶素材图像拖至当前画布中，并将其所在图层的名称更改为"绿叶"。

图9.60 选中素材图像

04 选中【绿叶】图层，执行菜单栏中的【图像】|【调整】|【曲线】命令，在弹出的对话框中拖动曲线，提升图像亮度，完成之后单击【确定】按钮，如图9.61所示。

图9.61 调整曲线

05 在【图层】面板中，选中【绿叶】图层，将其拖至面板底部的【创建新图层】按钮上，复制图层，生成一个【绿叶 拷贝】图层。

06 选中【绿叶 拷贝】图层，将其移至【绿叶】图层下方，在画布中按Ctrl+T组合键对其执行【自由变换】命令，按住Alt键将图像等比缩小，再适当旋转，完成之后按Enter键确认，如图9.62所示。

07 选择工具箱中的【钢笔工具】，在选项栏中单击【选择工具模式】 路径 按钮，在弹出的选项中选择【形状】，将【填充】更改为浅青色（R:233，G:245，B:245），【描边】更改为无，在画布中绘制一个不规则图形，生成一个【形状 1】图层，如图9.63所示。

08 选择工具箱中的【椭圆工具】◯，在选项栏中将【填充】更改为白色，【描边】更改为无，在不规则图形上方按住Shift键绘制一个正圆图形，生成一个【椭圆1】图层，如图9.64所示。

图9.62 复制并旋转图像

图9.63 绘制图形

图9.64 绘制正圆

09 在【图层】面板中，选中【椭圆1】图层，单击面板底部的【添加图层样式】fx按钮，在菜单中选择【渐变叠加】命令。

10 在弹出的对话框中，将【混合模式】更改为正常，【渐变】更改为黄色（R:255, G:218, B:171）到深黄色（R:209, G:157, B:6），【角度】更改为0度，完成之后单击【确定】按钮，如图9.65所示。

图9.65 设置渐变叠加

11 在【图层】面板中，选中【椭圆 1】图层，将其拖至面板底部的【创建新图层】按钮上，复制图层，生成一个【椭圆1 拷贝】图层。

12 将【椭圆1 拷贝】图层中的图层样式删除，再将其【填充】更改为无，【描边】更改为白色，【描边宽度】更改为2像素，按Ctrl+T组合键对其执行【自由变换】命令，将图形等比缩小，完成之后按Enter键确认，效果如图9.66所示。

13 在【图层】面板中，选中【椭圆1拷贝】图层，将图层混合模式更改为柔光，效果如图9.67所示。

图9.66 变换图形

图9.67 更改图层混合模式

9.2.3 使用Photoshop添加文字

01 选择工具箱中的【横排文字工具】 T，在白色描边正圆上单击，输入文字，完成之后在正圆中间位置再次输入文字，如图9.68所示。

02 选择工具箱中的【多边形工具】，在选项栏中将【填充】更改为黄色（R:255，G:228，B:0），【描边】更改为无，【设置边数】更改为5，单击【设置其他形状和路径选项】按钮，在弹出的面板中将【星形比例】更改为50%，在正圆位置按住Shift键绘制一个星形，生成一个【多边形 1】图层，如图9.69所示。

03 选中【多边形 1】图层，在画布中按住Alt+Shift组合键向左侧拖动，将图形复制一份，按Ctrl+T组合键对复制生成的图形执行【自由变换】命令，将图形等比缩小，完成之后按Enter键确认。以同样的方法将图形复制一份并缩小。再以同样的方法同时选中两个复制生成的图形，将其向右侧平移复制一份，如图9.70所示。

图9.68 输入文字　　　　　　图9.69 绘制星形　　　图9.70 复制星形

04 选择工具箱中的【横排文字工具】 T，在图像中输入文字，如图9.71所示。

图9.71 输入文字

9.2.4 使用Firefly生成展示图像

01 在Adobe Firefly主页中单击【文字生成图像】区域右下角的【生成】按钮，进入【文字生成图像】页面。

02 在页面底部的【提示】文本框中输入"一张桌子 超市化妆品货架背景"。完成之后单击【生成】按钮，如图9.72所示。

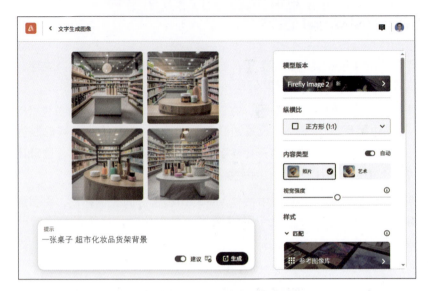

图9.72 输入文本

03 将生成页面右侧的【纵横比】设置为宽屏（16:9），如图9.73所示。

图9.73 设置纵横比

04 设置完成之后单击左侧预览图像底部的【生成】按钮，再单击生成的图像，即可看到图像效果。选择视觉效果最好的图像，单击打开，如图9.74所示。

图9.74 打开生成的展示图像

05 将光标移至图像中，单击右上角的【更多选项】图标，在弹出的选项中选择【下载】，将图像下载至本地素材文件夹，并重命名为"货架.jpg"。

9.2.5 使用Photoshop绘制包装立体轮廓

01 执行菜单栏中的【文件】|【打开】命令，选择"货架.jpg"文件，单击【打开】按钮，将素材拖入画布中并适当缩小。

02 选择工具箱中的【钢笔工具】，在选项栏中单击【选择工具模式】 路径 按钮，在弹出的选项中选择【形状】，将【填充】更改为绿色（R:172，G:218，B:0），【描边】更改为无，绘制一个瓶式图形，生成一个【形状 1】图层，如图9.75所示。

图9.75 绘制图形

03 在【图层】面板中，选中【形状 1】图层，单击面板底部的【添加图层样式】fx按钮，在菜单中选择【渐变叠加】命令。

04 在弹出的对话框中，将【混合模式】更改为柔光，【渐变】更改为黑色到透明再到黑色，【角度】更改为0度，完成之后单击【确定】按钮，如图9.76所示。

图9.76 设置渐变叠加

05 选择工具箱中的【矩形工具】，在选项栏中将【填充】更改为白色，【描边】更改为无，在瓶口位置绘制一个矩形，生成1个【矩形1】图层，如图9.77所示。

图9.77 绘制矩形

06 在【图层】面板中，选中【矩形 1】图层，单击面板底部的【添加图层样式】fx按钮，在菜单中选择【内发光】命令。

07 在弹出的对话框中，将【混合模式】更改为正常，【不透明度】更改为100%，【颜色】更改为绿色（R:172，G:218，B:0），【大小】更改为12像素，完成之后单击【确定】按钮，如图9.78所示。

图9.78 设置内发光

08 在【图层】面板中,选中【矩形 1】图层,将其【填充】更改为0%,如图9.79所示。

图9.79 更改填充

9.2.6 使用Photoshop绘制瓶盖

01 选择工具箱中的【钢笔工具】,在选项栏中单击【选择工具模式】路径按钮,在弹出的选项中选择【形状】,将【填充】更改为白色,【描边】更改为无,绘制一个瓶盖样式图形,生成一个【形状 2】图层,如图9.80所示。

02 在【图层】面板中,选中【形状 2】图层,单击面板底部的【添加图层样式】按钮,在菜单中选择【渐变叠加】命令。

03 在弹出的对话框中,将【混合模式】更改为正常,【渐变】更改为灰色系,【角度】更改为0度,如图9.81所示。

图9.80 绘制图形 图9.81 设置渐变叠加

04 勾选【斜面和浮雕】复选框,将【大小】更改为2像素。取消勾选【使用全局光】复选框,将【角度】更改为90度,【高度】更改为30度,完成之后单击【确定】按钮,如图9.82所示。

图9.82 设置斜面和浮雕

9.2.7 使用Photoshop为瓶身添加高亮

01 执行菜单栏中的【文件】|【打开】命令,选择"瓶装护发素设计平面效果.jpg"文件,单击【打开】按钮,将素材拖入画布中瓶身位置并适当等比缩小,其所在图层的名称将自动更改为"图层1",如图9.83所示。

02 在【图层】面板中,选中【图层 1】图层,将图层【不透明度】更改为50%,效果如图9.84所示。

03 选中【图层 1】图层,按Ctrl+T组合键对其执行【自由变换】命令,将图像等比缩小,完成之后按Enter键确认,效果如图9.85所示。

04 在【图层】面板中,选中【图层 1】图层,将图层【不透明度】更改为100%,效果如图9.86所示。

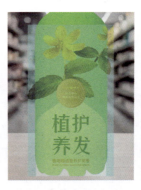
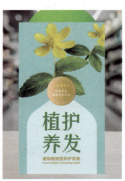

图9.83 添加素材　　图9.84 更改图层不透明度　　图9.85 缩小图像　　图9.86 更改不透明度

05 按住Ctrl键单击【形状 1】图层缩览图,将其载入选区,如图9.87所示。

06 执行菜单栏中【选择】|【反选】命令,选中【图层 1】图层,按Delete键将图层中选区之外的图像删除,完成之后按Ctrl+D组合键将选区取消,如图9.88所示。

07 选择工具箱中的【矩形工具】,在选项栏中将【填充】更改为白色,绘制一个白色矩形,生成一个【矩形2】图层,如图9.89所示。

08 在【图层】面板中,选中【矩形 2】图层,将图层混合模式更改为柔光,如图9.90所示。

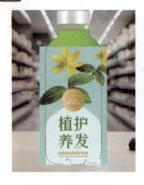
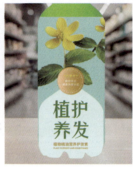
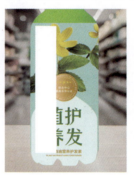
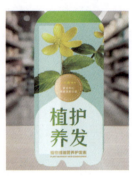

图9.87 载入选区　　　图9.88 删除图像　　　图9.89 绘制矩形　　　图9.90 更改图层混合模式

09 在【图层】面板中,选中【矩形 2】图层,单击面板底部的【添加图层蒙版】按钮,为当前图层添加蒙版,如图9.91所示。

10 选择工具箱中的【画笔工具】,在画布中右击,在弹出的面板中选择一个圆角笔触,将【大小】更改为110像素,【硬度】更改为0%,如图9.92所示。

11 将前景色更改为黑色,在图像的部分区域上涂抹,将部分图像隐藏,如图9.93所示。

12 以同样的方法在瓶身其他位置添加类似高光效果,如图9.94所示。

图9.91 添加图层蒙版　　图9.92 设置画笔笔触　　图9.93 隐藏部分图像　　图9.94 添加高光

9.2.8　使用Photoshop为瓶子轮廓添加高光

01 选择工具箱中的【矩形工具】,在选项栏中将【填充】更改为白色,绘制一个矩形,生成一个【矩形4】图层,如图9.95所示。

02 选中【矩形 4】图层，执行菜单栏中的【滤镜】|【模糊】|【高斯模糊】命令，在弹出的对话框中单击【转换为智能对象】按钮，在出现的对话框中将【半径】更改为3像素，完成之后单击【确定】按钮，如图9.96所示。

03 在【图层】面板中，选中【矩形 4】图层，将图层混合模式更改为叠加，如图9.97所示。

图9.95 绘制矩形　　　　图9.96 添加高斯模糊　　　　图9.97 更改图层混合模式

04 在【图层】面板中，选中【矩形 4】图层，单击面板底部的【添加图层蒙版】按钮，为当前图层添加蒙版，如图9.98所示。

05 按住Ctrl键单击【形状 1】图层缩览图，将图形载入选区，执行菜单栏中【选择】|【反选】命令，将选区填充为黑色，将部分图像隐藏，完成之后按Ctrl+D组合键将选区取消，如图9.99所示。

06 以同样的方法再绘制图形并为瓶子轮廓制作高光效果，如图9.100所示。

图9.98 添加图层蒙版　　　图9.99 隐藏部分图像　　　图9.100 制作高光效果

9.2.9 使用Photoshop为瓶身添加阴影

01 选择工具箱中的【钢笔工具】，在选项栏中单击【选择工具模式】按钮，在弹出的选项中选择【形状】，将【填充】更改为深红色（R:55, G:22, B:13），【描边】更改为无，绘制一个不规则图形，生成一个【形状 5】图层，将其移至【背景】图层上方，如图9.101所示。

02 选中【形状 5】图层，执行菜单栏中的【滤镜】|【模糊】|【高斯模糊】命令，在弹出的对话框中单击【转换为智能对象】按钮，在出现的对话框中将【半径】更改为3像素，完成之后单击【确定】按钮，如图9.102所示。

03 在【图层】面板中，选中【形状 5】图层，将图层【不透明度】更改为60%，如图9.103所示。

图9.101 绘制图形并更改图层顺序　　图9.102 添加高斯模糊　　图9.103 更改图层不透明度

04 在【图层】面板中，同时选中除【背景】之外的所有图层，按Ctrl+G组合键将图层编组，将组重命名为"倒影"。选中【倒影】组，将其拖至面板底部的【创建新图层】按钮上，复制组，生成一个【倒影 拷贝】组。将其展开，选中【形状 5】图层，将其删除，再按Ctrl+E组合键将组合并为【倒影】图层，如图9.104所示。

05 选中【倒影】图层，按Ctrl+T组合键对其执行【自由变换】命令，然后右击，从弹出的快捷菜单中选择【垂直翻转】命令，完成之后按Enter键确认，再将其向下垂直移动，如图9.105所示。

图9.104 将图层编组及合并组　　图9.105 变换图像

06 在【图层】面板中，选中【倒影】图层，单击面板底部的【添加图层蒙版】按钮，为当前图层添加蒙版。

07 选择工具箱中的【渐变工具】，编辑黑色到白色的渐变，单击选项栏中的【线性渐变】按钮，在画布中拖动，将部分图像隐藏，制作出倒影效果，这样就完成了效果制作。最终效果如图9.56所示。

9.3 碗装红烧牛肉面包装设计

设计构思

本例讲解碗装红烧牛肉面的包装设计。本例中的包装采用一次性碗式材质，作为速食类包装，这是一种十分常见的包装形式。在设计过程中，通过生成高清的牛肉面素材图像，并结合醒目的文字，使整体的视觉效果十分出色。最终效果如图9.106所示。

源文件	第9章\碗装红烧牛肉面包装设计平面效果.psd、碗装红烧牛肉面包装设计展示效果.psd
调用素材	第9章\碗装红烧牛肉面包装设计
难易程度	★★★☆☆

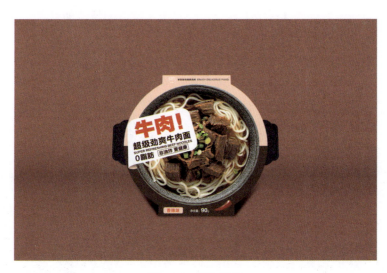

图9.106 最终效果

操作步骤

9.3.1 使用Firefly生成素材图像

01 在Adobe Firefly主页中单击【文字生成图像】区域右下角的【生成】按钮，进入【文字生成图像】页面。

02 在页面底部的【提示】文本框中输入"一碗红烧牛肉面 俯视"，完成之后单击【生成】按钮，如图9.107所示。

图9.107 输入文本

03 单击左侧预览图像底部的【生成】按钮,再单击生成的图像,即可看到图像效果。选择视觉效果最好的图像,单击打开,如图9.108所示。

04 将光标移至图像中,单击右上角的【更多选项】图标,在弹出的选项中选择【下载】,将图像下载至本地素材文件夹,并重命名为"红烧牛肉面.jpg",如图9.109所示。

图9.108 打开生成的展示图像　　　　　　图9.109 下载图像

9.3.2 使用Photoshop制作包装平面

01 执行菜单栏中的【文件】|【新建】命令,在弹出的对话框中设置【宽度】为80毫米,【高度】为80毫米,【分辨率】为300像素/英寸,新建一个空白画布。

02 选择工具箱中的【椭圆工具】，在选项栏中将【填充】更改为浅红色(R:255,G:222,B:213),【描边】更改为无,在画布中按住Shift键绘制一个正圆图形,生成一个【椭圆1】图层,如图9.110所示。

03 选择工具箱中的【矩形工具】，选中【椭圆1】图层,按住Shift键绘制一个矩形,如图

9.111所示。

04 选择工具箱中的【矩形工具】，在选项栏中将【填充】更改为深红色（R:109，G:70，B:46），绘制一个矩形，生成一个【矩形1】图层，如图9.112所示。

图9.110 绘制矩形

图9.111 绘制矩形

图9.112 绘制矩形

05 选中【矩形1】图层，执行菜单栏中的【图层】|【创建剪贴蒙版】命令，为当前图层创建剪贴蒙版，将部分图形隐藏，如图9.113所示。

图9.113 创建剪贴蒙版

9.3.3 使用Photoshop处理素材图像

01 执行菜单栏中的【文件】|【打开】命令，打开"红烧牛肉面.jpg"文件，选择工具箱中的【椭圆选框工具】，在牛肉面位置按住Shift键绘制一个正圆选区，将其选取，如图9.114所示。

02 将选取的牛肉面图像拖至当前画布中，其所在图层的名称将自动更改为"图层1"，如图9.115所示。

图9.114 绘制选区

图9.115 添加素材图像

03 选中【图层 1】图层，执行菜单栏中的【图像】|【调整】|【色相/饱和度】命令，在弹出的对话框中将【色相】更改为-5，【饱和度】更改为30，完成之后单击【确定】按钮，如图9.116所示。

图9.116 调整色相饱和度

04 选中【图层 1】图层，执行菜单栏中的【图像】|【调整】|【色阶】命令，在弹出的对话框中将【输入色阶】更改为（15，1.31，222），完成之后单击【确定】按钮，如图9.117所示。

图9.117 调整色阶

9.3.4 使用Photoshop为包装添加标签

01 选择工具箱中的【矩形工具】，在选项栏中将【填充】更改为白色，【描边】更改为无，在画布中绘制一个矩形，并适当拖动边角控制点，为矩形添加圆角效果，再适当旋转，生成一个【矩形 2】图层，如图9.118所示。

02 选择工具箱中的【钢笔工具】，在选项栏中单击【选择工具模式】 路径 按钮，在弹出的选项中选择【形状】，将【填充】更改为白色，【描边】更改为无，在圆角矩形左侧位置绘制一个图形，生成一个【形状 1】图层，如图9.119所示。

03 以同样的方法在刚绘制的图形下方再绘制一个不规则黑色图形，生成一个【形状 2】图层，如图9.120所示。

第 9 章 多类型商品包装设计

图9.118 绘制矩形

图9.119 绘制图形

图9.120 绘制图形

04 在【图层】面板中,选中【形状 2】图层,单击面板底部的【添加图层样式】fx按钮,在菜单中选择【渐变叠加】命令。

05 在弹出的对话框中,将【混合模式】更改为正常,【渐变】更改为浅红色(R:255,G:222,B:213)到深红色(R:173,G:121,B:107),【角度】更改为100度,【缩放】更改为80%,完成之后单击【确定】按钮,如图9.121所示。

图9.121 设置渐变叠加

9.3.5 使用Photoshop输入文字信息

01 选择工具箱中的【横排文字工具】T,在图像中输入文字,如图9.122所示。

02 选择工具箱中的【矩形工具】,在选项栏中将【填充】更改为无,【描边】更改为红色(R:83,G:11,B:0),【描边宽度】更改为1像素,在文字位置绘制一个矩形,生成一个【矩形 3】图层,如图9.123所示。

03 执行菜单栏中的【文件】|【打开】命令,选择"标志.png"文件,单击【打开】按钮,将素材拖入画布中并适当缩小,如图9.124所示。

04 选择工具箱中的【横排文字工具】T,在标志右侧位置输入文字,如图9.125所示。

图9.122 输入文字　　　图9.123 绘制矩形　　　图9.124 添加素材　　　图9.125 输入文字

05 执行菜单栏中的【文件】|【打开】命令，选择"小辣椒.png"文件，单击【打开】按钮，将素材拖入画布底部右下角位置并适当缩小，如图9.126所示。

06 选择工具箱中的【矩形工具】▭，在选项栏中将【填充】更改为浅红色（R:255，G:222，B:213），【描边】更改为无，在画布中绘制一个矩形，并适当拖动边角控制点，为矩形添加圆角效果，生成一个【矩形 4】图层，如图9.127所示。

图9.126 再次添加素材　　　　　　　　图9.127 绘制矩形

07 选择工具箱中的【横排文字工具】T，在图像中输入文字，如图9.128所示。

图9.128 输入文字

9.3.6 使用Photoshop制作展示背景

01 执行菜单栏中的【文件】|【新建】命令，在弹出的对话框中设置【宽度】为1500毫米，【高度】为1000毫米，【分辨率】为300像素/英寸，新建一个空白画布，将画布填充为深红色（R:192，G:110，B:100）。

02 选择工具箱中的【矩形工具】▭，在选项栏中将【填充】更改为红色（R:160，G:85，B:76），【描边】更改为无，在画布中绘制一个矩形，生成一个【矩形 1】图层，如图9.129所示。

03 在【图层】面板中,选中【矩形 1】图层,单击面板底部的【添加矢量蒙版】按钮,为当前图层添加矢量蒙版,如图9.130所示。

04 选择工具箱中的【渐变工具】,编辑黑色到白色的渐变,单击选项栏中的【线性渐变】按钮,在画布中上拖动,将部分图形隐藏,如图9.131所示。

图9.129 绘制矩形

图9.130 添加矢量蒙版

图9.131 隐藏图形

05 在【图层】面板中,选中【矩形 1】图层,将其拖至面板底部的【创建新图层】按钮上,复制图层,生成一个【矩形1 拷贝】图层。

06 选中【矩形1 拷贝】图层,在画布中将其向上方移动,并利用【渐变工具】调整背景颜色,如图9.132所示。

07 在【图层】面板中,选中所有图层,按Ctrl+E组合键将其合并。

图9.132 调整颜色

9.3.7 使用Photoshop处理展示图像

01 执行菜单栏中的【文件】|【打开】命令,选择"碗装红烧牛肉面包装设计平面效果.jpg"文件,单击【打开】按钮,将素材拖入画布中并适当缩小,将图层名称更改为"包装立体",如图9.133所示。

02 选中【包装立体】图层,按Ctrl+T组合键对其执行【自由变换】命令,然后右击,从弹出的快捷菜单中选择【透视】命令,拖动变形框控制点将其透视变形,完成之后按Enter键确认,如图9.134所示。

图9.133 添加素材

图9.134 将图像变形

9.3.8 使用Photoshop制作展示细节

01 选择工具箱中的【椭圆工具】○，在选项栏中将【填充】更改为深灰色（R:56，G:56，B:56），【描边】更改为无，绘制一个椭圆图形，生成一个【椭圆 1】图层，如图9.135所示。

02 选择工具箱中的【矩形工具】▭，在选项栏中将【填充】更改为深灰色（R:56，G:56，B:56），【描边】更改为无，【设置圆角的半径】更改为21像素，在椭圆位置绘制一个圆角矩形，生成一个【矩形 1】图层，如图9.136所示。

03 选择工具箱中的【矩形工具】▭，再绘制一个白色矩形，拖动边角控制点，为矩形添加圆角效果，生成一个【矩形 2】图层，如图9.137所示。

图9.135 绘制椭圆

图9.136 绘制圆角矩形

图9.137 绘制圆角矩形

04 选择工具箱中的【直接选择工具】▷，选中白色矩形右侧锚点，按Delete键将选区中的图像删除，如图9.138所示。

05 在【图层】面板中，选中【矩形 2】图层，将其【填充】更改为0%，如图9.139所示。

图9.138 删除锚点

图9.139 更改填充

06 在【图层】面板中，选中【矩形 2】图层，单击面板底部的【添加图层样式】fx按钮，在菜单中选择【内阴影】命令。

07 在弹出的对话框中，将【混合模式】更改为正常，【不透明度】更改为100%。取消勾选【使用全局光】复选框，【角度】更改为180度，【距离】更改为1像素，【大小】更改为1像素，如图9.140所示。

第 9 章 多类型商品包装设计

图9.140 设置内阴影

08 勾选【内发光】复选框，在弹出的对话框中将【混合模式】更改为正片叠底，【不透明度】更改为35%，【颜色】更改为灰色（R:126，G:126，B:126），【大小】更改为7像素，完成之后单击【确定】按钮，如图9.141所示。

图9.141 设置内发光

09 在【图层】面板中，同时选中【椭圆 1】、【矩形 1】及【矩形 2】图层，按Ctrl+G组合键将图层编组，将组重命名为"左耳朵"，将其移至【包装立体】图层下方，如图9.142所示。

10 选中【左耳朵】组，按Ctrl+T组合键对其执行【自由变换】命令，将图像适当旋转，完成之后按Enter键确认，如图9.143所示。

11 在【图层】面板中，选中【左耳朵】组，将其拖至面板底部的【创建新图层】按钮上，复制组，生成一个【左耳朵 拷贝】组，如图9.144所示。

12 选中【左耳朵 拷贝】组，将其重命名为"右耳朵"，在画布中将其向右侧移至相对位置，按Ctrl+T组合键对其执行【自由变换】命令，然后右击，从弹出的快捷菜单中选择【水平翻转】命令，完成之后按Enter键确认，效果如图9.145所示。

图9.142 将图层编组　　图9.143 将图像旋转　　图9.144 复制组　　图9.145 变换图像

13 在【图层】面板中，展开【右耳朵】组，双击【矩形2】图层中【内阴影】图层样式名称，在弹出的对话框中将【角度】更改为0度，完成之后单击【确定】按钮，效果如图9.146所示。

图9.146 更改阴影角度

9.3.9　使用Photoshop添加阴影效果

01 选择工具箱中的【钢笔工具】，在选项栏中单击【选择工具模式】 路径 按钮，在弹出的选项中选择【形状】，将【填充】更改为深红色（R:48，G:5，B:0），【描边】更改为无，在包装下半部分位置绘制一个不规则图形，生成一个【形状1】图层，将其移至【包装立体】图层下方，如图9.147所示。

02 选中【形状1】图层，执行菜单栏中的【滤镜】|【模糊】|【高斯模糊】命令，在弹出的对话框中单击【转换为智能对象】按钮，再在弹出的对话框中将【半径】更改为5像素，完成之后单击【确定】按钮，效果如图9.148所示。

图9.147 绘制图形　　　　　　　　　图9.148 添加高斯模糊

03 在【图层】面板中，选中【形状1】图层，单击面板底部的【添加图层蒙版】按钮，为当前图层添加蒙版。

04 选择工具箱中的【渐变工具】，编辑黑色到白色的渐变，单击选项栏中的【线性渐变】按钮，在画布中拖动，将部分颜色隐藏，这样就完成了效果制作。最终效果如图9.106所示。

9.4 袋装奶油雪糕包装设计

设计构思

本例讲解袋装奶油雪糕的包装设计。本例中的雪糕包装采用袋装形式。在设计过程中，首先生成高清素材图像作为包装的主视觉，再添加直观的文字信息，即可完成整体效果设计。最终效果如图9.149所示。

源文件	第9章\袋装奶油雪糕包装设计平面效果.psd、袋装奶油雪糕包装设计展示效果.psd
调用素材	第9章\袋装奶油雪糕包装设计
难易程度	★★★☆☆

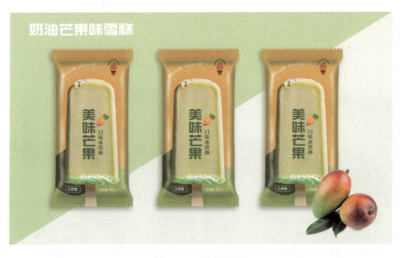

图9.149 最终效果

操作步骤

9.4.1 使用Firefly生成展示图像

01 在Adobe Firefly主页中单击【文字生成图像】区域右下角的【生成】按钮，进入【文字生成图像】页面。

02 在页面底部的【提示】文本框中输入"长方形雪糕 纯色背景"，完成之后单击【生成】按钮，如图9.150所示。

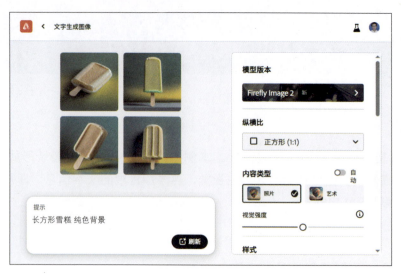

图9.150 输入文本

03 单击左侧预览图像底部的【生成】按钮,再单击生成的图像,即可看到图像效果。选择视觉效果最好的图像,单击打开,如图9.151所示。

04 将光标移至图像中,单击右上角的【更多选项】图标,在弹出的选项中选择【下载】,将图像下载至本地素材文件夹,并重命名为"雪糕.jpg",如图9.152所示。

图9.151 打开生成的展示图像　　　　图9.152 下载图像

9.4.2 使用Photoshop绘制主题图形

01 执行菜单栏中的【文件】|【新建】命令,在弹出的对话框中设置【宽度】为60毫米,【高度】为100毫米,【分辨率】为300像素/英寸,新建一个空白画布,将画布填充为深黄色(R:248, G:182, B:46)。

02 选择工具箱中的【钢笔工具】,在选项栏中单击【选择工具模式】 路径 按钮,在弹出的选项中选择【形状】,将【填充】更改为绿色(R:198, G:200, B:54),【描边】更改为无,绘制一个图形,生成一个【形状1】图层,如图9.153所示。

03 以同样的方法再绘制一个深绿色（R:107, G:106, B:3）图形，生成一个【形状 2】图层，如图9.154所示。

04 选中【形状 2】图层，执行菜单栏中的【图层】|【创建剪贴蒙版】命令，为当前图层创建剪贴蒙版，将部分图形隐藏，如图9.155所示。

图9.153 绘制图形　　　图9.154 绘制图形　　　　　图9.155 创建剪贴蒙版

9.4.3 使用Photoshop内置AI处理素材

01 执行菜单栏中的【文件】|【打开】命令，打开"雪糕.jpg"文件，单击底部的【选择主体】按钮，将雪糕素材图像选中，如图9.156所示。

02 将选中的雪糕素材图像拖至画布，并将其所在图层的名称更改为"雪糕"，如图9.157所示。

03 在【图层】面板中，选中【雪糕】图层，单击面板底部的【添加图层样式】fx按钮，在菜单中选择【外发光】命令。

04 在弹出的对话框中，将【混合模式】更改为叠加，【不透明度】更改为20%，【颜色】更改为黑色，【大小】更改为80像素，完成之后单击【确定】按钮，如图9.158所示。

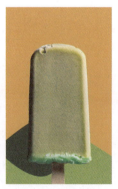

图9.156 选中素材图像　　图9.157 添加图像　　　　图9.158 设置外发光

05 在【图层】面板中，选中【雪糕】图层，单击面板底部的【创建新的填充或调整图层】

按钮，在弹出的快捷菜单中选择【色阶】命令，在出现的面板中单击【此调整剪切到此图层】按钮，再将其数值更改为（26，1.54，229），如图9.159所示。

06 选择工具箱中的【画笔工具】，在画布中右击，在弹出的面板中选择一个圆角笔触，将【大小】更改为120像素，【硬度】更改为0%，如图9.160所示。

07 单击【色阶1】图层蒙版缩览图，将前景色更改为黑色，在雪糕的高光区域涂抹，适当降低图像部分区域的亮度，如图9.161所示。

 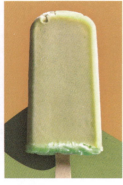

图9.159 调整色阶　　　　　图9.160 设置笔触　　　　　图9.161 降低图像亮度

9.4.4　使用Photoshop添加文字信息

01 选择工具箱中的【横排文字工具】，在图像中输入文字，如图9.162所示。

02 执行菜单栏中的【文件】|【打开】命令，打开"芒果.png"文件，单击【打开】按钮，将素材拖入画布中刚才输入的文字右上角位置并适当缩小，如图9.163所示。

03 以同样的方法打开标志素材图像，并将其添加至雪糕图像右上方，如图9.164所示。

图9.162 输入文字　　　　　图9.163 添加素材　　　　　图9.164 添加素材

04 选择工具箱中的【钢笔工具】，在标志图像上方绘制一条弧形路径，如图9.165所示。

05 选择工具箱中的【横排文字工具】，在路径中输入文字，如图9.166所示。

06 以同样的方法在雪糕图像左上方再次绘制一条路径，并输入文字，如图9.167所示。

图9.165 绘制路径　　图9.166 输入文字　　图9.167 绘制路径并输入文字

07 选择工具箱中的【钢笔工具】，在选项栏中单击【选择工具模式】 路径 按钮，在弹出的选项中选择【形状】，将【填充】更改为无，【描边】更改为白色，【描边宽度】更改为2像素，单击【设置形状描边类型】按钮，在弹出的选项中选择一种虚线样式，绘制一条弧形线段，如图9.168所示。

08 选择工具箱中的【椭圆工具】，在选项栏中将【填充】更改为白色，【描边】更改为无，在虚线左侧位置按住Shift键绘制一个正圆图形，如图9.169所示。

09 选择工具箱中的【横排文字工具】，在图像中输入文字，如图9.170所示。

图9.168 绘制弧形线段　　图9.169 绘制小正圆　　图9.170 输入文字

10 选择工具箱中的【矩形工具】，在选项栏中将【填充】更改为无，【描边】更改为白色，【描边宽度】更改为2像素，在文字位置绘制一个矩形，并适当拖动边角控制点，为矩形添加圆角效果，生成一个【矩形 1】图层，如图9.171所示。

图9.171 绘制矩形

9.4.5 使用Photoshop制作立体效果

01 执行菜单栏中的【文件】|【新建】命令，在弹出的对话框中设置【宽度】为200毫米，【高度】为120毫米，【分辨率】为300像素/英寸，新建一个空白画布，将画布填充为浅绿色（R:248, G:249, B:238）。

02 选择工具箱中的【钢笔工具】，在选项栏中单击【选择工具模式】 路径 按钮，在弹出的选项中选择【形状】，将【填充】更改为绿色（R:226, G:236, B:160），【描边】更改为无，在画布中绘制一个图形，生成一个【形状 1】图层，如图9.172所示。

03 执行菜单栏中的【文件】|【打开】命令，选择"袋装奶油雪糕包装设计平面效果.jpg"文件，单击【打开】按钮，将素材拖入画布中并适当缩小，将其所在图层的名称更改为"平面效果"，如图9.173所示。

图9.172 绘制图形

图9.173 添加素材

04 选择工具箱中的【钢笔工具】，在包装左侧位置绘制一条不规则路径，如图9.174所示。

05 按Ctrl+Enter组合键将路径转换为选区，选中【平面效果】图层，按Delete键将选区中图像删除，完成之后按Ctrl+D组合键将选区取消，如图9.175所示。

06 以同样的方法在包装右侧绘制一条类似路径，并将其转换为选区，之后将选区中的图像删除，成之后按Ctrl+D组合键将选区取消，如图9.176所示。

图9.174 绘制路径

图9.175 删除图像

图9.176 删除图像

9.4.6 使用Photoshop打造锯齿细节

01 选择工具箱中的【矩形工具】，在选项栏中将【填充】更改为黑色，【描边】更改为

无,在包装左上角位置按住Shift键绘制一个矩形,生成一个【矩形1】图层,如图9.177所示。

02 选中【矩形1】图层,按Ctrl+T组合键对其执行【自由变换】命令,在选项栏中的【设置旋转】文本框中输入45,完成之后单击【确定】按钮,效果如图9.178所示。

03 选中【矩形1】图层,在画布中按住Alt+Shift组合键将其向右侧拖动,将图形复制一份,生成一个【矩形1 拷贝】图层。同时选中【矩形1】及【矩形1 拷贝】图层,以同样的方法将其复制多份,如图9.179所示。

图9.177 绘制矩形　　图9.178 旋转图形　　图9.179 复制图形

04 在【图层】面板中,同时选中所有和黑色矩形相关的图层,按Ctrl+E组合键将其合并。

05 按住Ctrl键单击合并后的图层缩览图,将图形载入选区,选中【立体效果】图层,按Delete键将选区之外的图像删除,完成之后按Ctrl+D组合键将选区取消。将矩形所在图层暂时隐藏就可以看到删除后的效果,如图9.180所示。

06 以同样的方法将包装底部边缘的部分图像删除,并将矩形所在图层隐藏,如图9.181所示。

图9.180 删除多余图像　　　　　　图9.181 删除图像

07 选择工具箱中的【矩形工具】,在选项栏中将【填充】更改为黑色,【描边】更改为无,在包装顶部位置绘制一个矩形,生成一个【矩形2】图层,如图9.182所示。

08 选中【矩形2】图层,执行菜单栏中的【滤镜】|【模糊】|【高斯模糊】命令,在弹出的对话框中单击【转换为智能对象】按钮,然后在弹出的对话框中将【半径】更改为2像素,完成之后单击【确定】按钮,效果如图9.183所示。

09 在【图层】面板中,选中【矩形2】图层,单击面板底部的【添加矢量蒙版】按钮,为

当前图层添加矢量蒙版,如图9.184所示。

10. 按住Ctrl键单击【平面效果】图层缩览图,将其载入选区,如图9.185所示。

图9.182 绘制矩形　　图9.183 添加高斯模糊　　图9.184 添加矢量蒙版　　图9.185 载入选区

11. 执行菜单栏中【选择】|【反选】命令,选中【平面效果】图层,将选区填充为黑色,将部分图像隐藏,完成之后按Ctrl+D组合键将选区取消,如图9.186所示。

12. 在【图层】面板中,选中【矩形 2】图层,将图层【不透明度】更改为5%,效果如图9.187所示。

13. 以同样的方法在包装底部位置绘制一个矩形,并为其添加高斯模糊效果,然后将部分图像隐藏,制作出阴影效果,如图9.188所示。

图9.186 隐藏部分图像　　图9.187 更改图层不透明度　　图9.188 制作阴影效果

9.4.7　使用Photoshop处理立体质感

01. 选择工具箱中的【钢笔工具】,在选项栏中单击【选择工具模式】[路径▼]按钮,在弹出的选项中选择【形状】,将【填充】更改为深绿色(R:50, G:57, B:4),【描边】更改为无,在包装顶部位置绘制一个不规则图形,生成一个【形状 2】图层,如图9.189所示。

02. 执行菜单栏中的【滤镜】|【模糊】|【高斯模糊】命令,在弹出的对话框中单击【转换为智能对象】按钮,在弹出的对话框中将【半径】更改为6像素,完成之后单击【确定】按钮,如图9.190所示。

03 在【图层】面板中,选中【形状 2】图层,将其移至【平面效果】图层上方,再将其【不透明度】更改为30%。执行菜单栏中的【图层】|【创建剪贴蒙版】命令,为当前图层创建剪贴蒙版,将部分图像隐藏,如图9.191所示。

　　图9.189 绘制图形　　　图9.190 添加高斯模糊　　　图9.191 创建剪贴蒙版

04 在【图层】面板中,选中【形状 2】图层,将其拖至面板底部的【创建新图层】按钮上,复制生成一个【形状 2 拷贝】图层,如图9.192所示。

05 选中【形状 2 拷贝】图层,按Ctrl+T组合键对其执行【自由变换】命令,然后右击,从弹出的快捷菜单中选择【水平翻转】命令,完成之后按Enter键确认,将图像向下移至包装右侧相对位置,如图9.193所示。

06 选择工具箱中的【钢笔工具】,在选项栏中单击【选择工具模式】[路径]按钮,在弹出的选项中选择【形状】,将【填充】更改为白色,【描边】更改为无,在包装左侧位置绘制一个不规则图形,生成一个【形状 3】图层,如图9.194所示。

07 执行菜单栏中的【滤镜】|【模糊】|【高斯模糊】命令,在弹出的对话框中单击【转换为智能对象】按钮,在弹出的对话框中将【半径】更改为8像素,完成之后单击【确定】按钮,效果如图9.195所示。

　图9.192 复制图层　　　图9.193 翻转图像　　　图9.194 绘制图形　　图9.195 添加高斯模糊

08 在【图层】面板中,选中【形状 3】图层,单击面板底部的【添加图层蒙版】按钮,为当前图层添加蒙版,如图9.196所示。

09 选择工具箱中的【画笔工具】,在画布中右击,在弹出的面板中选择一种圆角笔触,将

【大小】更改为150像素，【硬度】更改为0%，如图9.197所示。

10　将前景色更改为黑色，在图像的部分区域上涂抹，将部分图像隐藏，如图9.198所示。

图9.196　添加图层蒙版

图9.197　设置笔触

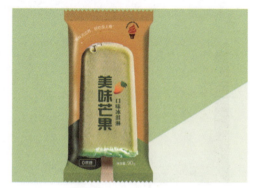

图9.198　隐藏图像

11　在【图层】面板中，选中【形状 3】图层，将其拖至面板底部的【创建新图层】按钮上，复制生成一个【形状 3 拷贝】图层。

12　选中【形状 3 拷贝】图层，在画布中将其向右侧平行移动，再按Ctrl+T组合键对其执行【自由变换】命令，然后右击，从弹出的快捷菜单中选择【水平翻转】命令，完成之后按Enter键确认。再选择工具箱中的【画笔工具】，单击【形状 3 拷贝】图层的蒙版缩览图，在图像上涂抹，将部分图像隐藏，如图9.199所示。

图9.199　复制并变换图像

9.4.8　使用Photoshop添加真实阴影

01　选择工具箱中的【钢笔工具】，在选项栏中单击【选择工具模式】【路径】按钮，在弹出的选项中选择【形状】，将【填充】更改为深绿色（R:48, G:51, B:3），【描边】更改为无，在包装顶部位置绘制一个不规则图形，生成一个【形状 4】图层，如图9.200所示。

02　执行菜单栏中的【滤镜】|【模糊】|【高斯模糊】命令，在弹出的对话框中单击【栅格化】按钮，在弹出的对话框中将【半径】更改为8像素，完成之后单击【确定】按钮，效果如图9.201所示。

03　在【图层】面板中，选中【形状 4】图层，将图层【不透明度】更改为30%，如图9.202所示。

第 9 章 多类型商品包装设计

图9.200 绘制图形　　　图9.201 添加高斯模糊　　　图9.202 更改图层不透明度

04 选中【形状 4】图层，在画布中按住Alt+Shift组合键将其向下方拖动至相对位置，将图像复制一份，再按Ctrl+T组合键对复制生成的图像执行【自由变换】命令，然后右击，从弹出的快捷菜单中选择【垂直翻转】命令，完成之后按Enter键确认，效果如图9.203所示。

图9.203 复制及变换图像

05 选择工具箱中的【钢笔工具】，在选项栏中单击【选择工具模式】 路径 按钮，在弹出的选项中选择【形状】，将【填充】更改为无，【描边】更改为黑色，【描边宽度】更改为2像素，在包装顶部位置绘制一条线段，生成一个【形状 5】图层，如图9.204所示。

06 执行菜单栏中的【滤镜】|【模糊】|【高斯模糊】命令，在弹出的对话框中单击【栅格化】按钮，在弹出的对话框中将【半径】更改为1像素，完成之后单击【确定】按钮，效果如图9.205所示。

图9.204 绘制线段　　　　　　　　图9.205 添加高斯模糊

07 选中【形状 5】图层，将图层混合模式设置为叠加，【不透明度】更改为70%，如图9.206所示。

图9.206 设置图层混合模式

08 在【图层】面板中,按住Ctrl键单击【形状 5】图层缩览图,再按Ctrl+Alt+T组合键将线段向上方垂直移动,复制一份,如图9.207所示。

09 按住Ctrl+Alt+Shift组合键的同时按T键多次,执行多重复制命令,将图像复制多份,如图9.208所示。

图9.207 变换复制

图9.208 多重复制

10 在【图层】面板中,选中【形状 5】图层,单击面板底部的【添加图层蒙版】按钮,为当前图层添加蒙版,如图9.209所示。

11 选择工具箱中的【画笔工具】,在画布中右击,在弹出的面板中选择一个圆角笔触,将【大小】更改为150像素,【硬度】更改为0%,如图9.210所示。

图9.209 添加蒙版

图9.210 设置笔触

12 将前景色更改为黑色,在图像左侧位置稍微涂抹,使压痕效果更加自然。以同样的方法在右侧稍微涂抹,如图9.211所示。

13 选中【形状 5】图层,按住Alt+Shift组合键将其向底部拖动至相对位置,将图像复制一份,如图9.212所示。

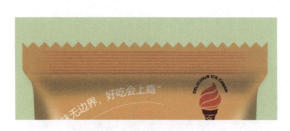

图9.211 隐藏部分图像

图9.212 复制图像

9.4.9 使用Photoshop完善包装效果

01 在【图层】面板中，选中【平面效果】图层，单击面板底部的【添加图层样式】fx按钮，在菜单中选择【投影】命令。

02 在弹出的对话框中，将【混合模式】更改为正常，【颜色】更改为深绿色（R:84，G:83，B:3），【不透明度】更改为40%。取消勾选【使用全局光】复选框，将【角度】更改为45度，【距离】更改为18像素，【大小】更改为30像素，完成之后单击【确定】按钮，如图9.213所示。

图9.213 设置投影

03 在【图层】面板中，同时选中除【背景】及【形状 1】图层之外的所有图层，按Ctrl+G组合键将图层编组，并将组重命名为"立体效果"。

04 在【图层】面板中，选中【立体效果】组，将其拖至面板底部的【创建新图层】按钮上，复制组，生成一个【立体效果 拷贝】组，将其向右侧平移。以同样的方法将包装再复制一份并向右侧平移，如图9.214所示。

05 选择工具箱中的【横排文字工具】T，在图像中输入文字，如图9.215所示。

图9.214 复制图像　　　　　　　　　图9.215 输入文字

9.4.10 使用Firefly生成装饰图像

01 在Adobe Firefly主页中单击【文字生成图像】区域右下角的【生成】按钮，进入【文字生成图像】页面。

02 在页面底部的【提示】文本框中输入"两个芒果",完成之后单击【生成】按钮,如图9.216所示。

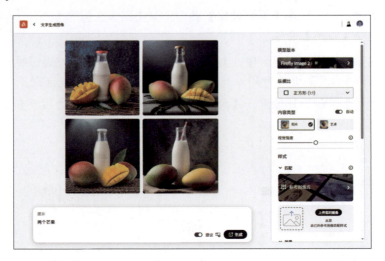

图9.216 输入文本

03 在生成页面右侧的【内容类型】中选择照片,将【视觉强度】的滑块移至最左侧,如图9.217所示。

图9.217 更改视觉强度

04 设置完成之后,单击左侧预览图像底部的【生成】按钮,选择质量最好的图像,将其下载至本地,并重命名为"两个芒果.jpg"。

9.4.11 使用Photoshop添加装饰图像

01 执行菜单栏中的【文件】|【打开】命令,打开"两个芒果.jpg"文件,单击底部的【选择主体】 按钮,将两个芒果素材图像选中。

02 将选中的两个芒果素材图像拖至画布右下角位置,这样就完成了效果制作。最终效果如图9.149所示。

9.5 盒装鲜玉米包装设计

设计构思

本例讲解盒装鲜玉米的包装设计。盒式包装的设计流程相对简单,只需将漂亮的素材图像与直观的文字信息相结合,即可制作出美观的盒式包装。在设计过程中,需要注意包装平面的排版效果。最终效果如图9.218所示。

第 9 章 多类型商品包装设计

源文件	第 9 章\盒装鲜玉米包装设计平面效果.psd、盒装鲜玉米包装设计展示效果.psd
调用素材	第 9 章\盒装鲜玉米包装设计
难易程度	★★★☆☆

图9.218 最终效果

操作步骤

9.5.1 使用Firefly生成包装图像

01 在Adobe Firefly主页中单击【文字生成图像】区域右下角的【生成】按钮，进入【文字生成图像】页面。

02 在页面底部的【提示】文本框中输入"一根玉米 纯色背景"，完成之后单击【生成】按钮，如图9.219所示。

图9.219 输入文本

03 将生成页面右侧的【纵横比】设置为宽屏（16:9），如图9.220所示。

04 将【内容类型】更改为艺术，如图9.221所示。

图9.220 设置纵横比

图9.221 更改内容类型

05 将【视觉强度】的滑块调至最左侧，如图9.222所示。

图9.222 更改视觉强度

06 设置完成之后单击左侧预览图像底部的【生成】按钮，再单击生成的图像，即可看到图像效果。选择视觉效果最好的图像，单击打开，如图9.223所示。

07 将光标移至图像中，单击右上角的【更多选项】图标，在弹出的选项中选择【下载】，将图像下载至本地素材文件夹，并重命名为"玉米.jpg"，如图9.224所示。

图9.223 打开生成的展示图像　　　　图9.224 下载图像

9.5.2 使用Photoshop设计包装图案

01 执行菜单栏中的【文件】|【新建】命令，在弹出的对话框中设置【宽度】为500毫米，【高度】为350毫米，【分辨率】为96像素/英寸，新建一个空白画布，将画布填充为绿色（R:150，G:190，B:28）。

02 选择工具箱中的【矩形工具】，在选项栏中将【填充】更改为灰色（R:226，G:226，B:226），【描边】更改为无，在画布中绘制一个矩形，生成一个【矩形 1】图层，如图9.225所示。

03 适当拖动边角控制点，为矩形添加圆角效果，如图9.226所示。

图9.225 绘制矩形

图9.226 添加圆角效果

9.5.3 使用Photoshop内置AI提取素材

01 执行菜单栏中的【文件】|【打开】命令,打开"玉米.jpg"文件,单击底部的【选择主体】按钮,将玉米素材图像选中,如图9.227所示。

02 选择工具箱中的【套索工具】,按住Alt键在选区底部区域绘制一个选区,将部分图像从选区中减去,如图9.228所示。

03 将选区中的素材图像拖至刚才创建的画布中,并适当缩小,将其所在图层的名称更改为"玉米",如图9.229所示。

图9.227 选中素材图像

图9.228 减去部分图像

图9.229 添加素材

04 在【图层】面板中,单击面板底部的【创建新的填充或调整图层】按钮,在弹出的快捷菜单中选择【曲线】命令,在出现的面板中拖动曲线,增加图像亮度,如图9.230所示。

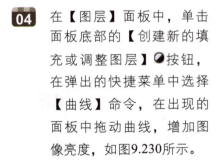

图9.230 增加图像亮度

9.5.4 使用Photoshop绘制装饰图形

01 选择工具箱中的【椭圆工具】○，在选项栏中将【填充】更改为黄色（R:229，G:201，B:19），【描边】更改为无，在适当位置按住Shift键绘制一个正圆图形，生成一个【椭圆1】图层，如图9.231所示。

02 在【图层】面板中，选中【椭圆1】图层，将其拖至面板底部的【创建新图层】按钮上，复制生成一个【椭圆1 拷贝】图层。按Ctrl+T组合键对复制生成的图形执行【自由变换】命令，按住Alt+Shift组合键将图形等比缩小，完成之后按Enter键确认，如图9.232所示。

03 选择工具箱中的【横排文字工具】T，在缩小后的正圆上单击输入文字，如图9.233所示。

图9.231 绘制正圆　　图9.232 复制图形并缩小　　图9.233 输入文字

04 执行菜单栏中的【文件】|【打开】命令，选择"标志.png"文件，单击【打开】按钮，将素材拖入画布右上角位置并适当缩小，如图9.234所示。

05 在【图层】面板中，选中【玉米】图层，单击面板底部的【添加图层样式】fx按钮，在菜单中选择【外发光】命令。

06 在弹出的对话框中，将【混合模式】更改为正常，【不透明度】更改为30%，【颜色】更改为绿色（R:150，G:190，B:28），【大小】更改为50像素，完成之后单击【确定】按钮，如图9.235所示。

图9.234 添加素材　　图9.235 设置外发光

9.5.5 使用Photoshop添加包装信息

01 选择工具箱中的【横排文字工具】T，在图像中输入文字，如图9.236所示。

02 选择工具箱中的【矩形工具】，在选项栏中将【填充】更改为黄色（R:229，G:201，B:19），【描边】更改为无，在画布右下角绘制一个矩形，生成一个【矩形2】图层，将其移至文字图层下方，如图9.237所示。

图9.236 输入文字　　图9.237 绘制矩形

03 在【图层】面板中，选中【190】图层，单击面板底部的【添加图层样式】fx按钮，在菜单中选择【描边】命令。

04 在弹出的对话框中，将【大小】更改为2像素，【颜色】更改为白色，完成之后单击【确定】按钮，如图9.238所示。

图9.238 设置描边

05 在【190】图层名称上右击，从弹出的快捷菜单中选择【拷贝图层样式】命令，在【mg】图层名称上右击，从弹出的快捷菜单中选择【粘贴图层样式】命令，如图9.239所示。

图9.239 粘贴图层样式

06 选择工具箱中的【钢笔工具】，在选项栏中单击【选择工具模式】 路径 按钮，在弹出的选项中选择【形状】，将【填充】更改为白色，【描边】更改为无，在文字位置绘制一个图形，生成一个【形状 1】图层，如图9.240所示。

07 选中【形状 1】图层，在画布中按住Alt+Shift组合键将其向右侧平移拖动，将图像复制一份，生成一个【形状1 拷贝】图层，如图9.241所示。

08 同时选中【形状 1】及【形状1 拷贝】图层，在画布中按住Alt+Shift组合键将其向右侧平移拖动，将图像复制一份，如图9.242所示。

图9.240 绘制矩形

图9.241 复制图形

图9.242 复制图形

9.5.6 使用Firefly生成展示图像

01 在Adobe Firefly主页中单击【文字生成图像】区域右下角的【生成】按钮，进入【文字生成图像】页面。

02 在页面底部的【提示】文本框中输入"超市中的一张白色桌子 橱窗特写"，完成之后单击【生成】按钮，如图9.243所示。

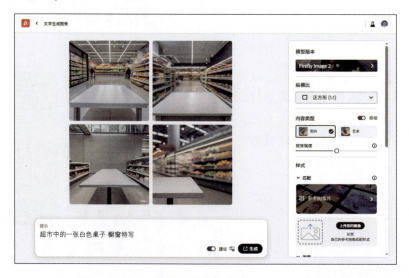
图9.243 输入文本

03 将生成页面右侧的【纵横比】设置为宽屏（16:9），如图9.244所示。

04 在【内容类型】中选择【照片】，将【视觉强度】的滑块调至最左侧，如图9.245所示。

图9.244 设置纵横比

图9.245 更改视觉强度

05 设置完成之后单击生成按钮，选择质量最高的图像下载至本地，并重命名为"背景.jpg"，如图9.246所示。

图9.246 生成素材

9.5.7 使用Photoshop对图像进行变形

01 执行菜单栏中的【文件】|【打开】命令，选择"背景.jpg"和"玉米包装设计平面效果.jpg"文件，单击【打开】按钮，适当缩小背景图像宽度，并将包装设计平面图像拖入背景图像中并适当缩小，图层名称将自动更改为"图层1"，如图9.247所示。

02 选中【图层1】图层，在画布中按Ctrl+T组合键对图像执行【自由变换】命令，将其等比缩小，再右击，从弹出的快捷菜单中选择【透视】命令，拖动变形框控制点将其透视变形，完成之后按Enter键确认，效果如图9.248所示。

03 选择工具箱中的【钢笔工具】，在选项栏中单击【选择工具模式】 路径 按钮，在弹出的选项中选择【形状】，将【填充】更改为白色，【描边】更改为无，在图像底部绘制一个白色图形，生成一个【形状1】图层，如图9.249所示。

图9.247 添加素材

图9.248 将图像变形

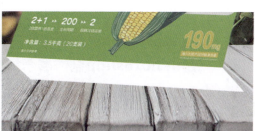

图9.249 绘制图形

04 在【图层】面板中，选中【形状1】图层，单击面板底部的【添加图层样式】fx按钮，在菜单中选择【渐变叠加】命令。

05 在弹出的对话框中将【混合模式】更改为正常，【渐变】更改为绿色（R:108，G:143，B:0）到绿色（R:172，G:218，B:32），【角度】更改为85度，【缩放】更改为80%，完成之后单击【确定】按钮，如图9.250所示。

图9.250 设置渐变叠加

9.5.8 使用Photoshop绘制立体图形

01 选择工具箱中的【钢笔工具】，在选项栏中单击【选择工具模式】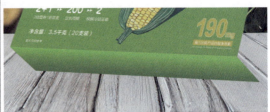按钮，在弹出的选项中选择【形状】，将【填充】更改为白色，【描边】更改为无，在图像右侧绘制一个白色图形，生成一个【形状2】图层，如图9.251所示。

02 在【形状1】图层名称上右击，从弹出的快捷菜单中选择【拷贝图层样式】命令，在【形状2】图层名称上右击，从弹出的快捷菜单中选择【粘贴图层样式】命令。

03 双击【形状2】图层样式名称，在弹出的对话框中更改渐变叠加参数，以制作出立体效果，效果如图9.252所示。

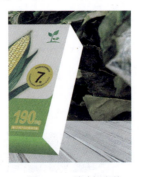

图9.251 绘制图形　　图9.252 制作立体效果

9.5.9 使用Photoshop制作展示细节

01 选择工具箱中的【钢笔工具】，在选项栏中单击【选择工具模式】按钮，在弹出的选项中选择【形状】，将【填充】更改为绿色（R:87，G:115，B:0），【描边】更改为无，绘制一个图形，生成一个【形状3】图层，如图9.253所示。

第 9 章 多类型商品包装设计

02 在【图层】面板中,选中【形状 3】图层,将其拖至面板底部的【创建新图层】按钮上,复制图层,将生成一个【形状3 拷贝】图层。

03 选中【形状3 拷贝】图层,将其填充更改为绿色(R:30,G:40,B:0),再等比缩小,如图9.254所示。

图9.253 绘制图形

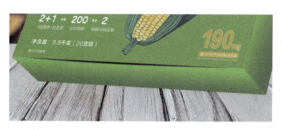

图9.254 复制并缩小图形

04 选择工具箱中的【钢笔工具】,在选项栏中单击【选择工具模式】按钮,在弹出的选项中选择【形状】,将【填充】更改为无,【描边】更改为黑色,【描边宽度】更改为2像素,沿包装边缘绘制一条线段,生成一个【形状 4】图层,如图9.255所示。

图9.255 绘制线段

05 在【图层】面板中,选中【形状 4】图层,单击面板底部的【添加图层样式】按钮,在菜单中选择【渐变叠加】命令。

06 在弹出的对话框中,将【混合模式】更改为正常,【渐变】更改为透明到白色再到透明,【角度】更改为0度,【缩放】更改为100%,完成之后单击【确定】按钮,如图9.256所示。

图9.256 设置渐变叠加

07 在【图层】面板中,选中【形状4】图层,将其【填充】更改为0%,效果如图9.257所示。

08 以同样的方法在包装右侧边缘位置绘制一个类似图形,制作出包装盒缝隙图像,如图9.258所示。

图9.257 更改填充

09 选择工具箱中的【钢笔工具】,设置【填充】为无,【描边】更改为白色,【描边宽度】更改为1像素,在包装右下角边缘位置绘制一条线段,生成一个【形状6】图层,如图9.259所示。

10 在【图层】面板中,选中【形状6】图层,将图层混合模式更改为叠加,【不透明度】更改为50%,如图9.260所示。

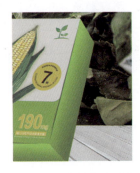

图9.258 绘制缝隙图像　　图9.259 绘制线段　　图9.260 更改图层模式及不透明度

9.5.10 使用Photoshop打造阴影效果

01 选择工具箱中的【钢笔工具】,在选项栏中单击【选择工具模式】路径按钮,在弹出的选项中选择【形状】,将【填充】更改为绿色(R:45,G:49,B:8),【描边】更改为无,在包装底部绘制一个不规则图形,生成一个【形状7】图层,如图9.261所示。

02 选中【形状7】图层,执行菜单栏中的【滤镜】|【模糊】|【高斯模糊】命令,在弹出的对话框中单击【转换为智能对象】按钮,在出现的对话框中将【半径】更改为1像素,完成之后单击【确定】按钮,如图9.262所示。

图9.261 绘制图形　　　　　　　　　　图9.262 添加高斯模糊

03 选择工具箱中的【钢笔工具】,在包装盒右侧绘制一个绿色(R:33,G:36,B:5)图

形，生成一个【形状8】图层，将其移至【图层1】图层下方，如图9.263所示。

04 选中【形状 8】图层，执行菜单栏中的【滤镜】|【模糊】|【高斯模糊】命令，在弹出的对话框中单击【栅格化】按钮，在出现的对话框中将【半径】更改为1像素，完成之后单击【确定】按钮，效果如图9.264所示。

05 在【图层】面板中，选中【形状 8】图层，单击面板底部的【添加图层蒙版】◻按钮，为当前图层添加蒙版。

06 选择工具箱中的【画笔工具】，在画布中右击，在弹出的面板中选择一种圆角笔触，将【大小】更改为150像素，【硬度】更改为0%，如图9.265所示。

07 将前景色更改为黑色，在图形边缘部分上涂抹，隐藏部分图像，如图9.266所示。

图9.263 绘制图形

图9.264 添加高斯模糊

图9.265 设置笔触

图9.266 隐藏部分图像

08 在【图层】面板中，选中【形状 8】图层，将其【不透明度】更改为70%，这样就完成了效果制作。最终效果如图9.218所示。

9.6 冷藏鲜果酱包装设计

设计构思

本例讲解冷藏鲜果酱的包装设计。此款果酱包装采用一次性塑料盒式材质，在包装表面设计出精美的图案，并与商品的详情信息相结合，使整个包装的视觉效果非常出色。在设计过程中，需要注意包装的颜色与商品的颜色相对应。最终效果如图9.267所示。

源文件	第9章\冷藏鲜果酱包装设计平面效果.psd、冷藏鲜果酱包装设计展示效果.psd
调用素材	第9章\冷藏鲜果酱包装设计
难易程度	★★★☆☆

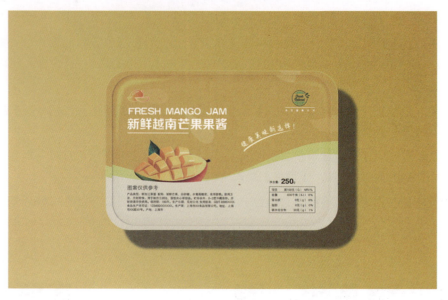

图9.267 最终效果

操作步骤

9.6.1 使用Firefly生成展示图像

01 在Adobe Firefly主页中单击【文字生成图像】区域右下角的【生成】按钮，进入【文字生成图像】页面。

02 在页面底部的【提示】文本框中输入"切开的芒果 纯色背景"，完成之后单击【生成】按钮，如图9.268所示。

图9.268 输入文本

03 将生成页面右侧的【纵横比】设置为横向（4:3），如图9.269所示。

04 将【内容类型】更改为艺术，如图9.270所示。

图9.269 设置纵横比　　　　　　　图9.270 更改内容类型

05 将【视觉强度】的滑块调至最左侧，如图9.271所示。

图9.271 更改视觉强度

06 设置完成之后，单击左侧预览图像底部的【生成】按钮，再单击生成的图像，即可看到图像效果。选择视觉效果最好的图像，单击打开，如图9.272所示。

07 将光标移至图像中，单击右上角的【更多选项】图标，在弹出的选项中选择【下载】，将图像下载至本地素材文件夹，并重命名为"切开的芒果.jpg"，如图9.273所示。

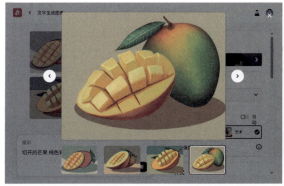

图9.272 打开生成的展示图像　　　　　　　图9.273 下载图像

9.6.2 使用Photoshop制作包装主视觉

01 执行菜单栏中的【文件】|【新建】命令，在弹出的对话框中设置【宽度】为80毫米，【高度】为55毫米，【分辨率】为300像素/英寸，新建一个空白画布，将画布填充为黄色（R:240，G:233，B:187）。

02 选择工具箱中的【钢笔工具】，在选项栏中单击【选择工具模式】按钮，在弹出的选项中选择【形状】，将【填充】更改为黄色（R:240，G:230，B:106），【描边】更改为无，绘制一个图形，生成一个【形状 1】图层，如图9.274所示。

03 选中【形状 1】图层，在画布中按住Alt键将其向下拖动，将图像复制一份，并将复制生成的图像更改为黄色（R:241，G:235，B:213），选择工具箱中的【直接选择工具】，拖动图形锚点，将其适当变形，如图9.275所示。

图9.274 绘制图形　　　　　　图9.275 复制图像

9.6.3 使用Photoshop内置AI处理素材

01 执行菜单栏中的【文件】|【打开】命令,打开"切开的芒果.jpg"文件,单击底部的【选择主体】按钮,将芒果素材图像选中,如图9.276所示。

02 将选取的芒果素材图像拖入画布中并适当缩小,将图层名称更改为"芒果",再将其移至【形状 1 拷贝】图层下方,如图9.277所示。

图9.276 选择素材图像　　　　　　图9.277 添加素材并更改图层顺序

03 选中【芒果】图层,执行菜单栏中的【图像】|【调整】|【曲线】命令,在弹出的对话框中拖动曲线,增加图像亮度,如图9.278所示。

图9.278 调整曲线

9.6.4 使用Photoshop绘制装饰图形

01 选择工具箱中的【矩形工具】■，在选项栏中将【填充】更改为橙色（R:238, G:192, B:57），在画布上半部分绘制一个矩形，并将其移至【背景】图层上方。

02 选择工具箱中的【钢笔工具】，绘制一个白色芒果图形，生成一个【形状 2】图层，如图9.279所示。

03 在【图层】面板中，选中【形状 2】图层，将其【填充】更改为5%，如图9.280所示。

04 选中【形状 2】图层，在画布中按住Alt键复制数份，将复制生成的图形适当旋转并更改为不同的不透明度，如图9.281所示。

图9.279 绘制图形

图9.280 更改填充

图9.281 复制图形

> **提示 Point out**
> 在【图层】面板中，选中图层，按键盘上的数字键可直接更改当前图层的不透明度。

05 执行菜单栏中的【文件】|【打开】命令，选择"标志.psd"文件，单击【打开】按钮，将芒果和标志素材分别拖入画布左上角及右上角位置并适当缩小，并重命名为"芒果标志"和"标志"，如图9.282所示。

图9.282 添加素材

06 在【图层】面板中，选中【芒果标志】图层，单击面板底部的【添加图层样式】fx按钮，在菜单中选择【描边】命令。

07 在弹出的对话框中，将【大小】更改为1像素，【颜色】更改为白色，完成之后单击【确定】按钮，如图9.283所示。

图9.283 设置描边

9.6.5 使用Photoshop添加文字信息

01 选择工具箱中的【横排文字工具】T，在图像中输入文字，如图9.284所示。

02 选择工具箱中的【矩形工具】▭，在选项栏中将【填充】更改为白色，【描边】更改为无，在文字下方绘制一个细长矩形，生成一个【矩形2】图层，如图9.285所示。

图9.284 输入文字　　　　　　　　　　图9.285 绘制图形

03 以同样的方法在右上角标志下方再次绘制一个细长矩形，并在其下方输入文字，如图9.286所示。

04 在画布左下角及右下角区域输入详情文字信息和产品参数，如图9.287所示。

图9.286 绘制矩形及输入文字　　　　　图9.287 输入文字及添加参数

05 选择工具箱中的【钢笔工具】⌀，在适当位置绘制一条路径，如图9.288所示。

06 选择工具箱中的【横排文字工具】，在路径上输入文字，如图9.289所示。

07 选择工具箱中的【钢笔工具】，在选项栏中单击【选择工具模式】 路径 按钮，在弹出的选项中选择【形状】，将【填充】更改为白色，【描边】更改为无，在文字下方绘制一个图形，如图9.290所示。

图9.288 绘制路径

图9.289 输入文字

图9.290 绘制图形

9.6.6 使用Photoshop制作包装展示背景

01 执行菜单栏中的【文件】|【新建】命令，在弹出的对话框中设置【宽度】为1000像素，【高度】为650像素，【分辨率】为300像素/英寸，新建一个空白画布。

02 在【图层】面板中，单击面板底部的【创建新图层】按钮，新建一个【图层1】图层，并将图层填充为白色。

03 在【图层】面板中，选中【图层1】图层，单击面板底部的【添加图层样式】按钮，在菜单中选择【渐变叠加】命令。

04 在弹出的对话框中，将【混合模式】更改为正常，【渐变】更改为黄色（R:235, G:182, B:0）到黄色（R:247, G:220, B:114），【样式】更改为线性，【角度】更改为-140度，完成之后单击【确定】按钮，如图9.291所示。

图9.291 设置渐变叠加

05 执行菜单栏中的【文件】|【打开】命令，选择"冷藏鲜果酱包装设计平面效果.jpg"文件，单击【打开】按钮，将素材拖入画布中并适当缩小，将图层名称更改为"包装平面"，如图9.292所示。

图9.292 添加素材

9.6.7 使用Photoshop打造包装展示轮廓

01 选择工具箱中的【矩形工具】，绘制一个与包装大小相同的矩形，并适当拖动边角控制点，为矩形添加圆角效果，生成一个【矩形 1】图层，如图9.293所示。

02 按住Ctrl键单击【矩形 1】图层缩览图，将其载入选区，执行菜单栏中【选择】|【反选】命令，选中【包装平面】图层，按Delete键将图层中选区之外的图像删除，完成之后按Ctrl+D组合键取消选区，如图9.294所示。

图9.293 绘制矩形

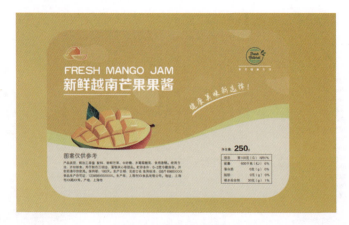

图9.294 删除部分图像

03 在【图层】面板中，选中【包装平面】图层，将其拖至面板底部的【创建新图层】按钮

第 9 章 多类型商品包装设计

上，复制图层，生成一个【包装平面 拷贝】图层。

04 在【图层】面板中，选中【包装平面 拷贝】图层，单击面板底部的【添加图层样式】fx 按钮，在菜单中选择【斜面和浮雕】命令。

05 在弹出的对话框中，将【大小】更改为2像素，【软化】更改为2像素，取消勾选【使用全局光】复选框，将【角度】更改为0度，【高度】更改为30度，【高光模式】更改为滤色，其【不透明度】更改为35%，【阴影模式】的【不透明度】更改为20%，如图9.295所示。

图9.295 设置斜面和浮雕

06 勾选【内发光】复选框，将【混合模式】更改为叠加，【不透明度】更改为20%，【颜色】更改为黑色，【大小】更改为30像素，完成之后单击【确定】按钮，如图9.296所示。

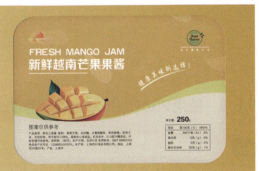

图9.296 设置内发光

07 选中【包装平面 拷贝】图层，按Ctrl+T组合键对其执行【自由变换】命令，将图形等比缩小，完成之后按Enter键确认，如图9.297所示。

08 在【图层】面板中,选中【包装平面】图层,单击面板底部的【添加图层样式】fx按钮,在菜单中选择【投影】命令。

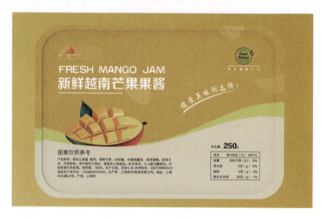

图9.297 将图像缩小

09 在弹出的对话框中,将【混合模式】更改为正常,【颜色】更改为黑色,【不透明度】更改为40%,取消勾选【使用全局光】复选框,将【角度】更改为135度,【距离】更改为60像素,【大小】更改为6像素,完成之后单击【确定】按钮,如图9.298所示。

图9.298 设置投影

9.6.8 使用Photoshop为轮廓添加高光

01 选择工具箱中的【钢笔工具】,在选项栏中单击【选择工具模式】路径按钮,在弹出的选项中选择【形状】,将【填充】更改为白色,【描边】更改为无,在包装左上角位置绘制一个图形,生成一个【形状 1】图层,如图9.299所示。

02 选中【形状 1】图层,执行菜单栏中的【滤镜】|【模糊】|【高斯模糊】命令,在弹出的对话框中单击【转换为智能对象】按钮,在弹出的对话框中将【半径】更改为2像素,完成之后单击【确定】按钮,如图9.300所示。

03 在【图层】面板中,选中【形状 1】图层,将图层混合模式更改为叠加,【不透明度】更改为40%,如图9.301所示。

图9.299 绘制图形　　图9.300 添加高斯模糊　　图9.301 更改图层混合模式

04 选中【形状 1】图层,在画布中按住Alt+Shift组合键将其向右侧拖动,将图形复制一份。按Ctrl+T组合键对复制生成的图形执行【自由变换】命令,然后右击,从弹出的快捷菜单中选择【水平翻转】命令,完成之后按Enter键确认,如图9.302所示。

图9.302 复制并变换图像

05 选择工具箱中的【钢笔工具】,在选项栏中单击【选择工具模式】 路径 按钮,在弹出的选项中选择【形状】,将【填充】更改为无,【描边】更改为白色,【描边宽度】更改为1像素,沿包装上半部分边缘绘制一条线段,生成一个【形状 2】图层,如图9.303所示。

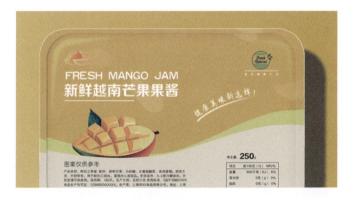

图9.303 绘制线段

06 在【图层】面板中,选中【形状 2】图层,单击面板底部的【添加图层样式】fx按钮,在菜单中选择【渐变叠加】命令。

07 在弹出的对话框中,将【混合模式】更改为叠加,【不透明度】更改为60%,【渐变】更改为透明到白色,【角度】更改为90度,完成之后单击【确定】按钮,如图9.304所示。

08 在【图层】面板中,选中【形状 2】图层,将其【填充】更改为0%,如图9.305所示。这样就完成了效果制作。最终效果如图9.267所示。

图9.304 设置渐变叠加

图9.305 更改填充